헤이리
두 사람의 숲

헤이리
두 사람의 숲

헤이리 예술마을 만들기 20년

이상 지음

가갸날

책을 펴내며

꼭 20년 전이다. 남의 사무실에 책상 하나를 놓고 사무국이라 이름한
것은. 분별력 있는 사람에게는 한낱 백일몽으로밖에 더 비쳤으랴.

그 어설픈 몸짓이 제법 근사한 마을로 자라났다. 2백 채가 넘는 건물
이 들어서고, 주말이면 사람이 빼곡히 몰려들고, 외국에서도 심심찮이
벤치마킹을 온다.

"외국에도 이런 마을이 있나요?"
"짓다 말았나 보죠? 집들이 특색이 없네요. 다 비슷비슷해서."
"돈은 얼마가 들었나요? 정부는 뭘 도와주었죠?"

헤이리에서 일하며 가장 많이 듣던 소리다. 숱한 사람들이 헤이리 만
들기를 궁금해 하고 이야기 듣기를 청하였다.

헤이리는 독특한 마을이다. 마을이 만들어지는 과정은 더욱 극적이
다. 기존의 도시 만들기 문법과는 전혀 다른 방법론이 채택되었다. 그
속에는 밤하늘의 별처럼 숱한 이야기가 숨어 있다. 길가의 나무 한 그루,
안내판 하나에도 숱한 토론과 고심의 흔적이 담겨 있다.

돌이켜보면 모험이고 무모한 사업이었다. 전체 구성원이 똑같은 권리
와 의무를 갖고 하나의 도시를 만든다는 게 가당키나 한 일일까? 더욱이
창작과 주거에서부터 문화예술의 생산과 소비 전 영역이 유기적으로

관계 지워지고 소통되는 문화도시라니. 두세 사람이 함께 집을 지어도 다툼이 일어난다고 한다. 그만큼 공동사업이 어렵다는 것이다.

아무도 가보지 못한 길의 동반자가 되어준 헤이리 회원들께 이 자리를 빌려 감사의 말씀을 올린다. 김언호 전 이사장은 헤이리 태동기부터 필자가 마음껏 나래를 펼 수 있게 해주었다. 김언호 이사장과 더불어 최만린 이사장께도 각별한 존경의 마음을 전한다. 이기웅 출판도시 전 이사장은 필자를 만날 때마다 헤이리의 역사를 집필할 것을 격려해주었다. 수년 전 그의 호의에 힘입어 열화당에서 한정본으로 펴낸 《헤이리 예술마을 이야기》는 이 책의 중요한 저본이다. 아름다운 디자인의 책을 만들어준 이수현 씨께도 감사드린다.

필자는 헤이리가 첫 걸음마를 떼던 시기부터 모든 골격이 갖추어지고 활발히 문화예술 프로그램을 펼치기 시작할 때까지 헤이리 사무총장으로 일했다. 헤이리의 역사를 기록하는 것은 오롯이 필자의 책무였다. '꿈꾸는 자라면 사람의 발길이 닿지 않는 곳을 택한다'던가. 여럿이 함께 꿈꾸어 온 헤이리의 도정이 또 다른 꿈을 꾸는 사람들에게 유용한 길잡이가 될 수 있기를 …

2017년 11월
지은이

· 차 례 ·

009　프롤로그 : 엉겅퀴 꽃에서 길어 올린 추억

헤이리 예술마을은 어떻게 탄생하였나

017　헤이리의 역사를 거슬러 오르다
024　긴장의 땅 통일동산을 낙점하다
031　누가 회원이 되었나
040　누가 사업 주체가 될 것인가
047　부지 계약을 체결하다
059　부모 자식간에도 땅은 양보가 없다는데
068　건설 비용은 모두 얼마가 들었나
075　암초를 만나다
082　어떤 조직을 만들 것인가
097　사무국은 무슨 일을 하였나
107　정부는 무엇을 도와주었나

어떤 마을을 만들 것인가

121　헤이리의 모델은 어디인가
129　철학을 공유하라
141　누가 단지를 설계하였나

151 토목 시공사와 CM사는 어떻게 정하였나

160 참여건축가는 어떻게 선정하였나

169 건축 코디네이터, 그리고 건축설계지침

179 한국건축의 새로운 시대를 열다

185 작은 다리에도, 거리에도 문화의 옷을

193 헤이리의 숨은 비경을 찾아서

203 헤이리는 생태마을인가

210 헤이리만의 문화 만들기

217 헤이리의 정체성은 무엇인가

세계로 열린 문화예술의 창

227 문화예술을 통해 헤이리의 출범을 알리다

231 마을 속 마을

239 한 집 건너 작가가 사는 마을

249 갤러들이 빚어내는 따로 또 같이 문화

256 살롱음악회의 산실

269 헤이리는 박물관촌이다

274 책과 문학의 향기

283 세계로 열린 문화예술의 창

293 세상과 소통하는 창구, 헤이리페스티벌

· 프롤로그 ·

엉겅퀴 꽃에서 길어 올린 추억

헤이리를 떠올리면 콧날이 시큰하던 때가 있었다. 헤이리에서 훌쩍 몸을 뺀 뒤라서였을 것이다. 얼마 전의 일이다. 헤이리 마을길을 걷고 있었다. 가장 호젓한 길이었다. 엉겅퀴 두어 송이가 눈에 띄었다. 가까이 다가가 한동안 눈을 떼지 못했다.

시간의 추가 이십여 년 전으로 거슬러 오르고 있었다. 첫 대면한 헤이리 땅에서 가장 인상 깊었던 것은 어른 허리춤까지 자라 있던 엉겅퀴 꽃이었다. 지금의 갈대광장 주변 습지에 지천으로 널려 있던 갈대며 부들보다 더 정감이 갔다. 아마도 민영 선생의 시 〈엉겅퀴 꽃〉 때문이었을 것이다.

엉겅퀴야 엉겅퀴야
한탄강변 엉겅퀴야
나를 두고 어디 갔소
쑥국소리 목이 메네

어릴 적 한때를 보낸 한탄강변의 추억이 중첩되어 남다른 끌림이 일었으리라. 기억 속에서 추억을 길어 올릴 만큼 헤이리의 자연은 여전히 자유롭고 아름답다. 자연에 순응해 마을이 만들어졌기 때문이다.

홀로 떠나는 밤 기차 여행을 떠올려본다. 불빛 하나 없는 깊은 산중을 지날 때가 있다. 얼마쯤 달렸을까. 멀리서 홀연 희미한 불빛이 튀어나온다.

하나 둘, 하나 둘 셋…. 저도 모르게 입가에 미소가 번진다. 어둠이 깊을수록 그 어둠 속의 불빛은 고향이며 어머니의 품을 떠올리게 한다. 도회의 휘황한 네온에서는 그 같은 시적 정취를 느낄 수 없다.

하지만 지구촌 인구의 절대다수가 도시에 살고, 도회적 문화에 젖어 있음을 간과할 수 없다. 도시를 탈출하고 싶은 욕구와 그러면서도 깊은 산중의 독가촌獨家村으로 은둔할 수도 없는 현실, 그 간극의 어디쯤에 헤이리는 위치할 것 같다. 헤이리는 도회의 잡답雜沓 속에서 일탈을 꿈꾸며 어둠 속 작은 불빛을 찾아 떠난 소박한 꿈의 결실이다. 그렇다면 왜 문화예술마을이었을까? 무엇보다 출판인들에 의해 태동하고 문화예술인들이 폭넓게 합류하였기 때문이다. 문화예술이라는 방향성은 헤이리 추진주체의 특성으로 인한 숙명이었다.

헤이리 만들기는 시작 당시에는 한낱 몽상으로 치부되었다. 또한 돛을 올리자마자 IMF의 격랑과 맞서야 했다. 꿈이 없었다면 불가능한 일이었다. 그것이 새로운 시대의 트렌드요 여럿이 함께 꿈꾸는 미래라는 믿음이 없었다면, 이내 좌초하고 말았을 것이다. 물론 '헤이리'를 통해 표현되는 것들에 대한 요구가 우리 사회에 미만해 있었던 점도 중요하다.

세계사적으로 토머스 모어, 로버트 오웬, 샤를르 푸리에 등 많은 사상가들이 유토피아 공동체를 꿈꾸었다. 산업혁명에 이은 급작스러운 도시화는 더욱 숱한 문제점을 불러일으켰다. 물질 생산이 증대하고 개인의 자유는 신장되었지만, 대신 공동체적 삶을 잃어버렸다. 이런 배경 아래서 하워드Ebenezer Howard[1]의 전원도시론을 필두로 한 대안이

1 영국의 도시계획가. 저서 *Garden Cities of Tomorrow* 등을 통해 전원도시 운동을 전개. 그의 구상은 웰윈 시티 등으로 구체화되었으며, 많은 신도시 개발에 적용됨.

등장한다. 20세기 후반에 들면서 기존의 도시계획 패러다임은 크게 변화하였다. 큰 줄기는 소량화, 삶의 질, 지속가능한 개발이다. 또 다른 갈래는 유토피아적 지향을 갖는 다양한 형태의 도시 만들기가 있다. 공동체운동에서부터 예술마을, 유토피아 이상향에 이르기까지 그 스펙트럼은 넓다.

헤이리는 기존의 도시개발과 많은 점에서 차이를 보이고 있다. 국내에서만 유사사례를 찾을 수 없는 것이 아니라, 다른 나라에서도 이와 같은 방식은 발견되지 않는다. 자연히 방법론에서 기존의 도시개발 문법과는 다른 방식이 채택되었다.

헤이리는 미래에 그 땅에서 살아갈 주민이 스스로 마을 만들기에 나선 아주 독특한 사례이다. 마을의 개념과 밑그림도 스스로 그렸다. 헤이리 마스터플랜은 회원들의 집단지성의 산물이다. 거기에 전문가들의 도움이 덧보태졌다.

많은 사람들이 순수 민간의 힘으로 이 같은 프로젝트를 성취해낸 것을 놀라워한다. 어찌 보면 기적에 가까운 일이다. 낭만성과 아마추어리즘이 거둔 결실이기 때문이다. 남들이 가지 않은 길이기에 그것은 모험이었다. 헤이리는 이제 우리 사회의 공공 문화 인프라의 하나로 자리 잡았다. 그 세월의 켜 속에는 헤이리 만들기에 함께한 이들의 꿈과 열정과 청춘이 오롯이 담겨 있다.

뭇 사람들이 헤이리를 주목하는 이유는 무엇일까? 아마도 헤이리에서 '꿈'을 발견할 수 있기 때문 아닐까? 그래서 이런 글도 눈에 띄는 것일 게다.

내게 헤이리는 '동경'이다. 자주 가지는 못해도 늘 가고 싶은 그런 곳. 내게 헤이리는 '꿈'이다. 헤이리 구석쯤에 작업실 하나 마련해서 글만 쓸 수 있었음 좋겠다는 꿈. … 내게 헤이리는 '목마름'이다. 수많은 전시, 매력적인 건물들…(도도마녀)

전문가들의 평도 크게 다르지 않다. 미국 건축평론가 앤드류 양은 헤이리는 "자신이 발 딛고 선 땅의 역사와 운명을 바꾸어줄 예술과 건축의 힘에 대한 낙관주의와 신념"에 근거하고 있다고 평하였다.

헤이리와 비슷한 크기의 외국 문화마을 대부분이 과거의 추억을 먹고 살거나 화가마을 또는 책마을 등의 소박한 성격임에 비추어, 질과 그 가능성에서 헤이리의 볼륨은 비교잣대를 찾기 어렵다. 본격예술에 바탕하면서도 문화예술 생산의 중심을 지향하는 데서 헤이리의 비전은 발견될 수 있을 것이다.

헤이리의 역사를 크게 시기구분해보면, 사업 초기의 1단계는 공동사업에 참여할 회원을 모으던 시기라고 할 수 있다. 회원은 공동사업자이면서 고객으로서의 양면성을 갖고 있었다. 회원 각자의 경험과 생각이 달랐기 때문에 내부통합성을 높이는 활동이 꾸준히 전개되었다. 2단계는 아름다운 미래지향적인 공간을 만드는 일에 집중하던 시기이다. 도시계획과 건축의 영역에서 전문가 그룹의 지지를 이끌어냄으로써 모두가 주목하는 마을을 구현할 수 있었다. 3단계는 문화예술 프로그램을 생산하는 단계이다. 마을이 조성된 이후 긴 시간 동안 다채로운 노력이 펼쳐지고 있다.

헤이리는 아직 미완성이다. 건물도 더 들어서고 주민도 늘어날 것이다.

물론 프로그램도 늘어날 것이다. 문화예술 창작과 생산의 역량이 한층 증대되고 21세기를 선도하는 새로운 예술적 담론이 헤이리에서 비롯될 수 있기를 바라는 마음 간절하다.

해거름 녘의 헤이리 갈대광장 위로 철새 떼가 줄지어 날고 있었다. 끊어지는 듯싶다가 다시 이어지곤 하는 철새 떼의 비행은 땅거미가 짙게 내리도록 계속되었다.

헤이리 예술마을은 어떻게 탄생하였나

작지만 알찬 헤이온와이의 서점.

헤이리의 역사를
거슬러 오르다

"한 사람이 먼저 가고, 걸어가는 사람이 많아지면, 곧 길이 된다."

루쉰魯迅의 말이다. 더러 남이 가지 않는 길을 가는 사람들이 있다. 과거의 성채 속에 갇힌 사람들에게는 한낱 몽상가로 비칠지 모른다. 하지만 작은 것이 세상을 바꾸는 법이다. 한 그루의 나무가 숲을 이루게 하고, 한 마리 새가 봄의 시작을 알릴지니.

1994년 4월 초의 일이다. 헤이리 초대 이사장을 지낸 김언호 한길사 사장 부부와 출판도시 이기웅 이사장 부부는 잉글랜드 접경지역에 위치한 웨일스의 좁은 산길을 달리고 있었다. 아침나절에 런던을 떠났건만 벌써 해거름 녘이 가까워 오고 있었다. 운전을 맡은 안내인이 초행길인데다 영어가 어눌해서 한참을 헤맨 때문이었다.

하루해를 다 소비해가며 일행이 물어물어 찾아간 곳은 외진 산간마을 헤이온와이Hay-On-Wye[1]였다. 마을은 온통 빛바랜 고서古書로 넘쳐나고 있었다. 책으로 가득 찬 극장, 정육점을 개조한 책방, 빈곤자 숙소의 서가… 그중에서도 압권은 헤이온와이를 책마을로 만든 장본인인 리처드 부스Richard Booth[2]가 운영하는 '헤이 성'Hay Castle[3]이었다. 성 안에는 세계 각국에서 수집한 2백만 권의 장서가 빼곡히 들어 차 있었다.

1 영국 웨일스와 잉글랜드 경계에 위치한 세계 최초의 책마을.
2 옥스포드 대학을 졸업하고 헤이온와이에 서점을 내 세계적인 책마을로 만든 후 스스로 헤이 왕을 자처한 괴짜.
3 헤이온와이 중앙 언덕 위에 위치한 17세기의 요새. 11세기 노르만인들의 침공 때 처음 만들어졌다.

이탈리아 볼로냐Bologna에서 열린 국제어린이도서전을 참관하는 길에 하루 짬을 내 나선 길이었기에 일행은 당일 런던으로 돌아와야 했다. 여유시간은 두세 시간에 지나지 않았다. 서점 서너 군데 들르고 나니 벌써 저녁 어스름이 깔리기 시작하였다. 둘째 가라면 서러워할 책 사냥꾼들인 김언호 사장과 이기웅 이사장은 아쉬움을 잔뜩 안은 채 발걸음을 돌려야 했다.

이 짧은 여행이 두 사람에게 깊은 영감을 불어넣었다. 인구 1,400명의 작은 시골마을 골목골목에 30여 개의 서점이 꼬리를 물고 이어지는 풍경, 책 애호가들이 먼 거리를 마다하지 않고 순례객처럼 찾아오고, 세계를 상대로 고서를 유통시키는 모습이 이들에게 예사로 보일 리 없었다.

헤이리의 역사를 거슬러 올라가면 이 여행에 맞닥뜨리게 된다. 하지만 당시부터 두 사람이 출판도시와 다른 별도의 책마을을 구상했던 것은 아니다. 출판도시를 현대화된 한국의 책마을로 만들어가는 과제가 급선무였을 뿐 아니라, 출판도시 안에 책마을의 기능을 담으면 되기 때문이었다.

그들이 여행에서 돌아온 지 얼마 지나지 않은 1994년 7월, 파주 자유로변에 출판문화정보산업단지를 건설하는 안이 정부안으로 확정되었다. 오랫동안 골머리를 앓아온 부지 문제가 마침내 해결되었다. 국가산업단지의 지위를 획득함으로써 출판도시 사업은 한결 추진력을 얻게 되었다. 그러나 이점利點만 있는 것은 아니었다. 산업단지 관련법의 적용을 받게 되어 서점이라든지 연관되는 문화시설의 수용에 한계가 예상되었다.

이를 보완해줄 곳으로 떠오른 곳이 통일동산지구였다. 마침 출판도시 사업시행자와 통일동산 조성사업 시행자 모두 한국토지공사였다. 출판

도시 건설을 위해 무시로 한국토지공사 관계자들을 만나는 과정에서 자연스럽게 '책마을' 이야기가 나오게 되었고, 통일동산 한켠에 출판도시와 연계되는 책마을을 조성하는 개념으로 발전하였다. 아마도 출판도시가 산업단지가 아니었다면 굳이 헤이리를 따로 만들 필요가 없었을 것이다.

토지공사 입장에서는 귀가 솔깃하지 않을 수 없었다. 통일동산 조성사업이 계획대로 진행되지 못하고 여러 난관에 봉착해 있었기 때문이다. 토지공사는 즉각 타당성 검토에 들어갔다. 충분히 가능성이 있다고 판단되었다. 더욱이 토지를 인수해줄 주체가 있지 않은가. 그리하여 1995년 12월, 통일동산지구 안에 문화예술시설이 들어설 수 있는 '서화촌'書畵村[4] 부지가 마련되었다. 실시계획을 변경하여 미분양지로 남아 있던 청소년 야영장 부지의 용도를 바꾼 것이었다.

출판도시 이기웅 이사장은 1995년 10월 한 신문에 이렇게 썼다.

> 이제 머지않아 우리도 헤이Hay[5]나 레뒤Redu[6] 같은 문화향기 그윽한 아름다운 마을을 가질 수 있게 됐다. 10월초 토지개발공사가 밑그림을 제시한 통일동산 내 서화촌은 바로 그 두 마을을 모델로 삼고 있다. 고서 및 중고서적, 그림 등 예술품의 유통과 인접분야 전문가들의 특화된 마을로 꾸며질 서화촌이 한국, 아시아, 나아가 세계적인 명소로 사랑받을 수 있기를 기대해본다.《내외경제신문》

4 · 한국토지공사에서 통일동산지구 실시계획 변경을 하며 책마을을 유치하기 위해 처음 사용한 부지 이름.

5 · Hay-On-Wye.

6 · 벨기에에 위치한 세계 두 번째 책마을.

토지공사는 1996년 5월, 일간지에 서화촌 부지 공급공고를 냈다. 토지공사가 공사를 주관하고 분양 실무도 담당할 예정이었다. 출판도시조합은 서화촌 용지 공급에 대한 조합의 의견서를 토지공사에 제출하였다. 일방적으로 공급공고를 낼 것이 아니라 입주 대상자들을 위한 적극적인 입주 프로그램을 개발해야 한다는 내용이었다. 토지 공급공고를 냈음에도 불구하고 거기에 호응해주는 사람은 아무도 없었다.

토지공사의 기대와는 거리가 멀었다. 달리 뾰족한 해결책도 없었다. 토지공사는 책마을을 건설할 방법론을 갖고 있지 못했다. 출판인들도 7,8년여를 끌어온 출판도시 건설안을 매듭짓는 일에 힘을 모아야 했다. 토지공사는 출판도시처럼 출판인 조직이 토지를 인수해주기를 바라는 쪽으로 입장을 선회하였다.

그런 가운데 출판도시조합 중심에 있던 출판인들 사이에서 서화촌 건설 논의가 무르익기 시작하였다. 1996년 말부터 97년 초의 일이다. 일부에서는 출판도시 건설에 역량을 집중해야 한다며 부정적인 의견을 내놓기도 하였다.

논의의 물꼬가 터지자 발걸음이 빨라졌다. 1997년 3월 19일 '서화촌 건설위원회'가 발족한 것이다. 18명의 발기인들은 김언호 한길사 대표를 위원장으로 선출하였다.

김언호 위원장은 벨기에의 책마을 레뒤를 방문한 뒤 그곳에서 만난 한 서점 여주인의 말을 이렇게 전하고 있다.

책방은 나의 오랜 꿈이었지요. … 이 자연 속에서 태양의 빛을 받을 수 있고, 또 내가 좋아하는 책을 읽고, 또 사람들에게 권할 수

있다는 것이 얼마나 큰 행복입니까.《벨기에의 책마을 레뒤 방문기》

어쩌면 이 말은 자신의 말인지도 모른다. 김언호 위원장이 이미 1980
년대부터 지리산이나 제주도 같은 데 작은 책방을 내고 싶다고 말하는 걸
여러 차례 들은 적이 있기 때문이다.

서화촌이라는 추억 속의 이름

'서화촌건설위원회'가 출범하면서 사업이 아연 활기를 띠기 시작하
였다. 곧바로 회원을 모으기 위한 안내문이 발송되었다.

　　오늘도 좋은 책 만드시느라 얼마나 수고가 많으십니까. 통일동산
안에 건설되는 '서화촌'에 대해서 알려드리고자 합니다.
　　한국토지공사는 현재 건설중인 통일동산 안에 서화촌 부지로
65,000여 평을 구획해놓았습니다. 서화촌은 파주출판문화정보
산업단지의 건설과 연계되는 발상으로, 문화와 예술이 살아 숨쉬는
공간으로 조성됩니다.
　　이곳에는 각종의 서점들과 화랑들, 영화 연극관, 특수박물관,
미술관, 세미나홀, 기타 문화산업 예술용품의 판매소들이 들어서게
됩니다. 물론 이들 문화예술 공간 외에 카페 등등의 근린시설들이
아울러 들어서게 됩니다.
　　서울과 경기도의 시민, 도민 들이 교외로 나와서 다양한 문화적

예술적 체험을 즐길 수 있는 명소가 될 것으로 전망되는 서화촌에 뜻을 갖고 곧바로 참여하실 분들을 출판계에 널리 알려서 찾고자 합니다. 출판인 여러분의 적극적인 참여를 기대합니다.

한국토지공사의 방침과 저희 서화촌건설위원회에서 의논되고 있는 내용을 다음과 같이 알려드립니다.

인용을 생략한 부분에는 공급 가격, 개발 방식, 입주 시설 등에 대한 개요가 기재되어 있다.

4월 23일에는 강남출판문화센터 이벤트 홀에서 사업설명회를 열었다. 아울러 참가를 희망하는 사람은 토지가격의 10퍼센트를 계약금으로 납부하기로 결정하였다. 5월 말까지 19명이 4억 2천만 원을 납부하였다. 출판관련 사업에 종사하는 3명을 제외하고는 전원이 출판사 대표들이었다. 출판계를 대상으로 참가자를 모집한 까닭이었다.

서화촌의 성격은 차츰 변모해간다. 책마을은 서점으로만 구성되는 것이 아니다. 유럽의 책마을에는 공방, 갤러리, 문화상품 판매점, 레스토랑, 카페, 호텔 등 다양한 시설이 들어서 있다.

토지공사와 서화촌건설위원회가 초기에 작성한 서화촌 유치시설 목록에는 서점 외에도 문구점, 고서 복원시설, 기념품 제작 판매시설, 화랑, 영화연극관, 박물관, 미술관, 회원들의 주거시설이 나열되어 있다.

출판계를 넘어 서화촌 건립 소식이 전해진 계기는 6월 30일자 《동아일보》 기사였다. '종로-대학로-인사동 합친 문화거리 파주 통일동산에… 추진'이라는 제목의 기사였다.

서화촌 회원과 친분관계가 있거나 보도를 접한 문화예술계 인사들이

참가를 문의해왔다. 하지만 가입률은 저조했다. 공동사업의 전통과
상호신뢰 관계가 형성되어 있는 출판계와는 분위기가 달랐다.

　가입이 지지부진했던 이유는 막상 문을 두드려 보니 막연하고 추상적
인 장밋빛 계획뿐 신뢰를 보낼 만한 구체적인 내용이 없기 때문이었다.
통일동산의 일부를 장차 구입하겠다는 것이지 사업 대상부지를 확보한
것도 아니었다. 그럴 듯한 도면 한 장 없었다. 궁금한 사항을 찾아가 설명
들을 연락처나 사무실도 애매했다. 사업을 본궤도에 올리기 위해서는
업무를 전담할 조직을 갖추어야 할 필요성이 제기되었다. 그리하여 8월
들어 사무국이 설치되었다.

긴장의 땅
통일동산을 낙점하다

헤이리가 북녘을 지척에 둔 곳에 자리 잡은 것을 많은 사람들은 의아해 한다. 헤이리 한가운데 솟은 노을동산에 올라가 보면 자유로변 오두산 통일전망대에서 바라보는 것 못지않게 북녘 땅이 한눈에 들어온다.

이런 점에 주목하여 일본 《아사히신문》은 '군사경계선 가까이에 문화예술마을 탄생'이라며 헤이리의 지정학적 위치를 주목하는 기사를 내보낸 바 있다. 부제목은 '남북 휴전으로부터 반세기, 문화의 힘으로 통일을'이었다. 2003년이 휴전 50주년 되는 해라는 데 초점을 맞추어, 한쪽에서 긴장의 파고가 높아지는데도, 다른 쪽에서 헤이리 같은 공간이 만들어지고 있음을 주목한 기사였다.

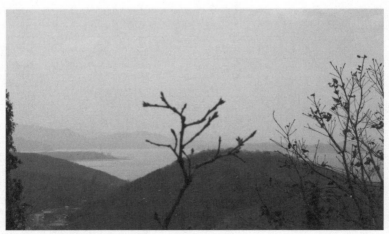

노을동산에서 바라본 한강 하구. 오른켠은 북녘땅 장단반도이다.

2000년대 중반까지만 해도 헤이리는 남과 북에서 상대편을 향해 틀어놓은 확성기 소리가 쉼 없이 들려오던 땅이었다. 사정이 이렇다 보니 정보가 제한적인 외국인들이 남북 긴장관계를 중심으로 한반도 정세를 이해하고, 헤이리가 그들에게 '문화와 예술의 힘으로 한반도의 평화를 지키려는' 운동의 일환으로 비치는 것도 이해될 법하다. 비단 외국인들만은 아니었다. 국내 인사들 가운데도 적지 않은 사람들이 은연중에 그 같은 관점을 내비치곤 했다.

문화예술의 상대적 유연성과 진보성이 아무도 관심 갖지 않는 땅을 주저 없이 선택하는 데 영향을 미쳤으리라는 점은 이론이 없을 것 같다. 부지를 둘러보러 온 사람들 가운데 자유로변의 철조망만 보고도 줄행랑을 놓던 이들이 한둘이 아니었으니 그런 관점은 충분히 유효하다고 생각한다. 돌이켜 생각해보니 긴장의 땅이라는 데서 더 숙연해하며 예술마을 조성의 의미를 되뇌곤 했던 것도 사실이다. 지척에 바라보이는 개성까지 헤이리가 확장되고 평화의 징검다리를 놓을 수 있었으면 하는 바람도 설핏 나누곤 했다.

통일동산에 생명을 불어넣다

그러나 한국토지공사와의 관계를 가벼이 흘려버릴 수는 없을 것 같다. 출판도시의 사업시행자인 토지공사로부터 통일동산 부지에 관한 정보를 충분히 들을 수 있었던 것이다. 통일동산은 토지공사에게는 애물단지였다. 통일동산 조성사업은 1989년 발표된 '평화시 건설구상'의

일환으로 추진된 국책사업이었다. 그렇지만 몇 차례에 걸쳐 개발계획의 근간이 바뀌었을 뿐 아니라, 기반시설이 조성되고 나서도 170만 평에 이르는 부지의 절대부분이 매각이 안된 채 방치되어 있었다. 북한이 가깝다는 이유로 인기가 없었던 것이다. 당시 헤이리 땅을 둘러보러 온 사람들이 경부축京釜軸에 위치했더라면 참 좋았을 텐데 하며 아쉬움을 토로하던 모습이 생생하다.

그렇기 때문에 개발지구임에도 불구하고 땅값이 상대적으로 저렴하였다. 문화예술인 가운데 경제적으로 여유 있는 사람은 많지 않다. 따라서 현실적인 눈높이에서 보면 값싼 땅값을 더 우선순위로 꼽아야 할 것 같다. 문화적인 공간을 건립할 수 있는 곳이라면 어디라도 좋지만, 비싼 땅값이 항상 걸림돌이었던 것이다. 정부가 나서 특별법으로 조성한 개발지구라는 점도 중요하게 작용하였다. 여럿이 함께하는 공동사업인데다 외부기관의 도움 없이 큰돈이 투입되어야 하는 사업인 만큼, 경제적 요인이 고려되지 않을 수 없었다.

강원도나 제주도같이 대도시에서 아주 멀리 떨어진 곳에 이런 마을을 만들어보면 어떨까 하는 의론이 일부에서 제기되기도 했다. 그렇지만 서울을 중심으로 모든 사회, 경제, 문화 환경이 조성되어 있는 당시의 우리 현실에서 그것은 쉽지 않은 일이었다. 아주 소수가 참여하는 일이라면 모를까, 서울이나 대도시에서의 접근성이 중시되어야 하기 때문이었다.

통일동산 같은 개발지구가 아닌 곳에 헤이리를 조성하려 했다면 훨씬 많은 시일이 걸렸을 것이다. 택지개발 사업지구 내의 토지이기 때문에 인허가 등에 수반되는 절차가 간소해지고 시간이 절약되었다. 전담이나

임야를 매입해 형질변경, 개발계획 수립, 사업시행 등의 절차를 밟아야 했다면 수백 명의 회원으로 구성된 조직의 특성에 비추어 사업에 어려움이 많았을 것이다.

계획대로 사업이 진행되지 못하고 버려져 있다시피 한 통일동산지구의 가치를 발견하고 생명력을 불어넣은 것은 헤이리였다. 헤이리는 국가자원의 효율적 활용에도 기여한 셈이다. 헤이리는 마을을 만들기 위해 전답이나 임야를 구입해 형질을 변경한 것이 아니다. 그렇기에 건설 사업에 불가피하게 수반되는 환경파괴라는 원죄에서도 자유롭다.

헤이리 조성사업이 시작되고 나서야 누구도 관심 갖지 않던 통일동산 내의 대규모 필지들이 하나둘 새 주인을 맞았다. 헤이리 이웃필지에는 영어마을이 들어섰고, 노인시설 부지에는 2천여 세대의 아파트가 준공되었다. 휴식시설 부지에는 대형 프리미엄 아울렛이 들어왔다.

안타까운 것은 애초의 개발계획이 터무니없는 방향으로 변질되거나 법규를 교묘히 피해감으로써 통일동산 조성사업의 본질이 훼손된 점이 다. 정부가 나서 추진하는 사업도 성공적으로 추진되기가 이처럼 어려운 것이구나 하는 것을 새삼 느꼈다.

헤이리가 택지조성지구 안에 조성된 사실을 잘 모르는 사람들은 헤이리 안에 학교, 병원, 파출소 등속이 왜 배치되어 있지 않은지를 의아해 한다. 그 같은 시설의 일부는 통일동산 전체 차원의 계획에 반영되어 있으며, 헤이리는 문화시설 '용도지구'로 지정되어 입주 시설이 엄격히 제한된다.

요즈음 파주는 냉전시대의 찌든 때를 털어내며 산업, 관광, 교육, 문화의 여러 영역에서 눈부신 변신을 거듭하고 있다. 새로운 가능성을

열어가는 파주의 모습을 서울대학교 환경대학원 황기원 교수는 이렇게 말하고 있다.

> 한반도의 어느 한쪽만 개발되고 다른 쪽은 방치되어 있을 때 우리는 조바심을 낸 적이 있다. 그것은 수도권 안에서도 마찬가지였다.
> 그러나 이제 와서 따져보니, 땅과 물을 개발하지 않고 그냥 묵혀 두었던 고장은 바야흐로 '후발자後發者의 이점利點'을 한껏 누리게 될 전망이다. 《출판도시뉴스》 제10호)

세상을 떠난 어느 언론인의 자유로 예찬이 생각난다. 떠오르는 해를 보면서 자유로를 달려 출근하고 낙조落照를 보면서 퇴근하던 일상을 적은 글이었다. 자유로변의 자연이 얼마나 아름다운지 달려보지 않은 사람은 모를 것이다. 위압적이지 않고 인간적인 비산비야非山非野의 풍경과 소리 없이 흐르는 넓고 긴 강. 거기에 해거름 녘의 노을이 겹쳐진다면.

마을 이름을 공모하다

'헤이리' 이름은 1998년 10월부터 사용되었다. 그 이전까지는 토지공사가 작명한 '서화촌'으로 불렸다. 한자 투의 이름에서 고서화를 연상하는 사람이 많았다. 국제화를 지향하는 예술마을에 적합하지 못하다는 지적이 꾸준히 제기되었다.

그리하여 마을 이름을 공모하기로 결정하였다. 현대적이고 세계와 함께 호흡하는 문화예술마을의 성격에 부합하는 참신한 이름이 필요했던 것이다. 1998년 초부터 6개월여에 걸쳐 공모가 진행되었다. 외부에 문호를 개방했음에도 불구하고 응모작은 얼마 되지 않았다. 대부분 회원이나 헤이리와 관련된 사람이 보낸 것이었다.

오랜 논의 끝에 '헤이리'와 'Art Valley'가 공동당선작으로 결정되었다. 먼저 '헤이리'를 당선작으로 선정하였으나, 영문 표기시에 마을의 성격을 설명하는 Art Valley를 붙여 Heyri Art Valley로 사용하기로 하면서 두 응모작을 공동당선작으로 하게 되었다.

'헤이리'는 헤이리가 자리한 경기도 파주지방의 민요(농요) 〈헤이리소리〉에서 착안한 것으로, 순우리말인 동시에 지역성을 담아냈다는 점과 세계화시대의 언어표현에 무리가 없다는 점에서 높은 점수를 받았다. 헤이리 바로 옆 마을인 탄현면 금산리는 경기도무형문화재 '금산농요'의 본거지이다. 한편 Art Valley는 헤이리가 표현해내지 못하는 마을의 성격을 담고 있는 것이 강점으로 평가되었다.

'헤이리' 이름을 제안한 사람은 필자였다. 필자가 안을 낸 것은 응모자가 소수라서 좋은 이름을 기대하기 어렵기 때문이었다.

그리하여 파주의 역사와 문화유산 그리고 통일동산에 수용되어
사라진 옛 마을의 지명 등을 폭넓게 조사해 몇 가지 안을 만들어
보았던 것이다. Art Valley의 제안자는 민선영 씨였다.

헤이리 이름을 웨일스의 책마을 헤이온와이에서 따온 것으로
알고 있는 사람이 꽤 된다. 어떤 사람들은 끝에 '리'자가 붙어 있기
때문인지 오래전부터 사용된 마을의 행정명으로 이해하기도 한다.
모두 오해일 뿐이다.

누가 회원이 되었나

 헤이리 만들기는 문화예술인들의 공동사업으로 추진되었다. 정부투자
기관이나 디벨로퍼에 의한 개발과는 많은 차이가 있다. 개발이익을 목
표로 하는 조성방식이 바람직하지 않다고 생각하여 공동사업의 틀이
정해졌다.
 그러나 사업을 함께 꾸려갈 주체들이 미리 조직되어 있지 못했다. 공동
사업이라면 거기에 걸맞은 조직을 만들고 자본을 확충해, 참여자들이
각자의 지분 또는 역할에 따른 책임과 의무를 나누어 져야 한다.
 그렇기 때문에 헤이리는 조직과 자금을 갖추지 못한 속에서 매우 낭만
적인 생각에 기초해 사업이 추진되었다는 비판에서 자유로울 수 없다.
이는 한계이면서 적어도 헤이리 사례에서만큼은 긍정적인 역할을 했다고

IMF가 한창이던 1998년 2월 조직의 돛을 올린 헤이리.

볼 수 있다. 사업이 시작된 지 4,5년이 지나 참여한 회원에게도 특별한 불이익을 주지 않았고, 이는 공동사업의 정신을 살려가는 데 큰 힘이 되었다. 헤이리에서는 공동사업 참여자를 회원이라고 일컬었다.

처음 헤이리 만들기에 뜻을 같이한 사람들은 20명 안쪽이었으며, 1998년 2월 서화촌건설위원회 창립총회를 개최할 때도 58명에 지나지 않았다. 1998년 7월 토지공사와 부지 1차 계약을 체결할 때의 회원이 83명, 1999년 12월 변경부지에 대한 계약을 체결할 때의 회원이 197명 이었으며, 최종적으로 회원 구성을 완료한 시점의 회원 수는 310명이었다. 2002년 4월의 일이다. 5년에 걸쳐 동등한 권한을 갖는 공동사업 참여자 를 모은 셈이다.

창작과 문화 비즈니스를 두 축으로

사업을 원만하게 진행하려면 무엇보다 회원 구성이 선행되어야 한다. 그런데 헤이리에서 이처럼 회원을 모으는 일이 늦어진 이유는 무엇인가? 그것은 회원 모집에 신중을 기했기 때문이다. 문화예술마을이 성공하기 위해서는 회원 사이의 동질성과 공동의 목표가 중요하다고 판단했던 것이다.

헤이리 회원이 되기 위해서는 누구라도 예외 없이 문화예술과 관련한 활동을 하여야 했다. 회원의 자격을 문화예술 창작활동에 종사하거나 문화예술 비즈니스를 수행할 사람으로 정하였기 때문이다. 하나의 도시가 이루어지기 위해서는 다양한 분야에 종사하는 사람들의 유기적

관계망이 필요하다는 사실을 모르는 바 아니었다. 도시는 유기체와도 같은 것이다. 거주하는 사람들의 의지와 불가분의 관계를 가지면서도 한편으로는 스스로의 논리에 의해 성장 발전해간다. 그렇기 때문에 어떻게 하면 헤이리가 '문화예술'적 정체성을 확실히 지니게 될 것이며, 큰 흔들림 없이 발전해갈 것인지 고민하지 않을 수 없었다.

회원들은 가입시 '규약준수 승낙서'를 제출하여야 했다. 조직의 법적 지위가 모호해서 조직형태의 변화나 개발방식의 변경 등이 예견되는데다, 공동사업의 취지를 살리기 위해서는 무엇보다 공동성에 바탕한 회원간의 합의가 중요하기 때문이었다. 다음은 출범 초기인 1997년과 98년에 사용된 '규약준수 승낙서'의 내용이다.

위의 본인은 우리 문화의 창달을 위해 출판계를 비롯한 범문화계가 공동작업으로 추진하고 있는 서화촌 건립취지에 동의해 이에 동참하고자 서화촌건설위원회 가입을 신청합니다. 본인은 서화촌 건설이 관계 법률이 규정하고 허용하는 범주 내에서 추진 결정될 것임을 충분히 이해하고 있으며, 아울러 본 건설위원회의 규약과 규정이 정하는 바에 따라 운영위 원회에서 적법하게 결의된 사항을 성실히 준수할 것을 약속합니다. 아 울러 귀 건설위원회에서 제시한 아래 사항에 이의 없음을 확인하는 바입니다.

- 아래 -

1. 서화촌 건립취지에 맞는 문화시설을 본인 소유건물의 3분의 2

이상에 설치 및 유치하고 목적에 위배되는 업태를 운영하지 않는다.

2. 공동계약, 공동설계, 공동건축, 공동입주, 공동행사를 통해 서화촌 건립취지를 살리고 서화촌의 가치를 제고시킨다.

3. 공동사업을 위해 운영위원회를 설치하고 그 아래 사무국을 둔다.

4. 공동사업에 드는 비용은 분양면적에 따라 전 회원이 균등하게 부담하고, 1차로 평당 2,000원의 추진비용을 계약금과 함께 납부한다.

회원의 자격에 제한을 둔 것은 분명한 사실이다. 이로 인하여 적잖은 오해가 발생하였다. 예술인이 아니면 안되는 줄 아는 사람이 많았던 것이다. 그런 법이 어디 있느냐며 항의하는 사람도 있었다.

헤이리는 예술인 동호인 집단이 아니라 '문화예술도시'를 목표로 하였다. 도시가 생명력을 갖고 발전하기 위해서는 문화예술도시로서의 구조가 중요하다는 점을 잘 알고 있었다. 창작자가 아닌 회원이 자신의 건물 3분의 2 이상의 공간을 문화예술 용도로 사용해야 한다는 원칙이 만들어진 이유이다. 따라서 어찌 보면 회원의 자격을 제한한 것이 아니라 강한 의무를 부여하였다는 표현이 옳다. 회원 자격에 융통성이 있었기 때문에 일반인들도 다수 가입을 노크해왔다. 그들의 상당수는 작품을 컬렉션하고 있다든지 갤러리나 서점, 박물관 같은 문화시설을 운영하려는 사람들이었다.

헤이리는 앉아서 기다리기만 한 것이 아니라 다각적으로 회원 영입에 공을 들였다. 목적의식적인 노력을 통해 우리 사회 문화예술계의 중심에서 활약하는 인사들이 여럿 회원으로 가입하였으며, 이를 통해 헤이리의 역량이 한층 강화되었다.

IMF의 파고를 넘어

많은 사람들이 헤이리 같은 프로젝트가 민간 차원에서 성공적으로 수행된 것을 궁금해 한다. 특별한 비결이야 없을지라도 정부나 지자체, 정부투자기관들이 해온 방식과는 많은 차이가 있다.

어찌 보면 헤이리가 오늘의 성과를 거둔 것은 기적에 가깝다. 낭만성과 아마추어리즘이 거둔 결실이기 때문이다. 헤이리 만들기의 한가운데 자리한 사람들은 대부분 도시계획이나 건축 분야에는 문외한이었다.

국가가 부도나는 IMF 사태가 몰려왔을 때 헤이리 회원들이 흩어지지 않은 것을 헤이리 내부에서도 더러는 의아해했다. 일단 조직을 해산했다가 세월이 좋아질 때 다시 모이면 된다는 생각에서였다.

1997년 11월 말 한국경제는 IMF 사태라고 하는 미증유의 핵폭탄을 맞게 된다. IMF 관리체제가 생소한 상황이었기 때문에 모두들 큰 위기의식을 느끼지 않을 수 없었다. 헤이리 집행부 역시 사업을 하는 사람들이 많이 포진해 있었기 때문에 위기의식이 별반 다르지 않았다. 그럼에도 사업계획을 전면 재검토한다든지 하는 조치는 취해지지 않았다. 금융권이 붕괴되는 상황에서 자금관리를 잘 해나가자는 정도의 초기 대처가 이루어졌다.

금리가 천정부지로 오르기 시작하였다. 경제상황이 하루가 다르게 급변하고 있었다. 이 같은 주변 환경의 변화는 불가피하게 헤이리 건설에 적지 않은 영향을 미쳤다. 무엇보다 사회 전반에 걸쳐 투자심리가 크게 위축되었다. 부동산은 말해 무엇 하랴.

회원가입 문의가 급격히 줄어들었을 뿐 아니라, 금세 가입할 듯했던

많은 문의자들이 수면 아래로 잠복하였다. IMF 사태 직전의 상황은 전혀 달랐다. 몇 차례 신문보도만으로도 꽤 많은 사람들이 가입을 희망해온 터였다.

IMF 사태 직후 두세 달 사이에 판화가 황남채, 금속공예가 이정규 씨 등 4명이 신규 가입해온 것이 이채로웠다고나 할까. 1998년 상반기까지 7명이 탈퇴하고 4명은 신청면적을 줄였다. 2월부터 5월까지는 가입자가 전혀 나오지 않았다.

국가가 부도난 속에서 이 정도의 피해라면 경미하다 할 수 있을 것이다. 계약금에 해당하는 토지대금을 납입하였던 65명 가운데 58명은 그같은 상황에 크게 위축되지 않은 채 꿋꿋이 헤이리 건설을 위한 노력을 계속해갔다.

많은 사람들이 이 대목을 의아해 한다. 거대기업이 추풍낙엽처럼 쓰러지고, 물가가 앙등하고, 부동산 거품이 풍선에서 바람 빠지듯 하는데도 불구하고, 어떻게 뜬구름 잡는 일을 지속해갈 수 있었는지. 헤이리 내부에서도 경영 전문가를 자처하는 사람일수록 도무지 믿기지 않는다며 경탄해 마지않았다. 회원들이 납입한 금액은 토지가격의 10퍼센트로서 그리 큰 금액이 아니었다. 대범하게 묻어둘 수도 있겠지만, 가볍게 발을 뺄 수도 있었다는 이야기다.

집행부는 최초로 발생한 2명의 탈퇴자 처리를 논의하였다. 격론 끝에 원금뿐 아니라 추진비용까지 돌려주기로 하였다. 조직이 정식 출범함으로써 정관과 규약이 발효하기까지는 일체의 불이익을 주지 않기로 하였던 것이다. 아울러 프로그램을 정교화하고 내실을 다지는 일에 힘을 기울였다.

친구 사이인 두 영화인의 집이 이웃해 있다.
이들은 헤이리에서 젊은 축에 속한다.
독자적인 문화공동체를 꿈꾸던
젊은 문화예술인들이 헤이리에 합류함으로써
IMF 직후 주춤하던 회원 모집이
다시 활기를 띠기 시작하였다.

젊은 그룹

1998년 5월 중순, 문화평론가 이윤호 씨가 전화를 걸어 필자를 찾아왔다. 자신을 포함한 젊은 문화예술인 20여 명이 헤이리에 가입하고 싶은데, 함께 모여 살 수 있겠느냐는 것이었다. 며칠 후 헤이리 사무국에서 이들의 대표를 만났다. 이윤호 씨와 음악평론가 강헌, 프리시네마 김인수 대표였다. 그동안 3년여에 걸쳐 서울 근교에서 땅을 찾았으나 시간만 허비했다며 헤이리가 최적의 조건 같다고 하였다. 일행은 작곡가 강승원, 조영욱, 영화감독 박찬욱, 문화평론가 정윤수, 시인 박노해 등 20여 명을 웃돌았다.

이사회에 건의해 이들 젊은 문화예술인들을 적극 영입하기로 하였다. 헤이리 회원들의 주연령층이 오륙십대라서 문화공간을 만들더라도 기획자와 콘텐츠가 필요한데, 이들이 헤이리에 참가하게 되면 헤이리가 한결 젊어지고 공간 운영에도 적지 않은 도움이 될 수 있을 것으로 판단되었다.

그런데 이들이 헤이리 안에 마을 속의 마을을 만들겠다는 개념은 문제의 소지가 있었다. 나름의 공동체를 지향하는 것이지만, 그 구심력이 클수록 헤이리 다른 회원들과 틈이 생길 것이기 때문이었다. 그러나 결국은 전체가 어울려 사는 마을로 발전하리라는 믿음에서 이들의 요구를 수용하였다.

6월 한 달 동안 23명의 젊은 문화예술인들이 헤이리 식구가 되었다. 관망하던 이들이 추가로 합류하여 나중에는 그룹의 규모가 46명까지 불어났다. 이들의 합류로 옆걸음을 계속하던 회원 모집이 활기를 띠기 시작하였다. 그러나 이들은 연령대가 젊었던 만큼 경제적인 여유는 넉넉지 않았다. 이들 가운데 상당수가 중도

하차하고 만 것은 가슴 아픈 일이었다.

젊은 회원들은 나름의 역할을 찾아 헤이리 활성화에 기여하고 있다. 이들이 1998년 9월 이사회에 전달한 문서에는 당시 이들의 의욕이 잘 나타나 있다.

올 봄, 서화촌 소식을 듣기 전에 저희가 구상했던 문화마을은 내용과 형식면에서 참으로 조촐하기 그지없는 것이었습니다. 그러나 그 본질에 있어서는 서화촌 구상과 크게 다르지 않았으니 그것은 바로 삶과 문화가 어우러지는 마을이었습니다. 작품 구상한답시고 무슨 외톨이 집단처럼 시골에 처박혀 사는 것이 아니라 문화예술의 생산, 유통, 소비가 한자리에 모이는 참다운 문화공동체 건설이 저희의 구상이었습니다. 작은 음악제, 실험영화제, 행위미술제, 각종 문학 강좌, 여름 문화캠프 등을 저희는 실천하고자 했던 것입니다. 삶의 현장에서 문화를 생산하는 것이지요.

그러던 중 서화촌 소식을 듣게 되었습니다. 기뻤습니다. 여러모로 저희의 애초 구상과 맥락을 같이할뿐더러 저희의 작은 힘이 더해짐으로써 서화촌이 보다 생기 있고 활달한 곳이 되지 않을까 하는 기대도 갖게 되었습니다. 입지조건이나 토지가격 등의 이점 역시 저희의 결정에 많은 영향을 주었습니다. 그리하여 서화촌 사업에 동참하게 된 것입니다.

누가 사업 주체가 될 것인가

한국토지공사는 처음에는 자신들이 중심이 되어 서화촌 개발계획을 수립하고 분양할 요량이었다. 출판도시의 경우도 형식은 토지공사가 개발계획을 세워 토지를 공급하는 모양새였다. 따라서 토지공사 입장에서는 그런 입장을 취할 만했다. 그러나 출판도시는 출판도시조합이라는 강력한 구심력을 갖는 조직이 존재했고, 토지를 인수할 수백 개의 회원사가 이미 확보되어 있었다.

하지만 헤이리는 그렇지 못했다. 조직은 아직 걸음마 단계였다. 토지공사에서 작은 필지로 토지를 나누어 공급한다면, 헤이리 조직은 유명무실해지고 이질적인 요소가 스며들 터이었다. 행인지 불행인지 토지공사의 계획은 수포로 돌아갔다. 자연스럽게 헤이리 위원회에서 토지를 일괄 인수해 개발하는 방향으로 자리가 잡혔다.

그런데 한창 조직 구성에 박차를 가하던 시점에 IMF 사태를 맞게 된다. 신규 회원 가입은 거의 휴면 상태였다. 회원의 대량 탈퇴 같은 큰 피해는 피해갈 수 있었지만, 사업의 전면 재검토와 더불어 위기를 타개하기 위한 효율적인 방안의 마련이 필요했다.

위원회는 토지공사에 토지를 분할해 구입할 수 있는지 질의하였다. 회원 구성이 미진하므로 사업이 탄력을 받기 위해서는 필지를 분할해 구입하는 방안을 검토할 필요가 있었다. 또한 토지대금 수납업무를 대행해줄 것을 요청하였다. IMF 체제임을 고려하여 자금관리의 투명성을 높이고 가입자들의 신뢰를 끌어내기 위한 방책이었다.

필지분할은 불가능하였다. 공고되어 있는 1필지 수의계약 조건에 위배되기 때문이었다. 대금수납을 대행 관리하는 일도 어렵다고 토지공사는 답변하였다. 토지공사와 헤이리 회원들이 개인별 계약을 체결할 수도 없거니와, 회원 가운데 연체자가 나온다든지 하면 처리가 곤란하다는 것이었다.

신탁회사도 컨설팅사도 선택할 수 없었다

토지공사의 자회사인 한국토지신탁에 의뢰해 사업을 추진하는 방안을 본격 검토하였다. 애초 토지공사의 전략은 구체적인 사업시행을 한국토지신탁에 맡겨 진행하는 것이었다. 토지공사에서 서화촌건설위원회로 건설주체가 바뀐 초기에는 부동산신탁회사에 맡겨 진행하는 방안을 당연한 것으로 여겼다. 토지(개발)신탁이란 건축 자금이나 노하우가 없는 토지소유자들이 신탁회사의 자금과 전문지식을 활용하여 토지를 개발하는 제도이다. 신탁계약을 체결한 후에는 대체로 기본계획 수립에서부터 각종 인허가와 조성공사 시행, 건축물 완공 이후의 분양과 임대까지 신탁회사가 책임지고 관리하게 된다. 신탁계약 방식의 사업추진이 이루어지기 위해서는 서화촌건설위원회가 토지 소유권을 가지고 있어야 한다. 그리고 위원회가 수립한 사업계획을 신탁회사가 받아들여야 한다.

필자는 1997년 11월 말부터 몇 차례 한국토지신탁을 방문하였다. 마침 서화촌 용도지정 당시 토지공사 기획팀에서 일하던 김종영 부장이

한국토지신탁으로 자리를 옮겨가 있었다.

그런데 IMF로 인해 시장 상황이 급격히 악화되어 있었다. 부동산 분야가 가장 큰 타격을 입어 다른 부동산신탁회사들이 도산하는 등 업계의 사정이 악화일로라는 것이었다. 한국토지신탁도 어렵기는 마찬가지여서 신규 사업은 전면 중단상태였다. 서화촌건설위원회에서 토지를 분양받는 게 선행되어야 하며, 신탁계약 체결에 앞서 기본협정을 체결해 사업계획의 가능성에 대해 면밀히 검토해야 한다는 것이었다. 사업 파트너로서의 조직의 형태는 조합보다는 회사 형태를 선호하였다.

기본협정을 체결하기 위해서는 적지 않은 비용을 선지불하여야 했다. 그러나 헤이리 사정이 그럴 만한 형편이 못되었다. 토지신탁 개발방식은 많은 장점에도 불구하고 큰 금액의 신탁보수비가 걸림돌이었다. 건설보수비는 토지비를 뺀 총사업자금의 5퍼센트, 분양보수비는 분양총액의 5퍼센트 범주에서 결정된다고 하였다.

토지공사에서 초기에 작성한 사업비는 약 1,200억 원이었다. 건축공사비가 580억 원, 제세공과금과 일반관리비를 포함하는 부대비는 200억 원으로 계상되어 있었다. 나머지는 토지매입비와 단지조성공사비였다.

이 안대로 사업을 시행하면서 토지신탁 방식을 채택할 경우, 신탁보수비만도 100억 원 남짓 소용될 것으로 예상되었다. 200억 원으로 잡혀 있는 부대비도 큰 부담이었다. 현 헤이리 부지의 40퍼센트를 갓 넘는 크기의 서화촌 부지에 들어가는 사업비로는 만만찮은 금액이었다.

토지신탁회사를 파트너로 하는 사업추진은 어려울 것으로 예상되었다. 그리하여 부동산 개발경험이 풍부한 컨설팅사에 관심을 갖게 되었다. 헤이리 사업이 1천억 원대의 프로젝트인데다 헤이리 주체들이 개발사업의

경험과 집행력이 부족하기 때문에 컨설팅사와 용역계약을 체결해 도움을 받는 것이 순리라는 의견이었다.

이상연 운영위원이 상재컨설팅을 추천하였다. 상재컨설팅과 몇 차례 접촉을 갖고 '사업제안서'를 수령하였다. 효율적인 업무추진을 위해 헤이리와 상재컨설팅이 용역계약을 체결하자는 제안이었다. 헤이리는 총괄업무를 맡고, 상재컨설팅이 사업계획서 작성, 인허가 대행, 분양 시행, 입주시까지의 회원관리업무를 대행하는 내용이었다.

제안서는 용역기간 40개월에 10억 원의 용역대금을 제시하였다. 그 가운데 5억 원은 인건비였다. 나머지 대금은 사업추진비, 일반관리비 등으로서, 이윤은 잡혀 있지 않았다.

헤이리 집행부는, 상재컨설팅이 능력과 노하우를 갖추고 있는 개발 컨설팅사로서, 10억 원의 용역비는 기간과 사업의 성격에 비추어 많은 금액이 아니라고 판단하였다. 그러나 컨설팅사와의 계약은 체결되지 않았다. 수공업적 방식이지만, 사무국 주도하에 과제를 하나하나 해결해 나가는 직접경영 직접관리 형태로 사업이 전개되었다.

그렇게 된 데는 낮은 조직률이 영향을 미쳤다. 신탁회사든 컨설팅사든 계약을 맺기 위해서는 먼저 토지를 취득해야 하는데, 그 같은 여건이 마련되지 못했던 것이다. 낮은 조직률을 끌어올리기 위해 오히려 컨설팅 계약이 더 필요했을 수도 있다. 하지만 보유자금이 추진력 있게 사업을 전개하기에는 너무 소액이었다. 1997년 말 당시의 보유금액은 총 12억 원이었으며, 회원들이 토지구입비로 납부한 것이었다.

상재컨설팅 조봉진 사장은 서화촌 사업에 애정을 갖고 여러 가지를 도와주었다. 단지계획안 진행에 대해서도 건설적인 의견을 제시해주었다.

신규 회원모집의 어려움을 감안해 파주출판도시 내로 부지를 이전하거나 더 저렴한 새로운 땅을 구입하자는 논의도 진행되었다. 그렇지만 어느 하나 손쉬운 해법이 못되었다. 법률적인 제약과 시간적 손실이 만만치 않을 것이기 때문이었다.

 사업 전반에 걸친 다각적인 검토를 통해 통일동산 내의 부지를 헤이리 땅으로 확보하기로 다시금 확정하였다. 이후 헤이리 집행부의 노력은 토지가격 인하에 집중되었다.

자유로 문화예술 벨트 구상

　자유로는 상암동 월드컵경기장에서부터 임진각까지 이어지는 길이다. 행주산성까지 서쪽을 향하던 길이 북서 방면으로 꺾였다가 파주 시계에 접어들면 북쪽으로 방향을 튼다. 도로 왼켠은 한강이다. 오두산 통일전망대를 지나 만나는 강은 임진강이다. 남에서 달려 올라간 한강과 북에서 달려 내려온 임진강은 통일전망대 아래서 만나 서해바다로 빠진다.

　긴장의 땅이었던 만큼 자유로 연변은 개발시대의 소외지였다. 그 소외된 땅에서 헤이리와 출판도시 같은 자연과 인간, 문화예술이 조화를 이루는 신개념의 문화공간이 태동하였다. 한편 근대화의 형벌지刑罰地 같던 난지도 쓰레기장이 월드컵 주경기장과 디지털 미디어 시티로 바뀐다는 개발 청사진이 발표되었다.

　1998년 1월 4일 헤이리 현안을 논의하기 위한 1박2일 일정의 간담회가 열렸다. 김언호 위원장과 필자를 제외한 참석자는 이기웅 이사장을 비롯한 출판도시 관계자들이었다. 월드컵경기장에서 출판도시, 헤이리, DMZ에 이르는 자유로변을 문화예술이 특화되는 공간으로 만들어보자는 의미 있는 개념이 도출되었다. 이른바 '자유로 문화예술 벨트안'이었다. 각기 독립적으로 진행되어온 프로젝트 사이의 연계성을 강화하고, 이를 신정부의 문화정책에 반영될 수 있도록 해보자는 의견도 제기되었다.

　'자유로 문화예술 벨트' 개념을 발전시키기 위해 며칠 후 동숭동 스튜디오 메타에서 모임을 가졌다. 스튜디오 메타는 공연기획가 강준혁 씨의 사무실이었다. 같은 건물의 아래층은 김덕수 사물놀이단이, 위층은 건축가 이종호 씨가 사무실로 쓰고 있었다. 동숭동

그룹에서 강준혁, 구히서(연극평론가), 이종호 씨 등이 모임에 합류하였다. 격주로 회의가 열렸다.

"자유로 문화예술 벨트는 우리 국토 가운데 특수한 지위에 놓여 있는 자유로 연변의 무분별한 개발을 억제(개발을 담당할 사회주체의 지혜가 형성될 때까지)하고 문화와 경제, 자연이 조화를 이루는, 그리고 문화가 살아 숨 쉬는 공간을 만들어가는 것이어야 하며, 훌륭한 개념을 적출해 법제화를 추진"하자고 의견을 모았다. 그러나 웅대한 목표와 현실 사이의 괴리가 발목을 잡았다. 우리나라 전체 지도 속에서 이 지역의 특수성을 규명하는 거시적 접근과 대안적인 개발계획이 필요하다는 데 공감하면서도 조직과 재정 문제를 쉬 해결하기 어려웠다. 연구소 수준의 조직체계를 만들고 행정지원 체제를 구축해야 목표를 달성할 수 있을 것이기 때문이었다

파주시를 찾아가 자유로 연변에서 갈대축제를 개최하는 안과 김덕수사물놀이단을 파주에 유치하는 안을 제안하였다. 몇 가지 후속논의가 이어지기는 했지만, '자유로 문화예술 벨트' 개념은 더 발전되지 못하고 말았다.

부지 계약을 체결하다

1998년 7월 30일 한국토지공사와 통일동산 서화촌 부지 계약을 체결하였다. 발기모임을 가진 지 1년 4개월 만에 정식으로 부지를 확보한 것이다. 부지를 확보함으로써 헤이리 사업은 본격적인 행보를 시작하게 된다. 그러나 계약에 이르는 과정은 험난한 여정이었다.

서화촌 부지의 특징은 원형지 형태로 공급되는 점이었다. 21만 2,786㎡ 전체가 1필지였다. 따라서 회원들이 공동으로 매입한 후 이를 분할하여야 했다. 법률적인 문제도 만만한 게 아니었다. 자칫했다가는 취등록세를 이중으로 부담한다든지 양도세를 무는 경우가 생길 수 있었다.

컨템포러리 기획전시 미술관 아트센터 화이트블럭.

서화촌 부지는 토지공사의 토지공급규정에 의해 공급되었다. 경쟁입찰이 원칙이지만 유찰시에는 수의계약을 하게 되고, 수의계약에서는 가격협상이 가능했다. 통일동산의 모든 잔여부지는 수의계약 대상이었다.

공급조건을 놓고 토지공사와 몇 달에 걸친 마라톤 협상이 진행되었다. 우선 헤이리 위원회가 서화촌 부지를 인수할 주체로 인정받는 것이 필요하였다. 또한 IMF 상황을 반영해 가격이 조정되어야 했다.

그런데 토지공사 입장에서 보자면 헤이리 위원회의 토지매입 계획을 신뢰하기 어려웠다. 부지를 인수하는 데 필요한 회원의 절반도 모으지 못했을 뿐 아니라, 조직의 형태, 개발 방식에도 걸림돌이 많았다. 토지공사 통일동산사업단은 서화촌 부지를 토지공사에서 개발하여 작은 필지로 분할한 다음 공급할 뜻을 내비쳤다.

헤이리 위원회는 마을을 만들어가는 과정에서뿐 아니라 건설 이후에도 중추적인 역할을 담당할 자율적 운영조직이 필요하다는 생각이었다. 토지공사가 서화촌을 조성하면 헤이리 회원이 아닌 사람들이 토지를 공급받는 일이 불가피하게 생길 것이었다. 따라서 조직의 균열과 회원의 이탈이 불가피해지고, 결과적으로 서화촌 건설에 지장이 발생하게 된다.

김언호 이사장과 필자는 토지공사 본사를 방문해 김윤기 사장, 오국환 부사장 등과 헤이리 개발에 관한 의견을 조율하였다. 통일동산사업단을 방문해 논의한 결과를 토대로 작성한 〈서화촌 개발과 관련한 협의제안서〉를 제출하고, 무엇보다 문화적 마인드가 도입되어야 하며, 당시의 경제상황을 반영해 토지가격이 재조정되어야 함을 강조하였다.

3월부터 5월까지 헤이리 대표단은 협상창구인 통일동산사업단을 주 1회 꼴로 방문하였다. 토지공사는 가격협상에서 유연성을 발휘하기

위해서는 전체 부지를 일괄 인수해야 하며, 그럴 경우 전향적 제안을 내놓겠다는 입장을 표명하였다. 헤이리 이사회는 일괄 계약과 계약 이후 자체 개발을 추진하기로 의결하였다. 거듭된 협상을 통해 토지가격 18퍼센트 할인과 6년 분할 납부에 합의하였다. 그리고 4천 평을 조각공원 용도로 임대해준다는 약속을 받아내었다.

중대사안인 토지계약에 관한 의견을 수렴하기 위해 임시총회가 소집되었다. 총회 소집 공고문은 이렇게 쓰고 있다.

지난 1년여의 기간에 걸쳐 밭 갈고 씨 뿌려온 우리의 서화촌 건설 사업이 마침내 부지 '계약'이라는 도약의 단계에 이르게 되었습니다. …

IMF 국면이 여전히 지속되고 있는 속에서의 계약인지라 조금은 걱정스러운 의견도 없지 않을 줄 압니다. 그러나 우리는 서화촌 건설의 역사적 당위에 대한 굳건한 믿음과 사명감, 그리고 성공 가능성에 대한 확신을 갖고 있습니다. 따라서 경제상황이 조금 어렵다 하여 위축될 것이 아니라, 이 같은 국면을 오히려 적절히 활용하여 건설비용 등을 절감하고, 적극적으로 프로모션함으로써 성취감과 건설에 따른 과실이 최대치가 되도록 해나가자는 입장이 우리 회원들 다수의 의견이라는 데 인식을 같이하였습니다.

총회에서 회원들은 '서화촌 부지 계약'을 만장일치로 승인해주었다. 7월 30일 서화촌 부지 3만 평에 대한 계약을 체결하였다. 기일 내 2차 공급계약이 체결되지 않을 때에는 1차 공급계약을 해지할 수 있도록

계약서가 작성되었기 때문에, 실질적으로는 서화촌 부지 전체에 대한 계약과 마찬가지였다. 12월과 다음 해 6월에 나머지 땅 3만 평에 대한 2차, 3차 계약을 체결하였다. 신규 회원모집이 쉽지 않아 단계적으로 계약을 맺은 것이었다. 그런데 3차 계약을 전후해 이웃부지인 공원묘지 확장건이 돌출함으로써 부지를 이전하는 문제가 공론화되었다.

묘지 확장이 발목을 잡다

통일동산 내 가장 노른자위 땅은 놀랍게도 공원묘지다. 다른 부지를 굽어보는 남향의 완만한 언덕배기다. 서화촌 부지는 공원묘지에 바로 이웃해 있다. 공원묘지를 보고 혼비백산해서 종내 헤이리 가입을 포기한 이들만도 여럿이다. 개발지구 안에 집단묘지 시설을 집어넣은 것은 이해하기 어려운 일이다.

공원묘지 조성경위와 현황을 알아보았다. 1997년 하반기의 일이다. 통일동산 계획 입안에 참가한 통일원 관계자는 "묘지 조성은 사업이 아니라 상징적 차원에서 고려된 것이며, 묘역을 절대 확장하지 않겠다는 각서를 받았다. 그동안 묘역 확장이 여러 차례 시도되었으나 환경 및 여건의 변화가 없는 한 애초의 통일원 구상은 불변"이라며 경위를 들려주었다. 그동안 묘역 확장을 위한 움직임이 진행되고 있었던 것이다. 우리의 불안에 대해 토지공사 임원진은 "공원묘지가 헤이리 개발에 부정적으로 작용하지 않도록 하겠다"고 약속하였다.

공원묘지의 확대는 헤이리에 치명적인 영향을 끼치게 되어 있었다.

서화촌 땅이 공원묘지에 맞닿아 있을 뿐 아니라 남쪽 경계가 산 능선이었다. 따라서 서화촌 땅의 상당부분은 공원묘지를 훤히 내려다보는 위치였다. 만일 서화촌 땅에 인접한 공원묘지 내의 산지 남사면에 묘역이 조성되면 헤이리 사람들은 사시사철 공원묘지를 바라보며 지내야 하는 형국이었다.

헤이리 퍼포먼스 행사 준비가 한창 진행되고 있던 중에 공원묘지가 확장되는 징후가 포착되었다. 1999년 5월 헤이리 현장을 방문한 필자는 공원묘지 헤이리 인접지구에 소나무가 이식되고 절토가 진행되는 것을 발견하였다. 곧바로 토지공사 통일동산사업단으로 달려갔다. 토요일이라서 대부분의 직원이 출근하지 않아 구체적인 사실을 알기는 어려웠지만, 묘지 확장공사가 시작되고 있음을 확인할 수 있었다. 긴박한 상황이었다.

비상체제가 가동되었다. 이사장과 협의해 토지공사에 공사 중지를 요청하는 한편, 월요일에 토지공사를 방문해 경모공원 확장도면을 입수하였다. 헤이리와 공원묘지 사이의 차폐 기능을 담당하고 있던 산을 절토해 높이를 낮추고 헤이리를 바라보는 남향받이에 대규모 묘역을 조성하는 심각한 내용을 담고 있었다.

머뭇거릴 여유가 없었다. 감독관청인 파주시장 면담을 요청하였다. 송달용 시장은 담당자에게 자세한 사실을 확인시키겠으며, 파주시에서 개입하는 영역이 있기 때문에 바람직한 해결을 위해 노력하겠다고 답하였다.

헤이리 현장에서 잇따라 현황을 확인하기 위한 모임이 열렸다. 산사면에 깃발이 표시되어 있었으므로 문제의 심각성이 분명하였다. 파주시

관계자들도 묘역 확장이 가져올 결과에 우려를 표하였다. 아울러 절차상의 문제점이 있으므로 즉시 공사를 중지시키겠다고 약속하였다.

묘역 확장이 공원묘지 측에는 사활적인 문제였던 모양이다. 적자가 나서 묘역 확장이 되지 않고서는 토지대금을 납입할 수 없는 상황이라는 이야기가 들려왔다. 그래서 토지공사도 어정쩡한 입장을 취할 수밖에 없다는 것이었다.

헤이리의 뜻대로 쉽사리 해결될 사안이 아니었다. 계약을 해지하는 상황에도 대비하여야 했다. 그렇다고 사업을 접을 수도 없는 일이었다. 자연스럽게 대체부지를 찾는 일에 눈길을 돌렸다. 필자는 며칠 동안 헤이리 주변의 땅을 면밀히 답사하였다. 우선 헤이리에 이웃한 사유지와 민속촌 부지를 비롯한 통일동산 내의 미매각 필지를 둘러보았다. 파주시에 들러 국유지나 시유지 가운데 맞춤한 부지가 있는지도 조사하였다.

이어서 이사장과 함께 토지공사 본사를 방문하였다. 토지공사 사장과 부사장, 주무부서 책임자인 택지개발1처장을 차례로 만났다. 토지공사 간부들은 헤이리에서 준비해간 사진과 도면을 보고 문제점이 크다는 사실에 동의하였다. 며칠 후 택지개발1처장은 묘역 확장을 위한 실시계획 변경안을 검토한 결과 문제점이 발견되었으며, 전향적으로 풀겠다는 의사를 전해왔다.

헤이리 이사회는 묘역 확장 불가라는 기조에서 강력대응하기로 하였다. 이사회가 끝난 후에는 임원들이 파주사업단을 방문하였다. 파주사업단장은 자신이 책임을 지고 사안을 해결하겠으며, 능선 손괴 등의 문제점을 보완하고 마운딩 처리를 통해 차폐효과를 높이겠다는 등의 보완책을 제시하였다.

토지공사에서 마련한 대책은 진일보한 조치들을 포함하고 있음에도 불구하고 여전히 미흡하였다. 그리하여 헤이리 내부 검토를 거쳐 마련한 대안을 제시하였다. 토지공사는 헤이리의 의견을 대부분 수용해주었다. 묘역 확장 움직임을 포착한 지 한 달여 만에 피해를 최소화하는 선에서 사건을 일단락지었다.

부지를 바꾸다

묘지 문제가 계기가 되어 헤이리 회원들은 서화촌 땅의 객관적인 조건을 꼼꼼히 살펴보게 되었다. 서화촌 땅의 장점은 통일동산 내 다른 지구로부터의 상대적 독립성이었다. 또한 규모면에서 공동체 형성에 유리하였다.

반면 걱정되는 대목은 대부분이 사유지에 둘러싸여 있어 향후 주변의 난개발에 의해 경관이 훼손될 수 있는 점이었다. 당시는 숲과 농지에 에워싸여 있었다. 그러나 그 같은 조건이 언제까지 유지될지 알 수 없었다.

또 하나의 치명적인 약점은 원형이 많이 파괴되어 있어 친환경적인 공간을 만드는 데 한계가 있었다. 토지공사에서 입구 쪽 진입도로보다 낮은 곳에 토사를 반입해 성토함으로써 원형이 변질되었던 것이다. 공원묘지 문제 역시 언제라도 다시 점화될 수 있는 시한폭탄이었다.

그러던 중 민속촌 부지에 눈길이 미치게 되었다. 민속촌이 서화촌과 바로 도로 하나를 경계로 하고 있는 땅임에도 불구하고 당시까지는 부지 안으로 들어가 볼 생각조차 못하고 있었다. 대체부지를 물색하느라

여기저기 돌아보던 중 필자는 홀로 민속촌 부지를 답사할 기회를 가졌다.

부지 안으로 걸어 들어가 맞닥뜨린 민속촌의 느낌은 생판 달랐다. 무엇보다 원형이 그대로 살아 있었다. 다섯 개의 봉우리와 골짜기가 만들어내는 여러 색깔의 공간환경이 다채로운 여운을 전해주었다. 늪이 있고, 부들과 갈대가 자라고, 물길이 나 있었다. 기존의 서화촌 부지에서는 느낄 수 없는 것들이었다. 지나치게 땅이 크고 가격이 비싼 게 걸렸지만, 그대로 지나치기에는 아까웠다.

토지공사에 넌지시 민속촌 부지 이야기를 건네 보았다. 그다지 기대를 하지 않은 채. 말이 그렇지 계약을 하고 2회차 중도금까지 치른 마당에 부지를 바꾼다는 것이 가능한 일이겠는가? 그런데 반응이 의외였다. 헤이리에서 원한다면 적극적으로 계약변경을 검토하겠다는 것이었다. 당시까지만 해도 IMF 체제의 한복판이었는지라 토지시장은 여전히 얼어붙어 있었다. 민속촌 부지는 통일동산 내에서 가장 큰 필지였다. 헤이리에서 민속촌 부지를 매입해준다면 더 바랄 나위 없었을 것이다.

1999년 6월 10일의 일이다. 토지공사를 방문한 헤이리 임원들은 돌아오는 길에 필자의 안내로 민속촌 부지를 둘러보았다. 이날의 민속촌 부지 답사는 가벼운 산책 같은 것이었다. 토지가격부터가 언감생심이었기 때문에 막연히 한번 둘러나 보자는 마음들이었다. 기대가 없었기에 감흥이 더 컸는지 몰랐다. 한결같이 필자가 느낀 그대로의 짙은 설렘과 울림을 느꼈던 것이다.

우리는 흥분을 가라앉히지 못하고 근처의 찻집으로 자리를 옮겼다. 민속촌 땅이 그새 우리 것이나 된 양 말의 성찬이 이어졌다. 구입 자금을 어떻게 조달할 것이며, 이미 개별필지까지 확정한 상태에서 부지를 옮기는

것이 가당키나 하겠는가 하는 조심스러운 의견은 흥분 속에 묻혀버렸다. 이날의 민속촌 부지 답사는 대상부지를 변경하는 논의의 기폭제가 되었다.

이사회는 회원 전체의 이해와 직결되므로 다수회원들의 의견을 폭넓게 청취하기로 하였다. 회원들과 함께 서화촌 부지와 민속촌 부지를 답사하며 장단점을 비교해보기로 하였다. 네 차례에 걸친 현장설명회와 답사모임이 이어졌다. 1백 명이 넘는 회원들이 답사에 참가하였다. 대부분 민속촌의 환경이 양호하고 발전 가능성도 더 높을 것이라는 데 의견을 같이하였다. 다수의 회원들은 부지이전을 반드시 성사시켜줄 것을 당부하였다.

외부 전문가들을 초청해 의견을 듣는 자리도 마련하였다. 함께 현장을 둘러본 건축가들은 민속촌의 자연환경이 좋기 때문에 재미있는 마을이 가능하겠으며, 일부 조건이 좋지 않아 보이는 땅도 건축적인 장치를 통해 매력적인 공간으로 바꿀 수 있다고 자문해주었다. 모두들 헤이리의 가능성이 더 확장될 것으로 기대하였다.

서화촌의 실시설계를 맡은 도화종합기술공사의 민경렬 부사장은 민속촌의 조건이 월등히 뛰어나므로 매우 긍정적이라는 의견을 피력하였다. 십여 일 후 민부사장은 단지모형도를 만들어 성토 예정도면을 작성해보았는데, 검토 결과 도로 법면이 많이 발생하는 서화촌에 비해 토목공사비가 적게 들 것이라는 의견을 들려주었다.

전반적인 의견이 민속촌으로 옮기는 것을 찬성하는 분위기였다. 그렇지만 신중에 신중을 거듭할 필요가 있었다. 누구보다 매사에 적극적인 김언호 이사장도 민속촌 땅이 욕심은 나지만 현실적으로 가능하겠는가

하는 회의를 내비쳤다.

7월부터 두어 달 동안은 매주 이사회가 열리다시피 했다. 이사회는 부지이전에 관한 제반 현안을 반복 검토하였다. 부지이전이 대세로 굳어지는 가운데 최종적인 관건은 공급가격이라는 데 인식을 같이하였다. 협상대표단은 토지공사 측과 수차례 공급조건을 협의하였다.

토지공사는 비교적 전향적으로 헤이리 측의 제안을 수용하려 하였다. 그러나 정부투자기관의 특성상 아무리 IMF 상황이라 할지라도 토지공급 규정에 따라야 했다. 민속촌 부지의 용도변경이 선행되고, 그에 따른 토지 재평가작업이 이루어진 후에야 토지공급이 이루어질 수 있다는 것이었다.

당시 민속촌 부지의 공고가격은 604억 원이었다. 토지공사는 모든 조건을 감안할 때 토지가격을 503억 원 선으로 낮추고, 할부이자를 면제해줄 수 있다고 제안해왔다. 총 32퍼센트의 인하효과가 발생하는 조건이었다. 서화촌 부지에 비해 25퍼센트 남짓 토지가격이 낮았다.

민속촌의 가격과 공급방식의 큰 틀이 결정되었기 때문에, 부지를 변경할지 최종결정하기 위한 임시총회가 소집되었다. 안건의 중요성에 비해 비교적 짧은 시간에 토론이 종결되었다. 여러 차례 현장설명회가 개최된데다 2달 이상의 공론화 시기가 있었던 만큼, 회원들이 안건을 잘 이해하고 있었기 때문이다. 이전을 반대하는 발언을 한 회원은 2명밖에 안되었다. 부지를 옮길 경우 불가피하게 시간이 지체될 것이라는 이유였다. 다수의 회원들은 민속촌의 조건이 우수하고 발전가능성이 높은 점에 주목해 이전안에 찬성을 표하였다.

임시총회 결과는 곧바로 토지공사에 전달되었다. 토지공사는 관련 법률 검토 및 용도변경을 위한 행정절차에 들어갔다. 통일동산은 실시

계획상의 소소한 변경도 경기도와 파주시는 물론 건설부, 통일부 등 중앙 행정부처의 동의가 필요한 곳이었다.

이러한 절차를 거쳐 11월말 '통일동산 민속문화예술타운 부지 매각 공고'가 신문지상에 게재되었다. "매각대상 토지는 현행 토지이용 계획상 민속촌 부지이나 '민속문화예술타운' 부지로 용도 변경할 예정이며 용도 변경 불가로 계약 해제시는 계약보증금을 귀속하지 않으며, 환불금에 대한 이자는 계상하지 않음"이라는 단서조항이 달려 있었다. 용도변경이 이루어지지 않아 계약을 해제하게 될 경우에는 부지 매입자 쪽에서 적지 않은 부담을 안아야 했다. 부지의 명칭을 '민속문화예술타운'이라고 붙인 것은 민속촌 부지의 기존 용도를 유지하면서 헤이리의 개념이 수용되도록 하겠다는 의지가 작용했던 것 같다.

일말의 불안은 계약 형식에 있었다. 부지매입을 희망하는 사람이라면 누구라도 응찰할 수 있는 경쟁 입찰이었기 때문이다. 그러나 신청자는 단 한 사람도 없었다. 여전히 IMF 상황 아래 있었던데다, 공급토지의 용도가 문화예술 관련 창작, 전시, 판매 시설로 제한된 탓이었을 것이다.

12월 22일 변경 부지에 대한 계약을 체결하였다. 계약과 동시에 기존 서화촌 부지 계약은 해지하였으며, 그동안의 납입금은 새로운 계약을 위한 계약금으로 대체하였다.

계약시점의 회원은 190명이었다. 이들이 신청한 총면적은 26만 7,800㎡ 남짓이었다. 계약을 앞두고 회원 수와 면적이 많이 늘기는 하였지만, 전체면적을 채우기에는 크게 부족하였다. 1회차 중도금을 내기까지 회원 수를 적정수효까지 늘리는 일이 최우선 과제로 등장하였다. 외줄타기 같은 형국이었다.

그럼에도 자연환경이 우수한 땅을 싼 값에 확보하였을 뿐 아니라, 가격이 인하된 폭만큼 공공용지를 늘림으로써 현 헤이리 땅의 자연환경을 더 많이 원형대로 보존할 수 있었다.

부모 자식간에도
땅은 양보가 없다는데

개발 사업이 시작되기 위한 필수조건은 토지다. 토지를 확보하고 마스터플랜을 세워야 한다. 마스터플랜에 따라 지번이 확정된 단지 설계도가 마련된다. 누구라도 부동산을 구입할 때는 위치와 주변조건을 꼼꼼히 따져보기 마련이다.

헤이리는 특수했다. 힘들게 헤이리의 문을 노크하고 들어왔건만 자기 땅이 어딘지 알 수 없었다. 한동안은 토지를 확보하지 못하고 있었으며, 어떤 모습으로 프로젝트가 진행될 것인지를 말해주는 변변한 도면 한 장 없었다. 자연히 회원 가입이 지체될 수밖에 없었다. 사람들은 자신의 필지를 정하지 못하는 것을 납득하기 어려워했다. 새로 가입하려는 사람들도 기존회원도 마찬가지였다.

이와 같은 배경 때문에 1997년 하반기에 단지설계도를 작성하는 발걸음이 진행되었다. 하지만 어렵사리 마련된 계획안은 몇 가지 이유로 무산되고 말았다. 설계자가 바뀌고 시일이 지체되는 힘든 여정을 거쳐 회원들이 완성된 단지설계도를 만난 것은 1998년 11월 초였다. 설계안을 회원들에게 소개하는 설명회가 준비되었다. 대형 조감도 속의 마을 모습은 낯설면서도 가슴 설레는 감흥으로 다가왔다. 회원들은 어느 필지를 선택하면 좋을지, 헤이리에서 펼쳐가고 싶은 꿈은 무엇인지 삼삼오오 이야기꽃을 피웠다.

이어서 현장을 답사하는 모임을 가졌다. 단지모형도와 필지분할

계획도를 유심히 살펴보았다 할지라도 자세한 지형지세를 알기는 어렵기 때문이었다. 단지 입구의 평활지뿐 아니라 대지 경계면을 따라 산 정상까지 샅샅이 답사함으로써 필지를 선택하는 데 도움이 되도록 하였다.

회원별 필지를 정하는 일은 무엇보다도 민감한 사안이었다. 공정하고 합리적인 필지배정이 중요하였다. 공정한 업무수행을 위해 이사회는 필지배정특별위원회를 설치하였다. 전동찬 건설위원, 이정호 감사, 하철용 변호사, 대기업 임원 출신의 김문순 회원, 30대 회원을 대표하여 조성식 씨가 참여하였다. 특별위원회의 주요임무는 〈필지배정규정〉을 마련하는 일이었다. 〈필지배정규정〉은 다양한 경우의 수를 고려해가며 신중에 신중을 기하여 문안이 작성되었다.

가장 큰 원칙은 모든 회원에게 균등한 선택의 기회가 돌아가도록 하는 일이었다. 토지가격은 전 필지에 동일하게 적용하는 것을 원칙으로 하였다. 예외적으로 상대적 조건이 우수한 일부 필지에 토지가격 10퍼센트 이내의 특별회비를 부과하였다. 특별회비는 헤이리 발전을 위한 기금으로 조성할 예정이었다.

회원들은 희망하는 필지를 복수로 선택할 수 있었으며, 중복된 경우에는 가입순서가 빠른 회원에게 우선권이 부여되었다. 누구라도 균등한 선택의 기회를 갖게 되는 것이 장점이었다. 그러나 선순위 가입회원이라 하더라도 자신보다 더 앞선 순번의 회원과 필지가 겹치게 되면 양보해야 할 뿐 아니라, 아무도 선택하지 않은, 상대적으로 조건이 나쁜 필지에서 자신의 땅을 골라야 하는 게 맹점이었다. 더욱이 회원들이 원하는 땅은 70평에서 수천 평까지 사람마다 제각각이었다.

얽히고설키는 형태의 중복선택으로 인해 필지배정이 불가능해지는

것을 방지하기 위해 6,600㎡ 이상의 광필지 회원에게는 사전선택의 기회가 제공되었다. 젊은 그룹, 이정호/심선희/정광현 회원 그룹, 안종만 회원이 여기에 해당하였다. 젊은 그룹은 헤이리에 집단으로 가입해 서로 이웃해 살기를 희망하였으므로 이를 배려하였다. 이정호/심선희/정광현 회원은 부지를 합쳐 공동 프로그램을 운영하겠다고 해 승인되었다.

〈필지배정규정〉에 따라 회원들에게 신청서를 보내 자신의 필지를 선택하게 하였다. 신청서를 취합해보니 중복 신청된 곳이 적지 않았다. 그렇지만 서로 양보하는 미덕을 보여줌으로써 중복신청 필지에 대한 성공적인 조정이 이루어졌다. 이같이 보다 큰 것을 위해 서로 양보하는 전통은 이후의 헤이리 건설과정에서 소중한 자산이 되었다.

그러나 회원들의 선택이 평활지에 집중됨으로써 장래의 신규 회원 모집에 어려움이 예상되었다. 이사회가 나서 사전선택 기회를 가졌거나 필지가 큰 광필지 회원들과 의논하였다. 문제의식에 공감한 몇 회원이 흔쾌히 협조해주었다. 안종만, 김언호, 박해범 회원이 평지 쪽 필지의 일부를 양보하고 산지 쪽으로 옮겨주었던 것이다.

필지를 다시 나누다

이 모든 노력들은 헤이리의 대상부지가 변경됨으로써 의미를 잃고 만다. 바뀐 땅을 대상으로 다시금 필지배정 작업을 해야 했던 것이다. 회원들에게 단지계획안을 발표하고 현장을 답사하는 모임이 반복되었다. 새 〈필지배정규정〉은 기존 규정의 정신을 따르면서도 달라진 환경에 맞도록

손질되었다.

　배정원칙 가운데 가장 중요한 사항은 가입순번에 의해 필지를 선택하도록 한 점이었다. 초기 가입회원들은 2회차 중도금까지 납입함으로써 희망면적 계약금의 3배 가까이 되는 금액을 납입하고 있었다. 가입시기가 늦은 회원들은 계약금만을 납입한 상태였다. 회원별 부담내용과 기여도가 다르다는 점을 고려하지 않을 수 없었다. 부지면적이 50만㎡로 넓어져 선택의 폭이 크게 확장된 사실도 고려되었다. 그러면서도 후순위 회원에 대한 배려 차원에서 특별회비에 의해 약간의 필지별 가격차가 발생하도록 하였다. 필지별 차등을 둠으로써 좀 더 다양하고 개성 있는 필지선택을 유도할 수 있었다.

　배정원칙이 바뀜으로써 특별한 문제가 발생하지는 않았다. 서화촌 부지에서 선배정 기회를 가졌던 회원에게 다시금 같은 기회를 부여할 것인지가 논의되었을 뿐.

　이사회는 "서화촌에서의 선배정은 특혜가 아니라 소필지 회원을 비롯한 많은 회원이 자신이 원하는 땅을 가급적 겹치는 일 없이 선택할 수 있도록 하자는 기술적 방법론"이었으며, "현부지는 땅이 넓어 선택의 폭이 넓어진데다 단지설계에서도 광필지를 많이 둠으로써 선택상의 애로점이 해소되었으므로, 가입순번대로 선택해가는 것이 가장 합리적이고 공정"하다고 의견을 모았다.

　필지배정 모임은 2000년 1월 27일 강남출판문화회관에서 진행되었다. 하루 온종일이 걸린 강행군이었다. 200여 명의 회원들은 4개 그룹으로 나뉘어 순차적인 모임을 갖고, 각자 희망하는 필지를 선택하였다. 그런데 단지설계도의 일부가 미완성이라는 점이 문제였다. 필지배정 후 혹시

발생하게 될지 모르는 불가피한 설계변경의 가능성에 대비할 필요가 있었다. 〈필지배정규정〉 제8조는 이 같은 상황을 반영한 것이었다.

마을 공동의 발전과 운영을 위하여 필지배정 후 회원은 전문 건축가의 자문을 거쳐 이사회 승인을 받은 건축지침을 준수하여야 하며, 건축지침 수립 또는 단지 기본계획안 보완상의 필요에 의해 배정된 필지의 변형이나 증감이 있을 경우 이를 수락하여야 한다.

숙제로 남겨두었던 단지설계도의 미완성 부분은 조성공사에 들어간 후 CM(Construction Management)사와의 협의 및 건축설계지침을 마련하는 과정에서 보완되었다. 일부 필지에는 설계상의 변경이 가해졌다. 조성공사가 완료된 후 확정측량을 한 결과 일부 면적상의 증감이 발생하기도 했다. 회원들의 이익과 관련되는 민감한 사안이었다. 다소의 어려움이 없지는 않았지만 큰 진통 없이 문제를 해결할 수 있었다. 회원들이 대승적 차원에서 이해하고 수용해주었기 때문이다.

더스텝은 어떻게 탄생하였나

더스텝은 헤이리 다른 곳에 비해 이질적이다. 누구라도 한눈에 알 수 있다. 우선 건축물의 규모가 크다. 분양을 목적으로 지어졌고, 임대로 운영되는 곳이 많다. 순수 문화시설이 아닌 곳이 꽤 된다.

헤이리 회원들은 자기 땅에 스스로의 프로그램을 운영하기 위한 건물을 지었다. 이에 반해 더스텝은 처음부터 공동 프로그램을 구상하는 가운데 출범하였다. 서로 친구 사이인 4명의 회원이 책과 영상문화를 기반으로 공동사업을 펼쳐보자고 의견을 모은 것이 계기였다. 이들은 서로 이웃한 필지를 선택하였으며, 공동 프로그램을 논의해갔다. 마침 이웃에 또 다른 3명의 지인이 서로 이어지는 필지를 가지고 있었다. 두 그룹이 뜻을 함께함으로써 큰 규모의 공동사업으로 발전하게 되었다.

어떻게 생각하면 이는 우연이었다. 각자 가입순번에 의해 필지를 선택하도록 한 까닭에 가까운 지인이라 하여도 이웃한 필지를 소유하기 어렵기 때문이었다. 그렇게 된 데는 이들이 선택한 땅 주변이 인기가 없었다는 점이 한몫 하였다. 그 땅은 원래 경모공원 뒤편에서부터 흘러내린 산자락이었는데, 도로를 만들면서 산의 형상이 흉물스럽게 파헤쳐졌다. 게다가 1필지가 1천여 평을 넘나드는 넓은 땅이었다.

공동사업 추진소식을 접한 집행부는 광장을 에워싼 나머지 부지도 이들 그룹이 인수하도록 종용하였다. 이들이 선택한 땅은 그나마 광장의 남사면이었던 데 비해 경모공원 쪽 도로에 면한 필지들은 당분간 땅임자를 만나기 어려울 것이라는 판단에서였다.

이렇게 하여 하늘마당을 에워싼 7천여 평의 부지가 하나의 테두

리로 묶이게 되었다. 2001년의 일이다. 이후 회사 체계를 갖추고 외국계 회사에 컨설팅과 설계를 의뢰하는 절차가 진행되었다. 헤이리 집행부는 더스텝이 헤이리 다른 지역과 조화를 유지하는 한편, 충실한 내용의 프로그램을 유치해주기를 기대하였다. 더스텝 측에서도 공연장, 박물관, 미술관, 갤러리, 작가 스튜디오, 공방 등 알찬 프로그램의 도입을 추진하였다. 예술학교를 유치하기 위한 노력을 기울이기도 하였다.

더스텝에 들어온 시설들을 보면 당초의 계획에는 많이 미치지 못한다. 더스텝 참여인사들이 문화예술계에서 중요한 역할을 수행하고 있거나, 예술단체 후원 및 기업메세나 활동을 활발히 하는 사람들임에도 불구하고, 더스텝을 중심으로 역량을 한데 모으는 구심력이 약했기 때문이다.

수령 4백년 느티나무. 헤이리 이전에 터 잡고 살던 사람들이 있었음을 알려준다.

건설 비용은
모두 얼마가 들었나

헤이리 마을의 기반시설을 조성하는 데 들어간 돈은 대략 685억 원이다. 1997년부터 2006년까지 지출된 돈을 기준으로 한 통계다. 2007년부터는 조성 이후의 관리단계라서 제외하였다. 건축비 역시 포함시키지 않았다. 회원 각자의 책임 아래 건축이 수행되었기 때문이다.

토지공사에 지급한 토지금액이 457억 원, 조경공사비를 더한 토목공사비가 152억 원이었다. 커뮤니티하우스를 짓는 데 13억 원이 들어갔고, 회원 가운데 앞서 건축한 회원에게 지급한 설계지원비가 10억 원이었다.

굴참나무를 건물 내부에 품고 있는 블루메미술관.

페스티벌 개최를 비롯한 문화예술 행사비로 22억 7천만 원이 지출되었는데, 협찬후원으로 벌어들인 돈이 14억 5천만 원이었다. 따라서 문화예술 행사를 위한 10년 동안의 순지출은 8억2천만 원인 셈이다. 신문에 단 두 차례 광고를 게재해 광고비가 거의 지출되지 않은 반면, 상대적으로 문화행사 지출은 큰 비중을 차지하고 있다. 문화예술 행사는 헤이리의 본래적 속성이자 목적이기도 하지만, 통상적인 홍보기법보다 문화예술 채널을 통해 헤이리를 알리는 게 의미 있다는 판단에 따라 중시되었다.

10년 동안 인건비는 12억 원이 지출되었다. 커뮤니티하우스 관리비, 홍보물 제작비를 포함한 경상비는 19억 원이었다.

총 685억 원 가운데 후원협찬금을 제외한 돈은 모두 헤이리 회원들이 낸 돈이다. 2007년 이후 지출된 금액이 있고, 내부 보유자금이 일부 있기 때문에 회원들이 낸 돈은 그보다 조금 더 된다.

헤이리 공동체 조직인 마을회는 헤이리 전체부지 50만3천 평방미터 가운데 2만4천 평방미터를 소유하고 있다. 대부분은 마을 공동의 주차장이다. 파주시에 귀속된 공공시설부지는 전체의 39.1퍼센트에 이른다. 마을회 소유 및 공공시설 부지를 제외한 28만2천 평방미터가 헤이리 회원 개개인이 갖고 있는 땅이다.

회원들은 토지공사와의 계약대로 땅값의 10퍼센트를 계약금으로 내고 나머지는 6개월마다 5년에 걸쳐 할부로 내게 되어 있었다. 토목공사비는 공정의 진행에 맞추어 부과되었다. 그 밖의 용도에 쓰인 공동사업분담금은 가입시 일부를 내고, 나머지는 몇 차례에 걸쳐 나누어 냈다.

대출을 통해 자금을 조달하다

많은 사람이 함께한 공동사업이었음에도 회원들이 성실히 자신의 의무를 지켜주어 큰 어려움 없이 사업이 진행될 수 있었다. 그런데 토목공사가 시작되면서 문제가 발생하였다. 토지사용허가를 받기 위해서는 대금을 완납하거나 이행보증증권을 제출해야 했던 것이다.

그 과정에서 토지공사가 주선하는 토지대금 대출제도가 있는 것을 알게 되었다. 토지공사에서는 몇몇 은행과 특약을 맺고 토지매수 고객에게 대출을 알선해주고 있었다. 토지공사를 통해 농협 및 국민은행과 헤이리 대출을 협의하였다. 그러나 역시 수많은 회원으로 구성된 헤이리의 특수성이 발목을 잡았다. 농협은 전혀 관심을 보이지 않았다. 헤이리 독자적으로도 거래은행인 신한은행과 접촉하였다. 그러나 본점 최종심사에서 부결되었다.

국민은행만이 관심을 보였다. 국민은행의 집단대출이 성사된 데는 김사진 서울 명동지점장의 역할이 컸다. 김사진 지점장은 힘든 대출 작업을 거의 성사시킨 단계에서 다른 지점으로 전보되었다. 그 자리에는 과장에서 지점장으로 승진해 화제를 모은 젊은 여성 지점장이 부임해왔다. 여신 실적은 고스란히 새 지점장의 몫이 되었다. 국민은행은 토지대금의 61퍼센트를 대출해주었다. 각 회원별 미납액에 해당하는 선이었다. 대출을 통해 대금을 완납함으로써 회원들은 자신들 앞으로 소유권을 이전하게 되었다. 그런데 수백 명이 공유물 지분등기를 해야 하는 것이 걸림돌이었다. 개별회원에게 문제가 생기면 연대책임을 져야 했다. 은행 측은 회원 전체의 연대 보증서를 요구하였다.

임시총회가 소집되었다. 회원들이 헤이리의 특수성을 잘 이해해주어 국민은행의 집단대출을 통해 토지공사에 토지대금을 완납하기로 의결하였다. 회원의 4분의 1은 필요자금을 자체 조달하고, 나머지는 대출을 받았다. 회원들은 연리 7퍼센트(대출 당시의 이율. 나중에는 시중금리 변동에 따라 많이 인하되었음)의 조건으로 대출을 받았다. 그런데 토지공사에 대출받은 돈을 선납함으로써 연리 9퍼센트를 적용한 토지대금 할인을 받았다. 대출을 통해 회원들의 부담이 오히려 줄어든 것이다. 당초 토지공사와 계약한 금액은 503억 원이었으나 선납할인을 받음으로써 최종 납입한 금액은 457억 원이다.

복잡한 행정절차를 마무리 짓고 대출이 실행된 것은 2002년 4월이었다. 대출을 받아 토지대금을 완납함으로써 헤이리 회원들은 토지공사로부터 소유권을 넘겨받았다. 모두 499명이 공유물 지분등기자로 등재되었다.

국민은행은 그 어려운 토지대금 집단대출을 실현시키고도 건축자금을 대출하는 데는 적극성을 보이지 않았다. 공유물 분할등기가 이루어지지 않았다는 이유에서였다. 2003년, 2004년 무렵에 건축에 착수한 회원들은 자금조달에 애를 먹었다.

이 틈을 비집고 들어온 것이 하나은행이었다. 사무국이 앞장서 여러 은행과 접촉해보았으나 결과는 신통치 못했다. 하나은행과 수개월에 걸쳐 건축자금 집단대출을 협의한 결과 전향적인 대출조건을 성사시킬 수 있었다. 하나은행은 헤이리와 대출약정을 체결함으로써 이후 헤이리 건축 관련 자금 대출을 상당부분 독점하다시피 하였다. 아울러 하나은행은 약정에 따라 본점 차원에서 2004년부터 해마다 수천만 원에서 억대에

가까운 문화예술 후원금을 헤이리에 기부하였다. 현 하나금융지주 김정태 회장이 하나은행 부행장이던 시절 헤이리를 방문해 첫 후원금을 전달하였다.

메가 마케팅이냐, 광고냐

　사람들은 헤이리를 만들면서 광고 홍보비를 얼마나 들였는지 궁금해 한다. 50만㎡가 넘는 땅을 개발하는 사업이니만큼 제법 많은 비용이 지출되었을 것으로 짐작한다.

　십여 년이 넘는 헤이리 조성의 긴 여정 속에서 유료광고를 한 것은 딱 두 번이었다. 건축비를 포함해 수천억 원의 비용이 들어가는 프로젝트를 진행하면서 이처럼 홍보비를 지출하지 않은 경우는 전무후무할 것이다.

　첫 광고는 1998년 12월 《한겨레신문》에 게재되었다. 토지공사와 약속한 서화촌 2차 부지계약을 위해서는 짧은 기간에 상당수의 회원을 영입해야 했다. 그런데 IMF의 여파로 시장상황이 좋지 않아 신문광고를 결정한 것이었다. 다시 한 번 유료광고를 내보낸 것은 2001년 5월이었다. 부지를 2.5배나 넓은 곳으로 옮기다 보니 기존 가입자 수에 버금가는 200여 명의 회원이 더 필요했기 때문이다. 비용과 광고효과를 고려하여 《동아일보》에 회원모집 광고를 1회 게재하였다.

　헤이리 조성사업은 통상적인 방법론에 의한 것이 아니었다. 광고를 한다면 단기효과는 높을 수 있지만 이미지가 저하되고 거품수요가 생길 것이었다. 광고보다는 우리 사회의 영향력 있는 부문에 헤이리 조성 사실을 알리고 그 의미를 전파하는 데 노력을 집중하였다. 그 대상은 정부, 문화예술계, 언론이었다. 메가 마케팅에 주력한 셈이다.

　헤이리가 세상에 알려진 데는 언론의 힘이 컸다. 언론은 중요한 계기마다 헤이리를 보도함으로써 힘을 실어주었다. 초기의 언론보

도는 회원 모집에 바로 직결되었다. 헤이리 집행부는 적절한 이슈를 만들어내고 국면을 효과적으로 활용하여 언론에 헤이리를 알렸다. 1997년 10월 말 헤이리 개발계획의 밑그림이 마련된 시점과 단지 설계도가 확정된 1998년 11월 등에 언론보도가 집중되었다. 헤이리에 건물이 들어서고 페스티벌이 진행되던 시기에도 헤이리를 대중들에게 알리는 데 언론의 기여가 컸다.

암초를 만나다

토지사용허가를 위해 벌인 사투

2001년 6월 토목공사 기공식이 거행되었다. 토목공사는 집을 짓기 위한 기반공사이면서 땅의 가치를 증진시키는 작업이다. 그런데 뜻하지 않은 암초가 가로막았다. 토지사용허가라는 절차였다.

1999년 말에 부지 계약을 체결했지만, 헤이리 땅의 소유권은 여전히 토지공사 손에 있었다. 토지대금을 할부로 납입하게 되어 있었기 때문이다. 토지공사는, 토목공사를 시작하려면, 먼저 토지사용허가를 받으라고 했다. 토지사용허가를 받기 위해서는 토지대금을 완납하거나 금융기관에서 발행한 이행보증증권을 제출해야 했다.

수백억 원에 달하는 토지대금을 완납할 수 있는 조건은 전혀 아니었다. 이행보증증권 역시 만만한 게 아니었다. 잔금에 대한 보증증권을 발급받기 위해서는 10억여 원에 이르는 수수료를 납부해야 했다. 더 큰 문제는 3백 명 가까운 회원 전체의 공동 입보立保였다. 현실적으로 불가능했다.

수도 없이 토지공사를 들락거렸다. 토지사용허가가 더욱 급했던 것은 헤이리 부지에 필요한 토사를 저렴하게 공급받기 위해서였다. 헤이리의 토목설계는 원지형을 최대한 보존하는 개념이었다. 따라서 지반이 낮은 곳을 돋우기 위해 필요한 흙이 단지 내에서 나올 수 없었다. 파주지역은 전체적으로 표고標高가 낮아 성토에 필요한 흙을 구하기가 어려운 곳이다.

흙을 운반해오는 곳이 멀수록 공사비는 올라간다. 그런데 마침 헤이리 바로 옆의 가구공단 조성 터에서 흙을 확보할 수 있다는 정보가 사무국에 입수되었다. 건설위원회와 이사회를 개최해 본공사에 앞서 토사를 반입하기로 결정하였다.

헤이리 땅의 지대가 낮은 곳은 원래 논이었다. 그런데다 헤이리 1번 게이트 앞을 지나는 도로보다도 3,4미터나 낮았다. 불가피하게 성토가 필요했다. 흙을 반입하기 위해 토지공사에 이야기했더니 안된다는 것이었다. 어렵사리 토지공사 서울지사를 설득했다. 우여곡절 끝에 20만 입방미터 분량의 토사를 들여왔다. 이렇게 함으로써 20억 원 이상의 공사비를 절감할 수 있었다.

그러나 본격 토목공사를 시작하기 위해서는 토지사용승인 조건을 구비해야 한다는 게 여전한 토지공사의 입장이었다. 토사반입은 헤이리 땅의 형질을 근본적으로 변경하는 일이 아니기 때문에 동의했다는 것이었다. 난감하였다. 토목공사 기공식이 거행된 이후에도 한동안 방법을 찾지 못한 채 논의가 지속되었다.

파주시는 헤이리 조성사업이 파주시의 실시계획 인허가를 받았기 때문에 토지의 형질변경 행위가 가능하다는 판단이었다. 헤이리는 토지공사와 협의해 해결방안을 찾으려 했다. 토지공사가 특히 우려하는 것은 만의 하나라도 계약이 이행되지 못하는 상황이 발생하는 경우였다. 그렇게 되면 땅의 가치를 보존하기 위해 시설물을 전면 철거해야 한다는 것이었다.

토지공사의 걱정을 덜어주기 위해 헤이리 집행부는 시설물을 철거해야 하는 상황이 생기면 헤이리가 토지공사에 납입한 금액에서 철거비용을

사용해도 좋다는 의견을 전달하였다.

　토지공사는 헤이리 이사회의 결의서와 모든 이사들이 결의에 동의함을 의미하는 이행보증각서를 요구하였다. 보증각서는 이사 전원의 인감증명서를 첨부해 공증 절차를 밟아달라고 하였다. 이사 전원의 보증각서를 받는다? 그것은 말처럼 쉬운 일이 아니다. 이사들은 일종의 자원봉사자이기 때문이다. 혹시 발생할지도 모르는 경제적 피해를 감수하겠다는 이사들이 얼마나 되겠는가? 토지공사를 다시금 설득해 보증각서 제출 이사의 수를 정원의 3분의 2로 줄일 수 있었다. 이런 우여곡절과 험난한 과정을 거친 다음에야 토지공사로부터 토지사용허가를 받아낼 수 있었다.

　그런데도 그것은 한시적인 조건부 사용허가였다. 토지공사는 다음해 3월까지만 지급보증서 없이 공사를 해도 좋다고 허락하였다. 토지사용허가는 토목공사에만 한정되는 것으로서, 건축은 해당되지 않는다는 것이었다. 미납 토지대금에 대한 지급보증서를 제출하지 않고는 건축에 들어갈 수 없다고 단단히 못을 박았다. 산 너머 산이었다.

　2002년 8월에 가서야 토지공사는 토지사용허가를 내주었다. 이로써 별 탈 없이 토목공사를 진행할 수 있었다. 토목공사를 끝마칠 즈음에는 곧바로 건축에 들어갈 수 있는 조건을 확보하였다. 국민은행에서 중도금 대출을 받아 토지대금을 완납하였던 것이다. 더 이상 토지사용허가가 필요 없는 상황이 되었다. 그리하여 2003년 늦은 봄부터 잇따라 건축에 착수할 수 있었다.

건축법 위에 군사시설법?

건축이 한창 진행되고 있던 2004년 12월의 일이다. 신규 건축허가를 받을 때 군부대와 사전협의해야 한다는 문서가 파주시에서 날아왔다. 깜짝 놀랐다. 그 이전에는 군과의 협의 없이 파주시의 건축 승인만으로 건축물을 지어왔기 때문이다.

한때는 파주시 거의 전역이 군사보호지구였다. 파주 지역에 건축물을 짓기 위해서는 군과의 협의가 선행되어야 했다. 그러나 통일동산은 대규모 개발사업 지구이기 때문에 개발주체들이 사전에 군과 일괄협의를 진행하였으며, 군은 관련 업무를 파주시에 위탁하였다. 파주시는 군과 협의한 내용이 지켜지는 범주 내에서 건축승인을 내주었다. 그런데 군은 돌연 파주시에 위임한 위탁업무가 군으로 환원되었노라고 주장하였다. 통일동산 사업이 완료됨에 따라 지구지정이 해제되었기 때문이라는 것이었다.

정서적으로 이 같은 조치를 납득할 수 없었다. 14년 만에 다시 구체제로 돌아가는 것이기 때문이었다. 파주시로 달려가 전후경과와 법적 근거를 물었다. 대규모 개발계획 진행을 위해 파주시에 위탁한 업무가 개발계획이 종료되었다고 다시 군으로 환원된다는 게 상식적으로 말이 되지 않는 것이었다. 파주시는 헤이리의 주장을 받아들여 적절치 않은 조치이니 철회해달라는 문서를 관할 군부대에 회신하였다.

군부대는 요지부동이었다. 한술 더 떠 헤이리 노을동산에 진지와 교통호를 만들어달라고 요청하였다. 진지를 만들어달라는 근거는 헤이리를 조성하면서 일부 참호시설이 훼손되었다는 것이다. 구삼뮤지엄 한옥 별채

와 씨네팰리스 자리였다. 어불성설이 아닐 수 없었다. 그 지점은 도로에서 10미터도 채 되지 않는 곳이었다. 뿐만 아니라 2001년 2월 파주시의 실시계획 승인에 의해 그 위쪽까지 필지로 확정되어 있었다. 토목공사에 들어가기 전인 같은 해 3월에는 헤이리의 요청을 받아들여 군 스스로 군 관련시설을 헤이리 바깥으로 이전한 바 있었다.

헤이리와 토지공사가 맺은 토지매매 계약서에는 군 관련 특약사항이 들어 있다. 여기에는 이른바 노을동산이라고 헤이리에서 명명한 현황 임야(해발108미터)의 5~6부 능선 이상을 보존해야 한다는 내용만이 적시 되어 있을 뿐이다. 그런데도 군에서는 해당 특약사항 외에는 어떠한 근거 도 대지 못하면서 이를 자의적으로 해석해 군사시설 훼손 혐의를 헤이리 에 덮어씌웠다.

충격적이었던 것은 헤이리를 방문한 모 부대 장교의 태도였다. 그는 '건축법 위에 군사시설법이 있다'고 단언하였다. 헤이리, 파주시, 토지공사 관계자들이 함께 있는 자리에서다. 군사시설보호법이 특별법이기 때문에 두 법이 상충될 경우 특별법 조항이 적용된다는 상식에서의 발언이라면 탓할 일도 아니다.

그러나 그것은 단순히 건축법에 국한된 이야기일 수 없었다. 헤이리 단지조성과 건축인허가 문제를 둘러싸고 헤이리와 파주시, 군부대간에 이견을 조정하기 위해 마련된 자리였기 때문이다. 당시의 문제는 국토 개발과 도시계획 등의 포괄적인 영역에 걸쳐 있는 사안일 뿐 아니라, 군사 시설과 사유재산의 관계 등 보다 근원적인 문제를 내포하고 있었다.

관할부대와의 이견이 해소되지 않는 가운데 상급부대 관계자들이 헤이리를 방문하였다. 대부분 법률관계를 다루는 장교들이어서인지 사건

의 본질을 쉬 꿰뚫어보았다. 그들은 군의 조치가 무리였음을 인정하였다.

다소의 시일이 흐른 후 군은 파주시에 수정된 내용의 공문을 보내왔다. 노을동산 주변의 일부 필지를 제외하고는 사전 군협의 없이 종전대로 건축허가를 받도록 하겠다는 것이었다. 일부필지가 협의대상으로 묶인 것이 걸려 파주시에 알아보니 헤이리를 제외한 통일동산지구 내의 다른 지역은 여전히 사전 군협의 지역으로 남겨졌다는 것이었다. 진지를 만들어달라는 요청은 철회되었다.

군협의 문제가 걸림돌이 되어 건축을 포기하거나 불이익을 받은 회원이 여럿 있었다. 군협의는 단순히 시일이 조금 지체되는 것으로 끝나지 않았다. 디자인을 고치라는 이야기도 심심찮게 나온다. 그렇게 되면 건축물의 디자인 개념에 심각한 훼손이 발생하게 된다.

헤이리를 건설하면서 군부대와 크고 작은 갈등이 여러 번 반복되었다. 헤이리 내에 임의로 진지를 만들기도 하고, 훈련을 한답시고 무장한 부대가 마을을 통과하기도 하였다. 부대장이나 지휘관이 바뀔 때마다 이런 일이 불쑥불쑥 튀어나와 애를 먹었다. 이 같은 상황은 차츰 개선되었다.

치열한 대립의 땅임을 알려주는 노을동산 토치카.
예술적 손길을 더해 작품으로 만들고 싶어하는 작가들이 많다.

어떤 조직을 만들 것인가

헤이리 마을회와 사단법인 헤이리

많은 고민과 모색 속에서 이원적인 조직체계가 만들어졌다. 하나의 조직은 '헤이리 마을회'였다. 마을회는 헤이리를 회원공동체로 만들어 가는 적합한 조직으로 인식되었다. 마을회의 경우 회원 공동재산이 면세되는 점도 고려되었다. 헤이리 마을회는 헤이리아트밸리건설위원회를 법적으로 계승한 조직이라 할 수 있다.

다른 하나의 조직은 사단법인 헤이리였다. 사단법인은 마을회 이름으로 대외적인 문화예술 행사를 수행하기에는 적합지 않다는 고민 속에서 발족되었다. 사단법인의 기본재산은 헤이리 마을회에서 출연하였다. 큰 규모의 행사를 개최하게 되면 필요예산을 마을회에서 지원 받거나 독자적인 후원협찬 활동을 통해 충당해나간다.

여느 조직이나 마찬가지로 헤이리의 최고의결기구는 총회다. 총회는 일종의 민회民會다. 회원이라면 누구나 참석해 발언할 수 있다. 중요한 사안은 투표를 통해 의결한다. 매해 봄 정기총회를 개최해왔다. 긴급한 현안이 있을 때는 더러 임시총회를 개최하기도 한다.

총회를 대신해 헤이리의 운영을 책임지는 조직은 이사회다. 헤이리 이사회는 집행기구이자 의결기구다. 보통 15명에서 20명 사이의 이사로 운영되었다. 이사들은 회원 가운데서 선임된다. 이사를 포함한 임원은 일종의 자원봉사자라 할 수 있다. 지금까지 이사와 감사를 한 번이라도

맡은 회원의 수는 백 수십 명에 이른다.

1997년은 헤이리 정식 조직이 출범하기 전이다. 회원 수가 많지 않았어도 할 일은 산더미 같던 시기다. 이때는 이사회를 운영위원회라고 불렀다. 사무국이 설치된 8월 이후 운영위원회는 거의 매주 열리다시피 했다. 모든 논의가 운영위원회에서 이루어졌다.

초기 운영위원 10인 가운데 이상연 운영위원을 제외한 나머지는 모두 출판인이었다. 운영위원회는 문화예술계 전반에서 회원을 확충해야 할 필요성을 절감하고 비출판계 회원의 가입추이를 보아가며 운영위원을 늘여나갔다. 박여숙화랑의 박여숙 대표가 8월말부터, 한국라이톤 이정호 대표가 10월부터 운영위원회에 합류하게 된다.

1998년 2월 헤이리 조직이 출범한 이후에는 이사회로 명칭이 바뀌었다. 이사회는 2주에 한 번꼴로 개최되었다. 2000년대 초반을 지나서야 월 1회 이사회를 개최하는 체제가 정착되었다. 이사회가 너무 자주 열리다 보니 간담회 성격으로 흐를 때가 많았다. 항상 현안이 생겼고, 그때마다 좋은 아이디어가 필요했기 때문이다. 의욕이 넘쳐 저녁 6시쯤 시작된 회의가 9시, 10시까지 가는 것은 다반사였다. 더러 자정을 넘겨 진행되는 경우도 있었다.

피터 드러커는 "효과적인 리더십의 기초는 조직의 사명을 깊이 생각하고, 규정하고, 또 그것을 명확하고도 뚜렷하게 설정하는 것이라고" 하였다. 헤이리는 몽상에 가까운 꿈을 현실화한 것이다. 따라서 이사장을 비롯해 집행부의 일원으로 참여하고 봉사한 회원들의 실천적인 리더십이 없었다면 실현되기 어려웠을 것이다.

헤이리 회원들은 집행부를 단순히 따라가기만 한 것이 아니었다. 이사

회 산하의 여러 위원회에 참여하며 지혜를 보탰다. 열정이 있는 한 사람이 단순히 관심만 있는 수십 명보다 낫다고 했던가.

시기별 당면과제에 따라 위원회의 수효와 명칭에는 변화가 있었다. 크게 나누어보면 헤이리 조성의 기술적 영역을 담당한 건설위원회와 문화예술 기획을 책임진 기획위원회가 두 축을 이룬 가운데, 회원위원회, 홍보위원회, 교육위원회 등이 뚜렷한 족적을 남겼다. 거리이름짓기위원회, 음식문화위원회, 문화상품개발위원회, 헤이리페스티벌 후원회, 생태복원 사업단같이 보다 직접적인 목적을 가진 한시적인 위원회도 여럿 가동 되었다.

헤이리 건설의 싱크탱크 : 건설위원회

건설위원회는 헤이리 건설에 수반되는 기술적인 문제를 다루기 위한 분과위원회다. 1998에 7월에 이사회에서 설치를 결의하였다. 단지설계 계약 체결이 계기가 되었다. 설계용역비 제안서를 검토하기 위해서는 전문 성이 필요했던 것이다.

건설위원회는 이때부터 대략 2주에 1번꼴로 회의를 계속해왔다. 단지조성이 끝난 후에도 단지관리 및 건축설계 심의 등을 위해 연 20여 회 이상의 회의를 갖고 있다. 이사회 산하의 위원회 가운데 가장 광범위한 영역을 다루고 가장 오랫동안 유지되어왔다. 건축, 토목, 조경, 환경디자인 등에 전문지식을 가진 회원들이 위원으로 참여하였다.

초기에는 회원들이 생각하는 마을의 개념을 단지설계에 어떻게 반영

할 것인가 하는 문제와 단지설계자, 건축 코디네이터를 선정하는 일에 무게중심이 두어졌다. 실시설계, 토목공사, 감리 업체를 선정하는 일도 건설위원회가 주관하였다. 건설위원회는 조성사업이 진행되는 동안 수년에 걸쳐 이들 업체들과 정기적인 협의를 지속하며 헤이리 회원들이 지향하는 새로운 도시의 패러다임이 반영될 수 있도록 노력하였다.

공사를 진행하다 보면 돌발적인 상황이 생기기 마련이다. 그럴 때는 문제해결을 위해 일요일에도 긴급모임을 갖곤 했다. 2005년 이전에는 건설위원들이 대부분 서울에 거주했으므로 파주 헤이리 현장에서 열리는 회의가 여간 곤혹스러운 게 아니었다.

큰비라도 내리면 건설위원들은 거리를 마다하지 않고 헤이리로 달려갔다. 더러 지방 출장모임을 갖기도 했다. 자연형 하천 사례를 답사하기 위해 신새벽에 수원 정평천 뚝방길을 오르내렸고, 조경공사에 사용할 철도 침목의 대안을 찾기 위해 여주 임산물센터를 방문해 국내산 낙엽송 자재를 살펴보았다.

아마도 가장 힘든 결정은 헤이리 도로 포장이었을 것이다. 생태형 도로가 될 수 있도록 시멘트 블록을 포장하기로 했음에도 불구하고 시공업체에서 회의 때마다 문제를 제기해왔다. 당시 건설위원장이던 이명환 박사는 국내외의 관련논문을 찾아냈고, 사무국에서는 북한산성길 등의 사례를 취합하였다. 몇 차례에 걸쳐 결론이 번복되곤 했다. 궁여지책으로 시공회사는 콘크리트를 타설한 후 그 위에 블록을 포장하면 어떻겠는가 하는 의견을 냈다. 안될 일이었다. 우수가 침투하지 못하기 때문이다. CM업체인 한미파슨스의 외국인 기술고문이 회의에 참석해 외국에서는 도로에 블록을 포장하는 일이 꽤 있고, 블록의 강도가 차량의 하중을

견디는 데 큰 문제가 없겠다는 자문을 한 뒤에야 원안대로 블록 포장을 관철시킬 수 있었다.

건설위원회에서 다룬 업무 가운데 가장 민감한 문제는 헤이리 참여 건축가를 선정하고, 건축가들이 설계한 도면을 심의하는 일이었다. 참여 건축가들이 소수로 제한되다 보니 상당한 오해가 발생하였다. 건축가들과 친분이 있는 회원들은 내심 자신들이 아는 건축가에게 설계를 맡길 심산이었는데, 그들이 참여건축가에 포함되지 못하자 낭패스러운 상황이 되고 말았다.

회원 가운데 더러는 불공평한 처사라며 항의하기도 했다. 일부 건축가들의 볼멘 비판도 이어졌다. 비판의 칼날은 건설위원회와 사무국을 향했다. 건설위원들로서는 여간 곤혹스러운 게 아니었다.

참여건축가 바깥에서 건축가를 선정해 심의를 의뢰하였다가 부결된 경우는 수를 헤아리기조차 어렵다. 설계도면이 건축지침에 위배되어 부결되거나 수정을 요청받은 사례도 많았다.

건설위원 사이의 논쟁도 끊이지 않았다. 새로운 철학과 방법론에 대해 큰 틀의 합의가 이루어졌다 하더라도 각론으로 가면 다양한 해석의 여지가 있기 때문이었다. 더욱이 조경, 가스, 전기, 통신, 지적측량, 건축분쟁, 하자보수 등 다루어야 할 업무가 항시 산적해 있었다.

초기부터 단지조성이 끝난 직후까지 건설위원장의 중책을 맡은 이는 토목공학박사인 이명환 회원이었다. 원로 건축가인 박돈서 회원과 전명현 회원, 건축가 김기환, 우경국 회원 등이 뒤를 이어 조직을 이끌었다.

문화예술의 밑그림을 그리다 : 기획위원회

헤이리 회원들은 창작자이거나 헤이리 안에서 문화예술 프로그램을 운영한다. 개별공간에서의 프로그램은 독자적으로 운영된다. 더러 공간들 간의 공동 프로그램이 마련되기도 한다.

헤이리에는 개별공간이 주체가 되어 꾸려가는 프로그램만 있는 게 아니다. 헤이리 전체 차원에서 기획하고 진행하는 큰 규모의 프로그램이다. 헤이리판페스티벌이 대표적이다. 이 같은 프로그램을 관장하는 기구가 기획위원회다. 기획위원회가 본격적으로 가동하기 시작한 것은 2003년 헤이리페스티벌을 준비하면서였다.

기획위원회는 행사의 내용을 어떻게 채울 것인가를 논의하는 데 머물지 않았다. 헤이리의 정체성과 비전을 문화예술적으로 담아내는 것이 기획위원회의 역할이었다. 오랜 논의와 치열한 모색이 밑바탕을 이루고서야 하나의 프로그램이 만들어지는 법이다.

기획위원회의 고민은 예산이 없다는 것이었다. 부족하다기보다는 없다는 표현이 적합할 것이다. 정부나 회사 같은 데라면 예산이 주어지고 주어진 예산을 집행하면 된다. 그러나 헤이리에서는 적은 예산을 확보하기 위해서라도 먼저 기획안을 잘 다듬어 이사회와 총회를 설득해야 했다.

세상을 만들어가는 것은 꿈꾸는 사람들이다. 헤이리가 가능했던 것은 남들과 다른 생각을 하고 남이 가지 않은 길을 갔기 때문이다. 헤이리의 목적은 훌륭한 문화예술 프로그램이 헤이리에서 전개되도록 하자는 것이었다. 그렇기 때문에 준비가 부족하더라도 창의적인 문화예술 프로그램을 만들어가야 한다는 게 기획위원회를 중심으로 모인 사람들의

생각이었다. 기획위원회는 기획 일에만 머무르지 않고 후원 협찬을 얻어내기 위해 직접 발로 뛰었다. 언론의 도움을 얻어내는 일에도 앞장섰다.

기획위원회에서 수립한 프로그램은 사무국 기획팀을 통해 집행되었다. 사무국 기획팀도 프로그램 개발에 적극 참여하였다. 한 번의 행사를 치르는 데만도 외부 기획자, 작가, 공연 팀과 수백 통의 이메일을 주고받고 밤낮 없이 전화통과 씨름해야 했다.

헤이리페스티벌은 2006년 크로스오버를 특징으로 하는 다원예술제로 발돋움하였다. 이름도 헤이리판페스티벌로 바뀌었다. 헤이리봄페스티벌과 헤이리아시아프로젝트 등 다양한 행사가 기획위원회 주도로 진행되었다.

기획위원회 구성 초기에는 황성옥 회원이, 나중에는 박옥희 회원이 위원장으로서 소임을 다하였다. 2008년부터는 문화예술위원회로 업무가 이관되었으며, 이주헌 회원 등이 중심에서 봉사하였다.

2002년 광주비엔날레의 에피소드 한 토막이다. 신문에 '비엔날레장 쓰레기 난무'라는 보도가 나갔다. 쓰레기 모양 주제의 작품을 오해한 탓이었다. 예술에 대한 언론의 시각이 이럴진대 기획의 길은 멀고도 험할 수밖에 없다. 헤이리에서도 기획위원회의 역할과 기획방향을 두고 각기 다른 의견이 적지 않았다.

친교를 넘어 정체성의 모색까지 : 회원위원회

1999년 9월 임시총회가 열렸다. 총회는 대상부지를 변경하기로 의결하였다. 기존 서화촌 땅에서 현재의 헤이리 땅으로 옮기기로 한 것이다.

전수천 작가의 설치작품.
현재의 헤이리 땅으로 부지를 옮긴 다음
허허벌판에서 열린 첫 문화행사
'2000 헤이리퍼포먼스'에는
미술계를 대표하는 20여 명의 작가들이
대안적 문화실험에 참가하였다.

그 결과 부지면적이 2.5배가 넓어졌다. 하루빨리 회원을 늘이는 것이 급선무였다.

회원들의 희망면적을 조사하고, 면적을 확장해 신청하도록 권장하였다. 그렇지만 추가 희망면적을 다 합쳐도 전체면적의 40퍼센트를 갓넘을 뿐이었다. 신규 회원을 조속히 영입하지 않으면 안되었다. 그리하여 회원들의 친교를 도모하고 신규 회원 모집에 주도적 역할을 담당하도록 회원위원회를 구성하였다.

임시총회 후 곧바로 회원위원회가 중심이 되어 야유회를 개최하였다. 장소는 새로 옮겨갈 헤이리 땅이었다. 일종의 새 땅에 정 붙이기였다. 자주 찾고 구석구석 누벼보아야 장단점이 보이고 단점까지 끌어안는 애정이 생길 것이라는 생각에서였다.

오전까지 비가 내렸다. 날씨가 좋지 않아 50여 명만이 참석하였다. 헤이리 땅은 볼수록 정감이 가는 곳이었다. 지금의 갈대광장 연못 주변에는 부들이 지천으로 자라 있었다. 두 달 전 헤이리초대석의 초대손님이었던 강우현 선생의 말이 떠올랐다. 강선생은 헤이리에 자생하는 부들을 채취해 바구니를 만들어보자고 제안했다. 환경을 보존하고, 대중의 관심을 모으고, 수익도 올릴 수 있을 거라며. 연못의 물은 농로를 따라 수줍게 빠져나가고 있었다. 길가에는 아이들 키만 한 엉겅퀴가 자라 있었다.

부지런한 회원들은 자루가 불룩하도록 알밤을 주웠다. 회원위원장으로서 우리 꽃에 조예가 깊은 마숙현 회원은 눈에 띄는 우리 꽃들을 하나하나 설명해주었다. 지질학이 전공인 정건수 회원은 헤이리 땅의 구석구석을 돌아본 후 서화촌과는 비교할 수 없이 좋은 땅임을 회원들에게 자신 있게 들려주었다.

다음해에는 회원위원회가 주도하는 문화탐방이 세 차례 진행되었다. 국내기행이 두 차례, 일본기행이 한 차례였다. 첫 번째 국내 기행은 영암 구림마을과 광주 비엔날레를 다녀오는 일정이었으며, 두 번째는 안동과 영주 지역 고건축을 답사하였다. 일본기행은 다마 신도시, 가마쿠라, 하코네 일대의 문화시설을 둘러보는 프로그램이었다.

회원위원회는 2001년 5월부터 6월까지 두 달 동안 열한 번에 걸쳐 섹터별 회원모임을 개최하였다. 건축가 선정을 놓고 고민하는 회원들에게 정보를 제공하는 한편, 1차 건축에 많은 회원들이 참여하도록 독려하기 위해서였다. 이때까지만 해도 다수의 회원들은 건축설계지침을 깊이 이해하지 못하고 있었다. 건축가를 누구로 정할지는커녕 무슨 용도의 건물을 지어야 할지 막막해하는 경우도 있었다. 두세 명의 헤이리 참여건축가가 자리를 함께해 회원들이 궁금해 하는 질문에 답해주었다. 마숙현 회원위원장은 모임의 성과를 이렇게 정리하였다.

마침내 8월이면 건축가 선정이 끝나 각 필지별로 설계안을 짜게 될 것입니다. 어떤 그림이 그려지게 될까? 기존의 낡은 어법에 기대지 않고 놀라운 상상력과 혁신적인 수법으로 새로운 텍스트를 생산해내는 건축가는 누구일까? 무척 궁금하면서 기대되는 일이 아닐 수 없습니다.

이와 더불어 헤이리의 1차 건축주들도 중요합니다. 그들은 우리가 꿈꾸는 헤이리라는 이상향을 주도적으로 이끌어갈 리더들이라고 할 수 있습니다. 또한 그들은 기존의 질서와 가치에 도전하는 혁명가일지도 모를 일입니다. 이런 도전적 정신이야말로 헤이리의 정체성을

완성해갈 것이기 때문입니다. 섹터별 모임은 이런 열정의 중심부에 우리 회원들의 꿈이 도사리고 있음을 확인시켜준 것이었기에 아름다운 만남으로 기억되어질 것입니다.

헤이리 입주가 시작된 이후 회원위원회의 역할은 주민회로 바통이 넘어갔다.

문화 매거진 발간을 위한 노력 : 홍보위원회

헤이리는 메가 마케팅에 주력했다고 할 수 있다. 문화예술계에 좋은 이미지를 전파하는 일, 정부와 지방자치단체의 정책지원을 얻어내는 일, 언론보도를 통해 헤이리 조성사실을 광범위하게 알리는 일 등이다. 이는 매우 성공적이었다. 그리하여 홍보 부문의 지출 없이도 헤이리 사업이 순항할 수 있었다.

헤이리 출범 초기에는 일 년에 대략 두 차례 남짓 소식지를 발간하는 게 공식 홍보물의 전부였다. 1998년 2월에 8면짜리 사륙배판 홍보지를 발간한 게 최초였다. 그해 12월에 간행된 소식지부터는 판형이 타블로이드판으로 바뀌었다. 회원들에게 위원회 소식을 알리는 일과 대외적으로 헤이리를 홍보하는 게 주요한 기능이었다. 좀 더 구체적으로는 신규 회원을 모집하는 일이 가장 중요한 목표였다. 사업의 성패가 달려 있는 회원모집을 그처럼 소극적으로 했다는 게 믿기지 않을 것이다. 헤이리 회원, 문화예술계 인사, 언론이 배포대상이었다. 소식지를 기획하고 편집하는

일은 사무국 중심으로 이루어졌다.

2000년 봄에 펴낸 3호 소식지부터는 이사 가운데 전문가가 편집인을 맡았다. 6호까지는 김혜경 이사가, 2002년 봄에 발간한 7호부터는 홍지웅 이사가 편집인을 맡았다.

2003년 5월부터는 홍보위원회가 본격 가동되었다. 홍보위원회의 임무는 헤이리 소식지를 펴내는 일과 당면한 헤이리페스티벌의 디자인을 확정하는 일이었다. 우선 부정기적으로 간행되어온 소식지의 정기성 확보가 중요하였다. 또한 대외적으로 헤이리를 대표하는 얼굴임을 감안해 편집에 회원들의 역량을 결집할 필요가 있었다. 그리하여 편집위원 제도가 도입되었다. 홍지웅 홍보위원장 외에 박옥희《이프》발행인, 배병우 사진작가, 이일성 디자이너, 이주헌 미술비평가, 최창의 경기도 교육의원이 편집위원으로 위촉되었다.

편집위원회는 소식지의 대내적인 성격을 강화하였다. 불특정다수를 상대로 헤이리를 알리는 차원을 벗어나 한 단계 높은 내용과 프로그램, 그리고 그에 걸맞은 디자인으로 애독자를 만들어가야 한다고 의견이 모아졌다. 2003년 겨울에 발간된 소식지부터는 판형, 디자인 등이 전면 개편되고, 문화 매거진의 성격이 강화되었다. 다음해 초여름에 간행된 소식지는 한결 풍성한 읽을거리를 담아내었다. 회원 인터뷰와 회원 공간 소개를 통해 회원들이 헤이리에서 해나가려는 프로그램을 생생하게 전달하였다. 회원들이 직접 쓴 원고를 10여 편 가까이 실어 회원들이 함께 만드는 잡지의 성격도 강화되었다.

2005년에 나온 두 차례의 소식지는 안그라픽스와의 제휴에 의해 탄생하였다. 편집, 사진, 디자인 모두 안그라픽스에서 맡았다. 기획과 취재도

큰 줄거리만 협의했을 뿐, 안그라픽스의 잡지 팀 기자들이 취재하고 집필하였다. 전반적으로 산뜻한 느낌이 한결 짙어졌다. 그러나 한편으로는 내용이 가벼워졌다는 비판의 소리가 들려왔다.

　2003년 페스티벌의 BI는 홍보위원회 주도로 최종 확정되었다. 2003 헤이리페스티벌을 방문한 사람들은 페스티벌 글자체로 도배된 강렬한 인상의 셔틀버스를 기억할 것이다. 아프리카 초원을 달리는 표범을 떠올린 사람도 적지 않았으리라. 회의에 참석한 사람들은 여러 개의 시안 가운데 그 자리에서 '달리는 표범'이라고 명명된 디자인을 만장일치로 채택하였다. 아마 최초로 그 말을 꺼낸 사람은 사진작가 배병우 회원이었을 것이다.

1000번이 넘는 회의를 개최하다

헤이리를 만드는 동안 1천 번이 넘는 회의를 가졌다고 하면 사람들은 터무니없는 과장이라고 여길지 모르겠다. 헤이리 만들기 10년째이던 2007년에 이미 크고 작은 회의의 수효가 1천 번을 넘어섰다. 연 평균 100회의 회의를 개최한 셈이다. 초기부터 적어도 1주일에 한두 번씩 회의를 가져왔으며, 그것은 지금도 이어지고 있다.

헤이리는 공동사업이다. 수백 명 회원의 공동사업이다. 헤이리 회원들은 주식회사에 투자한 주주들이 아니었다. 편하게 하자면 회사를 설립해 책임경영을 맡기는 방법이 있었을 것이다. 그리고 과실을 따먹으면 된다. 그렇게 되었다면 회원들은 막대한 관리 비용을 부담하고, 비싼 가격으로 분양을 받아야 했을 것이다.

스스로 해나가기로 방법을 정한 이상, 경험이 없는 집단이 할 수 있는 일은 자주 만나 머리를 맞대는 일뿐이었다. 손발이 부족하고 지출을 억제하다 보니 한동안은 변변한 사업계획서며 청사진 하나 없었다. 어떤 마을을 만들 것인지 하는 추상적인 이야기부터 회의를 통해 풀어가야 했다. 만나고 또 만났다. 정식회의든 간담회든 크게 따지지 않았다. 이사회에서 의결 형식을 밟았어도 문제가 발생하면 다시 의논하기를 반복했다.

회원 전원이 모이는 총회는 2003년까지는 대략 한 해에 두 차례씩 열렸다. 회원 전체와 관련되는 결정사항이 많았기 때문이다. 비단 총회가 아니더라도 월례모임인 헤이리초대석처럼 회원 전원이 모여 토론하는 자리가 마련되었다. 이사회는 초기에는 1~2주에 한 번꼴로 회의를 가졌다. 조성공사가 본격 시작된 시점부터는 건설위원회가 이사회와 쌍두체제를 이루었다. 중요한 현안이 끝없이

발생하는데다 기술적인 문제여서 전문성이 필요했다. 2003년에 헤이리페스티벌이 시작되면서 기획위원회의 역할이 중요해졌다. 기획위원회 위원들은 내부 회의뿐 아니라 외부 기획자, 참여 작가, 공연 팀과도 무시로 만나야 했다. 그 모든 것을 숫자로 헤아리기는 불가능하다. 그밖에 홍보위원회를 비롯한 분과회의도 숱하게 열렸다.

장르별 회원모임, 건축 단계별 회원 모임, 블록별 모임 등도 자주 열려 공동 관심사를 의논하였다. 특정 사안이 발생할 때는 임시위원회가 만들어졌다. 거리이름짓기위원회, 음식문화위원회, 헤이리예술상 운영위원회, 문화상품개발위원회, 헤이리페스티벌 후원회, 토지계약 소위원회 등이 그것이다.

회의 장소는 사무국, 커뮤니티하우스, 회원 공간, 음식점을 가리지 않았다. 때로는 야외벌판이 회의 무대였다. 초기에는 서울에서, 조성 이후에는 헤이리에서 주로 모임이 열렸다. 문화탐방을 떠나면 전 일정이 회의나 마찬가지였다. 달리는 차안에서도 한밤중에도 토론이 멈출 줄 몰랐다.

헤이리로 둥지를 옮긴 회원들은 한 달에 한 번씩 주민회를 연다. 주민회 산하에는 8개의 마을이 있고, 각각 독자적인 모임을 갖는다. 뿐만 아니라 헤이리작가회, 갤러리모임, 헤이리청년회 등의 모임이 따로 열린다.

사무국은
무슨 일을 하였나

헤이리는 일종의 조합이다. 공동의 사업을 꾸려가기 위해서는 실무조직이 필요하였다. 실무를 총괄하는 사무국이 구성된 것은 1997년 8월 초였다.

헤이리 사무국은 강남구 신사동에 위치한 파주출판도시조합 사무국 한켠에 책상 하나를 놓는 것으로 발걸음을 내디뎠다. 한동안은 사무국장 1인 체제였다.

서화촌건설위원회를 출범시킨 다음 위원장을 맡고 있던 한길사 김언호 사장이 필자에게 전화를 걸어왔다. 실천문학 대표를 그만둔 지 얼마 되지 않은 때였다. 안부인사가 끝나기 무섭게 다짜고짜 그는 다음날 자신의 사무실에서 만나자고 하였다.

"요즘 쉬고 있다면서. 좀 도와주지. 잠깐이면 될 거요."

오랫동안 꿈꾸어온 일인데다 이미 발걸음을 떼어놓은 사업이었던 만큼, 필자를 만난 김위원장은 확신에 찬 어조로 헤이리의 장밋빛 청사진을 들려주었다.

난데없는 제의를 받곤 적이 당황하였다. 우선 필자는 건설 분야에 문외한이었다. 집 한두 채 짓는 것도 아니고 그 같은 큰 규모의 사업이라면 건설 전문가가 맡는 게 마땅하다 싶었다. 김위원장은 전문적인 분야는 토지공사와 건설사에 맡기면 되고, 사람을 모으고 사업계획을 세우는 일을 할 사람이 필요하다며 함께 일하기를 강권하였다.

이렇게 하여 비록 1인이지만 헤이리 사무국이 출범하게 되었다. 두 사람 모두 당시 김위원장이 '잠깐'이라고 했던 시간이 십년 이상의 세월로 확장될 줄은 꿈에도 생각하지 못했다.

출판도시조합은 자신들의 사무실에 더부살이 들어오는 것이 불편했을 터인데도 배려를 아끼지 않았다. 다음해가 되어 좀 더 넓은 사무실이 필요하게 되었을 때는 아낌없이 회의실 공간을 사무실로 내주었다.

유도열 상무이사와 이항주 부장(나중에 상무이사 역임)을 비롯한 출판도시조합 직원들의 환대도 남달랐다. 출판도시의 앞선 경험과 축적된 자료, 조합운영 노하우가 있었기에, 헤이리는 사업계획 수립이나 조직운영 면에서 시행착오를 크게 줄일 수 있었다. 유도열 상무는 헤이리가 탄생하는 과정에서 실무적인 일처리를 도와주었을 뿐 아니라, 헤이리 사무국이 출범한 후에도 1998년 말까지 주요 회의에 옵서버로 참여해주었다.

사무국을 설치하고 나자 사업추진에 속도가 붙었다. 운영위원회가 주 1회 정기적으로 개최되고, 구체적인 개발계획의 밑그림이 그려지기 시작하였다. 회원의 수도 눈에 띄게 늘어나 1997년 말에는 58명에 이르렀다. 새로 가입한 회원들은 화가, 도예가, 건축가, 음악가, 무용가, 갤러리스트 등 다채로웠다. 자연스레 마을의 성격도 종합적인 예술마을로 변모하였다.

사업이 본궤도에 진입하고 업무량이 늘어나면서 사무국 직원이 증원되었다. 그러나 직원을 늘이는 일은 쉽지 않았다. 사업이 한동안 안전궤도에 진입하지 못하고 있었기 때문이다. 1998년 10월에 가서야 3인 체제를 갖추었다. 통일동산 현장으로 사무국을 옮긴 2001년 10월부터는 건축 분야 직원을, 2002년부터는 문화예술 프로그램 기획을 위해

전담직원 1인을 충원하였다. 사무총장을 포함한 5인 사무국 체제는 그후 쭉 계속된다. 헤이리페스티벌을 비롯한 행사가 늘어나면서 직원이 더 필요했지만 인턴, 아르바이트, 자원봉사자 등을 통해 필요인력을 해결하였다.

소수의 인원으로 조직을 꾸려나가다 보니 업무분장이 어렵고, 직원을 뽑는 데도 애로가 많았다. 회원 모집과 관리, 기획, 홍보, 자금관리, 출납, 문서수발, 각종 회의 참석, 행정기관 관련업무 등 업무의 영역이 넓은데다 영역별로 일일이 직원을 둘 수 없기 때문에 두루 망라하는 팔방미인이 필요했던 것이다.

초기 사무국 직원 가운데서는 장계현 씨가 3년 반 남짓한 기간 동안 체계가 잡히지 않은 속에서 여러 영역의 일을 보느라 고생이 많았다. 박용민, 권은미 씨는 회계, 관리 분야, 최유헌, 오서식, 박광면 씨는 건축 분야, 김찬두, 엄기숙, 조주리, 윤성택 씨는 기획, 홍보 쪽 일을 오랫동안 담당하였다. 필자는 1997년부터 2008년 초까지 사무국의 책임을 맡았다.

사무국은 헤이리 사업이 성공적으로 수행되는 데 든든한 버팀목이 되어주었다. 조직과 자금이 부족한 속에서 복잡하기 짝이 없는 사업을 원활하게 돌아가게 하였을 뿐 아니라, 비용을 절감하는 데도 크게 기여하였다.

2006년 말까지 건축물을 준공한 회원들이 혜택을 입은 수십억 원의 세금절감은 사무국에서 관련법규의 근거조항을 찾아내고 이를 성사시키기 위해 백방으로 노력한 덕분이었다. 마을회라는 개념을 발견해 헤이리 공유자산에 대한 세금을 감면받게 하는 데는 박용민

차장의 역할이 컸다. 문화지구 지정을 추진하고 현재의 헤이리 땅으로 부지를 이전하는 데도 사무국이 앞장섰다. 엄기숙 기획팀장은 헤이리 판페스티벌의 개념을 정립하고 국제적인 네트워크의 단초를 놓았다.

가능성을 확장하다 : 비상근 스태프

5인으로 구성된 사무국 상근인원만 가지고는 방대한 헤이리 업무를 감당할 수 없었다. 한국문화예술위원회와 경기도가 운영하는 인턴십 제도를 통해 일부 필요인력을 충당하였다. 그러나 페스티벌 같은 행사를 진행하기 위해서는 훨씬 많은 수의 인력이 필요했다.

헤이리에서 큰 규모의 페스티벌이 시작된 것은 2003년이었다. 국 내외를 불문하고 대부분의 페스티벌은 상근인력을 근간으로 하는 조직위원회가 구성되어 있다. 평상시에는 소수의 상근인력으로 꾸려가 다가 페스티벌 기간에는 상당수의 유급 스태프 진으로 진용을 갖춘다. 유급 스태프들은 해당분야에 충분한 경험을 가진 사람들로 충원된다.

2003년 페스티벌을 위해 어렵사리 초빙한 스태프들은 예산 확보와 내부 준비가 늦어 8월 들어서야 사무실에 나오기 시작하였다. 10월 초에 페스티벌이 시작되었으니 많이 늦은 셈이었다. 더욱이 첫 페스티벌이라서 축적된 내부 시스템과 노하우가 전무했다. 그만큼 스태프들의 업무는 가 중되었다.

스태프들은 각자가 맡은 영역뿐 아니라 다른 영역에서도 전방위로 뛰어야 했다. 업무량이 넘쳐 한밤중까지 일하는 날이 태반이었다. 자정을

넘긴 경우도 비일비재했다. 집이 서울인 사람들은 무엇보다 출퇴근에 어려움이 많았다.

홍보 일을 맡은 최혁진 씨는 일에 몰두하기 위해 아예 거처를 통일동산으로 옮겼다. 여러 군데 언론보도를 성사시키는 수완을 발휘한 그에게 헤이리는 남다른 곳으로 기억될 것이다. 헤이리페스티벌이 인연이 되어 사무국 직원이던 권은미 씨와 사랑의 결실을 맺었기 때문이다. 강은영 씨는 2003년과 2004년 두 해에 걸쳐 스태프로 봉사하였다. 주로 공연 관련 업무를 맡았는데 과중한 업무 탓에 몸을 많이 상하였다. 안타깝고 미안한 마음을 금할 길이 없다.

파김치가 되어 일하다 보면 예기치 않은 불상사가 터지곤 한다. 데드라인이 정해져 있다 보니 작은 실수라도 벌어지면 여간 큰일이 아니다. 2004년의 일이다. 디자인 스태프로 일하던 신보라 씨가 그만 실수로 컴퓨터 자판에 음료수를 쏟고 말았다. 좋이 한 달 넘게 일해온 디자인 시안들이 컴퓨터 안에 저장되어 있는 까닭에 모두들 사색이 되고 말았다. 신보라 씨는 자신의 애플 컴퓨터가 고장 나는 것보다도 자료가 사라졌을까봐 전전긍긍하며 닭똥 같은 눈물을 떨구었다. 사방에 수소문해보았지만, 주말로 접어드는 금요일 밤이라서 하나같이 월요일이나 되어야 점검이 가능하다는 얘기뿐이었다. 어찌어찌해서 겨우 한 곳 연락 닿은 곳이 서울에서도 한참 남쪽인 경기도 평촌이었다.

파주에서 머나먼 평촌까지 달려갔다. 그래도 얼마나 다행이었던지. 멸실되었을지 몰라 전전긍긍하던 디자인 데이터가 살아 있으며, 다음날 오전까지 복구할 수 있을 것 같다는 답변을 들었으니.

헤이리페스티벌의 숨은 주역 헤이리어즈

필요한 인력을 스태프로 충원하여 업무를 꾸려가지만, 스태프 채용에는 한계가 있기 마련이다. 재원상의 문제가 있기 때문이다. 그리하여 최소 필요인력을 제외한 나머지 영역에는 자원봉사 시스템을 도입하였다.

자원활동가를 모으는 일은 쉬운 일이 아니다. 무엇보다 헤이리의 지리적인 문제가 큰 애로사항이었다. 출퇴근이 어려운 사람에게는 숙소를 제공해주어야 했다. 몇몇 헤이리 회원이 공간을 빌려주었고, 헤이리 회원의 자녀들이 자원활동가로 참여하기도 했다.

헤이리어즈Heyreers는 2003년 페스티벌 자원활동가 발대식 때 명명한 헤이리 자원활동가를 지칭하는 말이다. 헤이리어즈들은 열악한 조건 속에서 헤이리페스티벌을 탄탄하게 받쳐준 숨은 주역들이다. 특히 페스티벌 첫해에는 준비 부족, 그리고 페스티벌에 대한 오해와 비판으로 인해 헤이리어즈들의 마음고생이 심했다.

다음 글은 어려운 상황 속에서 묵묵히 일해준 헤이리어즈들에게 바치는 헌사였다. 필자가 헤이리페스티벌 홈페이지의 자원활동가 공간에 쓴 글의 일부이다.

헤이리어즈. 낯선 말입니다. 그렇지만 언젠가는 익숙한 보통명사가 될지 모릅니다.

저는 '헤이리'가 문화예술이 집적된 마을, 도시, 공간을 뜻하는 세계인들의 보통명사가 될 수 있기를 소망하며 '헤이리 만들기'의 일각에서 일해왔습니다. 헤이리가 그런 지위를 획득하게 된다면

헤이리어즈도 분명 '1) 문화예술을 사랑하는 사람 2) 문화예술 소양을 갖춘 사람 3) 남을 위해 헌신적으로 봉사하는 사람'이라는 의미를 포함하는 보통 명사가 될 수 있을 것이라고 생각해봅니다.

그 말을 만들어내고 보통명사로 만들어가는 사람들이 바로 여러분들입니다. 그렇기에 여러분들이 존경스럽고 한편으로 큰 기대를 갖게 됩니다. …

이번 헤이리페스티벌은 여러분들의 헌신적인 봉사에 크게 빚지고 있습니다. 멀리 대구에서, 진해에서, 마산에서까지 올라와 20여 일을 이곳에 머무는 분도 있다고 들었습니다. 말로 글로 표현할 수 없는 큰 고마움을 느낍니다.

페스티벌을 음으로 양으로 도운 스태프와 준스태프, 그리고 헤이리어즈들을 모두 기록할 수 없음을 아쉽게 생각한다. 수백 명의 사람들이 헤이리페스티벌과 헤이리에서 진행된 문화예술 행사의 중심에서 주변에서 고락을 함께해왔으며, 지금도 헤이리 문화 현장을 누비고 있다.

일부 헤이리어즈들은 헤이리에서 지내고 난 후 헤이리병에 걸렸다고 농담처럼 말하곤 했다. 무시로 헤이리가 생각나고, 그때마다 헤이리를 찾게 되더라는 것이다.

헤이리페스티벌을 위해 출품한 이건용 작가의 작품이
커뮤니티하우스에 설치되어 있다.
헤이리가 들어서기도 전의 맨땅에서 시작된
999 헤이리퍼포먼스에서부터
헤이리페스티벌과 숱한 문화예술 프로그램에 이르기까지
작가들은 언제나 헤이리의 든든한 지원군이었다.
자원활동가들인 헤이리어즈 또한
헤이리페스티벌을 뒤에서 받쳐준 숨은 주역이었다.

헤이리 예술마을

문화지구 지정

미건국년 주년 심이알

정부는 무엇을 도와주었나

　헤이리을 방문하는 사람들은 민간 차원에서 이렇게 큰 프로젝트가 진행된 것을 놀라워한다. 외국의 문화예술인들과 언론인, 지방자치단체 공무원들은 정부나 지자체에서 큰 재정 지원을 받았을 것으로 짐작한다. 그것은 헤이리를 우리 사회의 공공자산으로, 헤이리에서 이루어지는 문화예술 활동을 공공적인 것으로 인식하기 때문일 터이다.

　그렇다면 헤이리의 목표는 얼마만큼 달성된 셈이다. 헤이리 회원들은 스스로 자금을 조달해 문화예술 공간을 만들어가지만, 그것이 좀 더 공공적 성격을 지닐 수 있기를 바랐다. 그러기 위해서는 민간과 공공부문의 파트너십이 필요했다.

　헤이리 사업이 갓 시작된 1998년은 새로운 정부가 출범하는 해였다. 신정부는 문화관련 예산을 증액하는 등 문화예술 발전에 이전 정부보다 높은 관심을 표명하였다. 1998년 1월초 김언호 이사장과 필자는 집권당으로 등장한 국민회의를 찾아가 친분이 있는 여러 의원을 만났다. 대통령직인수위원회를 찾아가기도 하였다. 이어서 문화관광부를 방문하였다. 헤이리 건설계획안을 설명하면 구체적인 프로그램이 필요한 정부측에서 관심을 표명해올 것으로 기대하였다.

　그후로도 정책협의와 현안논의를 위해 문화관광부, 청와대, 총리실, 건설교통부 등의 부처를 수없이 방문하였다. 그렇지만 정부나 지자체의 지원을 획득하는 데는 한계가 있었다. 우선 헤이리 조성계획이 몹시 추상적인 것으로 비쳤던 것 같다. 협의할 업무의 내용도 스펙트럼이 너무

넓었다. 단지조성은 건설교통부와 관계되고, 문화예술 프로그램은 문화관광부 소관이지만, 구체적인 인허가는 파주시나 경기도의 승인을 받게끔 되어 있었다.

문화관광부만 예를 들더라도 예술국, 문화산업국, 문화정책실 어디를 찾아가야 할지 혼란스러웠다. 장차관들은 더러 관심을 보였지만, 국장급이나 그 아래의 실무자들은 자신의 부서에서 담당할 업무인지 곤혹스러워하였다.

2000년 무렵부터는 문화부와 문화지구, 건설교통부와 시범도시 지정문제를 협의하였다. 정부 지원을 얻어내기 위해서는 법률적 지위를 획득하는 것이 중요하다고 판단했기 때문이다. 그러나 이 역시 쉽지 않았다. 문화지구와 시범도시를 지정하는 정부 차원의 법률 정비와 지정절차가 더디게 진행되었을 뿐 아니라, 일정지역에 문화시설이 상당수 들어서 있는 기존도시 혹은 도시 내 지구만이 지정대상이라는 것이었다.

경기도에서 추진중인 경기도립미술관을 헤이리에 유치하는 데 힘을 쏟기도 했다. 경기도립미술관 유치신청은 파주시와 협력하여 추진하였다. 하지만 경기도내 31개 시군의 상당수가 치열한 유치경쟁을 벌이는 속에서 무위로 돌아가고 말았다. 다른 지자체들이 미술관 건립부지를 무상제공하고 인프라 시설비용까지 부담하겠다고 나서는 마당에, 땅도 확보하지 못한 헤이리가 경쟁상대가 될 수는 없었다.

구체적인 업무를 협의해간 대상은 주로 파주시였다. 파주시는 군사적인 이유로 개발이 낙후되어 있었기 때문에, 산업시설이나 헤이리 같은 시설의 유치에 관심이 많았다. 중요사안이 있을 때마다 헤이리 대표단은 파주시를 방문해 업무를 협의하였다. 헤이리 단지계획안 및 개발계획은

기존의 관행에 비추어보았을 때는 아주 파격적인 것이었다. 파주시 담당 공무원들은 열린 사고를 갖고 이를 수용해주었다. 인허가 지원에도 열심이었다. 의정부 경기2청과 수원 경기도청을 방문할 때는 여러 차례 동행해주었다.

헤이리에서 본격적인 문화예술 행사가 시작된 것은 2003년이다. 이때부터 경기도와 파주시는 헤이리페스티벌 예산의 일부를 지원해주었다.

정부나 지자체의 지원 여부를 묻는 사람들의 관심은 헤이리를 물리적으로 조성하는 데 정부예산이 얼마나 투입되었는가에 모아진다. 지원 총금액 또는 지원 비율을 궁금해 하였다. 정부나 지자체의 예산은 헤이리 조성에 투입된 일이 없다. 순전히 헤이리 회원들의 자율적인 힘에 의해 토지를 구입하고, 단지를 조성하고, 건축물을 세웠다.

헤이리 회원들은 공적 부문과의 관계를 모색하면서도 독자성을 중시하였다. 정부나 지자체의 재정지원이 있게 되면 자칫 독자성을 잃을 우려가 있기 때문이었다. 실험적이고 미래지향적인 헤이리 조성의 철학을 견지하기 위해서도 자율적인 의사결정체계가 바람직한 것으로 생각하였다.

공공시설물의 무상귀속을 둘러싼 논란

헤이리에는 헤이리 회원들이 소유하는 땅 외에 도로, 하천, 광장, 녹지 등의 공공용지가 있다. 헤이리 전체의 39.1퍼센트에 이르는 꽤 넓은 면적이다. 이들 공공용지는 준공 후 파주시에 귀속되었다. 도시개발에

의해 "개발자가 새로이 설치한 공공시설은 그 시설물을 관리할 관리청에 무상으로 귀속"해야 한다는 관계법에 따른 것이었다.

처음에 헤이리 회원들은 이런 내용을 받아들이기 어려워했다. 많은 돈은 들여 구입한 땅을 빼앗기는 것처럼 인식되었기 때문이다. 헤이리 땅의 상당부분이 지자체 소유가 되면 자율성이 줄어들지 않을까 하는 우려도 있었다. 경기도와 파주시는 관계법령에 의해 무상귀속이 불가피함을 주장하였다.

그런데 준공을 앞두고 이런 입장이 역전되었다. 공공시설물을 인수하기 위해 현황을 조사한 파주시 각 부서에서 유지관리가 어렵다며 인수에 난색을 표했던 것이다. 상수도사업소만 인수하겠다는 의견을 보였을 뿐, 건설과, 도시과, 산림과, 하수도과는 하나같이 헤이리와 재협의해 자체 관리하도록 해야 한다고 주장하였다. 그 주요한 이유는 다음과 같은 것이었다.

첫째, 도로 포장재의 재질 및 가로등 시설이 고가라서 유지관리가 어렵다.

둘째, 도로와 광장에 설치되어 있는 조형물의 유지관리가 어렵다.

셋째, 헤이리 내 도로에서 행사를 개최할 때마다 파주시의 허가를 받아야 하므로 번거롭다.

넷째, 헤이리는 불특정 다수인이 이용하는 공간이라기보다는 입주하는 소수인을 위한 공간으로서의 성격이 강하다.

다섯째, 공원과 녹지가 도시공원법상의 기준과 다를 뿐 아니라, 외지인들이 사용을 요청할 경우 마찰이 예상된다.

여섯째, 기부체납받아 시유지화하는 실익보다 유지관리를 위해 투입되

는 인력과 예산의 손실이 더 크다.

이에 대해 헤이리는 당초 파주시의 승인조건대로 시설물을 인수해 달라고 요청하였다. 공원 및 광장과 그곳에 설치된 조형물은 헤이리에서 유지관리할 의향이 있다는 사실도 전했다.

그러나 공공시설물의 인수 여부를 임의로 수정하기는 어려웠다. 근거 법률이 있기 때문이었다. 결국은 설시계획 승인시의 내용대로 파주시에서 모든 공공시설물을 인수하였다.

공공용지의 무상귀속건이 처음 제기된 것은 2000년 가을이었다. 통일동산지구 사업시행자인 토지공사는 헤이리 땅의 용도변경을 포함한 통일동산 계획변경을 경기도에 신청해놓고 있었다. 헤이리 개발 계획안을 검토한 경기도는 토지공사를 통해 '도로, 공원, 광장 등을 조성한 후 무상귀속'하겠다는 사실을 문서로 제출해줄 것을 헤이리에 요청하였다.

헤이리 건설위원회와 이사회는 많은 시간을 할애해 해결책을 찾았다. 정서적으로는 받아들이기 곤란한 내용이었다. 땅값만도 2백억 원에 이르는 큰돈이었다. 또 헤이리 건설이 국가사회를 대신해 문화 인프라를 만드는 일이기 때문에 행정기관의 적법한 지원을 받아야 한다는 생각도 있었다.

답변에 앞서 공공시설을 행정기관에 기부체납하는 것이 법률적으로 타당한 것인지, 대안은 없는지 검토가 필요했다. 변호사인 하철용 회원의 소개로 개발사업 전문가인 장준철 변호사를 소개받았다.

장변호사는 헤이리 개발계획 내용을 검토한 후 효과적인 사업진행에 우려를 표명하였다. 수많은 사람의 공유 형태의 소유관계로는 분란의 소지가 크다는 것이었다. 그리하여 조속히 법인을 설립할 것을 권유하였다.

공공용지의 기부체납은 불가피하다고 설명해주었다. 아울러 선택적 기부체납이나 기부체납되는 공공용지에 대한 시설비 지원은 전례가 없다는 사실을 덧붙였다.

기부체납을 피할 수 없다는 것이 확인되었다. 그리하여 공공용지는 자치단체에 무상귀속시키고, 공원, 광장 등 시설은 헤이리와 자치단체가 협의해 설치한다는 내용의 문서를 경기도에 보냈다.

지방세를 감면받다

헤이리는 정부나 지자체의 법률적 지원 없이 철저히 민간 차원에서 진행한 사업이다. 문화예술인들이 스스로 계획하고 사업을 꾸려갔다는 점에서 더 높이 평가될 수 있지만, 한편으로는 외롭고 힘든 길이었다. 아무리 살펴보아도 정책지원을 얻어낼 방법이 없었다. 토지공사가 공급하는 땅을 다른 토지구매자들이나 매한가지로 분양절차에 따라 구입하였을 뿐이기 때문이다.

다양한 각도에서 궁리에 궁리를 거듭하였다. 그러다가 지방세를 감면받을 수 있는 근거를 찾아냈다. 세법서적을 뒤적이던 중 "지역균형개발 및 중소기업 육성에 관한 법률(이하 지균법) 제9조 규정에 의하여 개발촉진 지구로 지정된 지역 안에서 사업시행자로 지정된 자가 동법에 의하여 고시된 개발 사업을 시행하기 위하여 취득하는 부동산에 대하여는 취득세와 등록세를 면제한다"는 조항을 발견했던 것이다. 재산세와 종합 토지세를 5년 동안 50퍼센트 경감한다는 내용도 찾아냈다.

이거다 싶었다. 회계에 밝은 출판도시조합 이환구 부장(나중에 상무로 승진)에게 세법조항을 보여주며 자문을 구했다. 당시는 출판도시조합 사무실을 빌려 쓰고 있던 때였다. 세법서적도 이부장에게 빌린 것이었다. 헤이리 사무국에는 참고자료는커녕 변변한 집기 하나 없었다.

이부장은 중소기업협동조합법과 산업단지법에 의해 조성되는 출판도시와는 다르지만, 적극적으로 해법을 찾으면 작품을 만들 수 있지 않겠느냐고 조언해주었다. 출판도시도 숱한 난관을 헤치며 그때그때 돌파구를 마련해왔던 것이다. 토지공사에 자문을 구했다. 웬 뜬금없는 소린가 했다.

감면받느냐 못 받느냐의 요점은 '사업시행자'를 어떻게 해석하느냐였다. 파주시로부터 승인받은 사업시행자는 헤이리아트밸리건설위원회 이사장이었다. 부지계약은 같은 이름의 대표자명을 사용하면서 조합원(회원) 공동명의임을 표시해두었다.

파주시를 찾아가 설명했다. 헤이리는 공동사업을 위해 다수의 회원이 단체를 결성해 대표자 명의로 사업승인을 받았으나, 소유 형태가 회원 공유이기 때문에 개별회원 모두를 사업시행자로 해석해야 한다고 설득하였다. 담당부서에서는 전례가 없는 일이라서 도무지 이해가 되지 않는 모양이었다. 담당부서는 자체 내부논의로 판단할 수 없어 도시과 등 유관부서의 자문을 구했지만 결론은 쉬 나지 않았다. 숱하게 파주시를 들락거려야 했다.

사실 문제제기를 하기는 했지만 자신은 없었다. 부정적인 의견을 들려주는 법률전문가도 있었다. 법정신은 양질의 토지를 저렴하게 개발 공급하기 위한 취지라는 것이었다. 공공용지를 개발하는 사업시행자도

정부투자기관이 대부분이었다. 정부투자기관이 사업시행자라 하더라도 최종 토지구입자는 세금을 내게 된다. 그런데 헤이리 측 주장대로라면 헤이리 회원들은 사업시행자인 동시에 최종 토지구입자이기 때문에 아무도 세금을 내지 않게 된다. 모순이라면 모순일 수 있다. 그렇다고 헤이리의 주장이 정당성을 잃는 것은 아니었다. 요체는 '사업시행자'를 누구로 보느냐였다. 고민에 고민을 거듭하고 유관기관에 자문을 구한 끝에, 파주시는 마침내 지방세 감면대상으로 인정하겠다는 문서를 보내왔다. 한 해가 흐른 뒤였다.

그리하여 2002년 4월 토지공사로부터 소유권을 이전해오면서 헤이리 회원 모두가 취득세와 등록세를 감면받았다. 그런데 기쁨도 잠시였다. 통일동산 조성사업이 종료되어 개발촉진지구 지정이 해제되었으므로 2004년 4월 이후 회원이 된 사람은 감면대상이 아니고, 지방세 감면조건이 '3년 내 사업에 직접 사용'이므로 등기시점부터 3년 안에 건축물을 준공하지 못한 사람은 감면받은 세금을 납부해야 한다는 통보가 날아왔다. 2005년의 일이었다.

각계 전문가에게 자문을 구했다. 개발촉진지구 해제 이후 가입자를 구제할 길은 없었다. 개발촉진지구 지정이 감면대상이 되는 핵심조건이었기 때문이다. 쟁점은 '직접 사용'이었다. 헤이리 회원들은 건축에 착수하면 되는 줄 알고 있었다. 파주시와 경기도를 수차례 방문해 협의하였으나 요지부동이었다. 행정자치부에 질의하였다. 파주시 공무원과 함께 행자부를 방문해 설명하였다.

토목공사 준공이 2003년 말이었으므로 개별건축을 하는 데 절대적 시간이 부족하였으며, 당시까지 행정적으로 헤이리 전체가 1개 필지인

상태에서 토목 및 건축을 진행해왔으므로 직접 사용의 의무를 이행한 것으로 해석해야 한다는 것이었다. 행자부는 헤이리의 주장을 일부 받아들였다. 행자부의 유권해석에 따라 파주시는 3년 내 직접 사용의 기산일起算日을 토목공사 준공일로 변경하였다. 그리하여 시한이 2006년 말로 연장되었다.

2006년까지 건축을 마친 1백여 명의 회원들은 토지에 대한 세금뿐 아니라 건축물의 취득록세, 재산세까지 감면받음으로써 적지 않은 경제적 혜택을 누릴 수 있었다.

문화지구로 지정되다

헤이리는 2009년 2월 문화지구로 지정되었다. 서울의 인사동과 대학로에 이어 전국에서 세 번째다.

같은 해 가을 헤이리판페스티벌 개막식에서는 문화지구 선포식이 거행되었다. 문화지구 기념비 제막식이 함께 열렸다. 12월에는 헤이리 문화지구 관리계획이 승인되었다.

문화지구로 지정됨으로써 헤이리는 그동안 민간 차원에서 외롭게 분투해온 설움을 다소나마 덜게 되었다. 공공부문과 파트너십을 형성하게 되었기 때문이다. 아울러 우리 사회 문화자산으로서의 법적 지위를 획득하게 되었다. 장기적인 발전 전망도 마련할 수 있게 되었다.

문화지구의 혜택은 헤이리에 거주하는 예술가들과 문화시설에 고루 돌아간다. 각종 혜택이 주어지기 때문이다. 미술관, 박물관 같은

권장시설에는 재산세 등이 감면된다. 문화시설을 지을 경우에는 일부 자금을 저리로 융자받을 수 있다. 헤이리의 문화환경을 저해하는 시설은 금지된다. 헤이리 자체적으로 이미 도입 금지시설을 정해놓았지만, 문화지구 지정과 함께 법적 강제력이 생기는 것이다.

헤이리를 방문하는 사람들이 편리하게 사용할 수 있는 공공시설은 늘어난다. 문화지구 관리계획이 수립되고 이에 따른 예산이 확보되기 때문이다. 갈대광장의 경관을 개선하는 사업과 헤이리 내 개울을 친수공간으로 바꾸는 사업 등은 이미 시행되었다.

문화지구가 헤이리의 장밋빛 미래를 보장하는 것은 아니다. 결국 핵심은 헤이리에 얼마나 알차고 많은 문화예술 콘텐츠가 들어서는 가이다. 그것을 마련해갈 주체는 헤이리 회원들이다. 오랫동안의 문화지구 논의과정에서 헤이리 회원들은 문화지구 지정의 장단점에 대해 토론하고 고민해왔다.

문화지구는 2000년에 개정된 문화예술진흥법에 처음 그 개념이 도입되었다. 이어서 서울시가 문화지구 조례를 만들어 인사동과 대학로를 문화지구로 지정하였다. 인사동이 문화지구로 지정된 것은 2002년이었다.

문화지구 제도가 도입된다는 소식을 필자가 처음 접한 것은 2000년 여름이었다. 문화예술진흥법이 막 개정된 뒤였다. 문화부 문화정책과를 찾아가 지정절차를 알아보았다.

문화지구를 지정하는 주체는 시도市道였다. 인사동을 문화지구로 지정하기 위해 서울시에서 조례를 제정중이라고 했다. 조례가 제정되어야 그에 따른 관리계획과 지원계획이 가능해진다. 서울시 외에 다른

시도에서는 전혀 움직임이 없었다. 서울시의 조례 제정이 끝나고 한두 군데 문화지구가 지정되어 운영된 뒤라야 다른 시도에서 움직일 수 있을 것이라고 문화부 관계자는 귀띔해주었다.

실망을 안고 건교부를 노크하였다. 비슷한 시기에 도시계획법이 개정되면서 시범도시 조항이 들어간 것을 알았기 때문이다. 문화시범도시가 가능한지 알아보았다. 더욱 난감하였다. 시범도시는 큰 틀의 법 테두리는 마련되었으나 어떤 기준으로 시범도시를 선정할 것인지 전혀 준비가 안 되어 있었다. 연구를 위한 예산이 소액 책정되어 있는 정도였다.

더 소급해 올라가면 1999년중에 헤이리를 문화특구로 지정받는 문제를 검토한 적이 있었다. 헤이리에 조각공원을 설치하는 문제를 협의하기 위해 황성옥 회원의 소개로 조각가 김영중 선생과 연곡재미술정보연구소 고여송 대표를 만나는 중에 헤이리의 장기적 비전을 위해 문화특구 지정을 추진해보자는 의견을 나눈 적이 있었다. 헤이리가 훨씬 넓은 땅으로 막 옮겨간 참이어서 헤이리를 널리 알려 명소화하는 전략이 필요하던 시점이었다. 그러나 비용이 걸림돌이 되어 추진하지 못하고 말았다.

꾸준히 가능성을 타진하던 문화지구 추진이 탄력을 받기 시작한 것은 2006년이었다. 파주시와 경기도에 기회 있을 때마다 문화지구를 건의한 끝에 유화선 파주시장의 지지를 끌어낼 수 있었다. 파주시는 2007년 여름 '헤이리 문화지구 지정을 위한 기본계획' 용역을 발주하였다. 헤이리 회원 및 파주시민을 대상으로 한 설문조사와 공청회 등이 이루어졌다. 헤이리 회원들은 문화지구 지정동의서를 작성해 시에 제출하였다. 보고서는 2007년 9월에 발간되었다.

보고서가 파주시와 경기도에 제출되었음에도 한동안 시간이 지체되었다. 경기도 의회의 동의와 조례제정이 필요했던 것이다. 이런 일련의 과정을 거친 끝에 2009년 2월 헤이리의 문화지구 지정이 이루어졌다.

어떤 마을을
만들 것인가

헤이리의 모델은
어디인가

많은 사람들이 외국에 헤이리의 모델 마을이 있는지를 묻는다. 웨일스의 책마을 헤이온와이가 모델 아니냐는 이야기를 듣기도 했다.

헤이온와이는 오래된 옛 마을이다. 대부분의 건물은 중세풍의 낡은 건물들이다. 헤이리가 헤이온와이에 빚지고 있는 것은 두메산골에 세계를 상대로 중고서적을 거래하는 책의 왕국, 책을 발판으로 국제적인 내용의 문학페스티벌을 개최하는 문화의 성채城砦가 가능하다는 발상의 전환 같은 것이다.

굳이 이야기하자면 회원을 갓 모으기 시작한 1997년 여름 무렵까지는 헤이온와이나 벨기에의 레뒤 같은 책마을이 모델이었다 할 수 있다. 1994년에 김언호 이사장과 출판도시 이기웅 이사장이 짧은 여행으로 헤이온와이를 다녀온 것이 계기였다. 황기원 교수를 비롯한 출판도시 설계팀과 토지공사 관계자가 1996년 5월 헤이페스티벌이 열리고 있던 헤이온와이를 다녀오기도 했다.

그러나 헤이리의 성격은 이내 종합예술마을로 전환되었다. 그래서일까? 헤이리 건설을 위한 조직이 태동하고 나서 헤이온와이에 관한 조사작업이 특별히 진행된 적은 없다. 1998년부터 15차례 실시한 헤이리 회원들의 외국 문화예술마을 탐방프로그램에도 헤이온와이는 포함되지 않았다. 필자는 헤이리 사무국을 떠난 후인 2011년에서야 헤이온와이를 가보았다.

《동아일보》(2003. 9. 5)에 실린 여행칼럼니스트 이정현 씨의 글을 재미있게 읽은 적이 있다. 화가 샤갈에 관한 글이었다. 그는 글의 말미에 "마을을 돌아보는 데 1시간 정도면 충분할 만큼 작지만 그 유명세는 대단하다. 샤갈을 비롯한 유명한 미술가들이 살았고 스케치로 그 흔적들을 남겨놓았기 때문이다. 미술과 책의 도시로도 알려져 우리나라 파주에 건설중인 헤이리 마을의 모델이기도 하다"고 적어놓았다. 헤이리 회원들은 2000년 2월 문화탐방의 일환으로 프랑스와 스페인을 여행하면서 니스에 있는 샤갈미술관과 생폴드방스Saint-Paul-de-Vence를 들른 적이 있다. 이정현 씨가 아마도 헤이리 소식지 등에서 헤이리 회원들이 그곳에 들렀다는 사실을 접하고 무심히 기술한 것 아닌가 싶다. 아니면 생폴드방스에서 헤이리 회원들이 그곳을 다녀갔다는 소식을 들었거나. 그 글 때문인지 생폴드방스가 헤이리의 모델이라고 하는 글을 인터넷에서 몇 차례 만난 기억이 있다.

2000년 초면 헤이리 회원들이 이미 건축설계작업을 준비하던 시기다. 생폴드방스는 남프랑스 방문계획을 잡은 후 답사 대상지를 물색하면서 카스티용, 발로히 등과 함께 그런 마을이 있다는 것을 알게 되었다. 생폴드방스 역시 중세의 모습을 간직한 작은 성채마을이다. 그리고 그곳에 머물렀던 예술가들 덕에 관광지로 유명해진 곳이다.

허허벌판에 새로운 '도시'를 만들어야 하는 헤이리는 도시를 조성하는 방법론이 다를 수밖에 없다. 만들어진 도시의 성격 또한 역사적인 유산을 바탕으로 하는 곳들과 차이가 나기 마련이다. 인위적으로 도시를 계획하였다는 한계가 있지만, 그러다 보니 한편으로는 한 나라를 대표하는 문화예술가들이 대거 모일 수 있었다. 이 점 역시 다른 곳과 비견될 수 없

는 특징이다.

헤이리가 독자적인 성격의 마을이라는 점은 분명히 말할 수 있다. 하지만 문화예술이 주제가 되는 새로운 도시를 만들어가기 위해서는 비슷한 사례가 없는지 안테나를 열어둘 필요가 있었다. 책마을 이외에 필자가 첫 번째로 자료를 수집한 마을은 일본의 도가무라利賀村였다.

도가무라는 도쿄에서 일본 알프스의 험산준령을 넘어야 하는 도야마 현의 외진 벽촌이다. 그곳에서 열리는 도가페스티벌은 일본 최초의 세계연극제이다. 연극제가 시작되면 불편하기 짝이 없는 교통사정을 아랑곳하지 않고 세계각지에서 연극인들과 연극 애호가들이 모여든다고 한다. 매우 매혹적인 곳으로 생각되지만, 한 극단의 아지트 같은 곳이라서 헤이리와는 거리가 멀다.

헤이리 회원들은 마을을 조성해가는 중에 틈틈이 해외의 예술마을을 방문하였다. 문화예술마을을 가꾸어가는 그들의 정신과 조성 방법론을 배우기 위해서였다. 독일의 홈브로흐, 일본 나가노 현의 가루이자와, 핀란드의 피스카스 등 인상적인 곳이 한둘이 아니었다. 단 하나의 헤이리 모델 마을은 없지만, 세계 도처에서 만난 수많은 문화예술마을과 미래지향적인 도시 프로젝트의 정신은 피와 살이 되어 헤이리 속에 녹아 있다.

외국 언론에 비친 헤이리

아무도 살지 않는 땅에 핀 꽃 한 송이 - 남북한을 가르는 완충지대에 창조성으로 사람들을 한데 묶으려는 계획된 마을이 자라나고

있다. 《파이낸셜타임스》, 2006. 1. 14)

　군사분계선의 기적 – 한국 북서부에 자리한 북한과의 군사경계선
에 접하는 파주시. 비무장지대를 안고 있는 이 '분단의 땅'에 지금
동아시아를 잇는 책과 예술의 도시를 만들려는 유니크한 시도가 시
작되고 있다.《日經매거진》, 2006. 5)

　헤이리를 보도한 두 외국 언론의 시선이다. 외국인들의 눈에는 지난
냉전시대의 가장 첨예한 대결의 장이었던 곳에 문화예술의 요람이 자리
잡고 있는 사실이 무엇보다 색다른 의미로 느껴지는 모양이다.
　《뉴욕타임스》와 《아사히신문》의 보도도 이 같은 맥락에서 크게
벗어나 있지 않다. 《뉴욕타임스》는 2005년 여름 헤이리에서 개최한
'DMZ 프로젝트'를 크게 보도한 기사에서 "아무도 살지 않는 땅
가까이에서 통일과 평화를 위한 탐색이 펼쳐지고 있다"고 썼다. 헤이리
전경사진과 지도를 곁들인 국제면 박스 기사(2003. 7. 31)에서 《아사히신문》
역시 긴장의 땅에서 헤이리 같은 공간이 만들어지고 있음을 주목하였다.
　한편 2005년 9월 미국건축가협회AIA 뉴욕 본부가 운영하는 건축전문
갤러리Center for Architecture는 독일의 '인젤 홈브로흐'Insel Hombroich
프로젝트와 더불어 헤이리 프로젝트를 전시 소개하였다. 그해 세계
건축계의 흐름을 짚어보는 가장 중요한 기획 전시로서 지구적 맥락
속에서 건축사적 의미를 살펴보기 위한 것이었다. 전시를 보도한 한
매체The Architect's Newspaper는 두 프로젝트 모두 "자신이 발 딛고 선 땅의
역사와 운명을 바꾸어줄 예술과 건축의 힘에 대한 낙관주의와 신념"에

근거하고 있으며, "헤이리는 아시아라는 공간 속에서 이미 진보적인 건축의 쇼 케이스"(앤드류 양)라고 평하였다.

《아키텍처》*Architecture*, 《타임》을 비롯한 그 밖의 많은 언론 역시 헤이리의 지정학적 의미와 더불어 이렇게 큰 규모의 예술도시가 정부 지원 없이 만들어지고 있는 것을 놀라워했다. 헤이리를 방문한 외국 예술가들의 시선도 다르지 않았다. 외국에는 정부의 지원에 의존하는 작가 스튜디오 같은 개념의 소규모 공간이나 옛 영화를 먹고 사는 관광지와 다름없는 예술마을이 있을 뿐이다.

이 모든 것들은 헤이리가 역설적으로 변종 중의 변종임을 말해준다. 문화예술에 더해 가장 앞선 건축운동과도 결합한 해외 어디에도 없는 독자적인 모델인 것이다.

파주출판도시와 다른 점

　파주출판도시는 헤이리와 함께 우리나라 도시개발의 기조를 바꾼 역사적인 프로젝트다. 헤이리는 출판도시를 만들어가는 과정에서 배태되었으며, 출판도시의 핵심회원들이 헤이리 초기 회원의 중심을 이루었다.

　출판도시를 건설하는 사업이 10여 년 일찍 시작되었음에도 불구하고, 두 프로젝트는 1990년대 하반기 거의 같은 시기에 본격 조성단계에 들어갔다. 두 사업의 대상부지 모두 한국토지공사가 조성한 땅이다. 경기도 파주시 내에 서로 이웃하고 있는 점도 이채롭다.

　출판도시는 본래 일산신도시 내에 들어설 예정이었다. 우여곡절을 거쳐 자유로변의 현부지가 출판도시의 보금자리로 정해진 것은 1994년, 출판도시 내 '시범지구'의 부지 계약이 체결된 것은 1998년 8월이었다. 헤이리 땅의 1차계약이 같은 해 7월이었으니 부지 계약은 한참을 늦게 시작한 헤이리가 빨랐던 셈이다. 크든 작든 하나의 도시를 만든다는 게 얼마나 지난한 일인지 새삼 깨닫게 된다.

　1단계 사업부지 내에서도 시범지구를 정해 먼저 조성하는 단계적 개발방식이 채택되었다. 그것은 출판도시조합의 구심 역할을 해온 회원사들이 앞장섬으로써 출판도시 전체를 환경친화적이고 건축미학이 발현되는 공간으로 만들어가자는 전략인 동시에, 부지 전체를 한꺼번에 개발할 주체적 역량에 한계가 있었기 때문이다. 10여 년의 세월이 흐르면서 일부 회원사들은 대열에서 떨어져 나갔고, IMF 체제하에서 경영에 어려움을 겪는 회원사도 적지 않았던 것이다.

한 걸음 앞서 추진된 출판도시의 경험은 헤이리에 귀중한 자산이 되었다. 출판도시조합은 1998년 12월 건축 코디네이터 제도를 도입하였으며, 그후 코디네이터가 중심이 되어 건축지침을 작성하였다. 단지조성공사가 시작된 만큼 건축을 향한 발 빠른 행보가 시급하였던 것이다. 헤이리 역시 건축과 도시 만들기에 관한 모색을 계속하였다. 그러나 부지를 이전하는 문제로 단지설계와 건축이 다소 지체되었다. 선진정보를 폭넓게 습득하기 위해 두 단체는 1999년 2월에 함께 유럽 문화예술탐방을 다녀왔다.

두 도시가 채택한 코디네이터 제도의 도입과 엄격한 건축지침의 시행, 추천 건축가에 의한 건축설계 등은 우리나라에서 일찍이 시도된 적이 없는 새로운 방식이었다. 두 도시의 실험은 한국 건축계에 신선한 충격을 주어 건축과 도시에 대한 인식을 전환하는 데 크게 기여하였다.

건축의 영역에서 두 도시의 방법론에는 작은 차이가 발견된다. 출판도시가 섹터별 책임건축가 제도를 도입한 데 비해, 헤이리는 참여건축가 풀을 만든 뒤 회원들이 그 가운데서 자유롭게 건축가를 선정하도록 하였다.

한편 출판도시는 국가산업단지이기 때문에 관련법에 의해 한국토지공사가 사업시행자가 되어 단지조성공사를 시행하였다. 기본계획 수립도 토지공사가 발주하였다. 헤이리는 원형지를 구입한 다음 기본계획 수립과 조성공사 시행의 전 과정을 헤이리가 주체가 되어 진행하였다.

출판도시조합은 중소기업협동조합법에 의거해 설립되었으며, 360여 회원사가 참여해 초기부터 탄탄한 조직력을 갖추고 있었다. 헤이리는 민법상의 비법인 사단으로서 개인이 회원이었다. 따라서

권한과 책임의 영역이 다소 불명확한데다 대상부지를 매입한 다음
한참이 지나서야 회원 구성을 마무리지었으니, 출판도시에 비해
훨씬 큰 어려움을 안고 사업을 진행한 셈이다.

철학을 공유하라

열린 토론마당 '헤이리 초대석'

회원들의 숫자가 늘면서 만들려는 커뮤니티에 대한 인식을 공유하는 것이 중요해졌다. 1997년 하반기부터 회원들의 친목 강화를 위해 '문화와 예술을 사랑하는 사람들'이란 이름의 모임을 한 달에 한 차례씩 가졌다. 와인 파티 형식이었다. 친목모임이었지만 자연스럽게 현안을 토론하는 자리로 이어지곤 하였다.

헤이리의 미래상을 토론하는 심화된 논의는 '헤이리 초대석'에서 이루어졌다. '헤이리 초대석'은 회원들의 생각을 통일하고 전문성을 높이기 위한 열린 토론마당이었다. 10여 차례에 걸쳐 다양한 주제를 섭렵하였다. 첫 번째 토론회가 개최된 것은 1999년 1월이었다.

여기에는 그 전사前史가 있다. 1998년 6월 김홍남 이화여자대학교 박물관장을 초빙한 토론회였다. 김관장은 '이대박물관의 영암 구림마을 도기박물관 프로젝트'라는 제목으로 주제발표를 하였다. 구체적인 사례를 토대로 헤이리 건설에 도움이 되는 자산을 끄집어내보자는 문제의식 아래 진행된 토론회였다.

이대박물관은 1986년부터 10여 년에 걸쳐 가마터를 발굴하는 한편, 폐교 교사를 리모델링해 도기문화센터로 개조하였다. 김관장은 폐교 리모델링 아이디어와 지하수를 개발해 생태적인 냉난방 시설을 갖춘 사실들을 열거하며 도기문화센터를 세우기까지의 과정과 앞으로 그곳을

발판으로 전개해갈 사업에 대해 들려주었다. 도자문화를 보여주는 전시공간과 직접 도기를 생산하는 공간을 역사적인 유적지에 만듦으로써 지역 문화거점을 조성할 계획이었다. 헤이리 회원들은 2000년 4월 영암 도기문화센터를 방문하는 기회를 가졌다.

1999년 1월 헤이리 초대석의 초대손님은 한 달 전에 갓 회원이 된 건축가 우경국 교수였다. 강남출판문화센터에 김언호 이사장이 연 서점 '한길북하우스'가 모임장소였다. 한길북하우스는 헤이리에 완공된 복합문화공간의 이름으로 이어지고 있다.

주제는 '문화와 예술이 함께하는 생태마을 만들기'였다. 우교수는 생태적 개념의 마을을 지향하는 한편, 의식이 젊고 진취적인 국내외의 유명 건축가들을 설계에 참여시켜 미래지향적인 마을을 만들자는 취지의 발제를 하였다. 참석자들은 리빙 티비에서 제작한 독일 베를린 근교의 생태주거단지 카로 노르트와 세계적인 거장 건축가들이 참여해 유명해진 일본 후쿠오카의 넥서스월드 비디오를 함께 시청하였다.

2주 후에는 생태건축 전문가인 한국건설기술연구원 김현수 박사를 발제자로 초빙하였다. 김박사가 슬라이드를 곁들여 들려준 독일 생태 건축의 사례를 통해 기술적으로 헤이리에 적용할 수 있는 생태건축 방법론에는 무엇이 있는지 모색해본 유익한 자리였다.

3월에는 국내 조경 설계의 권위자인 정영선 선생을 모셨다. 정선생은 용인 호암미술관의 정원인 '희원'을 한국적이면서도 현대적인 개념의 개성미 넘치는 정원으로 설계해 사계의 주목을 끈 바 있다. 인천공항, 선유도공원의 조경설계도 그의 손끝에서 태어났다. 정선생 역시 슬라이드를 통해 새로운 개념의 조경 사례를 보여주며 헤이리 회원들의 눈을

틔워 주었다. 정선생은 좋은 조경이 꼭 비용을 많이 들인 것일 필요는 없으며, 기존의 식생을 보존하고 자연스러움을 추구함으로써 건축물 등 인공화된 부분과의 조화를 모색하는 것이 중요하다고 강조하였다. 조경 설계자로서의 정선생의 안목과 정보는 건축 코디네이터를 선정하는 데 적지 않은 도움이 되었다. 두고두고 아쉬운 것은 헤이리 조경 설계자로 정선생을 모시지 못한 것이다.

1999년 상반기는 헤이리 건설에 필요한 다양한 지식을 학습하는 데 열중한 시기이다. 몇 차례의 국내외 건축 투어와 자생화 농원 방문이 연거푸 이어졌고, 헤이리초대석의 주제도 정보네트워크, 환경디자인, CI 등으로 확장되었다.

4월 모임의 초대손님은 삼보컴퓨터 기술연구소 권무혁 과장이었다. 권과장은 날로 발전하는 정보화시대를 맞아 처음부터 종합적인 정보 인프라를 구축하는 것이 왜 중요한지 그리고 어떻게 구현 가능한지를 들려주었다.

5월 헤이리 초대석은 도시환경 디자이너 김현선 박사를 모셨다. 김박사는 색채 전문가였다. 아리랑 영화의 길 현상공모에 당선되고, 산본신도시 환경디자인 프로젝트를 수행하였다. 김박사는 '헤이리 BI(Brand Identity) 환경계획'이란 주제로 단순 환경조경을 넘어 헤이리 자체를 경쟁력 있는 하나의 문화상품으로 이해하고 마케팅해가는 개념, 그리고 그 같은 종합적인 계획하에 단지 디자인을 구현해가는 개념을 제안하였다.

6월에는 삼육대 윤평섭 교수를 초빙해 헤이리에 식재 가능한 수목에 관한 의견을 경청하였다. 이어서 7월에는 유창희 박사를 모셨다. 유박사는

'헤이리의 생태수목환경'이란 주제로 생태학적 측면에서 인간과 생물들이 조화를 이루어 살아가는 것이 중요하며, 그러기 위해서는 무엇보다 자연녹지를 최대한 원형대로 보존할 것을 강조하였다.

8월 초대손님은 일러스트 작가 강우현 선생이었다. 강선생은 'CI의 중요성과 성공사례'란 주제로 강연하였다. '상상의 땅'에서 가능한 문화상품을 창출하는 것과 주제마을의 가능성을 제시하면서, 헤이리가 잠재적인 무형의 부가가치 창출에 경쟁력을 갖고 있음을 강조하였다. 강선생은 이러한 자신의 생각을 남이섬에서 창조적으로 실천하였다.

9월에는 김홍규 교수와 단지설계 토론회를 갖는 것으로 초대석을 대신하였다.

다음해 초에는 건축설계지침의 완성에 발맞추어 건축 코디네이터를 초대손님으로 하는 토론회가 개최되었다. 회원들과 함께 헤이리의 건축철학을 모색하는 자리였다. 이어서 조경전문가인 박봉우 교수와 앤티크 전문가인 김재규 선생을 차례로 초빙하였다.

함께 학습하며 미래지향적인 도시를 만들려는 노력은 이후에도 꾸준히 지속되었다. 그때그때의 당면현안을 중심으로 회원토론회, 워크숍, 심포지엄 등이 한 해 두세 차례씩 개최되었다.

헤이리의 가능성을 일깨워준 해외 문화탐방

건물 하나, 한두 사람의 예술가, 몇 사람의 도전과 모험이 한 도시를 바꾸면서 아울러 세계를 바꾼다.

헤이리 회원들과 함께 남프랑스와 스페인 빌바오Bilbao를 방문했던 이종욱 회원의 답사기 한 구절이다. 아울러 그는 "백남준 효과를 이 땅에서, 가능하면 헤이리(아트밸리)에서 확인해보고 싶다는 간절한 소망"을 밝히고 있다.

헤이리 회원들은 15차례에 걸쳐 해외 문화탐방을 다녀왔다. 1998년부터 2005년까지 대략 한 해에 두어 차례씩 여행을 떠난 셈이다. 이종욱 회원의 위의 글은 문화탐방의 한 성과로 간주되어 좋을 것이다. 성과를 보여주는 가장 극적인 예는 독일 뒤셀도르프 인근의 홈브로흐Hombroich를 방문했을 때였다. 1999년 2월의 일이다. 헤이리와 출판도시 회원 50여 명이 함께 유럽 문화탐방에 나선 참이었다.

홈브로흐는 6만 평의 대지에 펼쳐진 일종의 대지미술관이었다. 라인 공업지대의 버려져 있던 소택지가 한 사업가에 의해 평화와 생태, 예술의 공간으로 탈바꿈해 있었다.

여행에 동행했던 사람들은 생전 들어본 적도 없는 곳을 방문한다는 데 대해 불평이 많은 눈치였다. 건축가들은 더했다. 국내 대표 건축가였던 그들은 여행의 당면목적을 일행들의 안목을 높여줌으로써 출판도시와 헤이리의 건축적 꿈을 구현하는 데 두었던 탓인지, 홈브로흐 방문을 불필요한 시간낭비쯤으로 치부하는 것 같았다.

관람을 마치고 돌아오는 차안이었다. 건축가 한 분이 마이크를 잡고 홈브로흐에서 받은 감명을 이야기하였다. 그곳이 얼핏 황량한 곳으로 보이지만, 거친 모습조차 사실은 정교하게 의도된 것이라는 것이었다. 아울러 6만여 평 땅에 열 몇 채 적은 수의 건물이 배치되었을 뿐인 그곳을 하나의 '도시' 개념으로 이해할 수 있다고 덧붙였다.

이어 마이크를 건네받은 다른 건축가는 입구를 들어선 다음 만난 첫 번째 건물을 이야기하였다. 박물관인 줄 알고 들어섰다가 건물이 텅 비어 있어 꽤나 당황했던 일이 떠올랐다. 건축가는 마치 산사에 들어설 때 일주문이나 사천왕상 앞을 지나며 옷깃을 여미듯이, 그곳 홈브로흐를 방문한 관람객들이 텅 빈 공간 안에서 자신을 비우고 자신의 내면을 돌아보게끔 하는 장치인 듯하다고 설명했다.

다음 행선지가 꽤 먼 곳이어서 일행들이 돌아가며 이야기하는 기회를 가졌다. 마이크를 넘겨받은 사람마다 당시의 여행에서 가장 감동받은 곳으로 홈브로흐를 거론하였다. 근대건축의 발상지인 슈투트가르트의 바이센호프지들룽Weissenhofsiedlung[1]이나 베를린의 수많은 야심찬 프로젝트를 보고 온 사람들이 갈대가 무성히 자라고, 흙길이 건물과 건물 사이를 이어주고, 대부분이 소박하기 짝이 없는 벽돌건물인데다, 어떤 건물에는 덩그마니 방석 몇 개만 놓여 있는 홈브로흐에 감탄사를 연발하는 것이었다.

미술관 기획자의 연출의도를 일행 모두가 같은 눈높이로 이해했다고 보기는 어려울 것이다. 그러나 문화적 안목도 전염된다는 것을 확인하였다.

홈브로흐 방문은 이때 함께했던 건축가들에게 생태건축의 중요성에 대해 일정한 자극이 되었다. 현대건축이 생태적 관점과 만날 수 있는 가능성의 한 예시로 비쳐졌기 때문이다. 헤이리는 마을의 한복판을 비워

1 1927년 독일 슈투트가르트에 조성된 주택단지. 미스 반 데어 로에가 큐레이터를 맡고, 르 코르뷔제, 발터 그로피우스, 한스 샤로운 등 거장들이 참여한 근대건축의 성지.

공업화에 의해 오염된 땅에서
평화와 예술의 공간으로 다시 태어난 홈브로흐 미술관.
헤이리 회원들의 안목을 틔워주고
국내 건축계에 생태건축의 개념이 도입되는 데
톡톡히 한몫을 하였다.

두었다. 그리고 그곳에 나고 자라던 자연식생을 그대로 보존하였다. 이 같은 일들이 홈브로흐의 감동과 무관하다고 하기는 어려울 것이다.

회원들의 인식의 지평을 확대함으로써 헤이리 조성에 도움을 얻기 위해 해외 문화탐방은 기획되었다. 될 수 있는 대로 대도시에서 멀리 떨어진 유니크한 예술마을을 찾아내려 하였다. 헤이리의 가능성을 확인하기 위해서였다. 다른 하나의 주제는 건축이었다. 일본에서는 안도 다다오安藤忠雄와 이소자키 아라타磯崎新의 대표건축물을 거의 섭렵하였다 해도 과언이 아닐 만큼, 홋카이도에서부터 규슈까지 샅샅이 누볐다. 건축계와 미술계의 화두가 된 빌바오 구겐하임 뮤지엄Guggenheim Museum Bilbao을 비롯해 파리와 베를린 등지의 세계적 건축 프로젝트들도 꼼꼼히 살폈다.

첫 해외답사는 1998년 4월의 일본 가루이자와軽井沢 방문이었다. 가루이자와는 헤이리 회원들이 유일하게 두 번을 다녀온 곳이다. 사람살이의 전 영역에 걸쳐 독특한 문화 환경을 만들어내고 있는 가루이자와의 특색을 눈여겨보기 위해서였다.

그 밖의 대표적인 방문지는 버려진 공장터를 예술인마을로 탈바꿈시킨 핀란드의 피스카스Fiskars, 베이징 798예술구와 송좡宋庄 작가촌, 네덜란드 책마을 브레더보르트Bredevoort, 도살장에서 실험적인 문화생산의 터전으로 바뀐 파리 라빌레트La Villette, 남프랑스의 생폴드방스Saint-Paul-de-Vence, 캘리포니아에 위치한 예술인마을 카멜Carmel-by-the-Sea, 소살리토Sausalito 등이다.

세계 미술시장의 중심으로 우뚝 선 중국 베이징의 798예술구.

우리 꽃, 우리 건축과의 만남

건축에 대한 회원들의 관심이 높아지면서 외국만이 아니라 국내 건축기행을 갖자는 공론이 일었다. 1999년 정기총회 뒤풀이 자리에서였다. 헤이리 건축에 주도적으로 참여할 건축가들은 현실적으로 국내 건축가들일 수밖에 없다. 그럼에도 국내 건축가들에 대한 정보는 턱없이 부족하였다. 그리하여 몇 차례에 걸쳐 국내 건축기행을 갖기로 하였다.

곧바로 3월과 4월 두 차례 건축기행에 나섰다. 첫 번째는 하루 동안 양수리와 양평 일대의 건축물을 둘러보는 일정이었다. 서종갤러리, 관수정, 아지오갤러리, 바탕골소극장 등지를 견학하였다. 두 번째 건축기행은 서울 평창동 일대의 건축물을 대상으로 진행하였다. 평창동

건축답사 참가자들은 당시 황인용 회원이 운영하던 토탈미술관 내 음악감상실 카메라타에 모인 후 가나아트센터를 비롯한 일대의 건축가 작품을 답사하였다. 카메라타는 황인용 회원이 헤이리에 지은 근사한 건축물로 옮겨 새로이 문을 열었다.

2001년에도 다시금 세 차례의 건축기행을 가졌다. 헤이리 참여건축가가 확정된 뒤라서 여건이 되는 대로 참여건축가들의 작품을 둘러보는 일정을 잡은 것이었다. 김옥길기념관, 웰콤시티, 스튜디오메타, 신도리코 본사, 샘터화랑, 토네이도하우스 등을 두 차례로 나누어 답사하고, 별도로 일산 일대에 모여 있는 몇 채의 주택을 순회하는 모임을 가졌다.

1999년 3월 마지막 주말에는 1박2일 동안 전라남도 순천의 송광사와 선암사, 낙안읍성을 답사하였다. 출판도시가 주도하는 행사였지만, 헤이리 회원 일부가 합류하였다. 출판도시 건축 코디네이터들은 전통건축이 시대와 양식이 다를 뿐, 그 속에 스며 있는 정신을 창조적으로 되살리는 것이 중요하다는 생각에서 전통건축 답사를 제안하였다.

이날 답사에는 전통건축 전문가인 한국예술종합학교 김봉렬 교수가 초빙되어 전통건축을 이해하는 새로운 관점을 제공해주었다. 선암사를 두고 그 같은 사찰이 하나의 도시로 이해된다고 한 이야기가 가장 기억에 남는다. 선암사를 구성하는 4개의 절은 하나의 부속품이 아니라 그 자체로서 '완결된 생명체'이며, 동시에 전체 절의 '부분'이 된다는 것이다. '선암사의 작은 4개의 절들이 숲이라면 전체 선암사는 거대한 산이다.' 그리하여 다른 절과 달리 선암사는 '자족적인 도시'를 이루고 있다는 것이다.

김봉렬 교수는 헤이리 회원들과 함께한 2000년 6월의 경북 북부

문화탐방에도 동행해주었다. 병산서원, 하회마을, 봉정사, 부석사 등이 포함된 일정이었다.

선암사는 나중에 헤이리 회원위원회 주도로 다시 한 번 방문하게 된다. 전통조경에 대한 관심이 높아졌을 때 지리산 자생화 농장을 방문하면서 일정 속에 포함하였다. 전통과 현대의 조화에 대한 관심은 영암 구림마을과 담양 소쇄원 방문으로 이어졌다.

헤이리초대석과 건축기행을 통해 헤이리 회원들은 조경에도 남다른 관심을 갖게 되었다. 특히 생태적인 조경에 관심이 높았다. 그리하여 1999년 4월 중순 조경을 주제로 한 탐방프로그램이 개최되었다. 용인 호암미술관 정원인 희원과 한택식물원이 주답사지였다. 희원은 우리 전통 정원의 양식을 도입해 독특한 아름다움을 구현하였다. 조경에서 철학과 디자인이 중요함을 일깨워주는 곳이었다.

한택식물원은 수십만 평 대지에 조성된 국내 최대의 우리 꽃 우리 나무 식물원이다. 당시에는 일반에 공개를 하지 않고 있었지만, 한택식물원 이택주 원장의 배려로 구석구석 살펴볼 수 있었다. 회원들은 우리 자생화의 아름다움을 새삼 재발견하였으며, 무엇이 좋은 조경인지에 대해 많은 깨달음을 얻었다. 마지막 일정은 오산에 있는 계성제지 나무농장을 둘러보는 것이었다. 세계 여러 나라의 진귀한 나무가 수집되어 자라고 있는 일종의 나무박물관이었다.

마숙현 회원은 한택식물원 방문후기에 이렇게 쓰고 있다.

한바탕 꽃샘추위가 물러간 뒤, 새 봄의 풀꽃들을 만나기 위해 서둘러 산속을 헤매다가 양지바른 골짜기 한켠에 소담스럽게 피어

있는 바람꽃 한 무리를 만났습니다. 나는 문득 이놈들을 헤이리 언덕으로 데리고 가고 싶어집니다.

비단 이네들만이 아니지요. 처녀치마, 노루귀, 금강초롱, 개불알꽃, 뻐꾹나리, 매발톱꽃, 금꿩의다리, 까치수염, 홀아비꽃대, 우산나물… 이런 정겨운 이름들을 가만히 불러 모으면 헤이리 골짜기가 환해지는 듯합니다.

2003년 6월에는 헤이리가 들어서는 땅인 파주지역을 둘러보는 문화기행 프로그램을 진행하였다. 토목공사가 종료되고 건축이 막 시작된 즈음이었다. 비가 내리는 가운데도 41명의 회원이 참석해 높은 관심을 보여주었다. 파주 답사가 특별히 의미 있었던 것은 헤이리 회원들이 발을 디딜 땅과의 첫 교감이자 비나리였기 때문이다.

누가 단지를 설계하였나

하늘로 날아간 단지계획안

도시의 경관은 최종적으로 건축에 의해 완성된다. 마스터플랜의 토대 위에 건축물들이 놓이게 되지만, 그 건축물들을 미학적으로 규정짓는 것은 건축 디자인이다.

헤이리 집행부는 건축에 남다른 관심을 기울였다. 초기단계부터 다양한 건축계 인사들에게 두루 자문을 구했다. 김언호 위원장은 면식이 있던 건축가 김원 선생, 건축인《포아》의 전진삼 주간, 이상해 교수 등을 수시로 만나 헤이리 구상을 들려주며 건축전략을 어떻게 수립하면 좋

갈대와 부들이 자라는 헤이리 한복판의 갈대광장 연못.

을지 의견을 청취하였다. 건축가 문신규, 오기수, 이종호 선생도 초기 집행부와 의견을 나눈 분들이다.

한편 건축가 이상연 씨는 회원으로 가입해 운영위원을 맡고 있었으며, 건축가 조인철 씨는 헤이리 조성계획안을 처음으로 도면화하는 데 도움을 주었다. 1997년 8월의 일이다. 김언호 위원장과 필자는 그동안 헤이리 집행부에서 구상하고 논의해온 개념들을 조인철 소장에게 들려주며 단지계획안을 발전시켜갔다. 이렇게 하여 준비된 1차 시안을 놓고 집행부가 참여하는 워크숍 형태의 토론회를 가졌다. 최초로 작성된 시안이었던 만큼 주차장, 도로 동선, 차량통행 여부, 주거전용지구 설정 등을 둘러싸고 많은 문제제기와 열띤 토론이 이어졌다.

조성계획 도면은 8월 말에 열린 회원가입 설명회에서 공개되었다. 가장 두드러진 특징은 장르에 따라 7개의 거리 또는 블록으로 나눈 점이었다. 책의 거리, 그림의 거리, 영화의 거리, 연극의 거리, 전통문화의 거리, 세계 문화의 거리, 학숙 및 전수의 거리였다.

이 시점에서 이미 책마을을 넘어선 종합문화예술마을을 지향하고 있음을 알 수 있겠다. 기계적으로 해석한다면 책과 관련된 공간이 전체의 7분의 1 정도로 축소되고 있는 것이다. 이 개념은 최종 마스터플랜에 담기지 못하게 된다. 장르별로 거리를 나누어 조성하는 개념은 확정된 안 이라기보다는 유치시설 목록을 세세히 작성해보는 과정에서 도출된 잠 정적인 것이었다.

헤이리는 인위적으로 조성되는 문화예술공간이다. 그렇기 때문에 그곳 에 참가하는 문화예술인들의 창조적 아이디어가 반영될 필요가 있었다. 단지설계와 건축에도 새로운 패러다임과 철학을 담아내자는 기운이

싹텄다. 헤이리의 모습을 담은 초보적 수준의 시안이 마련되었지만, 이를 한층 가다듬고 발전시켜가는 것이 과제였다.

헤이리 집행부는 1997년 9월 한 달 내내 단지계획안 문제를 논의하였다. 아직 회원 모집이 한창이기 때문에 시기상조라는 의견도 있었으나, 효과적으로 회원을 모으기 위해 단지설계도면을 조속히 확정하기로 하였다. 입회 회원들에게 1차로 필지를 배정한 다음, 나머지 필지는 가입시 회원들이 순차적으로 자신의 필지를 선택하도록 하기 위해서였다.

결과적으로 이때 단지계획안 확정을 서두른 것은 의욕과잉이었다. 좀 더 긴 호흡의 관점이 필요했다. 건축과 도시계획 분야에 대한 심층적인 연구도 선행되었어야 했다. 무엇보다 도시계획에 대한 이해가 부족하였다. 부지 규모에 비추어 계획안 수립이 도시계획가가 다루어야 할 성질의 것인지 건축가가 소화할 수 있는 것인지에 대한 검토도 미흡하였다. 또한 시안 작성자와 운영위원으로 참여하고 있던 건축가가 지명공모자에 포함됨으로써 공정성에 흠결이 있지는 않은가 하는 오해가 발생하였다.

공모방식은 소수지명 공모안이 채택되었다. 현상공모는 시간이 오래 걸릴 뿐 아니라 조직과 인력 등의 여건이 적절치 않다는 이유에서였다. 또한 1인 지명의 수의계약이 초래할 수 있는 부담을 덜고, 여러 안을 비교함으로써 합리적이고 건설적인 안을 찾아낼 필요가 있었다.

5명에게 참가를 위촉하였으나 접수 마감일까지 3명이 안을 제출하였다. 심사는 건축가 김원, 오기수 선생과 도시계획가 안건혁 교수가 맡았다. 심사위원들은 각 작품의 장단점을 평가할 뿐 당선작을 정하지 못하였다. 제출안 모두 어떤 단지를 만들려는지 불명확하다는 이유에서였다. 심사위원들도 혼란스럽기는 마찬가지여서, 대형

문화유통센터나 공연장 같은 시설은 공동 개발하는 방식이 어떻겠는가 하는 의견이 제기되기도 하였다.

심사위원들은 꼭 하나를 골라야 한다면 자문위원의 비판과 조언을 토대로 대폭적인 수정이 가해져야 함을 주장하였다. 그러면서도 끝내 결론을 유보하고, 누가 성실하냐와 의사소통이 잘 될지를 고려해 함께 일할 사람을 선정하는 게 좋겠다며 헤이리 측에 공을 넘겼다. 헤이리 집행부는 자문위원 제도를 두어 공개적인 토론과 비판, 그리고 수정 보완이 이루어지도록 하겠음을 약속하였다. 그후 집행부 모임에서 이상연 소장의 작품이 당선작으로 선정되었다.

우여곡절 끝에 당선작을 정하였지만, 이 계획안은 실현되지 못하고 만다. 계약 내용을 놓고 당선자와 현격한 이견이 발생하였던 것이다. 그리하여 구상안으로만 남게 되었다.

다시 하늘로 날아간 단지계획안

1997년 하반기부터 다음 해 초에 걸쳐 준비하던 단지계획안이 무산된 가운데, 1998년 7월 토지공사와 부지계약을 체결하게 된다. 다시금 시급한 과제로 등장한 것은 단지설계안을 마련하는 일이었다.

현상공모, 지명공모 등 여러 가지 방식이 제기되었다. 문제는 시간이 충분하지 않다는 것이었다. 그해 연말까지 나머지 부지계약을 위한 신규 회원의 영입을 마쳐야 했던 것이다. 짧은 기간에 회원을 모으기 위해서는 단지설계도면과 조감도, 모델 등이 효과적일 것이었다. 이사들이

주변에서 두루 자문을 구한 다음 후보를 추천하기로 하였다.

추천된 인사와 집단 가운데 준비가 된 순서로 프레젠테이션을 갖기로 하였다. 연세대 도시단지개발 디자인연구실의 김홍규 교수가 제일 먼저 발표 기회를 가졌다. 프레젠테이션에는 8명의 이사와 4명의 건설위원, 그리고 깊은 관심을 표명한 일반회원 등 20여 명이 참석하였다.

프레젠테이션이 끝난 후 곧바로 이사와 건설위원의 연석회의가 개최되었다. 이 자리에서 김홍규 교수가 단지설계자로 결정되었다. 김교수의 프레젠테이션에 참석자들이 대부분 만족하였기 때문이다. 김교수는 1차 지명공모 당선자의 파트너로 추천되어 일정기간 동안 설계안을 준비해온 터였다.

다른 팀의 경우 형평성 있는 프레젠테이션을 위해서는 적어도 1개월 이상의 시간을 보장해야 할 것이었다. 여러 팀의 발표를 듣고 설계자를 결정하자면 너무 많은 시간이 걸릴 것으로 예상되었다. 회의에 참석한 멤버들은 최선은 아니어도 후회는 없을 것이라는 점과 현실적으로 선택의 여지가 없다는 의견의 일치를 보았다.

김교수가 필리핀 독립 100주년 기념 엑스포 국제현상공모에 당선되는 등 폭넓게 활동해온 도시설계가라는 점도 영향을 주었을 것이다. 프레젠테이션 날짜가 정해져 발표준비를 하고 있던 공간건축에는 큰 결례를 범하고 말았다.

김교수는 과정을 중시해 헤이리 회원들과 공개토론해가며 설계안을 완성해가기를 제안하였다. 두 차례 회원들이 참여하는 토론회가 열렸다. 70여 명의 회원이 참석하였다. 1차 토론회에 7개의 대안이 제시되었다. 토론을 통해 2개의 대안이 선택되었다. 2차 토론회에는 2개의 대안을

발전시킨 각각의 수정안들이 제출되고, 여기에서 다시 하나의 최종대안이 선택되었다. 최종대안은 헤이리 건설위원회와의 토론을 통해 몇 차례 수정되기를 거듭하면서 기본계획안으로 발전하였다.

헤이리 회원들은 이미 상당한 기간 동안 어떤 마을을 만들 것인지, 헤이리에서 어떤 프로그램을 운영할 것인지 모색하고 고민해왔다. 1997년에 진행된 단지설계 지명공모를 전후해 집중토론이 이루어졌고, 그후 여러 차례의 토론회와 문화탐방 기회를 가지면서 한층 내용을 심화시켜 갔다. 그러한 내용들은 여러 경로를 통해 단지설계안에 반영되었다.

설계팀과의 주요한 소통 창구는 건설위원회였다. 건설위원회는 설계팀과 수차례의 회합을 갖고 함께 쟁점을 정리하였다. 토론에서 합의한 주요 쟁점사항들은 다음과 같다.

첫째, 헤이리의 성격은 문화 비즈니스와 창작활동이 함께 이루어지는 혼합 개념으로서 비즈니스 기능이 주가 되면서도 쾌적한 주거환경이 보장되는 단지설계여야 한다.

둘째, 중심지를 의도적으로 만들기보다는 단지 전체의 균형개발이 이루어질 수 있도록 설계한다.

셋째, 영화의 거리라든가 책의 거리와 같이 같은 장르를 한군데 몰아 특화시키기보다는 화랑, 책방, 연극관 등이 함께 어우러지도록 하는 것이 바람직하다.

넷째, 필지분할은 박스 형식이 아니라 부정형의 방식을 택하기로 한다. 그것이 더욱 독특한 문화예술마을의 성격을 뒷받침해주기 때문이다.

다섯째, 공용주차장은 특정지역의 중심화를 방지하기 위해 여러 곳으로 분산 배치한다.

여섯째, 녹지 벨트는 헤이리의 특징이자 도시설계의 역사에 한 획을 긋는 중요한 의미를 갖는 것으로서 반드시 관철한다.

일곱째, 복합기능의 광장이나 이벤트 공간을 녹도체계 속에 적절히 배치시키고, 임대예정인 4천 평 규모의 조각공원을 적절한 녹지공간 속에 위치시킨다. 조각공원은 좀 더 폭넓은 개념의 예술 공원이 되도록 한다.

여덟째, 건축물에 대한 설계 코드를 부여하여 통일감을 살린다.

아홉째, 기존의 경사지를 100퍼센트 살린 단지를 조성한다.

열째, 단지 내 수로의 설치는 기존의 물 흐름 형태를 최대한 살리는 방향에서 고려한다.

열한째, 헤이리는 독자성을 충분히 지닐 수 있는 규모와 개념을 갖고 있으므로, 기능 및 마케팅에서 통일동산 전체와의 고려보다는 독자성을 고려한다.

기본계획안을 확정짓기 전에 다시 한 번 색다른 모임이 열렸다. 건축계와 문화예술계 인사들에게 설계안을 선보이고 비평받는 자리였다. 조성용 서울건축학교장, 문신규 토탈미술관 회장, 건축가 오기수, 이영범, 민선주 소장, 김홍남 이대박물관장 등이 자문그룹의 일원으로 참석하였다. 조심스러우면서도 날카로운 비평이 이어졌다. 서화촌 단지설계안은 이날의 토론까지를 부분 수용해 완성되었다.

하지만 심혈을 기울여 작성한 서화촌 단지계획은 또다시 폐기되고 만다. 헤이리가 들어설 부지를 옮겼기 때문이다.

도시설계의 새로운 실험 디자인 코미티

1999년 하반기에 헤이리는 서화촌 땅에서 이웃한 민속촌 부지로 대상부지를 옮기는 대결단을 하게 된다. 따라서 잰걸음으로 새로운 단지설계안을 마련하는 일에 나서야 했다. 기본설계는 김홍규 교수, 실시설계는 도화종합기술공사에 다시 맡겨졌다.

무엇보다 시간적으로 지체되는 부분을 신속히 만회해야 했다. 또한 한결 완성도 높은 설계안을 도출할 필요가 있었다. 지난 서화촌 부지 단지계획의 경험이 큰 힘이 되었다. 어떻게 하면 미래지향적이고 새로운 시대의 트렌드를 담아내는 단지계획을 수립할 수 있을까를 고민한 끝에 디자인 코미티라는 개념이 도입되었다. 서화촌 단지계획 수립시 회원들의 의견을 광범위하게 청취하였으며, 그것들은 당연히 새로운 설계안에 반영될 것이었다. 그리하여 이번에는 전문성을 높이는 데 주안점을 두었다.

도시의 경관은 기본계획에 따른 필지구획 위에 건축을 비롯한 물리적 환경이 구축됨으로써 완성된다. 건축, 조경, 환경디자인, 사람살이의 다양한 모습들, 문화예술 프로그램, 이 모든 것들이 단지계획 수립과 함께 고민되어야 하는 이유다. 단계별 용역수행에 의해 발생할 수 있는 시행착오를 극복하자는 뜻도 있었다.

디자인 코미티에는 건설위원회의 토의를 거쳐 김종규(건축), 이종호(건축), 헬렌박(조경, 건축), 우경국(건축, 헤이리 건설위원회) 교수가 초빙되었다. 아울러 회원들의 의견을 반영하고 이사회와의 가교 역할을 위해 필자가 모든 회의에 참석하였다.

김종규 교수는 랜드스케이프와 건축을 접목시키는 개념을 제안해 주목받고 있었으며, 이종호 교수는 국내 건축운동의 산파인 서울건축학교의 중심을 차지하는 건축가였다. 헬렌박 교수는 건축과 조경을 함께 공부해 건축물과 조화를 이루는 조경 및 환경디자인의 개념을 만들어내는 데 기여할 것으로 기대되었다. 우경국 교수는 서울대공원 마스터플랜을 수립한 건축가였다.

디자인 코미티는 통일동산 현장을 둘러보는 것으로 활동을 시작하였다. 12월 초까지 격주로 모두 6차례 모임을 가졌다. 땅에 대한 해석, 헤이리 건설의 목표, 작업방법, 조성 이후의 프로그램에 이르기까지 다양한 분야의 주제를 토론하며 개념을 잡아나갔다.

분명 의미 있는 시도였다. 서로 다른 분야 전문가들의 협업에 의해 완성도를 높일 수 있었다고 생각한다. 그러나 논의가 진행되는 과정은 그렇게 녹록한 것이 아니었다. 우선 서로에게 주어진 권한과 역할에 차이가 있었다. 도시에 대한 이론적 이해와 조성방법론도 많이 달랐다.

이 같은 차이로 인해 합의점 도출이 쉽지 않았다. 원론적인 이야기에서부터 폭넓은 토론이 이루어졌지만, 논점이 평행선을 긋는 경우가 허다했다. 그럼에도 건설위원회를 비롯한 헤이리 사람들은 적지 않은 성과가 있었다고 자평한다.

디자인 코미티의 논의를 거쳐 김홍규 교수는 헤이리 이사회에 2개의 압축된 안을 보고하였다. 1안은 필지가 428개로 나뉘고 중심이 분산되는 개념으로서, 산지 쪽에 큰 필지를 두어 녹지 보존율이 높았다. 그리고 진입도로를 두 군데만 두는 단선적인 주도로主道路 개념이 적용되었다. 2안은 562필지로 나누어지는 가운데 중심부에 중앙광장 개념을

도입하였다. 여러 군데 상대적 독립성을 갖는 주거단지를 조성하고, 산지 쪽에 녹지 켜를 두어 산정까지 최대한 개발하는 안이었다.

이사회는 두 가지 안 가운데 1안을 선택하였다. 그러면서 몇 가지 보완을 요청하였다.

첫째, 산지의 북사면은 녹지를 보존하는 쪽으로 조정한다.

둘째, 서너 곳에 제법 큰 광장을 두어 거점 활성화를 가능케 한다.

셋째, 진출입로를 더 확충한다.

넷째, 주차장은 광장 주변에 붙여 분산 위치시킨다.

다섯째, 최대한 심혈을 기울여 모든 필지가 공평한 느낌이 들도록 한다.

여섯째, 공유면적 45퍼센트까지는 수용이 가능하므로 공유면적을 늘린다.

단지설계안은 이후 두 차례에 걸친 디자인 코미티의 최종자문을 거쳐 확정되었다. 그리고 회원 150여 명이 모인 가운데 기본계획안이 발표되었다.

토목 시공사와
CM사는 어떻게 정하였나

2001년은 헤이리 건설 사업이 단지계획 인허가를 마무리짓고 토목공사를 시작으로 물리적인 환경구축에 돌입한 해이다. 단지 기본계획에 의거해 실시설계를 마치고 파주시로부터 조성사업 승인을 받은 것은 2001년 2월이었다.

이때부터 발 빠르게 토목 시공사를 선정하는 작업에 들어갔다. 헤이리 회원들은 자신들의 꿈을 경관적으로 잘 구현해줄 시공사를 원했다. 또 재정이 튼실한 믿을 만한 회사여야 했다. 당시는 IMF의 후유증이 건설업계에 후폭풍을 일으키던 시기였다. 헤이리 내부역량으로는 기술제안서 검토 등 입찰서 평가업무를 진행하기 어려웠다. 입찰 참여업체 선정 및 설명회 개최 등에도 전문성과 경험이 필요했다. 무엇보다 공정성을 유지하는 일이 중요했다. 그리하여 적격업체를 선정하는 데 도움을 얻기 위해 토목공사 감리업체를 먼저 정하기로 했다. 감리업체에는 한미파슨스가 공개입찰을 통해 선정되었다.

문화의 실크로드 그 주춧돌을 놓다

이사회와 건설위원회는 우수한 업체 선정 및 공정성의 확보를 위해 국내 건설업체 가운데 도급순위 150위내 회사로 참가자격을 정했다.

헤이리 큰나무에서 바라본 토목공사 직후의 헤이리 모습.
기공식에 참석하였던 강원용 목사는
21세기 문화의 실크로드가 바로 헤이리에서 시작되어
전 세계에 퍼져가는 날이 올 것이라며
헤이리의 장도를 축해해주었다.

그 가운데서도 신용평가가 나쁜 회사는 제외하는 지명제한입찰 방식을 도입했다. 한미파슨스는 처음에는 1군 3개사, 2군 2개사의 5개사만 참가시키는 안을 제안했다. 이 같은 방안이 더 실효성이 있을 것이라는 의견이었다.

150개사 가운데 신용평가에 문제가 있는 회사를 제외한 결과 38개사가 남았다. 이들 회사에 입찰에 참여해줄 것을 통보하였다. 입찰 설명회에 참가한 회사는 22개사였다. 그런데 막상 입찰서류를 제출한 회사는 2개사에 불과하였다. 의외였다. 이 정도로 참가가 저조할 줄은 전혀 예상치 못했던 것이다. 이런 결과가 나온 이유를 한미파슨스는 토목공사는 보통 관급이나 국가가 발주하는 경우가 대부분이라서 공사비 수금을 걱정할 필요가 없는 데 비해, 주체가 불명확한 민간이 발주하다 보니 업체들이 대금 회수에 확신이 없어 응찰을 꺼린 것 같다고 분석하였다.

건설위원회의 보고를 받은 이사회는 정기이사회 외에 연거푸 두 차례나 임시이사회를 열어가며 대책을 논의하였다. 입찰가격이 적절하게 제시되지 못한 것은 아닌지, 공정성이 침해되지는 않았는지 집중 논의하였다. 재입찰에 부치는 문제도 검토하였다.

그러나 입찰과정에 절차상의 하자가 없을뿐더러, 재입찰을 실시하는 경우 발생하는 문제도 만만치 않아 입찰결과를 수용하기로 하였다. 입찰서를 제출한 두 업체 가운데서 삼성에버랜드가 낙찰자로 결정되었다. 삼성에버랜드는 경쟁업체에 비해 낮은 가격을 제시함으로써 평가점수에서 앞섰다. 아울러 환경 친화적인 요소를 강조한 기술제안 사항에서 긍정적인 평가를 받았다.

토목공사 착공 시점에 발간된 헤이리 소식지에 공사 담당부서인 삼성에버랜드 환경개발사업부 김덕환 상무는 시공사로 선정된 소회를 이렇게 밝히고 있다.

> 헤이리는 문화예술계의 대표적인 인사들이 참여하는 창작인들의 마을일 뿐만 아니라 국내에서 유례를 찾기 힘든 환경 친화적인 단지를 지향한다는 점 때문에… 헤이리 단지는 당사의 환경사업 콘셉트와 일치하는, 우리가 늘 그려보았던 그런 대표적인 단지라고 생각한다.

헤이리와 삼성에버랜드는 헤이리 조성공사 계약식을 특별한 이벤트로 진행하였다. 단순 시공계약을 넘어 역사적인 사업에 동참하는 의미를 되새기기 위해 헤이리 대표들과 삼성에버랜드 대표들이 참석한 가운데 조인식을 거행하였던 것이다. 이 자리에서 삼성에버랜드 허태학 사장은 '하나의 문화유산을 만드는 일'로 생각하고 혼신의 노력을 기울이겠다고 다짐하였다.

헤이리 조성공사는 6월 중순에 기공식이 개최되었다. 문화예술계 인사를 비롯한 1천여 명의 인사들이 헤이리 땅에 모였다. 기공식은 품격 높은 문화예술 행사로 진행되었다. 강원용 목사는 21세기 "문화의 실크 로드가 바로 헤이리에서 시작되어 전 세계에 퍼져나가는 날이 반드시 올 것"이라며 헤이리의 장도를 축하해주었다.

헤이리 조성공사는 더욱 크고 풍요로운 생산과 나눔의 터전을 만 드는 기반 닦기였다. 과학화, 정보화 사회를 사는 데 불편하지 않은

완벽한 인프라를 구축하면서도, 느림의 미학, 곡선의 자유, 아날로그의 아름다움이 넘치는 공간이 되어야 했다. 1년 반 동안 시공사, CM사, 헤이리 건설위원회, 사무국은 끝없이 머리를 맞대며 더러는 설계를 수정해가며, 더러는 더 나은 대안을 창조해내며 오늘 헤이리의 원형을 만들어갔다.

CM 기법이 도입된 것은 우연이었다

헤이리 조성의 특징 가운데 하나는 CM(Construction Management) 기법을 도입한 것이었다. CM은 선진적인 공사관리 기법으로서 대형 공사 및 공공공사 등에 갓 활용되기 시작한 상태였다. 당시까지만 해도 국내에는 생소한 개념이었다.

헤이리에 CM 기법이 도입된 것은 우연이었다. 헤이리 관계자 가운데 누구도 CM의 필요성을 주장한 적이 없었다. 일정기준 이상의 건축 및 토목공사에는 상주감리가 법적으로 의무화되어 있다. 따라서 헤이리에서도 감리업체를 선정할 계획이었다. 토목분야에 전문성을 가진 내부 상근 인력이 없는 헤이리에게는 감리업체 선정이 더욱 중요하였다. 토목 시공사 입찰을 앞두고 실시설계 도면과 입찰내역서 검토, 입찰과정 자문 등의 도움을 얻기 위해 먼저 감리업체를 선정하기로 하였다.

업체선정을 공정하게 하기 위해 업계 전문지인 일간건설에 광고를 게재하였다. 입찰 설명회를 거쳐 접수를 받은 결과 4개사가 응찰하였다. 적격업체를 선정하는 구체적인 선정기준 마련 및 세부검토와 평가는

건설위원회에 맡겨졌다. 건설위원회는 응찰한 4개 업체 가운데 투입인원 및 기술자 등급, 용역기간 등을 비교해 저가 응찰업체 2개사를 1차로 선정하였다. 서류만으로는 기술력을 포함한 적정업체를 판단하는 데 한계가 있으므로, 해당업체에 프레젠테이션 기회를 주었다.

건설위원회는 어느 업체에 특별한 가중치를 두지 않고 객관적인 검토 자료를 이사회에 제출하였다. 아울러 이명환 건설위원장이 이사회에 출석해 그동안의 논의결과를 설명하였다. 가격 면에서는 한미파슨스가 유리한 반면, 토목 품질관리는 경쟁업체가 다소 앞설 것으로 판단되나, 어느 업체에 맡겨도 공사 관리는 충분할 것이라는 의견이었다.

이사회는 제반 사항을 두루 살핀 끝에 한미파슨스를 낙찰자로 선정 하였다. 한미파슨스가 세계적인 CM 회사인 미국 파슨스의 합작법인 이라는 사실이 신뢰를 갖게 하였다. 국내 건설업계의 부정적 관행에 대한 우려가 없지 않았던 것이다. 아울러 내부 전문 인력이 없는 헤이리 입장에서는 한미파슨스가 제시한 업무의 영역이 넓은 것이 장점이었다. 한미파슨스의 제안서는 기본적인 감리업무 외에 설계 검토, 시공자 선정 업무 지원 등을 포함하고 있었다.

한미파슨스가 헤이리 토목공사 감리업체로 선정됨으로써 자연스럽게 헤이리에 CM 기법이 도입되었다. 한미파슨스는 CM 분야의 국내 선두 주자였다. 특히 대형 고층빌딩 CM 분야에서 독보적인 위치를 차지하고 있었다.

한미파슨스 김종훈 대표는 CM 용역은 "건설사업Construction Project의 기획, 설계단계에서부터 발주, 시공, 유지관리 단계에 이르기까지 사업주 의 대리인 및 조정자로서 프로젝트를 통합 관리하여, 경제적인 예산

내에서 양질의 성과물을 적기에 인도해주는 역할"을 하는 것이라며, "헤이리의 아름다운 자연환경이 최대한 유지되면서 공사가 성공적으로 수행되도록 최선을 다할 것"이라고 각오를 밝혔다. 김종훈 대표는 헤이리 조성 후에도 헤이리를 가장 즐겨 찾는 이 가운데 한 사람이다. 전 직원이 함께 헤이리를 방문해 워크숍을 갖기도 하고, 내외에 널리 헤이리를 알리는 일에도 열심이다.

한미파슨스는 토목공사 시공업체를 선정하는 일부터 업무를 시작하였다. 건설위원회를 도와 시공사 선정원칙을 마련하고 입찰업체 평가의견서를 제출하였다. 시공사 선정 후에는 계약조건에 대한 세밀한 검토를 통해 조정방안을 마련하였다.

토목공사 착공 후에는 한미파슨스 감리원이 현장에 상주하며 공사 전반을 감독하였다. 감리원들은 단순 시공감독뿐 아니라 단지설계에 대한 기술적 검토를 통해 문제점을 찾아내고 대안을 제시하였다. 당초 건설하기로 되어 있던 단지 내 오수펌프장을 취소하고 도로 지반고를 높여 오수를 자연 유하시키게 된 데는 한미파슨스의 의견이 주효하였다.

이명환 건설위원장은 헤이리 소식지에 쓴 글에서 오수펌프장을 건설하지 않게 됨으로써 '상당한 공사비를 절감'한 것으로 평가하였다. 뿐만 아니라 부분적인 도로 및 필지 설계변경과 교량 실시설계, 친환경 하천 설계로의 변경, 가로등 디자인 검토 등에서 적지 않은 기여를 하였다. 끝도 없이 번복되어야 했던 블록 포장이 도로에 관철된 데는 한미파슨스 외국인 기술고문의 자문이 큰 힘이 되었다.

도시가스를 끌어오기까지

토목공사를 시작할 때만 해도 통일동산지구에 도시가스가 들어와 있는 줄 알았다. 개발지구이기 때문이었다. 파주시에 알아보니 통일동산은 도시가스 공급지역이 아니었다.

파주지역의 도시가스 공급자인 서울도시가스를 찾아갔다. 순수 민간기업으로서 수익성을 고려하지 않을 수 없다는 고충을 털어놓았다. 통일동산지구에 도시가스를 공급할 계획을 갖고 있지만, 지구 전체가 활성화되지 않는 한 투자하기 어렵다고 하였다. 그래도 소득이 있었다. 헤이리에서 2킬로미터쯤 떨어진 한국시그네틱스 공장에 도시가스가 공급된다는 사실을 알아내었다. 그곳까지는 도시가스관이 매설되어 있었다.

건설위원회는 도시가스 인입 문제를 심층 논의하였다. 우선 문화예술마을의 품격을 살리기 위해서는 깨끗한 환경이 중요하다고 의견을 모았다. 프로판가스를 사용하게 되면 건물과 거리 여기저기에 가스용기가 놓이게 되어 흉물스러울 뿐 아니라, 안전에 큰 위협이 될 것이었다. 경제적으로도 도시가스가 들어오는 게 바람직했다. 자체비용을 들여서라도 인입할 가치가 있다고 판단했다.

토목공사와 관련한 기능적인 문제도 고려되었다. 헤이리 내 도로공사를 종결짓기 전에 도시가스 인입이 결정되고 가스관을 묻는 공사를 마치는 게 바람직했던 것이다. 도로공사를 마친 후 도시가스가 들어오게 되면 길을 다시 파헤쳐야 하는 것이다. 비용도 더 들 뿐 아니라 도로의 품질이 떨어지고 불편을 감수해야 한다.

이사장을 중심으로 한 전방위 노력이 전개되었다. 서울도시가스 북부지사만이 아니라 본사를 찾아가 경영진을 만났다. 몇 차례

방문해 여러 사람을 만나보았지만 뚜렷한 진전이 없었다. 헤이리만 가지고는 도시가스를 공급할 여건이 아니라는 것이었다. 도시가스 사용량에 비해 투자비가 과다하기 때문이었다. 파주시를 찾아가 지원을 요청하였다. 서울도시가스는 헤이리에서 공사비를 부담하더라도 사업여건상 공급이 어렵다는 답변을 거두지 않았다. 약 4개월에 걸쳐 서울도시가스의 입장을 돌리기 위한 노력이 전개되었다.

마침내 서울도시가스는 헤이리에 가스를 공급하기로 결정하였다. 총공사비 18억 3천만 원 가운데 6억 5천만 원을 헤이리가 부담하기로 하였다. 한국시그네틱스에서 통일동산 내 성동사거리까지의 공사비는 서울도시가스가 모두 책임을 지고, 성동사거리부터 시작해 헤이리 내에 공급관을 매설하는 공사비는 양측이 절반씩 부담하기로 하였다.

그리하여 토목공사 진행에 맞추어 가스관을 묻는 공사가 차질 없이 진행되었다.

참여건축가는 어떻게 선정하였나

헤이리초대석 및 국내외 건축기행과 병행해 헤이리 건축을 어떻게 구현해갈지 다각적인 모색이 이어졌다. 1999년 초부터 헤이리 이사회는 세계적인 문화마을 건설을 위해 저명한 건축가들을 '헤이리 초대건축가'로 위촉하기로 하고, 참여건축가 선정문제를 논의하였다.

또한 건축가와 건축계 인사들을 두루 만나 자문을 구하였다. 일각에서는 전국 모든 대학의 건축과 교수들과 건축계 원로들의 추천을 받아 자문위원회를 구성하거나 건축가를 선정할 것을 제안하였다. 그러나 원칙과 철학이 없이 인기투표 식으로 건축가를 선정할 수는 없는 일이었다.

새로운 건축운동의 산실이 되어 있는 서울건축학교와 파트너십을 이루어 건축을 진행하는 방안이 유력하게 검토되기도 했다. 서울건축학교에서는 적극적인 참여의사를 보이며 방안을 제시해왔다. 서울건축학교와의 공동 작업을 찬성하는 쪽에서는 서울건축학교가 중견과 소장을 망라해 국내 대표적인 건축가들이 모인 집단으로서 응집된 조직을 이루고 있기 때문에, 단지 전체의 조화로운 건축을 잘 구현할 수 있을 것이라는 기대감을 표시하였다. 다른 방법을 선택할 경우 건축가 선정의 어려움이 예상되는데다, 그렇게 모인 건축가들의 합의에 의해 건축지침을 만들어내기는 더욱 어려울 것이라는 판단이었다.

그러나 한 단체에서 헤이리 건축을 책임 맡는 데는 많은 부담이 따른다는 비판이 제기되었다. 더욱이 서울건축학교와 지근거리에 있는 건축

가들이 출판도시 지침작업에 관여하고 있기 때문에, 다양한 집단에서 실력 있고 유망한 건축가들을 발굴해 헤이리 건축에 참여시키는 것이 바람직하다는 주장이었다.

오랜 논의 끝에 1차로 20여 명의 건축가를 선정해 헤이리 건축을 위한 독자적인 그룹을 만들기로 하였다. 건축가 선정을 위해 먼저 선정위원을 위촉하였다. 강혁(경성대), 구영민(인하대), 김병윤(백제예술대), 김형우(홍익대), 김홍규(연세대, 헤이리 단지설계자), 민선주(건축가), 민현식(한국예술종합학교), 송인호(서울시립대), 우경국(경기대), 이상해(성균관대), 이상헌(건국대), 이종건(경기대 건축전문대학원), 이종호(건축가), 전인호(동국대), 전진삼(건축인《포아》주간), 정진국(한양대), 조성룡(서울건축학교 교장) 등 17인이 그들이다. 주로 대학에 적을 두고 건축비평 작업에 열심인 분들이었다. 그동안 자문해준 건축가들도 일부 포함되었다.

특정 대학이나 집단에 편중되는 일이 없도록 유념하였다. 선정위원 위촉과 참여건축가 선정기준 마련에는 건축계 사정을 잘 아는 우경국 이사가 중심 역할을 맡았다. 선정위원으로 위촉되었으나 자신은 건축가라서 또는 건축계 사정에 두루 정통하지 못하다는 등의 이유로 고사한 이들도 있었다.

헤이리는 파주 통일동산에 세워지는 6만5천 평 넓이의 작은 문화예술 마을로서, 예술가들의 창작공간으로 쓰일 주택으로부터 소박물관, 미술관, 연극관, 음악홀 등 3백여 채의 건물이 들어서게 될 것입니다. 특기할 것은 헤이리가 아주 독특한 방법으로 만들어지고 있다는 것입니다. 뜻을 같이하는 예술가, 문화애호가 들이 한데

모여 단지를 설계하고, 건축 지침을 만들고, 좋은 건축가를 참여시킬 준비를 다지고, 향후의 프로그램까지를 공동으로 개발해가고 있기 때문입니다. 현재 단지 기본구상과 회원 필지배정이 끝나고 실시설계가 진행중에 있습니다. 따라서 조속히 참여건축가를 정해 건축가들이 참여하는 가운데 필요한 장치들을 보완해갈 계획입니다.

우리는 헤이리 참여건축가들이 우리 회원들이 그러하듯이 일군의 그룹을 형성해 공동으로 헤이리의 건축적 개념과 마을의 조화를 위한 건축언어들을 만들어내고, 한편으로 그것이 21세기 새로운 건축문화를 일구는 데 매우 의미 있는 한국 건축계의 실험의 장이자 결실이 되기를 희망합니다. 뜻한 대로의 성과를 일구기 위해서는 좋은 건축가를 모시는 일이 중요한 만큼, 본 프로젝트에 참여할 건축가를 선정하는 데 선생님의 혜안과 지혜를 빌리고 싶습니다.

선정위원들에게 띄운 공문의 일부이다. 같은 문서에 첨부한 추천건축가의 자격은 이렇게 정리되어 있다.

가. 자신만의 설계방법론 내지는 건축철학이 있는 건축가
나. 문화예술에 대한 감성을 지니고 헤이리를 잘 이해할 수 있는 건축가
다. 21세기에 맞는 새로운 패러다임을 추구하는 건축언어가 젊고 진취적인 건축가
라. 생태 내지는 환경 친화적인 건축을 추구하는 건축가

마. 문화시설, 주택, 기타의 실현 작품이 있고, 비평계의 주목을 받는 건축가

바. 건축코드 마련 내지는 준수, 심포지엄, 워크숍 등에의 능동적인 참여를 통해 공동 프로젝트를 원활히 수행할 수 있는 건축가

추천되는 건축가는 국내 건축가의 경우 20명을 요청하였다. 본인을 추천하는 일은 없도록 하였다. 또한 현실적으로 초빙 가능성이 있는 외국 건축가 5명을 추천할 수 있도록 하였다. 몇몇 선정위원은 20명에 미치지 못하는 국내 건축가 명단을 제출하였다. 더 이상 추천할 건축가가 없다는 이유를 달아서. 일부는 건축가 선정방식이라든지 단계별 전략 등에 관한 의견을 제안해주었다.

이렇게 하여 추천된 국내 건축가의 숫자는 모두 101명이었다. 그 가운데 단 한 사람의 추천을 받은 건축가의 수효가 50명에 달하였다. 17명 선정위원 모두의 지지를 받은 건축가는 아무도 없었다. 6표 이상을 얻은 건축가는 모두 19명이었는데, 40대가 10명으로 가장 많았고, 50대 5명, 30대 4명의 분포를 보였다. 추천 결과를 통해 좋은 건축과 좋은 건축가에 대한 생각들이 아주 넓은 스펙트럼을 형성하고 있음을 알 수 있었다.

그런데 추천서가 접수되는 시점에 부지이전 문제가 대두함으로써 전반적인 일정의 조정이 불가피하였다. 건축가 선정건은 한동안 뒤로 밀리게 되었다. 그렇지만 이 같은 사전작업이 바탕이 되어 새로운 단지설계에 발맞춘 디자인 코미티가 9월에 조직될 수 있었고, 2000년 1월 헤이리 건축 코디네이터가 선정되었다.

헤이리 건축가 1차 그룹은 2000년 7월에 가서야 확정되었다. 선정

위원들로부터 6표 이상의 추천을 받은 건축가들이 주축을 이루었다. 여기에 코디네이터들이 추천한 젊은 건축가 몇이 포함되었다. 헤이리 건축의 특색을 살리기 위해서였다. 참여건축가 1차 그룹은 모두 26팀 (27명)이었다.

김광수, 김성식, 김영준, 김인철, 김종규, 김준성, 김헌, 민선주, 민현식, 서혜림, 승효상, 우경국, 이민/손진, 이은영, 이일훈, 이종호, 임재용, 정진국, 조민석, 조병수, 조성룡, 최두남, 최문규, 최욱, 토마스한, 헬렌박이 그들이다.

선정위원들이 추천한 외국 건축가는 건축설계에 참가할 현실성이 의문시되었다. 그리하여 외국 건축가는 참여건축가로 선정된 건축가들에게 의뢰해 국내 건축가와 파트너십으로 참가가 가능한 14팀을 추천받았다. 이 가운데 3팀(SHoP, Florian Beigel, 이나미 히로시)이 설계를 의뢰받았고, 2채의 건물이 지어졌다. 조민석 건축가는 앤드류 자고Andrew Zago를 추천하였지만, 같은 미국 건축가인 제임스 슬레이드James Slade와 함께 헤이리 건축에 참여하였다.

참여건축가의 폭을 좀 더 확대할 필요성이 꾸준히 제기되었다. 2002년 권문성, 김승회, 민규암, 유방근, 장해철, 정일교, 한형우 등 7명이 헤이리 건축가 그룹에 합류하였다. 2009년에는 김기환, 배대용, 유석연 등 27팀(29명)이 새로이 추천되었다. 헤이리에 지어지는 건축물의 수효에 비해 너무 적은 건축가가 참여하고 있으며, 비슷한 형태의 건축물이 많다는 비판을 수용한 것이었다. 3차로 참여한 건축가들에게 설계기회를 부여하는 것이 헤이리 건축의 과제 아닐까 싶다.

개별 건축가를 정하다

자연스러운 기세와 건강한 정신이 깃든 이곳 헤이리에,
우리는 서 있습니다. 또한 이곳에,
순연한 영혼으로부터 천 개의 빛을 옮겨오려고 합니다.

이렇듯 우리는 가지고 있습니다.
다만 땅에 대한 섬세한 관찰과 포용이, 그리고 스스로가 뿜어내는
숨결과 광선에 대한 조용한 주시가 필요할 뿐입니다.
오랜 기간 동안, 조용한 움직임을 일으켜왔습니다.
만일 가지지 않았다면 결핍만을 논했을 뿐
이러한 운동을 실천하지 못했을 것입니다.

이제, 수많은 일렁임 끝에 내딛는 처음발걸음은 '건축'입니다.
건축을 통하여 실현되는 헤이리에서의 예술과 자유와 엮임이 우리의
삶에 이미 놓여 있는 것들을 더욱 가치 있게 하고 더욱 알맞게 하도록,
오직, 아름답게 만들어갈 것을 약속합니다.

지금이 시작임을 선언합니다.

'1차 건축 공동계약 선언문' 전문이다. 계약식은 2001년 9월 11일
체결되었다. 헤이리 회원 45명과 건축가 39명(외국 건축가 포함)이 헤이리에
집을 짓는 역사적 발걸음을 함께 내디딘 것이었다.

단지조성공사 다음의 과제는 건축이었다. 상식적으로 생각하면 그렇게 서두를 일은 아니었다. 조성공사 완공이 다음해 말로 예정되어 있었기 때문이다. 그러나 헤이리 회원들의 발걸음은 단계적 사고를 벗어나 있었다. 여건만 허락한다면 토목공사 완공 전에 건축을 착공하고 싶어 했다. 다행히 토목 시공회사와 CM사로부터 건축물 조기착공에 협조하겠다는 약속을 받을 수 있었다.

1999년 초부터 이미 1차로 건축에 들어갈 회원들의 모임이 시작되었다. 1단계 건축은 헤이리 건축 전체의 성격을 결정짓는 중요한 잣대가 될 것이었다. 또한 되도록 많은 회원이 동참하는 것이 중요하였다.

2001년 초여름부터는 1차 회원을 늘이기 위한 방안이 집중 모색되었다. 회원들은 조기건축 붐 조성을 위해 인센티브제를 도입할 것을 건의하였다. 건설위원회와 이사회는 여러 각도에서 이 문제를 검토하였다. 초기 입주회원들은 생활편익시설이 갖추어지지 않은 속에서 헤이리의 발전을 위해 희생하는 것인 만큼, 1차 건축에 참여하는 회원들에게는 설계비의 75퍼센트를 지원해주기로 하였다.

공동설계를 통한 활성화 노력은 이후에도 계속되었다. 2차 건축회원 모집시에는 설계비 50퍼센트 지원안이 채택되었다. 3차 건축회원에게는 설계비 25퍼센트가, 4차 건축회원에게는 15퍼센트가 지원되었다. 조기건축 회원들의 노력에 의해 다른 회원들이 가치증대 수혜를 입게 되어 모두에게 이익이 된다는 공감대가 있었기에 가능한 일이었다.

1차 건축 참여회원이 확정되었어도 개별 건축가를 정하는 것이 난제였다. 무엇보다 회원 대부분이 건축가에 대한 정보가 부족하였다. 그리하여 참여건축가들이 설계한 건축물을 살펴보는 답사모임을 3차례

실시하였다. 다음에는 건축가의 설계작품 간이전시회 및 건축가들이 자신의 건축세계를 들려주는 모임을 가졌다. 건축 코디네이터들이 회원을 상담하는 자리도 마련하였다. 이런 과정을 거쳐 대부분의 회원은 자신이 주체적으로 건축가를 선정하였다. 건축가를 정하지 못하고 망설이는 회원에게는 코디네이터들이 건축가를 추천해주었다.

그런데 1차 건축에 참여하는 회원들과 건축가들을 연결해주는 작업 막바지에 난감한 일이 발생하였다. 참여건축가 26명(팀) 가운데 3명이 선택을 받지 못했던 것이다. 참여건축가 가운데서도 활동 폭이 넓고 인지도가 높은 건축가들이었음에도 불구하고 공교롭게 그런 상황이 발생하였다. 가급적이면 참여건축가 모두가 1차 건축에 동참하는 것이 축제 분위기 조성에 도움이 될 터이었다. 집행부는 여러 가지 궁리를 해가며 방안을 찾았다. 공영석, 김언호 회원 등의 결단에 의해 다행스럽게도 2명의 건축가가 더 건축물 설계에 참여할 수 있었다.

나중에는 회원들이 헤이리 참여건축가 풀 안에서 희망하는 건축가와 자유롭게 계약을 체결하였다. 다만 소수 건축가에 편중되는 현상을 방지하기 위해 한 건축가가 설계할 수 있는 건축물의 수효를 제한하였다. 한편 공동사업의 취지를 살리고 갈등을 예방하기 위해 설계비 보수 기준을 만들어 시행하였다. 설계비 기준은 건축 코디네이터와 헤이리 건설위원회가 협의해 만들었다. 회원이 희망할 경우에는 참여건축가 풀 바깥에서 건축가를 영입할 수 있도록 문호를 개방하였다. 다만 건설위원회의 동의를 거치도록 하였다.

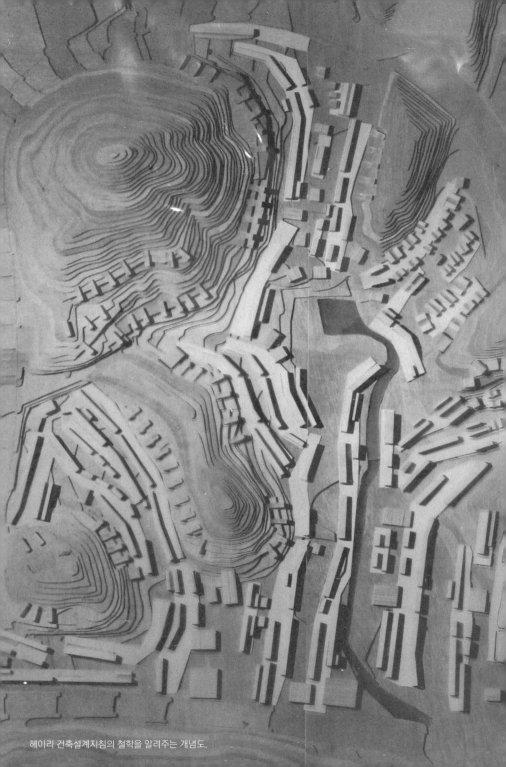

헤이리 건축설계지침의 철학을 알려주는 개념도.

건축 코디네이터,
그리고 건축설계지침

　개인별 필지배정이 확정되자 하나둘 건축설계를 준비하기 시작하였다. 헤이리 건축의 개념설정에서부터 전체의 조화를 도모하는 건축설계지침을 수립하는 것이 시급한 과제로 떠올랐다. 또한 참여건축가 그룹과 헤이리 회원 사이의 가교를 맡을 건축 코디네이터도 선정해야 했다.

수많은 얘깃거리와 균형을 찾는 작업

　건축 코디네이터를 선정해 건축설계지침 작업을 의뢰하기로 하였다. 설계지침안을 마련하는 일과 전체를 조율하는 코디네이터의 일은 별개로서 분리가 바람직하다는 의견도 있었다. 그러나 건축지침 마련, 단지설계 보완, 건축 코디네이팅이 상호 연관되어 있으므로 한군데로 힘을 실어주기로 하였다. 커뮤니티하우스 설계 역시 건축지침과 연동되므로 코디네이터에게 맡기기로 하였다.

　커뮤니티하우스는 일종의 마을회관 같은 것이었다. 헤이리 사업이 역사적 함의를 띠어감에 따라 커뮤니티하우스의 개념도 좀 더 역동적이고 포괄적인 것으로 설정되었다. 헤이리 회원들은 출판도시 회원들과 함께 1998년 베를린을 방문했을 때 포츠담 광장 개발현장에 세워져 있던 인포박스라는 건물에서 강한 인상을 받은 적이 있다. 커뮤니티하우스는

헤이리가 조성되는 동안에는 현장 사무소로서, 그후에는 공동체의 유지를 위한 사무실, 집회시설, 정보센터의 기능을 맡을 것이었다. 헤이리 건축지침을 압축해 보여주는 모델이 될 수 있으며, 회원들의 건축을 촉진하는 역할도 할 수 있을 것으로 기대하였다.

"베를린 포츠담 광장의 인포박스Info-Box를 보는 순간, 내 머리에는 '아, 이것이구나' 하는 공감의 스파크가 번쩍였다."(이기웅 엮음, 《의리를 지킨 소 이야기》, 19쪽) 그때의 감동이 얼마나 강렬했던지 출판도시 이기웅 이사장은 그 여행길에 출판도시 현장에 세울 인포메이션 센터를 구상하였다. 그리고 1999년 9월 인포룸이라는 이름의 건물이 출판도시에 최초로 세워지게 된다.

많은 공론과 외부자문을 거쳐 2000년 1월 이사회는 김종규(한국예술종합학교 교수), 김준성(전 경기대 건축대학원 교수, 현 건국대 건축대학원 교수) 두 건축가를 헤이리 건축 코디네이터로 선정하였다.

건축 코디네이터는 새로운 시대정신을 담아낼 진취적인 건축가이면서 불편부당한 위치에서 우리 건축계의 전 역량을 모아내고, 아울러 단지계획에 밝아야 한다는 자격요건에 대한 논의가 있었다. 가장 기초가 된 자료는 1999년에 시행된 건축가 추천 자료였다. 정영선 선생처럼 인접분야 전문가들의 조언도 귀담아들었다.

김종규 교수는 영국 AA(Architectural Association) 스쿨을 졸업하고 한동안 영국에서 활동하였다. 영국의 대표 건축잡지The Architectural Review 등에 작품이 소개되고, 국제설계 응모안들이 런던, 파리, 도쿄 등지에서 전시되었다. 명동성당 100주년 기념현상설계, 남양 성모성지 마스터플랜 등 단지계획에서도 좋은 평가를 받았다. 김준성 교수는 미국 컬럼비아

건축대학원에서 공부하였으며, 포르투갈의 알바로 시자Alvaro Siza, 미국의 스티븐 홀Steven Holl 등 세계적 거장 밑에서 실무를 익혔다. 다수의 국내외 건축전(하버드대학 건축전, 도쿄 Asian Style전 등)에 참여하였고, 경기대학교 수원캠퍼스 마스터플랜을 수행하였다.

헤이리 건축을 짊어지고 나갈 코디네이터에 선정되어 건축지침 작업을 시작한 두 건축가는 그 감회를 이렇게 적고 있다.

비약이 좀 심한 듯하지만 헤이리 부지를 마주할 때의 마음은 밤하늘에 떠 있는 수천, 수만 개의 별들 앞에 서 있는 기분과도 같다.

밤하늘의 별자리와 '균형'은 닮아 있다. 균형은 딱딱하게 고정되지 않은 채로, 매우 자유로우면서도 시끄럽지 않은 편안함을 지니고 있는 상태이다. 별들이 같은 자리에서 '별자리'에 의해 팽팽하게 그리고 결코 긴장하지 않은 채로 당겨지고 있는 그들의 관계는 '균형'이라 말할 수 있을 것 같다. 그리고 또한 우리가 별자리를 보고 그 이름을 말하거나 혹은 말하지 않거나 상관없이 밤하늘의 별들은 그저 그대로 있다.

누군가들이 처음으로 밤하늘 별자리들을 지어내는 일을 해야 했을 때 아마, 우리처럼 이러한 기분이었을 것이다. 그들은 다른 하늘로부터 한두 개의 모자란 새로운 별을 가져올 수도 없는 일이었을 테고, 더욱이 주변에 놓여 있는 다른 별들을 치우거나 조금씩 옮겨놓게 할 수도 없었을 것이다. 그저 별들을 잘 들여다본 후 그 별들의 관계를 이해하게 되어서, 마침내 별자리를 빚게 되었을 것이다. 그때이건 지금이건 그냥 별자리들은 별자리이고 별들은 그냥

별이다.

　도시 역시 마찬가지인 것 같다. 기존의 여러 도시에서 보이는 바처럼 이미 완벽하게 나눠진 공간들 사이사이와 그 둘레에 무언가 빼곡히 들어찬 구조물들의 집합체이지만 정작 우리가 실감하는 '도시'의 정체는 그 안에서 꾸며지게 된 수많은 얘깃거리와 그리고 그들간의 관계에 있는 것 같다. 물론, 가로변에 들어찬 건물이나 수많은 사람들, 길가의 작은 소품까지도 그러한 도시의 한 부분이라고 얘기할 수 있겠지만, 정작 그 안에서 일어나는 수많은 체계들과 오랜 기간에 걸쳐 생겨나는 여러 메커니즘이 결코 단순한 건물계획이나 가로계획으로 결정되어질 수는 없는 것이다.

　그럼에도 불구하고, 그러한 도시 내의 공간 가르기 작업, 혹은 공간 칠하기 작업에 흥분하도록 설정된 건축가의 심정은 달리 설명할 길이 없다. 우리는 다만 '균형'을 찾기 위해 이 작업을 하고 있다. 확실히 완성된 균형이 어디선가 기다리고 있어 그곳을 찾아가기만 하면 되는 일도 아니고, 또한 정확히 그려질 수 있으며, 조성되어질 수 있는 균형을 찾고자 하는 것도 아니다. 오히려 우리가 작업을 통해서 얻어야 하는 균형은 매우 자유롭고 많이 움직이는 것들이어야 한다. 거기다가 우리가 부여받은 헤이리의 대지는 쉽게 거스를 수 없는 치밀한 조직으로 엮여 있는 거대한 결정체와도 같으니 말이다.《헤이리》제3호, 2000. 3)

건축적 랜드스케이프의 구현을 위하여

조화로운 건축을 실현하기 위해 헤이리가 택한 전략은 헤이리 건축에 참여할 건축가 집단을 선정하는 일과 함께 건축가들이 준수해야 할 건축설계지침을 마련하는 일이었다. 김종규, 김준성 두 건축 코디네이터는 1년 이상의 작업을 거쳐 2001년 초에 《헤이리 건축설계지침》을 내놓았다. 250쪽의 방대한 분량으로 구성된 건축설계지침의 이론적 틀은 '건축적 랜드스케이프'라 할 수 있다.

헤이리 건축지침은 유례를 찾기 어려울 만큼 엄격한 내용을 담고 있다. 지나친 엄격성으로 인해 지켜지기 어려울 것이라는 우려가 많았다. 한쪽에서는 건축물이 놓일 자리와 형태까지 다 정해놓았으니, 모두 똑같은 디자인의 건물이 되지 않겠느냐고 걱정하기도 했다.

헤이리 회원들은 개성이 강한 예술가들이 다수다. 참여 건축가들 역시 스스로를 아티스트로 규정하는 자의식이 강한 사람들이다. 이들의 개성과 창의성을 옭아매는 것은 안될 일이다. 개별건물의 특성이 잘 드러나면서도 마을 전체가 균형, 곧 일련의 통일된 맥락을 유지하도록 하자는 데 건축지침의 참뜻이 있다.

최윤경 교수는 건축지침이 "헤이리가 단순히 화려한 건축물들의 전시장으로 그치지 않고, 진정한 공동체적 마을이 되고, 더 나아가 하나의 문화적 상징으로서 작용하기 위한 노력의 출발점"이자, "화려한 일과성 잔치로 그칠 수도 있었던 이 헤이리 만들기 작업을 오랫동안 지켜보고 주목해볼 만한 작업으로 변모시킬 수 있는 힘을 제공하고 있다"고 평가하였다.

건축설계지침은 이미 완성되어 있는 단지계획안을 토대로 수립되었다. 또한 6개의 크고 작은 산자락과 그 사이의 계곡으로 이루어져 있는 헤이리의 지형조건에 대한 재해석에서 출발해야 했다.

> 헤이리 설계지침 작업은 이러한 내외부 공간의 건축적 관계를 탐구하는 데서 출발하였다. 궁극적으로 헤이리는 주어진 자연환경 속에서 여러 단위 건물들의 집합으로 구성되게 되는데 개별 건축물의 표현보다는 주어진 환경을 어떻게 유지하느냐에 따라 생태마을로서의 헤이리의 가치가 배가될 수 있다. 따라서 설계지침의 목표는 주어진 자연환경을 최대한 유지시키는 데 있다. 《헤이리 건축설계지침》 19쪽)

코디네이터들은 자연환경을 보전하는 방법으로서 인공요소들을 한데 모을 것을 제안하였다. 그럼으로써 상대적으로 보존되는 자연의 영역이 넓어지는 효과를 가져올 수 있으며, 이렇게 남겨진 부분은 마을의 공원임과 동시에 개인의 넓은 정원이 된다는 것이다.

지형에 대한 이해를 바탕으로 수립된 건축적 전략은 먼저 건축적 하부구조를 정하는 것이었다. 개별필지는 건축물이 놓일 수 있는 곳과 반드시 비워두어야 하는 곳으로 나누어진다. 개인 소유의 땅이라 하더라도 절반 이상의 면적이 건축물이 절대 들어설 수 없는 곳으로 미리 정해졌다. 공공성을 위해 개별회원의 희생을 전제하고 있는 것이다.

건축물이 놓일 수 있는 정해진 토대 위에서도 다시 건축물의 위치와 형상은 제한을 받는다. 길을 따라 좁고 긴 건축이 되기도 하고, 경사지에

서는 산지의 경관을 가로막지 않도록 2층 이상의 건축물 내에 틔움을 내야 한다.

건축물이 놓이는 바닥판의 형태는 크게 4가지로 나뉜다. 1)패치/선형patch/bar type, 2)플레이트/오브젝트형plate/object type, 3)경사지 패치/포디움형patch/podium type, 4)게이트하우스이다.

패치/선형은 가장 기본적인 형태로서 도로를 사이에 두고 양쪽 대지의 일부를 하나로 묶은 인공의 바닥판이다. 건축물들이 도로에 면한 패치 위에 지어짐으로써 가로가 형성되고, 건물 뒤쪽으로는 자연 상태를 유지한 넓은 정원이 형성되게 된다. 패치/포디움형은 경사지의 경관을 많은 사람들이 공유하도록 하는 개념이다. 오브젝트형은 패치 사이의 결절점 등에 위치하며 독립적인 하나의 오브제가 된다. 게이트하우스는 창작주거 전용공간을 위해 높이를 2층으로 제한하고 있다.

건축물의 재료는 시간의 흐름에 따라 변해가는 자연재료와 사용된 재료의 본질적인 성격을 그대로 보여주는 재료 등으로 제한된다. 페인트를 칠하거나 재료의 물성을 왜곡하는 재료는 금지된다.

많은 우려가 있었음에도 불구하고 건축지침은 잘 지켜지고 있다. 건축물이 늘어나면서 건축지침의 의도가 마을 경관 속에서 차츰 그 실체를 드러내가고 있는 중이다.

헤이리 커뮤니티하우스

그 자신이 국제적으로 주목받는 건축가인 조병수 씨는 헤이리 커뮤니티하우스를 국내 최고의 건축물로 꼽았다. 《징기스칸》이라는 잡지의 기획특집에서다. 전문가들에게 자신이 생각하는 국내 최고의 건축물을 단 하나만 추천해달라고 의뢰해 꾸며진 특집이었다.

놀라웠다. 여럿 중에 하나라면 모를까. 크고 화려한 건축이 즐비한데 소박하기 그지없는 커뮤니티하우스를 첫 손가락으로 꼽다니. 전문가와 일반인 사이에 이렇듯 큰 인식의 차이가 존재한다는 사실을 다시금 깨달았다. 조병수 건축가는 커뮤니티하우스가 건축물이 놓인 땅의 성격에 맞게 지어진 모범적인 건축이라고 그 이유를 설명했다.

커뮤니티하우스는 헤이리에서 가장 먼저 지어진 건물이다. 김종규, 김준성 두 사람의 헤이리 건축 코디네이터가 설계하였다. 커뮤니티하우스가 들어선 땅은 헤이리에서 가장 조건이 나쁜 땅이었다. 헤이리 경계 바깥의 도로가 대지보다 7,8미터나 높았다. 게다가 필지의 대부분이 도로의 법면(法面 : 둑비탈)이어서 효율적으로 이용하기에 불리했다. 이런 조건의 땅이었기 때문에 아무도 거들떠보지 않았다. 주변의 땅도 마찬가지였다. 한동안 커뮤니티하우스 일대의 땅은 누구에게도 선택받지 못한 채 남겨져 있었다.

원래의 커뮤니티하우스 부지는 아트서비스 영화촬영소 자리였다. 많은 논의 끝에 커뮤니티하우스를 현재의 자리에 옮겨 짓기로 했다. 변두리로 인식되는 곳을 작은 중심으로 만들자는 전략이었다. 코디네이터들은 헤이리 건축지침 작업과 병행해 커뮤니티하우스를 설계하였다. 그들은 건축지침을 모범적으로 구현한 건물을 디자인

해냈다.

커뮤니티하우스는 헤이리 바깥 순환도로를 따라 좁고 긴 모양으로 지어졌다. 건물의 대부분은 층고가 높은 단층으로 이루어져 있고, 사무국이 입주해 있는 왼쪽 끝의 사무공간만 2층이다. 반사유리로 벽을 세운 다목적홀은 회합과 모임을 위한 장소다. 여러 종류의 회의와 커뮤니티 활동이 이곳에서 이루어진다. 더러 건축이나 미술 전시가 열리기도 하고, 여러 형태의 공연을 위한 공간으로도 사용된다. 노을음악회, 윤이상음악회 등이 모두 이곳에서 열렸다.

다목적홀 오른쪽에는 지붕과 나무 데크로 이루어진 야외공간이 길게 이어져 있다. 이곳이 빛을 발한 것은 오케스트라 공연에서였다. 모스틀리 필하모니 오케스트라의 공연 때는 1,500여 명의 청중이 주변을 가득 메웠다. 두 번째 헤이리 심포니 오케스트라 공연 때는 이곳 데크에 무대뿐 아니라 객석까지 만들었다. 비를 피하기 위해서였다. 다목적홀의 대형 문을 활짝 열어젖히면 홀과 야외 데크가 하나로 이어진다. 홀에도 객석이 마련되어 오케스트라 무대가 중앙에 놓이게 되는 것이다.

바깥도로에서 보면 커뮤니티하우스는 자취를 감추어버린다. 지붕이 도로와 같은 높이로 지어졌기 때문에, 차를 타고 지나는 경우에는 건물을 분간 못하게 된다. 한쪽 끝에 컨테이너 박스 형상의 사무국이 오도마니 놓여 있을 뿐이다.

기존의 지형지세를 이용해 지어졌기 때문에, 바깥 순환도로와 내부도로 사이의 고저차가 그대로 연장되어 대지와 건물에 반영되어 있다. 설계자들은 "랜드스케이프 작업으로만 읽히도록 하는 것이 기본개념"이라고 밝히고 있다. 방문자들은 계단 하나 오르지 않고

바깥도로와 같은 높이인 커뮤니티하우스 지붕으로 올라설 수 있다. 나무 데크로 이루어진 지붕은 사람들이 쉬어가는 공간이자 헤이리를 조망하는 전망대가 되기도 한다.

커뮤니티하우스부터 크레타까지는 4개의 건물이 연속해 있다. 모두 바깥도로 쪽에 건축물이 놓여 있어, 하나의 건물처럼 길게 이어지는 모습을 보여준다. 마을 안 내부도로 쪽은 모두 정원이다. 헤이리 건축지침의 기본개념인 패치, 곧 인공의 요소들을 한데 모으고 나머지 공간은 비워둔 전형적인 사례이다.

커뮤니티하우스는 예술마을 헤이리 공동체의 유일한 공공건물이다. 헤이리 회원들이 땅을 내놓고 돈을 모아 지었다. 헤이리가 발전해감에 따라 커뮤니티하우스는 더욱 다양한 모습으로 헤이리 공동체와 희로애락을 함께해갈 것이다.

한국건축의 새로운 시대를 열다

마이크로폴리스 : 헤이리 건축 철학

2002년 가을이었다. 세인들의 헤이리에 대한 관심이 광화문으로 쏠렸다. 정확히 이야기하면 광화문 뒷골목에 위치한 성곡미술관이었다.

성곡미술관은 우리나라의 대표적인 사립미술관이다. 이곳에서 헤이리 건축전HEYRI : MICROPOLIS이 열렸다. 성곡미술관 입구에는 '한국건축의 새로운 시대를 연다'는 플래카드가 걸렸다. 전시가 진행되는 두어 달 동안은 헤이리가 성곡미술관을 차고앉은 느낌이었다. 미술관측에서는 뜻밖의 많은 관람객에 놀라워하였다.

2003년 건축전의 실내 전시공간인 커뮤니티하우스.

'헤이리 건축전'은 헤이리와 헤이리 건축을 우리 사회가 주목하게 하는 데 중요한 역할을 하였다. 건축전을 계기로 헤이리 프로젝트는 건축계의 중심 이슈의 하나로 자리 잡게 되었다.

2002년 가을은 헤이리에 2채의 건물만 갓 착공한 시점이었다. 20여 채의 건물은 착공을 앞두고 있었으며, 40여 채 건물의 설계가 진행되고 있었다. 처음 건축전을 기획할 때는 헤이리 내부를 향한 성격이 강했다. 보다 많은 회원이 건축에 착수하도록 격려하는 한편 건축에 대한 이해를 돕자는 취지였다. 그러던 것이 장소를 선정하는 과정에서 사회적 함의를 갖는 것으로 확장되었다.

'마이크로폴리스'라는 건축전의 제목이 헤이리의 철학과 헤이리 건축의 지향점을 짐작하게 한다. 건축을 오브제로서 바라보는 것이 아니라 헤이리라는 도시 전체를 거대한 건축 작품으로 상정하고 있는 것이다. 개별건물의 디자인도 중요하지만, 보다 중요한 것은 건물들의 관계, 그리고 다른 도시적 요소들과의 통합된 체계임을 건축전은 제시하려 했던 것이다.

그리하여 제1전시실에는 한가운데 헤이리의 전체 모형이 놓이고, 빙 둘러 헤이리 건축지침의 개념을 설명하는 12개의 조명 테이블이 설치되었다. 제2, 3전시실에는 2003년에 완공될 41작품의 건축모형이 전시되었다. 헤이리 배치개념을 이용한 레이아웃을 기본으로 건축물을 배치함으로써 전시장이 하나의 도시로서 인식되도록 하였다.

건축전이 진행되는 동안 매주 토요일에는 '건축과 음악의 만남'을 주제로 음악공연이 펼쳐졌다. 한국페스티벌앙상블의 클래식 공연과 기타리스트 이두헌 등이 출연하는 재즈 공연이 평면적으로 인식될 수

있었던 건축전을 더욱 입체적이고 살아 있는 전시로 만들어주었다.

2003년 가을에는 두 번째 헤이리 건축전HEYRI MICROPOLIS II이 이어졌다. 장소는 헤이리였다. 봄에 완공된 커뮤니티하우스가 전시장소로 쓰였다. 건축전은 '헤이리 페스티벌 2003'의 주요 프로그램의 하나로 치러졌다.

2003년 건축전은 헤이리에 지어지는 실제 건축물을 중심으로 건축과 환경, 건축과 문화예술 프로그램, 그리고 건축물들의 관계를 탐구해보는 데 특징이 있었다. 전시장 한켠에는 대형 헤이리 모형이, 그리고 나머지 공간에는 새로이 진행되는 프로젝트의 건축모형이 설치되었다.

건축전은 실내공간에 머물지 않았다. 헤이리 전체가 더 훌륭한 견학 장소였던 것이다. 제법 많은 건물들이 완공되었거나 완공을 앞두고 있었기 때문이다. 방문객들의 이해를 돕기 위해 건축 투어 프로그램을 실시하였다. 건축 코디네이터가 안내하고 현장에서는 그 건물을 설계한 건축가들의 설명을 들을 수 있었다.

부대 프로그램으로 '도시, 건축, 그리고 헤이리 풍경'이라는 이름으로 건축 심포지엄을 개최하였다. MOA갤러리에서는 '도시 건축전'을 기획 전시함으로써 건축전을 더욱 풍성히 해주었다.

《기전문화예술》은 건축가 그룹뿐 아니라 예술가집단이 덧보태진 '위대한 계약-신뢰로 만든 축제'라는 표현과 함께 관객 참여형 전시의 성공사례로서 '헤이리 페스티벌 2003'을 높이 평가하였다.

헤이리 건축의 성과

"짓다 말았나 보죠?"

헤이리 건물들을 짓다가 중단했느냐는 물음이다. 헤이리를 처음 방문한 사람들에게서 여러 차례 들은 질문이다.

"집들이 특색이 없네요. 다 비슷비슷해서."

이런 말도 자주 들었다. 식견이 있는 사람들도 별반 다르지 않았다. 노출 콘크리트나 철판, 유리, 목재 등이 주재료로 사용된 건축물들이 언뜻 보면 비슷해 보이는 것도 사실이다. 게다가 대부분 직육면체를 조합해놓은 듯한 사각 모양이라서 그런 느낌이 더할 것이다.

헤이리 건축을 이해하기 위해서는 건축설계지침의 내용을 먼저 알아야 한다. 그 핵심은 조화다. 자연과의 조화, 인공시설물과의 조화, 건축물끼리의 조화. 저 혼자 뽐내는 건축은 금기시된다.

오브제 건축을 배격하면서 최고의 건축가들을 초빙한 것은 모순되는 일일까? 건축설계지침은 건축가들의 창의적 상상력을 억제하고 있는가? 그렇다고 이야기할 사람도 꽤 있을 것이다. 그러나 건축가들이 마음껏 창의적인 디자인을 구사하도록 하되 건축물들이 놓이는 위치를 지정함으로써 조화로움을 만들어낼 수 있다는 것이 건축설계지침의 본뜻이다.

전체의 조화를 으뜸 덕목으로 하고 있음에도 불구하고 헤이리 건축은 개별건축 차원에서 중요한 성과들을 만들어내고 있다. 국내외를 불문하고 그 반응은 뜨겁다.

헤이리 건축이 주목받기 시작한 첫 시점은 2002년으로 거슬러 올라간다. 세계에서 가장 권위 있는 베니스비엔날레 건축전에 헤이리 커뮤

니티하우스(김종규, 김준성 설계)와 한스갤러리(헬렌박 설계)가 출품되었다. 이 해의 한국관 전시 선정 작품은 모두 7점이었다. 나머지 5작품 가운데 4작품은 헤이리 참여건축가인 김영준, 민현식, 이종호, 조성룡의 작품이었다. 여기에 포함되지 않은 우규승 건축가는 미국에서 활동하고 있었다. 커뮤니티하우스 모형은 거대한 유리 입체 속에 담겨 전시되었다. 헤이리 사무국에서 사용하는 회의용 탁자에는 건축설계지침의 개념을 보여주는 지도가 그려져 있다. 이때 베니스까지 물 건너갔다 온 전시물의 일부를 탁자로 제작한 것이다.

최문규, 조민석, 제임스 슬레이드 세 건축가가 공동 설계한 '딸기가 좋아'는 한국건축사상 처음으로 베니스비엔날레 본전시(2004)에 초대되었으며, 미국 건축상 P/A어워드에 입선하였다.

2005년 2월에 열린 한국건축가협회상 시상식에서는 헤이리 건축물인 MOA+시경당(우경국 설계)과 카메라타(조병수 설계)가 삼성미술관 리움(마리오 보타, 장 누벨, 렘 콜하스 설계)과 함께 수상의 영예를 안았다. 더불어 카메라타는 미국건축가협회가 주는 상을 받았고, MOA갤러리는 영국 유니버스사가 펴낸 《죽기 전에 보아야 할 세계건축 1001개》에 수록되었다. 2005년 한국건축가협회상과 함께 치러진 엄덕문건축상은 정한숙기념관을 설계한 최문규 건축가가 받았다. 자하재(김영준 설계)와 금산갤러리(우경국 설계)는 다음해 한국건축가협회상을 받았다. 자하재는 한국건축문화대상을 함께 수상하였으며, 2010년 11월 승효상 건축가의 수백당과 함께 미국 뉴욕현대미술관MoMA 특별전에 출품되었다.

김인철 건축가가 설계한 '마당안숲'은 2007년 건축문화대상, 김헌 건축가가 설계한 캐즘은 한국건축가협회 특별상, 한향림현대도자미술관

(김좌동 설계)은 건축문화대상 우수상을 수상하였다. 터치아트(강승희, 최삼영 설계)는 한국토목건축대상에서 우수상, 갤러리 소소(최삼영 설계)와 북카페 반디(헬렌박 설계)는 대한민국 목조건축대전 본상의 영예를 안았다. 네덜란드 건축가 NL아키텍스에서 설계한 루프하우스는 2006년 네덜란드 젊은 건축가상을, 그리고 김준성 건축가는 북하우스로 2008 김수근 문화상을 수상하였다.

국내 건축 잡지들은 여러 차례 헤이리 특집을 꾸며 헤이리 건축을 집중 조명하였다. 그 가운데서도 《건축과환경》은 헤이리 특집호를 내는 등 가장 광범위하게 헤이리 건축을 다루었다. 권위 있는 외국 건축 잡지 (*Architectural Review, Architecture, Architectural Record, Dwell, Asian Breezes*)에도 커뮤니티하우스, 스페이스 이비뎀, 딸기가좋아, 북하우스, 오손주택, 책이있는집을 비롯한 헤이리 건축들이 꾸준히 소개되었다.

헤이리가 한국 건축문화를 바꿔가고 있다고 해도 결코 과장이 아니다. 아직도 헤이리 건축은 현재진행형이다. 더욱 힘 있는 발걸음을 기대해 본다.

작은 다리에도, 거리에도
문화의 옷을

아름다움을 자랑하는 헤이리 다리

헤이리 1번 게이트를 들어서면 곧바로 이색적인 느낌의 다리를 만나게
된다. 길이 20미터 남짓한 작은 다리다. 차를 타고 지나는 경우에는 미처
다리라는 걸 느낄 새도 없이 순식간에 지나고 만다.

1백 미터쯤 직진하다 왼쪽 길로 방향을 틀면 더 근사한 디자인의
다리가 놓여 있다. 다리 한쪽이 차도보다 높이 들려 있고, 그곳에는
나무가 깔려 있다. 보행자를 위한 다리다. '휴休·교橋'라는 이름의 이
다리는 차량을 위한 다리와 사람을 위한 다리를 하나의 구조 시스템으로
묶어 디자인한 것이다. 다리 위에서 헤이리 개울을 내려다보노라면
문득 원근감이 사라지며 제주도 같은 데서 원시림 협곡을 바라보는
착시현상이 들기도 한다. 휴·교를 디자인한 설계자는 다리가 그냥
'지나가는 공간'이 아니라 잠시라도 '머물고 싶고' '휴식을 취할 수 있는'
곳이 되기를 바랐던 것이다.

휴·교 바로 이웃에는 커다란 원통형 다리가 동그마니 걸려 있다.
'계界의 다리'라는 이름의 보행자 전용다리다. 헤이리에서는 제5교 혹은
보행자다리라고 부른다. 방문자들이 기념사진 배경으로 가장 선호하는
곳 가운데 하나다.

헤이리에는 모두 5개의 다리가 있다. 헤이리 중앙을 동서로 가로지르는

작은 개울 위에 놓인 다리들이다. 개울 폭은 10미터에서 15미터 정도다. 다리의 길이는 이보다 조금 길다.

이런 작은 개울에 미학적 디자인의 다리가 놓인 예는 국내에서는 거의 찾아볼 수 없다. 난간 디자인을 예술적으로 한 경우는 더러 있지만, 물이 통과하는 하부는 기둥을 세워 받치거나 콘크리트 박스를 설치하는 게 다반사였다. 다리 전체를 하나의 구조 디자인으로 해결한 경우는 찾아보기 어려웠다. 한강 다리 같은 큰 다리에서도 구조 디자인을 한 예는 몇 안된다.

헤이리는 다리를 어떻게 설계하고 건설할지 고민했다. 걸림돌은 비용이었다. 회의에 회의를 거듭한 끝에 작은 다리 하나에도 문화의 옷을 입히자고 결론지었다. 우리도 파리 센 강의 미라보다리나 퐁네프다리처럼 건축적으로 문화적으로 기념할 만한 다리를 만들어보자는 의견이었다.

그리하여 현상설계 공모를 결정하였다. 교량 전공자뿐 아니라 폭넓은 사람들이 참여할 수 있도록 아이디어 공모로 성격을 규정하였다. 하천이 많은 우리나라는 다리의 중요성이 강조되어야 할 곳이고, 참여의 폭을 넓혀주어야 일반대중의 관심을 불러일으킬 수 있을 것이라고 판단했다.

2000년 8월 현상설계 공고가 나갔다. 헤이리 현장에서 설명회도 가졌다. 생각 밖으로 많은 138명이 응모신청에 등록하였다. 그러나 아쉽게도 접수된 작품은 34점에 그쳤다. 교량설계가 구조계산이 수반되어야 하는 데다 설계경험을 가진 사람이 별반 없기 때문으로 생각되었다.

다리마다 응모작품수가 제각기 달랐다. 보행자다리에 응모한 작품이 가장 많았다. 다양한 아이디어의 참신한 작품이 꽤 되었다. 보행자다리는 당선작을 내는 데 큰 어려움이 없었다. 나머지 다리는 응모작품의 수가

적어 제2교 외에는 맞춤한 당선작을 내지 못하였다. 엄정한 심사를 통해 당선작 2점, 우수작 2점, 가작 6점이 선정되었다.

보행자다리(界의 다리)의 당선자는 김기환 건축가였다. 원통형 철망 형태의 다리 가운데를 나무 보도가 꿰뚫고 지나가는 구조였다. 단순 간결하면서도 미학적 완성미가 돋보이는 작품이었다.

또 하나의 당선작은 휴·교였다. 배재대학교 박선우 교수와 구교진 학생의 공동작품이었다. 박교수가 헤이리 다리 현상공모를 과제 삼아 강의 프로젝트를 진행한 까닭에 많은 학생들이 작품을 응모할 수 있었다. 박교수의 지도를 받은 김성훈 학생은 제5교에 응모해 우수작으로 선정되었다. 제1교와 4교, 5교는 응모작의 아이디어를 발전시켜 설계가 완성되었다.

이 같은 과정을 거쳐 헤이리의 5개 다리가 건설되었다. 문화적 토양이 척박한 우리 현실에서는 선구적인 일이었다. 우리나라의 다리들도 요즈음은 미학적 아름다움을 자랑하는 다리들이 부쩍 늘었다.

보행자다리에서 사진을 찍는 연인들의 모습이 정겹다. '메디슨카운티의 다리'처럼 낭만적인 사랑이 헤이리 다리에서도 꽃피우기를.

지울 수 없는 60개의 단어

헤이리는 산책하기 좋은 곳이다. 혼자서보다 둘이라면 더 좋다. 조용한 사색의 시간을 원한다면 평일의 헤이리가 제격이다. 맑은 바람, 투명한 하늘, 고향집 뒷동산 같은 잡목 우거진 숲, 거친 듯 정갈한 거리… 야생과

초현대의 인공이 공존하는 곳.

누구라도 자연스레 발길이 이어지는 갈대광장이 아니어도 좋다. 9번 게이트 근처에 차를 세우고 카메라타까지 걸어보라. 헤이리에서 가장 한적한 길의 하나다.

무심코 헤이리 길을 걷다 보면 '오솔길' '사랑' 같은 낱말이 새겨진 검은 벽돌을 발밑에서 만나곤 한다. 이유 없이 그 같은 것들이 도로 복판에 놓여 있을 리는 없다. 요행히 그것이 작품임을 말해줄 표석을 찾아내도 그 의미는 여전히 안개 속이다. 지나가던 사람에게 물어도 시원한 대답을 듣기는 어렵다. 헤이리 회원에게 물으면 모를까. 안규철 작가의 〈지울 수 없는 60개의 단어〉라는 작품이다. 시인들의 시선집에서 가장 빈도수가 높은 60개의 낱말을 고른 것으로, 화두話頭처럼 보행자들이 천천히 걸으면서 각자의 연상에 의해 다양한 형상을 떠올리도록 한 일종의 열린 조형물이다.

헤이리에는 거리며, 광장이며, 건물 정원이며 도처에 환경조형물이 넘쳐난다. 노랑미술관 뒤쪽의 녹도에는 어른 키보다 높은 나무의자 두 개가 마주서 있다. 어린아이들이 그 위를 기어오르는 천진난만한 모습을 자주 보게 된다. 이종구 작가의 〈대화하는 의자〉이다. 의자 작품과 갈대광장 사이에는 녹색 창을 지닌 어른 무릎 높이의 가로등이 길 양쪽으로 줄지어 있다. 윤동구 작가의 빛 조각이다. 갈대광장 한복판에는 이태호 작가의 〈방위표〉 작품이 놓여 있고, 연못 옆에는 최병수 작가의 〈구름 솟대〉가 솟아 있다. 헤이리 페스티벌 때 설치된 환경조형물들이다. 함께 제작되었던 몇 작품은 안타깝게도 관리가 문제되어 철거되었다.

개별 건물 공간 내에서도 다수의 조형물을 발견할 수 있다. 그중에서도

조각가 최만린 회원의 스튜디오는 작은 조각공원이다. 스튜디오 바깥 마당에서 우리나라를 대표하는 원로 조각가의 기품있는 작품을 만나는 기쁨을 어디에 비하랴. 그가 한때 헤이리 이사장직을 맡아 봉사한 것은 농사꾼이 봄이 되면 밭을 갈고 씨를 뿌리듯이 헤이리가 기초예술이 탄탄한 곳이 되기를 바라서였다. 타임캡슐 정원은 조각가 오채현 회원의 작품으로 꾸며져 있다. 김정재조각공방, 크레타, MOA갤러리, 북하우스, 금산갤러리, 화이트블럭, 구삼뮤지엄, 딸기가좋아, 더스텝 등 헤이리 도처에서 숨은 작품을 찾아내는 재미가 쏠쏠하다. 헤이리 전체가 조각예술공원이다.

헤이리에서 조각공원을 구상한 지는 꽤 오래되었다. 첫 번째 집중논의는 1998년 상반기로 거슬러 올라간다. 헤이리의 예술적 품격을 높이기 위한 상징적인 문화시설로서 조각공원을 조성해보자는 아이디어가 제기되었다. 원로 조각가인 김영중 선생을 비롯하여 강대철, 안규철 작가와 조각공원 조성에 경험이 풍부한 미술평론가 최태만 씨 등을 만나 조언을 구하였다. 그중 가장 많은 의견을 나눈 사람은 김영중 선생과 한국예술종합학교 안규철 교수였다.

안규철 교수는 국내에 조성된 기존 조각공원들에 매우 비판적이었다. 대부분 마스터플랜 없이 백화점식으로 작품을 모아놓았을 뿐이라는 것이다. 헤이리 조각공원은 "전체에 대한 면밀한 계획 아래 주변 환경과 조각 작품이 서로 유기적으로 연관되도록 배려하고, 가능한 한 많은 사람이 공감할 수 있는 공통의 주제 또는 이슈(동시대적인 조각의 형식을 표본적으로 보여주는)"를 가졌으면 좋겠다는 의견을 표명하였다. 또한 "벽돌, 시멘트, 목재 등 일상적인 재료와 함께 자연적인 지형과 잔디 등을 이용하는 것이

바람직하며, 이를 위해서는 설치되는 조각의 개념 역시 조경과 놀이시설, 휴식시설로서의 조각 등을 포괄하는 확대된 조각개념의 적용이 필요하다"는 것이었다.

이 같은 논의의 연장선상에서 2003년 헤이리페스티벌의 주요 프로그램의 하나로 환경조형물 프로젝트가 추진되었다. 안규철 교수가 코디네이터를 맡았다. 오브제가 아닌 생활 속의 미술을 실천적으로 모색해보자는 게 프로그램의 취지였다. 걸림돌은 예산이었다. 한정된 예산으로 인해 재료선정과 작품의 크기가 제한될 수밖에 없었다.

헤이리를 아름답게 꾸미는 것 못지않게 전체적인 통일성과 헤이리만의 색깔을 보여주는 조각 개념이 더 고민되어야 할 것이다.

헤이리의 숨은 비경을 찾아서

비어 있는 중심 갈대광장

갈대들이 우는 소리를 들어본 적 있습니까? 바람에 날리는 갈대들의 군무를 본 적 있습니까? 높은 산등성이에서가 아니라, 집들이 널려 있고 사람이 무리지어 오가는 광장터에서 말입니다.

갈대(사실은 갈대를 쏙 빼닮은 부들임)들이 자태를 뽐내는 연못 사잇길을 나무다리 하나가 소박한 모습으로 달려갑니다. 다리 난간에는 파이프 오르간 소리 못지않은 청아한 울림의 소리조각이 걸려 있습니다. 임옥상 화백이 처음 시도한 도자기 풍경風磬이 갈대들의 춤을 내려다보고 있습니다.

다시 그 옆, 키 큰 회화나무 가지가지에서는 몸을 비벼대는 부들 소리에 맞추어 옥구슬 같은 음악이 흘러나옵니다. 누구는 그것을 '마법의 종소리'라고 표현하고 있군요.

이 모든 것을 감상하기에 맞춤한 자리에는 조각가 김범 교수의 〈걸터 앉기 좋은 바위〉라는 환경조형물이 놓여 있습니다. 밤이면 '바위' 조형물 앞에 자리한 〈더 큐브〉라는 큰 구조체의 작품에서 환상적인 빛이 뿜어져 나와 갈대광장을 신비로이 밝혀줍니다.

필자가 쓴 2003년 10월 17일자 '헤이리 일기'에서 발췌한 내용이다. 헤이리페스티벌 2003이 한창이던 때의 갈대광장 모습이다.

갈대광장은 헤이리 한복판 공터의 이름이다. 그곳에는 갈대가 산다. 갈대광장의 갈대는 20년 넘게 그 자리에 군락을 지어 살고 있다. 아마도 통일동산이 조성되기 시작하면서였을 것이다. 그 이전까지는 논이었다. 통일동산지구에 편입되어 농사를 짓지 않게 되면서 갈대들의 세상이 되었다.

헤이리 사람들은 버려져 있던 그 땅을 둘러보며 탄성을 질렀다. 약속이나 한 듯 갈대들을 살려야 한다고 입을 모았다. 토목공사는 흔히 산을 잘라내고 계곡을 메워 원지형을 송두리째 바꾸어버린다. 헤이리 한복판이 비어 있는 공간으로 단지계획이 된 데는 그곳이 갈대 군락지라는 사실이 크게 고려되었다. 갈대들이 우리나라 단지계획의 역사를 바꾸어놓았다고 하면 지나친 과장일까?

도시나 마을을 만들 때 대부분 어디에 무엇이 들어서게 할까를 먼저 생각한다. 헤이리에서는 어디를 비울까를 생각했다. 한가운데 노른자위 땅을 비워두기로 했다. 갈대와 부들이 무성히 자라고 있는 애초의 모습 그대로 두기로 했다. 그곳이 휴식과 재충전의 공간으로 기능하도록 하기 위해 연못 주변에 공원과 광장을 만들었다. 인공적인 것이 자연과 조화를 이루도록 헤이리 산야의 수목을 닮은 나무들을 심고, 광장 바닥은 자연 그대로의 느낌을 주는 마사토로 포장하였다.

갈대광장은 헤이리의 중심이다. 지리적 중심을 넘어 헤이리 사람들의 삶과 문화적 프로그램의 중심지가 되었다. 헤이리 사람들이 다 함께 모이는 장소는 주로 두 군데다. 실내모임이 열리는 곳은 커뮤니티하우스다. 특별한 야외활동이 필요한 경우에는 갈대광장으로 모인다. 친목모임, 공동체 문화행사, 바자회, 놀이 등이 갈대광장에서 진행된다.

새벽이면 약수를 길러 모여든다. 이곳에 마을에 단 하나뿐인 지하수가 개발되어 있기 때문이다.

헤이리페스티벌 같은 큰 행사가 열릴 때의 주공연장은 갈대광장이다. 국립오페라합창단의 공연이 갈대광장에서 진행되고 있을 때였다. 2003년 헤이리페스티벌의 마지막 날 피날레 공연이었다. 합창단의 머리 위로 난데없는 새떼의 군무가 펼쳐졌다. 부들 연못에서 날아올랐는지 노을동산 숲속에서 비상해왔는지, 어둠 속에서 갑자기 몇 마리의 새떼가 뛰쳐나와 하늘로 솟구쳐 올랐다. 새떼 뒤로는 둥근 달이 떠오르고 있었다. 영락없는 한폭의 동양화였다. 단잠을 청하려던 새떼들을 불러내 군무를 추게 한 음악의 힘이라니.

자연이 잘 보존된 갈대광장은 많은 사람들의 사랑을 받고 있다. 주말이면 아이들의 손을 잡고 갈대광장 주변을 산책하는 가족들이 많다. 연인끼리, 친구끼리 한가로이 거니는 모습은 영화 속의 한 장면 같다. 사람들은 한동안 갈대광장을 떠날 줄 모른다.

연못 속 부들 밭 사이에는 나무다리가 놓여 있다. 다리 난간에 걸려 있던 임옥상 화백의 도자기 풍경은 더 이상 볼 수 없게 되었다. 관람객들의 호기심을 견뎌내지 못했던 것이다. 정현 작가의 소리조각도 원형을 유지할 수 없었다. 임옥상 화백은 자신의 작품이 사라진 것이 아쉬웠는지 현재 갈대광장 한켠을 장식하고 있는 어린이놀이터 작품을 기증해주었다.

갈대광장 주변에는 여기저기 조형물들이 흩어져 있다. 대부분 헤이리페스티벌 때 설치된 것들이다. 초청된 조각가들은 너나없이 갈대광장을 마음에 들어 하였다. 많은 작품이 갈대광장과 그 주변에 배치되어 있는 이유다.

얼핏 보면 갈대광장 주변의 인상은 잘 정돈되지 않은 느낌이다. 관리의 손길이 부족했던 것도 사실이다. 고생해 심은 우리 자생화들이 잡풀과의 경쟁에서 밀리고 고사할 때의 아픔은 말로 표현하기 어려운 것이었다. 그러나 황량한 듯이, 무심히 버려둔 듯이 보이는 것들도 더러는 헤이리 조성의 철학 때문이다.

갈대광장의 최근 모습은 예전과 많이 달라졌다. 연못 한쪽에는 연이 눈에 띈다. 부들을 걷어내고 조경적 가치가 높은 연꽃을 심었기 때문이다. 반나마 제거했건만 빠르게 제 영역을 회복한 부들의 생명력이 놀랍다. 마사토로 포장되어 있던 갈대광장 바닥에는 잔디가 식재되고 판석이 깔렸다. 공중 화장실과 간이 무대도 들어섰다. 자연스레 일부 작품은 위치가 변경되고 더러는 생을 마감하였다. 글머리에 인용한 내용이 낯설게 느껴지는 이유다.

모든 것은 변하기 마련이다. 또한 불가피하게 바꿔야 하는 것도 있으리라. 새로운 요구에 맞게 바꾸어가되, 언뜻 무의미하게 보이는 것들 속의 숨은 이야기와 역사를 반추하고 숙고할 일이다. 관람객들도 헤이리 도처에 숨어 있는 이야기들을 찾아 즐기면 기쁨이 배가될 것이다.

갈대광장에서 서쪽 고막원으로 이어지는 길은 헤이리를 찾는 사람들이 가장 사랑하는 산책로다. 헤이리 한복판을 관통하는 중심 녹지축인 이 길에는 '마음이닿길'이라는 재미있는 이름이 붙여졌다. 마음이닿길에도 여러 형태의 조각 작품이 꼬리를 물고 있다. 사색과 즐거움을 동시에 맛볼 수 있는 힐링 로드이다.

헤이리 제일경 노을동산의 낙조

헤이리에는 원래의 모습을 간직한 4개의 산봉우리가 있다. 그 가운데 가장 높은 봉우리의 이름이 노을동산이다. 헤이리 회원들이 그렇게 이름 붙였다. 산정에서 바라보는 노을이 아름다워서이다.

노을동산은 높이 108미터에 지나지 않지만, 해발 20여 미터인 헤이리 땅에서는 제법 위용을 자랑한다. 제주 모슬포의 산방산마냥 삐죽 솟아오른 자태가 범상치 않다. 산정에 오르면 한강과 임진강이 만나 합수合水된 두 강이 서해로 흘러드는 아름다운 경관이 눈부시게 펼쳐진다. 합수되어 흐르는 강물의 왼켠은 남녘 김포 땅이고, 오른켠은 북녘 땅 장단반도이다. 지난 1953년 남과 북 사이에 휴전이 성립된 이후 물길은 끊겼다. 누구도 지나갈 수 없는 강이 되었다. 물고기와 새떼만 넘나든다. 아름답지만 상처받은 땅을 바라보노라면 마음 한구석을 저며 오는 상념의 일렁거림을 느끼지 않을 수 없다.

노을동산에서 바라보면 남과 북에서 달려온 두 강이 만나는 오두산 통일전망대 앞은 마치 넓은 호수 같다. 호숫물은 망원렌즈로 끌어당기기라도 한 듯이 가까이 다가온다. 낙조落照는 산과 물이 만나 호수를 이룬 곳 너머로 진다. 호수에는 석양의 긴 꼬리만이 잠길 뿐이다. 그래도 어디 비길 데 없는 장관이다. 유장한 낙조는 단연 헤이리 제일경 第一景이라 할 만하다.

노을동산의 본디 이름은 호장산이었다고 한다. 호장산이란 이름을 살려 쓰자는 의론이 일 법도 하다. 그러나 호장산을 주산主山 삼아 삶터를 일구던 사람들은 통일동산 개발과 함께 다른 곳으로 옮겨갔으니, 이름을

돌려달라고 할 사람마저 없는 셈이다.

　사람이 떠나간 자리는 한동안 군인들 차지였다. 군인들은 산의 이름을 108무명고지라고 불렀다. '이름 없는 고지'라는 뜻의 무명고지라고 이름붙인 걸 보면 산 이름을 몰랐던 모양이다. 노을동산을 오르다 보면 군데군데서 참호와 진지를 발견할 수 있다. 참호의 도랑이 어찌나 긴지 마치 큰 용이 꿈틀거리는 형상이다.

　노을동산에 처음 오른 작가들은 이구동성으로 군사용 토치카를 보호하자고 주장하였다. 당시에는 통일동산이 개발됨으로써 그 같은 시설들이 용도 폐기된 줄 알았던 것이다. 어쨌든 군사시설에는 냉전 시대의 역사가 아로새겨져 있기에 없애기보다 보존해야 한다는 논리였다. 예술적 손길을 살짝 더해 작품으로 만들자는 아이디어도 나왔다.

　조덕현 작가는 2000 헤이리 퍼포먼스에서 참호를 이용한 작품을 내놓았다. 당시 그는 일련의 발굴 프로젝트를 진행하고 있었다. 이미 일정한 깊이로 파여 있던 참호는 그의 작품에 더없이 안성맞춤이었다. 너무 외진 데 설치되어 찾아와 관람한 관객이 적었던 게 아쉬웠다.

　2003년 봄에는 노을동산 산정에서 음악회가 펼쳐졌다. 단지가 조성된 다음 헤이리 땅에서 최초로 펼쳐진 문화행위였다. 첫 번째 노을음악회의 막을 여는 제1부 공연이었는데, 산정음악회 아이디어로 인해 노을음악회라는 이름이 붙여졌다. 이때 산정으로 오르는 산책로가 정비되었다. 산책로는 헤이리 조경공사의 일환으로 설계에 반영된 것이었다.

　헤이리를 찾는 사람 가운데 노을동산을 오르는 이는 거의 없다. 산 아래에 볼거리가 많으니 굳이 산을 오를 이유가 없을 것이다. 헤이리 사람

들도 거의 발걸음을 하지 않는다. 건강을 위해 열심히 산책하는 사람들도 마을과 주변 길을 걸을 뿐이다.

사람이 찾지 않으니 산은 점점 자연의 모습을 더해간다. 노을동산은 마치 성소聖所마냥 그 자리에 서 있다.

노을동산 산정에는 설치작품이 하나 놓여 있다. 임옥상 작가의 〈그대가 누구인지 몰라도 그대를 사랑한다〉이다. 대략 지름 4미터, 높이 2미터 정도 되는 큰 작품이다. 2005년 여름에 열린 DMZ 2005 전시 프로젝트를 위해 제작 설치되었다. 작품에는 신대철 시인의 동명의 시가 녹슨 철판에 새겨져 있다. "이념에 희생되고 상처받은 이름 없는 영혼을 위로하는 작업"이라고 임작가는 밝히고 있다.

노을동산의 우뚝한 자태가 헤이리의 품격을 말하는 듯 아름답다. 강물에 반사되어 물기 머금은 노을이 노을동산을 비추고 있다.

노을동산 산정을 지키고 있는 임옥상 작가의 설치작품.

느티마당의 헤이리 큰나무

오랜 세월 지내다
많이 아파 치료받았습니다
가까이 오시기보다
한 걸음 뒤
한 걸음 뒤로 물러서시면
더 행복하게
만날 수 있습니다

- 헤이리 큰나무 올림

카메라타에서 노을동산 산기슭 도로를 따라 9번 게이트 쪽으로 조금
걷다 보면 왼쪽 길가에서 작은 철제 표지판을 만나게 된다. 거기에 씌어
있는 글이다.

표지판을 애써 찾으려 할 것은 없다. 거대한 위용을 자랑하는 고목이
먼저 눈에 띌 터이니. 고목은 헤이리 이전에 이 땅에 터 잡고 살던 사람
들이 있음을 보여주는 거의 유일한 징표다. 수령 4백 년이 된 늙은 느티
나무는 아직도 무성한 잎을 틔워 올린다. 전체적으로는 조형물을 연상
시키는 멋진 자태다. 하지만 밑동은 속이 텅 비었다. 가지가 갈리기 시작
하는 부분에는 농구공처럼 생긴 혹이 여러 개 나 있다.

세상사의 고통과 슬픔을 담아낸

당신의 육신을,

그 아픈 세월의 생채기를

우리가 감싸 안으려 합니다

큰나무님은 이제,

헤이리 공동체의 상징으로

다시 태어났습니다

2007년 6월의 고유제에서 낭독된 문구의 한 구절이다. 병들어 고통받는 고목을 치료하고 헤이리의 '큰나무'로 받드는 기념행사였다. 고유문은 마당극 연출가인 김정희 회원이 지었다.

비가 오는 중에도 헤이리 회원들과 신연균 이사장을 비롯한 아름지기 재단 대표들이 고유제에 함께하였다. 아름지기는 '아름다운 우리 문화유산을 지키고 가꾸는 사람들'의 단체로서, 문화유산을 돌보고 전통의 맥을 되살리는 일에 앞장서왔다. 정자나무 가꾸기 사업도 그 하나였다. 헤이리 노거수를 지원 사업으로 정해 나무를 진단하고 치료하는 한편 주변을 아늑한 쉼터로 조성해주었다. 정자나무 가꾸기 사업에는 KT&G가 함께 힘을 보탰다.

헤이리와 아름지기 대표들이 큰나무에 헤이리 우물물을 헌수한 다음 모두 함께 물을 마셨다. 헤이리 나무와 헤이리 회원, 그리고 문화예술을 사랑하는 사람들이 같이 숨 쉬고 같이 물 마시며 함께한다는 의식이었다.

모두의 정성 덕분인지 느티나무는 해마다 푸르름을 더해간다. 앞으로 헤이리와 더불어 5백 년을 함께하고 싶다는 헤이리 사람들의 소망을 들어

서일까.

사진작가 석동일 선생은 일찍이 느티나무 큰나무 사진을 찍어 헤이리에 기증해주었다. 2000 헤이리 퍼포먼스에서는 작가 이반 선생이 큰나무를 대상으로 퍼포먼스를 벌였다. 토목공사가 시작되기 전에 헤이리를 찾은 회원들은 너나없이 느티나무에 마음을 빼앗겼다. 느티나무 옆땅을 욕심낸 이들도 꽤 된다. 사진작가 배병우 회원은 느티나무 사진을 찍어 사단법인 '문화예술 나눔'에 기증하였다. 헤이리 회원들과 헤이리의 취지에 공감하는 이들이 문화예술 나눔을 실천하기 위해 결성한 단체다.

헤이리는 생태마을인가

이 땅은 등기부에 우리 이름이 올랐다고 해서 우리 것이 되는 것은 아닙니다. 토지대장에 오르지 않은 많은 존재들이 다 함께 공유하는 것입니다. 그들은 우리가 여기에 찾아오기 전부터, 뿌리를 내리고 있던 터줏대감들입니다. 그들을 인간들의 눈에 거슬린다고, 잡초라고 제거를 하고, 징그러운 벌레라고 몰살시킬 권리가 있을까요?

오랫동안 헤이리 건설위원장을 맡았던 이명환 박사가 헤이리 소식지에 쓴 글의 한 구절이다. 이 무렵 헤이리 회원들 사이에 열띠게 벌어진 논쟁의 하나는 밤마다 몰려드는 벌레 떼들을 어떻게 할 것인가였다. 도시에 살다 온 사람들에게 시커멓게 몰려드는 벌레 떼는 여간 고역이 아니었다. 살충제를 뿌리자, 방제회사에 맡겨 퇴치하자는 등의 의견이 분분하였다. 한쪽에서는 생태마을의 정신에 맞지 않기 때문에 그것은 안된다는 의론이 대두하였다. 결국 강제적인 방역작업은 하지 않기로 의견을 모았다.

마을과 집의 관계는 숲과 나무 같아야

헤이리를 소개하는 글을 보면, 생태마을이라는 주장부터 무슨 생

203

태마을이냐는 비판까지 넓게 퍼져 있다. 생태마을 또는 생태주의에 대한 의견이 다양하기 때문일 것이다. 헤이리를 생태마을로 정의하는 데는 한계가 있다. 건축물의 재료와 에너지 시스템 등에서 생태마을의 기준과는 부합하지 않는다. 우수를 재활용하는 시스템도 없다. 하지만 생태마을을 지향하고 있다는 평가는 내려도 좋을 것이다.

헤이리에서 처음으로 생태마을 개념이 논의되기 시작한 것은 1999년 1월이었다. 헤이리초대석의 첫 번째 손님이었던 우경국 건축가는 "마을의 모습은 숲과 같아야 하며, 그 속에 개체인 나무와 같은 집이 존재했을 때 도시는 건강하고 생명력이 넘치게" 되는데, 그 전제는 생태 개념의 마을 만들기와 미래지향적인 건축설계라고 들려주었다. 이날 모임에서 독일의 생태도시 카로 노르트와 특색 있는 건축을 소중한 자산으로 키워가고 있는 미국 오하이오 주 콜럼버스 등의 사례를 비디오로 시청하였다. 열흘 후에는 생태건축 전문가인 김현수 박사를 초빙해 생태마을에 관한 강의를 들었다.

보름 뒤 헤이리 회원들은 유럽 문화탐방 길에 몇 군데 생태마을을 둘러보았다. 독일 베를린 근교의 카로 노르트, 뒤셀도르프 근처의 운터바흐, 인젤 홈브로흐 등이었다. 이런 일련의 학습효과가 헤이리를 만드는 데 음으로 양으로 녹아들었다고 할 수 있다.

헤이리 단지조성의 미덕은 전체부지의 30퍼센트에 이르는 원형의 자연을 그대로 남겨둔 일이다. 숲은 헤이리가 조성되기 이전부터 그 땅에 자라던 나무 그대로이다. 그리고 도로와 공용주차장 부지가 전체면적의 15퍼센트 남짓을 차지한다. 개별필지에서도 자기 땅의 절반 이상을 녹지공간에 할애해야 한다. 그렇기 때문에 건축물이 놓이는 면적은 헤이

리 땅 전체의 25퍼센트 미만에 지나지 않는다.

마을 한가운데의 연못은 애초의 모습 그대로 보존해두었다. 늪지 형상의 연못이 헤이리 녹지 네트워크의 중심을 이루도록 계획되었다. 생태마을의 중요개념 가운데 하나인 비오톱의 역할을 하고 있다.

기술적 영역에서 가장 주목되어야 할 성과는 블록을 사용해 도로를 포장한 점이다. 헤이리 도로는 도시계획법에 의해 만들어지는 도시 공공시설이다. 이 같은 도로에 아스팔트나 콘크리트가 아닌 블록 포장을 한 사례는 국내에 없는 것으로 안다. 블록 포장을 관철시키는 데는 우여곡절이 많았다. 시공사와 감리사에서 끝없이 이의를 제기했다. 품질을 보증할 수 없다는 것이었다. 하자보수에 대한 책임소재도 짚어졌다. 헤이리 건설위원회 내부에서 동요가 일기도 했다. 그러나 외국의 사례에 대한 조사와 자문을 통해 안전성에 특별한 문제가 없을 것이라는 확신을 갖게 되었고, 끈기 있게 원칙을 고수함으로써 시공사와 감리사를 설득할 수 있었다. 블록 포장을 고집한 이유는 빗물이 땅속으로 스며들고 그 속에서 생물들이 살 수 있어야 한다고 생각했기 때문이다.

포장되는 땅에 우수가 침투되도록 하는 원칙은 주차장, 광장 등의 공공영역뿐 아니라 개별영역에까지 확장되었다. 포장이 필요한 부분은 블록이나 목재를 사용하도록 지침이 정해졌다.

한편 토목공사를 하면서 두 군데 도로와 수로의 폭을 파격적으로 좁게 만들었다. 나무를 살리기 위해서였다. 이를 관철하기 위해서도 인내심 있는 설득이 필요했다. 시공사의 눈에는 별 가치도 없는 나무를 살리기 위해 법석을 피우는 일이 쉬 이해될 수 없었던 것이다.

한편 헤이리의 길이나 수로는 통일동산이 조성되기 전에 그곳에 살던

사람들의 삶의 흔적을 반영해 설계되었다. 원래의 지형 탓도 있지만 이 같은 이유로 인해 곡선도로가 많고 오르내림이 있다.

2008년부터는 건축물의 재료와 에너지의 친환경성을 높이기 위해 건축지침이 보완되었다. 아울러 헤이리 생태마을 만들기 프로젝트가 추진되었다.

자연형 하천 만들기

헤이리의 평지는 해발 높이가 15미터에서 25미터 사이다. 1번 게이트 지점이 가장 낮고, 커뮤니티하우스 있는 곳이 가장 높다. 커뮤니티하우스 자리가 동쪽 끝 지점이니 동쪽이 높고 서쪽이 낮은 모습이다.

헤이리 내에는 동서를 관통하는 개울이 흐르고 있다. 물길은 9번 게이트 아래와 영어마을 쪽의 헤이리 바깥 두 군데서 유입되어 1번 게이트 부근에서 헤이리 바깥의 포장도로 아래 배수구로 빠져나간다. 말이 좋아 개울 또는 하천이라는 표현을 사용하는 것이지 사실은 아주 작은 도랑이라고 해야 제격이다. 작은 도랑에 지나지 않는 이유는 외부에서 유입되는 물의 양이 아주 적기 때문이다. 개울이라고 할 수조차 없는 것이기에 토지공사는 통일동산 조성공사를 하면서 포장도로 아래 배수관을 묻어 처리하고 만 것이다.

헤이리를 관통하는 개울은 이곳에서 농사를 짓던 시절에는 농수로였다. 지금의 자리를 흐르기는 했지만 그 폭이 1미터도 채 되지 않았다. 헤이리가 조성되기 전까지 한동안 버려져 있던 땅이라서 자연 생태계가

잘 발달되어 있었다. 당시의 모습은 사진작가인 헤이리 공영석 회원이 잘 찍어두었다.

사람들은 현재의 개울이 원래의 모습에 가까운 줄 안다. 하지만 워낙 작은 크기였던 탓에 도시적 형태의 마을을 만들면서 개울을 그대로 두기에는 무리였다. 그래서 이따금 닥칠 수 있는 큰비에 대비한 설계가 이루어졌다.

한 번의 곡절이 더 있었다. 원래의 단지설계도에 의하면 1번 게이트에서 갈대광장에 이르는 지역의 도로와 대지가 지금보다 낮았다. 오수를 퍼 올려 마을 바깥으로 내보내는 개념이었기 때문이다. 정밀하게 검토한 결과 도로를 조금 높이면 자연유하가 가능했다. 도로와 대지의 높이를 조정하는 설계변경이 이루어졌다. 이에 따라 개울의 제방이 높아졌다. 개울둑이 브이 자 형상이다 보니 개울의 영역이 당초보다 넓어지고 깊어지게 되었다.

토목공사가 한창 진행중일 때 삼성에버랜드 측에서 자연형 하천을 제안해왔다. 건설위원회와 이사회는 심각하게 고민하였다. 자연형 하천의 실사례를 보기 위해 수원 정평천까지 달려가 새벽회의를 갖기도 했다. 우여곡절을 거쳐 자연형 하천으로 설계를 변경하였다.

자연형 하천이란 콘크리트나 호안 블록을 사용해 인공화한 하천을 자연하천에 가깝게 복원시키는 개념이라고 할 수 있다. 헤이리 개울은 하천을 둘러싼 여건이 달라졌기 때문에 과거 도랑 시절의 기능을 회복시키는 게 중요했다. 큰 갈래는 두 가지였다. 먼저 다양한 하천식물을 심었다. 갯버들, 창포 등이 식재되었다. 다음은 호안이나 바닥이 유실되지 않도록 돌과 나무말뚝, 천연섬유 매트 등으로 호안을 고정시켰다. 낙차공

이 필요한 개울 바닥에는 큰 바닥돌을 경사지게 깔아 물고기들이 이동할 수 있도록 하였다. 처음에는 물이 바위 사이로 흘렀으나 몇 번의 비가 내려 바위 사이의 틈이 메워지자 물이 경사진 바위 위로 흐르게 되었다. 이렇게 하여 헤이리 개울은 자연형 하천으로 태어났다.

그러나 개울의 둑이 깊고 물이 조금밖에 흐르지 않아 친수공간으로서 아쉬움이 있었다. 갯버들과 수생식물이 너무 웃자라 일부 개울 구간을 꽉 채운 모습을 불편해하는 기류도 있었다. 맨발 벗고 물속에 들어가 걸어도 보고 가재도 잡고 하고 싶었던 것일까? 보를 막아 개울에 물을 채우자는 의견이 심심찮게 제기되곤 하였다.

2013년 헤이리 '생태하천 복원사업'이 시행되었다. 아이러니라면 아이러니다. 이미 조성된 자연형 하천을 큰돈을 들여 다시 복원한다니. 합리적 이유를 찾자면 헤이리로 유입되는 상류 오염원을 차단하고 오염된 개울물을 깨끗이 유지하는 방안을 마련하자는 것이었을 게다. 갈대 연못과 이웃 산자락의 용출수를 모아 흐르게 함으로써 헤이리 하천의 유량은 다소 늘어났다. 하천을 따라 오솔길도 조성되었다. 하지만 여전히 물속에 발을 들이는 사람은 눈에 띄지 않는다.

헤이리만의 문화 만들기

작고 아름다운 간판

헤이리를 처음 찾는 사람들이 이구동성으로 불편해하는 것은 어디가 어딘지 모르겠다는 것이다. 우선 길이 복잡하다. 격자형의 반듯한 가로가 아니다 보니 길을 설명하는 데도 애를 먹는다. 헤이리의 건물들은 크기와 높이, 생김새가 고만고만해서 랜드마크가 따로 없다. 어느 건물 옆이라고 설명한들 크게 도움 되지 않는다. 방문자가 더욱 힘들어하는 것은 간판이 눈에 잘 띄지 않아서이다. 도대체 왜 간판이 없느냐고 항의하는 사람들도 많다.

우리나라 도시경관을 해치는 주범은 난립한 간판들이다. 최근 지자체들이 앞장서 간판문화를 개선하는 데 부쩍 노력하고 있다. 적지 않은 성과도 나오고 있다.

헤이리 회원들이 외국의 예술마을과 주요 건축 프로젝트를 탐방하면서 가장 부러워한 것 중의 하나는 작고 아름다운 간판이었다. 독일의 로텐부르크, 프랑스의 생폴드방스와 발로히, 미국의 카멜 같은 작은 도시들은 현대적 관점에서 보자면 건축물들이 빼어난 곳은 아니다. 비슷한 양식의 건물들이 잘 조화를 이루고 있는 점을 빼고는. 그러나 하나같이 우리의 눈길을 끄는 게 있었다. 간판이었다. 어쩌면 그렇게도 개성 있고 아름다운지. 예술성 높은 서체는 그 자체가 하나의 작품이었다. 금속이냐 나무냐 돌이냐 하는 재질의 특성을 넘어서 투각, 볼록새

김, 오목새김, 돌출, 가문의 문장이나 다양한 문양의 활용 등 표현기법이 재치 넘치고 능수능란했다. 건물과 조화롭지 못하거나 뽐내는 간판은 찾아보기 어려웠다. 한결같이 작고 수수했다.

헤이리 회원들은 이를 보고 많은 이야기를 나누었다. 간판이 작아야 한다고 입을 모았다. 지나치게 강조하다 보니 간판이 없는 동네가 되어야 한다는 말까지 나왔다. 헤이리에서 공식적으로 간판 논의가 시작된 것은 건축지침에 이어 조경지침을 만들면서였다. 건물에 달 수 있는 간판의 수량과 총면적을 제한하고, 건물 외장과 동일재료를 권장하였다. 2003년 페스티벌을 열면서 환경디자인에 대한 논의가 활발히 이루어졌다. 마을 출입구와 요소요소에 안내표지판을 설치하기로 하고 준비에 들어갔다.

조화로움 속에서도 건축미가 돋보이는 건축이 많다.

아울러 건설위원회가 중심이 되어 개별건물에 대한 세부규정을 검토하였다. 입간판 및 돌출간판을 금지하고, 크기와 색상을 제한하자는 의견이 제기되었다. 그러나 예술마을다운 창의적인 경관의 창출을 위해 다양한 가능성은 열어놓되, 건물에 붙는 일체의 부착물을 심의하는 것으로 의견을 모았다.

2004년 초 파주시는 헤이리를 옥외광고물 특정지구로 지정하자는 제안을 해왔다. 헤이리는 이를 수용하기로 하고 상황의 변화에 맞추어 옥외광고물 및 환경디자인 문제를 심도 있게 다루기 위해 환경디자인 위원회를 구성하였다. 위원장에는 건축가이자 색채전문가인 박돈서 회원이 선임되었다. 위원회는 종합안내판, 주차장 표지, 차량통제틀, 유도사인 등의 설치문제를 논의하였다.

환경디자인위원회가 중심이 되어 옥외광고물 규정을 채택하기 위해 회원 워크숍을 개최하였다. '헤이리 옥외광고물 규정'은 이런 과정을 거쳐 만들어졌다. 헤이리에서 간판, 현수막 등의 옥외광고물을 설치하기 위해서는 누구라도 사전심의를 받아야 한다. 옥외광고물 규정 가운데 특징적인 몇 조항은 이런 것들이다.

건물에 부착하는 간판은 2개 이내여야 한다. 1개의 면적은 1평방미터, 2개일 경우에는 합한 면적이 1.5평방미터를 넘지 않아야 한다. 옥상에는 광고물을 설치할 수 없다. 세로형 간판이나 돌출 형태의 간판, 창문을 이용한 광고물은 금지된다. 현수막은 전시나 공연 등의 행사가 있을 때 한시적으로 허용된다. 현수막의 색채는 3도 이내로 해야 한다. 점멸등이나 네온사인은 금지된다.

헤이리를 찾는 사람들에게 도움을 주기 위해 헤이리 입구와 마을 내

갈림길에는 지도 안내판이 서 있다. 눈 밝은 사람들은 지도에 표시된 로고 타입이 바뀐 걸 알아보았을 것이다. 도로명 주소법의 전면 시행을 계기로 방문객들이 호소하는 애로사항을 해소해보자는 취지였다. 고민 끝에 마을을 8개의 구역으로 나누고, 각 구역을 상징하는 디자인 심벌을 마련하였다. 또한 현대적 미감의 한글과 영문 로고 글씨체가 사용되었다.

2016년까지는 고졸古拙한 맛을 풍기는 한글 글씨체의 로고 타입 표지판이 방문객을 맞아주었다. 함께 사용된 독특한 문양의 헤이리 마크와 더불어 전각가 고암 정병례 선생의 작품이다. 문화와 예술, 사람이 한배를 타고 있는 모습으로 헤이리라는 문화예술의 바다를 담아냈던 헤이리 마크는 이제 역사로 남게 되었다.

2010년 행정안전부는 헤이리를 '아름다운 간판거리'의 하나로 선정하였다. 삼청동, 가로수길과 함께.

헤이리만의 음식문화를 만들자

헤이리에는 '입주회원 합의사항'이라는 것이 있다. 오랜 논의 끝에 자연스럽게 합의에 이르게 된 내용들이다. 주민회를 중심으로 숱한 토론이 진행되었고, 그 결과 명문화되었다.

그 가운데는 헤이리의 음식문화를 어떻게 만들어갈 것인가에 관한 항목이 들어 있다. 해당되는 구절은 이렇다.

　-헤이리 고유 브랜드가 될 수 있는 창조적인 음식문화를 만들

어간다.

-패스트푸드, 프랜차이즈 점 및 어디서나 맛볼 수 있는 획일적인 맛의 음식점은 운영하지 않는다.

-일회용품을 남용한다든지 반환경적 요소를 지닌 식음시설은 금지한다(예 : 테이크아웃, 편의점, 자판기 등).

아직까지 헤이리만의 특성을 지닌 음식문화가 있다고 하기는 어렵다. 하나의 음식점이 생기고 운영되고 특성이 생기기까지는 꽤 많은 노력과 시간이 필요하다. 헤이리의 음식문화가 이렇다 저렇다 이야기되기 위해서는 한참을 기다려야 할 것이다.

첫술에 배부를 수는 없다. 중요한 것은 첫 단추를 꿰었다는 것이다. 헤이리는 특색 있는 음식문화를 만들어갈 수 있는 조건이 구비되어 있다. 경쟁력은 무엇보다 예술마을의 격조 있는 분위기다. 방문객들도 음식을 문화로 이해하고 받아들일 수 있는 소양을 지녔다. 주변이 청정 농촌지역이라는 점도 유리하다. DMZ 지역을 잘 활용하면 가치는 더욱 높아질 것이다. DMZ에서 재배한 청정 무공해 농산물만을 사용하면 어떨까? 메뉴 못지않게 재료 역시 중요하다.

일본 나가노 현의 가루이자와는 고원 휴양도시다. 도처에 문화예술 도시의 분위기가 흠씬 배어 있다. 무엇보다 자신만의 고유한 음식문화를 지니고 있는 점이 본받을 만했다. 식료품점에 쌓여 있는 식품들은 하나같이 그 지역에서 재배하고 가공한 것들이었다. 무공해 야채, 과일 에서부터 우유, 잼, 된장, 치즈, 소시지, 과자, 맥주, 위스키에 이르기까지 지역 브랜드 일색이었다. 음식점들은 '손으로 빚어 만드는 소바' '집에서

만든 아이스크림' '고원에서 재배한 신선한 우유를 사용한 케이크' 등의 표현으로 자기만의 색깔을 알리고 있었다.

가루이자와의 이런 특성이 헤이리 회원들로 하여금 그곳을 두 번씩이나 찾게 하였다. 2003년 여름의 두 번째 방문은 '음식 주제기행'이었다. 헤이리에 건물이 들어서고 음식문화 이야기가 나오기 시작하던 무렵이라서 모델이 될 만한 곳을 학습하자는 취지였다.

가루이자와 기행을 떠나기 직전 이사회는 헤이리의 아이덴티티를 살릴 수 있는 음식문화의 창출이 가능한지 또는 그 방법론은 무엇이지 열띤 토론을 전개하였다. 대부분 다른 곳이나 진배없는 판박이 문화는 음식의 영역에서도 극복되는 것이 바람직하다는 입장이었다. 그러나 현실적으로 그것이 가능한지 검증이 필요했다. 회원들의 의견을 수렴하는 자리를 마련하기로 했다.

곧바로 회원 가운데 이 분야의 전문가들이 모여 토론회를 가졌다. 모임 장소는 한복려 회원이 운영하는 국립극장 내 지화자였다. 한복려 회원은 궁중음식연구원장으로서 전통음식의 대중화와 후진양성에 남다른 노력을 쏟고 있었다. 궁중음식 인간문화재인 황혜성 선생의 맏따님이다. 한복려 회원과 전통음식을 연구해온 조후종 교수, 문화부 차관 출신의 신현웅 회원, 마숙현 이사, 김언호 이사장 등이 자리를 함께하였다.

한복려 회원의 배려로 저녁시간이었지만 가격이 저렴한 점심 메뉴를 들었다. 하나하나 고증을 거치고 연구를 거듭해 개발된 음식이었다. 좋은 음식을 앞에 두고 이야기를 나누다 보니 주제와도 연관되어 자연스레 논의가 진전되었다.

참석자들은 헤이리에 다양한 음식문화가 필요하다고 입을 모았다.

창의성을 바탕으로 한 헤이리 음식문화의 정체성을 살려가야 한다는 데도 인식을 같이하였다. 패스트푸드를 비롯한 프랜차이즈 외식업체는 들어오지 못하도록 건의하기로 했다. 어디서나 맛볼 수 있는 획일적인 맛의 음식은 헤이리의 정체성에 맞지 않기 때문이었다. 패스트푸드점이 일회용품을 남용하고 반환경적 요소를 지닌 점도 지적되었다. 업종을 제한하는 데 머무르지 말고 회원 각자의 아이템 개발에 대한 자문 및 공동운영 시스템 개발 등 적극적인 대안모색이 필요하다는 의견도 제시되었다.

논의의 결과는 이사회에 보고되고 회원들에게 전달되었다. 2005년 11월, 이사회는 이 문제를 재론해 업종제한에 대한 근거를 마련하기로 하였다. 이후 주민회를 중심으로 보다 활발한 논의가 이루어져 '입주회원 합의사항'의 일부로 명문화되었다.

헤이리의 정체성은 무엇인가

헤이리를 한마디로 규정하자면 무엇이라고 해야 할까? 간혹 난감할 때가 있다. 필자부터가 마을과 도시라는 표현을 혼용해 사용하고 있다. 헤이리는 공동체인가? 생태마을인가? 헤이리만의 건축철학이 있는가? 문화예술 정체성은 무엇인가?

다른 곳과 다른 헤이리만의 특성이 곧 헤이리의 정체성일 것이다. 그렇지만 비교대상이 문제다. 조성방법론에 무게중심을 두면 크고 작은 신도시나 주택단지 혹은 개발 프로젝트와의 차이점에 주목하게 된다. 역사 지리적 탄생배경이 현격히 다른 타지역의 테마공간과 비교할 수도 없는 일이다. 사람과 프로그램을 중심에 놓고 보면 예술단체로서의 성격이 부각된다.

에콜 드 헤이리

헤이리의 정체성은 복합적일 수밖에 없다. 헤이리는 인위적으로 만들어진 곳이다. 현재의 땅은 선택된 공간일 뿐이다. 따라서 헤이리가 자리한 땅의 역사나 문화는 헤이리의 정체성에 아주 미미한 영향을 미칠 뿐이다. 헤이리 땅의 자연은 생태환경 보존과 건축적 랜드스케이프 개념 속에 스며들어 헤이리의 정체성 형성에 일정한 영향을 주고 있다.

근본적으로 헤이리의 정체성을 만들어내는 요인은 사람이다. 헤이

리 회원이다. 그리고 그들이 헤이리에서 실천하려고 하는 문화예술 프로그램이다. 헤이리 회원들은 헤이리에서 작품을 창작하거나 문화예술 비즈니스를 하기 위해 모였고, 헤이리라는 공간을 만들어냈다.

> 본회는 문화예술의 생산, 판매, 전시, 교육 등이 한데 어우러지는 문화예술마을 헤이리 아트밸리를 건설하여, 문화예술의 창조를 도모하고 문화예술 관련 사업을 국가 사회적 차원에서 발전 육성시키는 데 이바지함을 목적으로 한다.(헤이리아트밸리건설위원회 정관 제2조)

다소의 변화는 있을지언정 이 목표는 크게 달라지지 않았다. 이제 헤이리는 문화예술의 창작 생산이 이루어지고, 연중 전시와 공연 활동이 펼쳐짐은 물론 상당한 인구가 거주하는 독특한 커뮤니티가 되었다. 수많은 건물에서 다종다양한 프로그램이 이루어지고, 건물과 프로그램, 방문객, 그리고 자연이 유기적 관계를 맺는 데 주목하는 이들은 헤이리의 성격을 '도시'로 정의하곤 한다. '예술마을'이 정감어린 표현이긴 하지만 그 성격 면에서는 도시라 불려야 마땅하다는 것이다.

헤이리의 모든 건물이 완공되면 3백 채가 넘는 건물에 1천여 명이 거주하게 될 것이다. 그곳을 직장으로 삼아 일하는 사람과 방문객을 포함하면 적어도 수천 명의 사람들이 헤이리에서 관계 맺으며 살아가게 된다. 헤이리를 공동체로 규정하기 어려운 이유다. 헤이리 회원들 사이에도 높은 수준의 공동체적 의식이 아직은 형성되어 있지 못하다. 물론 그 가능성은 열려 있다. 지금은 헤이리라는 공간을 바탕으로 한 문화예술 '커뮤니티'라고 부르는 것이 좋을 것 같다.

헤이리의 정체성은 태생적으로 주어지는 것이 아니다. 문화예술의 층위는 얼마나 다양한가? 헤이리는 그동안 회원들의 합의수준을 높이고 철학을 공유하기 위한 수많은 활동을 전개해왔다. 도시계획, 건축, 조경, 환경조형물 등 헤이리의 물리적 환경은 오랜 토론과 모색, 그리고 노력의 산물이다. 이제 그것들은 역으로 헤이리 정체성을 형성하는 중요한 기제가 되어 있다. 뛰어난 디자인과 새로운 시대정신을 담아낸 헤이리 건축들은 개별건축 차원에서 높이 평가되고 있을 뿐 아니라, 건축적 랜드스케이프 개념을 통해 헤이리만의 건축풍경을 만들어내었다. 원래의 자연을 최대한 보존하고 인공과 자연의 조화를 꾀하는 생태적 태도 역시 헤이리 사람들의 자부심이자 정체성의 중요한 요소가 되었다.

헤이리는 예술을 사랑하는 사람들의 공동체다. … 그러나 모였다는 것만으로는 부족하다. 시대에 맞는 정신을 추구해야 생명력을 지니게 되는 것이다. 에콜 드 파리처럼 에콜 드 헤이리를 만들고 헤이리만의 개성을 살려야 한다. 헤이리 철학을 찾아내 그것을 발전의 동력으로 삼아야 한다는 뜻이다.

그것이 지역적 특성이든 새로운 예술방법론이든 아직은 가늠하기 어려운 과제다. … 헤이리가 예술명소가 되기 위해서는 다양성 속에서 헤이리 문화, 즉 헤이리표를 만드는 게 급선무다.(정중헌, 〈에콜 드 헤이리를 만들자〉, 《헤이리》 12호)

여전한 과제는 문화예술 정체성이다. 몇 채의 집이 들어서고 문화행사가 본격 시작된 2003년부터 치면 헤이리의 역사는 이제 겨우 반 세대

남짓에 지나지 않는다. 두부모 자르듯 한 정답이 있을까? 헤이리에서 최근까지도 툭 하면 정체성을 토론하는 자리가 마련되는 이유일 것이다. 시행착오를 포함한 수많은 모색이 곰삭고 새로 발아해야만 헤이리만의 정체성이 만들어지리라.

미래를 여는 헤이리 선언

정체성과 더불어 헤이리를 만들고 유지해가는 힘은 무엇일지 생각해본다. 창작에 대한 열정일까? 격조 있는 문화예술을 향유하기 위해서일까? 우리 사회의 문화예술 발전에 이바지하기 위해서? 혹은 성취욕이나 경제적 이유?

다 맞는 말일 것이다. 한 사람 한 사람이 가입할 때는 분명 이중의 어느 하나에 가중치가 있었을 터. 그러나 이제는 그것들이 한데 섞이고 버무려져 어떤 추상적인 내용으로 변해갔으리라.

헤이리는 샹그릴라가 아니다. 모든 것을 품어주는 약속의 땅이 아니다. 어렵사리 돈을 융통해 건물을 짓고 문화공간을 운영하는 곳이다. 아무도 책임져주지 않는다. 헤이리 사람들은 하나같이 경제적 어려움을 호소한다. 그래도 헤이리에서의 일을 쉬 접을 수는 없다. 헤이리가 뿜어내는 아우라가 헤이리 사람들에게는 질곡이다. 그 질곡은 자기최면일 수도 오기일 수도 있다. 하지만 도덕성이 가장 적합한 표현일지 모르겠다.

헤이리 정신, 헤이리다움, 자기와의 약속, 사회와의 약속, 공동체 정신… 그들은 즐거이 또는 눈물겹게, 암묵적으로 또는 공개적으로

족쇄이자 자랑스러운 헤이리의 철학을 심화시켜온 것이다.

헤이리는 예술문화공동체입니다. 순수하고 뜨거운 열정으로 예술과 문화를 사랑하기에 여기에 모였습니다.

예술적 상상력과 실험정신을 바탕으로 현대적인 예술문화를 창조하고, 이를 대중적으로 확산하는 기지가 될 것입니다. 격조 있는 예술적 인문학적 담론을 꽃피우는 광장으로서 역할을 수행할 것입니다.

남북 경계의 땅, 헤이리는 벽을 거부합니다. 너와 나의 경계를 허무는 개방주의를 지향합니다. 다양성을 존중합니다. 모든 장르의 예술이 어우러지는 한마당이 될 것입니다.

한강과 임진강이 만나는 헤이리는 평화와 생명, 그리고 환경과 어우러지는 생태적 삶을 추구합니다. 인간과 자연이 함께 숨 쉬며 소통하는 아름다운 마을이 될 것입니다.

헤이리는 지역사회에 기여하고 국제적으로 뻗어나갈 것입니다. 파주시민 및 경기도민과 함께 경기 서북부의 창조적 지식문화벨트와 문화산업 클러스터 형성에 중심적 역할을 할 것입니다. 한국예술을 국제적으로 확산하고 문화교류를 활성화하는 거점으로서, 동아시아의 독특한 예술마을로 성장할 것입니다.

헤이리는 세기를 뛰어넘어 미래에도 지속가능한 발전을 이룩할 수 있도록 그 정체성을 유지할 것입니다. 예술마을의 공동체 정신과 문화적 연대성을 기리고 추구할 것입니다. 헤이리 사람들은 문화 향유의 권리를 가짐과 동시에 공동체에 대한 의무와 책임을 다할

것입니다.

2008년 총회에서 채택된 '미래를 여는 헤이리 선언'의 전문이다. 2012년에 이사장으로 선출된 이경형 회원이 문안을 작성하였다. 아무런 갈등이 없다면 이런 '말의 잔치'가 필요 없을지 모른다. 잠시나마 흔들릴 때는 초심으로 돌아가 서로를 보듬고 격려하지 않으면 안된다. 그럴 때는 '말'이 힘을 얻는 법이다.

2001년 총회에서는 '아름다운 문화예술마을 헤이리를 건설하기 위해'라는 부제가 붙은 '헤이리 2001 결의문'이 채택되었다. 건축 설계와 착공, 건축설계지침의 준수가 중요현안으로 부상한 시점이다.

강제규정이 아니라 '선언'이나 '결의문'을 통해 자신의 독특한 문화를 만들어온 헤이리의 도정이 얼마나 아름다운가? 앞으로 더 간결해지고 아름다워지고 고매한 정신을 담은 '헤이리 헌장'이 탄생하기를 기대한다.

헤이리 초기에는 중요한 내용은 모두 규정으로 만들어졌다. 회원들은 가입시 '규약준수승낙서'에 서명을 해야 했다. 정관에는 회원의 자격과 의무가 규정되었다. 토지매입비 납입 규정, 필지배정 규정이 제정되었다. 이어서 건축설계지침과 조경지침이 만들어지고, 옥외광고물 규정까지 등장하였다.

이들 규정은 행정적 편의를 위해 제정되었을 수 있다. 그러나 더 중요한 것은 헤이리를 아름답게 만들기 위한 것이자 회원들의 합의를 바탕으로 만들어졌다는 점이다. 규정들이 규정에 머물지 않고 헤이리 정신으로 살아날 것을 믿는다.

헤이리예술상

2005년 11월 12일 저녁 헤이리 커뮤니티하우스에서 특별한 연주회가 열렸다. 독일에서 활동하는 바이올리니스트 김수연의 공연이었다. 연주회가 각별히 의미 있었던 것은 '헤이리예술상' 수상 기념공연이었기 때문이다.

당시 만 18세의 젊은 바이올리니스트 김수연은 이미 '젊은 거장' 으로 국제무대에서 발돋움하고 있었다. 2003년 '레오폴드 모차르트 국제 바이올린 콩쿠르'에서 우승과 함께 현대곡 특별상, 관객이 뽑은 연주자상을 수상하였다.

헤이리예술상은 역량 있는 예술가를 발굴하고 지원함으로써 문화예술의 발전에 기여하기 위해 제정한 상이었다. 2004년 하반기 에 논의가 시작되어 헤이리예술상 운영위원회가 만들어졌다. 운영위원은 최만린(조각가), 신현웅(전 문화부 차관), 양성원(첼리 스트) 등의 헤이리 회원이었다. 나이와 장르에 관계없이 헤이리 정신 과 부합하는 참신한 예술가 한 사람을 수상자로 뽑기로 한 결과 김수연이 제1회 수상자로 선정되었다.

첼리스트 양성원 교수는 심사평에서 김수연의 연주를 이렇게 평했다.

김수연 씨의 쿠르트 마주어와의 협연을 담은 CD는 제게 신선한 충격을 주었습니다. 우선은 그의 출중한 기술력이 돋 보였고, 다음으로는 나이를 훌쩍 뛰어넘은 성숙한 표현력 때문이었습니다. 그의 연주의 강점이라면 그 두 가지가 잘 조화를 이루어 매우 신선한 이미지를 간직한다는 데 있다고

하겠습니다. 이미 탁월한 연주가로서 입지를 굳히고 있는 그녀의 미래에 크나큰 기대를 갖게 됩니다.

　수상자에게는 조각가 최만린 회원이 제작 기증한 조형물이 수여되었다. 아울러 헤이리 회원들이 수상자를 위해 자발적으로 협찬한 성금이 전달되었다.
　김수연은 "음악상이 아닌 예술상을 받게 되어 기쁘고, 앞으로 더 좋은 예술가들에게 이 상이 돌아갔으면 좋겠다"고 수상소감을 밝혔다. 안타깝게도 헤이리예술상은 이어지지 못하고 있다.

세계로 열린
문화예술의 창

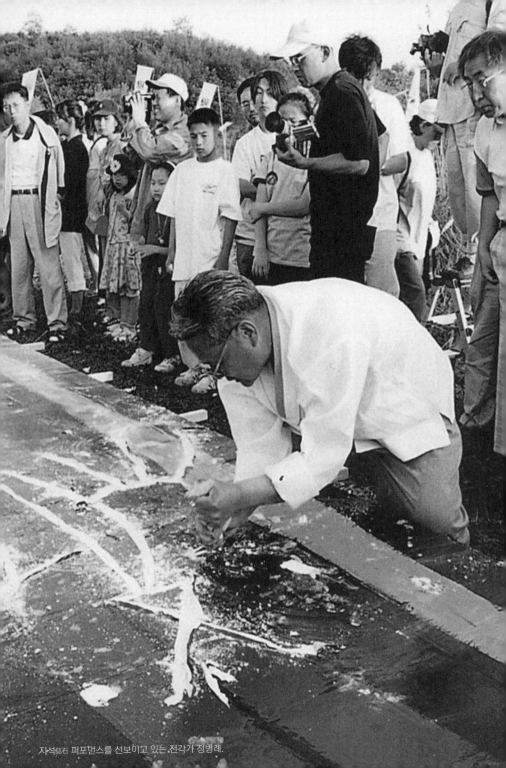

자석磁石 퍼포먼스를 선보이고 있는 전각가 정병례.

문화예술을 통해
헤이리의 출범을 알리다

1999년 5월 30일 헤이리 땅에 천여 명 가까운 사람들이 모여들었다. 페스티벌을 즐기기 위해서였다. 아직 토목공사조차 시작되지 않은 땅이었다. 오랫동안 버려져 있던 땅이라서 어떤 곳은 질편한 늪지를 이루고 있었으며, 어떤 곳은 무성한 덤불이었다. 무슨 예술행사를 진행할 여건이 아니었다. 그런데도 헤이리 회원과 가족, 문화예술계 인사들은 싱그러운 봄날의 대지예술을 마음껏 즐겼다.

헤이리퍼포먼스는 헤이리의 탄생을 알리되 문화예술 행위를 통해 알려 보자는 취지에서 준비되었다. 문화예술마을에 걸맞은 성격을 형성해가기 위해서는 여건이 미흡한 속에서도 긴 호흡을 가지고 모색해가야 한다는 공감대가 있었다.

한편으로는 헤이리 땅에서 사라져갈 것들을 기억하고 기록하기 위함이었다. 토목공사가 시작되면 땅은 변하기 마련이다. 원형의 상당한 훼손이 불가피하다. 그리하여 새로운 꿈을 펼쳐가는 이상으로 옛 땅을 소중히 보듬고 위무하자는 생각이었다. 이와 같은 염원을 모아 헤이리 현장에서 대동놀이 퍼포먼스가 펼쳐졌다. 행사의 이름은 '새천년맞이 문화 터밟기 999 헤이리퍼포먼스'라고 붙였다.

헤이리 입구에서부터 행사장까지는 홍승혜 작가의 실크스크린 깃발 작품 200개가 설치되어 분위기를 돋우었다. 넓은 행사장 여기저기에는 여러 작가의 설치작품이 거대한 모습으로, 더러는 숨듯이 자리 잡았다.

회원들은 지도를 들고 작품과 자신의 땅 찾기에 나섰다. 초대손님들은 처녀지 같은 야생의 땅에서 맑은 공기와 풀내음을 맡으며 예술의 향기에 젖었다.

관람객들은 야외소성 워크숍에 참가했다가, 이어서 함께 퍼포먼스 고유제를 지내고, 판굿과 작가들의 행위예술을 즐겼다. 너른 장소에서 행사가 진행되었기 때문에 모였다가 흩어지기를 반복하면서 자연스레 헤이리 터밟기가 이루어졌다.

이날 행사의 하이라이트는 전각가 정병례의 전각 퍼포먼스와 조각가이자 대지예술가인 안승업의 불 퍼포먼스였다.

정병례 작가는 맨땅에 사람의 발바닥 모양을 새긴 후 화약을 묻어두었다가 불꽃을 피워 올림으로써 헤이리의 상서로운 행보行步를 경축하는 의미를 담은 퍼포먼스를 선보였다. 가로 40미터 세로 20미터 크기의 논 한 배미를 캔버스로 삼은 스케일이 압권이었다. 이어서 대형 석판에 올라타 큼지막한 끌을 가지고 글씨를 새겨나갔다. 글씨가 완성된 후 40여 명의 제자들이 석판을 옮겨 땅에 묻었다. 옛 지석誌石을 원용한 퍼포먼스였다.

안승업 작가는 1톤의 알코올이 둥근 원 모양의 땅바닥에서 뿜어져 올라오는 장치를 마련해 대지를 불의 바다로 만들고, 대형차 열 몇 대분의 장작더미가 그 한가운데서 불의 산을 이루게 하였다. 곧이어 대형 크레인이 불덩이를 하늘로 들어 올리자 소방차의 굵은 물줄기가 불덩이를 향해 폭포수처럼 쏟아져 내렸다. 때마침 동쪽 언덕 위로 둥근 달이 떠오르며 예기치 않은 멋진 하모니가 연출되었다.

관람객들은 초대형 불 퍼포먼스를 구경한 후 늦은 밤이 되어서야 서울

로 발길을 돌렸다. 작품관리가 불가능한 여건상 하루 행사로 끝난 게 아쉬웠다. 999 헤이리퍼포먼스는 헤이리가 공식적으로 진행한 최초의 문화행사였다. 작가를 섭외하고 작품을 설치하고 관람동선을 짜는 등의 총괄기획은 서울시립미술관 큐레이터로 일하고 있던 황성옥 회원이 맡아 수고하였다.

헤이리퍼포먼스는 회원들의 자긍심을 높여주었음은 물론 회원 모집의 과제를 안고 있는 홍보 부문에서 크게 기여하였다. KBS 문화탐험에 10여 분 방영된 것을 비롯해 TV 뉴스와 신문, 잡지에 널리 보도되었던 것이다.

헤이리퍼포먼스는 2000년에도 같은 이름으로 진행되었다. 새로운 땅으로 대상부지를 옮긴 다음이었다. '자연의 소리-보임과 들림'이라는 주제 아래 국내 미술계를 대표하는 전수천, 이반, 임옥상, 이수홍 등 20여 명의 작가들이 대안적 문화실험에 참가하였다.

이반 작가는 헤이리 큰나무와 갈대광장 연못을 활용한 주술적 퍼포 먼스를 펼쳤다. 황량한 자연 속에 제멋대로 방치되어 있어도 작가의 예리 한 눈에 두 대상의 범상치 않음이 눈에 띄었으리라. 한밤에는 정태춘, 박은옥, 장필순 등의 매머드 음악공연이 펼쳐졌다. 헤이리퍼포먼스는 단지 조성공사가 완료된 2003년부터 헤이리페스티벌로 발전하는 실마리가 되었다.

현재의 헤이리 땅에서 펼쳐진 최초의 행사는 사실 재미화가 강익중의 '십만의 꿈' 프로젝트였다. 1999년 12월 말부터 다음해 1월 말까지 특별 제작된 6백 미터 길이의 대형 비닐하우스 전시장에서 진행되었다. 한반도의 통일과 세계평화를 기원하는 어린이들의 꿈을 가로, 세로 각 3인치 크기의 작은 그림 5만 장에 담은 설치작품이었다.

'십만의 꿈'이라는 전시 제목은 당초 북한 어린이들의 작품 전시까지를 염두에 두고 붙여졌으나 여러 가지 정황에 의해 이루어지지 못했다.

마을 속 마을

최초 입주회원, 그리고 주민회

2003년 6월 6일은 헤이리의 첫 입주회원이 탄생한 날이다. 커뮤니티 하우스가 같은 해 3월에 준공되고 사무국 직원들이 근무를 시작했지만, 헤이리로 주민등록을 옮겨오는 회원의 입주는 그 의미가 달랐다.

통일동산지구 개발계획이 시작된 것은 1990년 무렵이었다. 곧바로 토지가 수용되어 그곳에 살던 주민들은 다른 곳으로 흩어졌다. 그로부터 십 수 년이 지나서야 헤이리 땅에 뿌리를 내리고 살 새로운 주민이 탄생한 것이다.

북하우스에서 바라본 광장마을.

주인공은 서예가이자 전각가인 강복영 회원 가족이었다. 이들 가족이 이사 들어온 날 공교롭게도 비가 내렸다. 입주한 다음에도 한동안은 불편을 감내해야 했다. 전기도 들어오지 않고 가스도 공급되지 않았다. 가로등은 8월 말에 가서야 불을 밝혔다.

토목공사가 늦어져서 그런 것은 아니었다. 토목공사 완공 예정일은 10월 말이었다. 헤이리 회원들의 마음이 바빠서였을 것이다. 부지를 바꾸고 실시계획 승인이 늦어지고 하면서 잃어버린 시간을 벌충하고 싶은 마음에 토목 시공사를 졸라 준공 전에 건축에 들어갈 수 있도록 동의를 얻어냈다. 2002년 5월 커뮤니티하우스가 앞장서 건축에 들어간 것을 시작으로 2002년 중에 10채가 넘는 건물의 착공이 이어졌다. 2003년 초에는 더 많은 건물이 건축을 시작하였다.

두 번째로 터전을 옮겨온 회원은 이종욱 시인 가족이었다. 8월 말이었다. 세 번째는 시나리오 작가 송재희 회원과 소설가 성미나 회원 부부였다. 가을부터 겨울에 걸쳐 27채의 건물이 준공되었다. 2003년 말까지 이사 들어온 회원은 모두 17가족이었다.

한 가족 한 가족 입주하는 회원이 늘어감에 따라 자연스럽게 헤이리의 모습이 변해갔다. 찬바람이 에돌던 을씨년스럽던 거리에서 사람의 온기가 스며 나오기 시작했다. 가로등만이 외롭던 밤의 풍경도 입주건물에서 발산되는 불빛에 의해 한층 따스해졌다.

이사 온 회원들은 낯선 곳에서의 새로운 삶에 적응해야 했다. 이사 오기 전에 대부분 서울이나 서울 주변도시에서 살았기 때문에 헤이리는 불편하기 짝이 없었다. 어디에서 장을 보아야 하고 아이들 학교는 어디로 보내야 하는지, 가까운 곳에 무슨무슨 병원이 있는지, 대중교통은 어떤

게 있는지 궁금 투성이였다. 먼저 입주한 회원들이 가장 훌륭한 선생님이었다. 회원들은 서로 정보를 교환하고 도와가며 커뮤니티를 일구기 시작하였다.

회원들은 기회만 되면 모였다. 연말에는 함께 모여 조촐한 송년회를 가졌다. 각자 집에서 음식 한두 가지씩을 준비해오니 근사한 파티가 되었다.

함께 의논해야 할 것들은 생활상의 문제만이 아니었다. 입주를 마친 회원들의 고민은 뭐니 뭐니 해도 자신이 지은 공간을 어떻게 활용할 것인가였다. 각자 나름대로 준비들을 해가고 있지만, 다른 회원들은 무슨 생각을 하며 어떻게 준비해가고 있는지 궁금하지 않을 수 없었다. 대부분 봄을 맞아 공간을 열고 프로그램을 선보일 생각이었다. 적극적인 회원들은 공동행사를 제안하였다. 개별적으로 문을 여는 것보다 시너지 효과를 기대할 수 있기 때문이었다.

입주회원들은 현안을 논의하기 위해 한 달에 한 번씩 정례모임을 갖기로 하였다. 모임의 이름은 주민회로 정했다. 가장 먼저 입주한 강복영 회원이 촌장으로 선출되었다.

먼저 입주한 회원들은 많은 불편을 감수해야 했다. 헤이리의 건물이 아파트단지처럼 한꺼번에 준공되는 게 아니므로 더욱 그랬다. 편의시설 부족이 문제가 아니었다. 마을 여기저기서 건축공사가 계속되었기 때문이다. 입주해 살아가는 회원들의 불편을 최소화하는 지혜가 필요했다.

주민회는 의견을 모아 사무국에 전달했다. 소소한 문제는 즉각 처리될 수 있었지만, 중요한 문제는 이사회에 안건을 올려 해결방안을 찾았다. 주민회는 살아가면서 피부로 느끼는 문제를 중심으로 쾌적한 환경을

만드는 일과 회원들이 공동으로 할 수 있는 일을 모색하는 데 역점을 두었다. 취미생활과 건강증진에도 관심을 기울였다.

입주회원이 늘어감에 따라 주민회 활동과 별개로 헤이리 작가모임, 갤러리 모임이 태동하였다. 2세 회원들이 참여하는 헤이리 청년회도 만들어졌다.

8개의 마을 속 마을

헤이리에는 마을 속의 마을이라 할 수 있는 8개의 작은 마을이 있다. 시작마을, 평온마을, 샛별마을, 참나무마을, 광장마을, 해오름마을, 꿈마을, 무지개마을이다. 원래의 이름은 느티마을, 솔마을, 창포마을, 벚나무골, 은행마을, 밤나무골, 참나무골이었다. 새로운 BI를 제정하면서 구획이 일부 바뀌고 마을 이름을 다시 지었다.

건물을 지어 입주하는 회원이 100명 가까이 되기 시작하자 마을별 모임의 필요성이 생겼다. 현재 각 마을에는 적게는 열 몇 가구, 많게는 30가구 남짓이 모여 있다. 시작마을은 1번 게이트 일대부터 타임앤블레이드박물관 어름까지다. 당초 마을 옆을 지나는 개울에 창포가 많이 자생하고 있어 창포마을이라 명명하였던 곳이다. 광장마을은 노을동산 기슭에 위치한 한향림갤러리에서 소소갤러리를 거쳐 북하우스를 포괄하는 지역이다. 헤이리의 상징수인 느티나무 고목이 자리하고 있어 느티마을이라 했던 것을, 마을 중앙의 갈대광장을 포함하는 까닭에 광장마을이라는 새로운 이름이 붙여졌다. 참나무마을은 커뮤니티

하우스에서 식물감각까지, 그리고 꿈마을은 아트서비스 영화촬영소에서 호메오까지다. 4번 게이트에서 7번 게이트까지를 포함하는 구역은 해오름마을이라는 이름을 얻었다. 해오름마을 이웃의 더스텝은 무지개 마을이 되었다.

시작마을 옆 산등성이에 자리한 평온마을은 비즈니스를 할 수 없는 창작자마을이다. 조용히 창작활동에 전념하고 싶은 샤람과 헤이리 다른 지역에서 비즈니스를 하면서 사는 곳을 분리하기를 바란 회원들을 위해 지구가 정해졌다. 단지기획안에는 게이트하우스 지구라고 명명되어 있다. 이곳에 사는 사람들의 프라이버시를 보호하기 위해 마을 입구에 출입을 제한하는 시설을 두자는 게 단지설계자의 의도였다. 샛별마을 역시 원래는 평온마을과 같은 성격의 지구였으나, 주민들의 뜻에 따라 비즈니스가 가능한 곳으로 바뀌었다. MOA갤러리와 영어마을 사이에 분지 모양을 이루고 있다.

각 마을에서는 자체 모임이 이루어진다. 가끔은 헤이리 회원 전체가 모이는 모임이 마을별로 돌아가며 개최된다. 작은 음악회나 예술행사가 곁들여지기 도 한다. 누구네 집 마당에서 또는 실내공간에서 작지만 알찬 행사가 열린곤 한다. 실내악이 연주되는가 하면 가수 윤도현의 생음악 공연이 예정에 없이 펼쳐지기도 한다.

처음 마을 이름이 지어진 것은 2002년이었다. 마을이름뿐 아니라 길, 다리, 광장의 이름을 짓기로 하고 회원 공모에 붙였다. 거리이름 짓기위원회가 주도하였다. 이때 정해진 이름 가운데 지금까지 사용되는 것들로는 갈대광장과 노을동산이 대표적이다. 느티나무 고목 주변은 느티마당으로 정했다. 커뮤니티하우스의 이름도 거리이름짓기위원회

활동의 성과물이다. 최근에 바뀐 마을이름은 2015년 뉴프로젝트 위원회에서 회원들의 의견을 수렴해 정하였다.

이름을 지었으나 유명무실해진 것들도 있다. 구삼뮤지엄 뒷산을 달맞이 동산이라고 지었으나 이름이 사용된 적은 거의 없다. 더스텝 광장은 하늘마당이라고 지어졌다. 고심 끝에 길 이름을 지었으나 이 역시 마찬가지다. '낭만의 길' '음악의 길' '시인의 길' '화가의 길' '영화의 길' '철학의 길' 같은 길 이름은 마을이름과의 경쟁에서 밀려 사장되었다. 반면 '마음에닿길' 같은 길 이름은 최근에 지어졌으나 널리 불리기 시작한 경우다.

한국 영화의 대표선수들

헤이리에는 우리나라를 대표하는 영화인들이 여럿 있다. 영화 감독 강우석, 강제규, 김기덕, 박찬욱 등이다. 사람들은 놀란다. 이들이 충무로에서 가장 영향력 있는 영화인이자 한국영화를 대표하는 감독이기 때문이다.

강우석 감독은 한국영화를 중흥시킨 주역 가운데 하나다. 낙후된 한국영화 제작시설을 개선해 좋은 영화가 탄생하는 환경을 만들기 위해 그가 헤이리에 건립한 것이 아트서비스 영화촬영소다. 이곳에서 〈올드보이〉〈실미도〉를 비롯한 굵직한 한국영화들이 촬영되었다. 강우석 감독은 마샬아트센터가 헤이리에 둥지를 트는 데도 산파 역할을 맡았다. 마샬아트센터는 무술감독으로 국내 일인자인 정두홍 감독이 이끄는 영화인 무술교육기관이다.

강제규 감독은 〈쉬리〉〈태극기 휘날리며〉 같은 기획력 높은 대작의 연출을 맡아 한국영화의 높이와 가능성을 키워온 영화인이다.

김기덕 감독은 비주류 영화인이다. 그는 영화계의 주류라 할 수 있는 속칭 충무로 작업방식과는 반대의 길을 간다. 그의 영화를 불편해하는 사람들도 많다. 하지만 그는 해외영화제에서 가장 많은 상을 받은 한국 영화감독이다. 같은 해에 베를린영화제(〈사마리아〉)와 베니스영화제(〈빈 집〉)에서 동시에 감독상을 수상하였는가 하면, 〈피에타〉로 베니스영화제 대상인 황금사자상의 영예를 안았다.

박찬욱 감독은 칸영화제에서 두 번 심사위원대상을 수상하였다. 〈올드보이〉와 〈박쥐〉로. 세계에서 가장 영향력 있는 영화 사이트 가운데 하나인 에인트잇쿨은 "어떤 영화도 박감독의 작품과는

비견될 수 없다. 박감독은 오늘날 국제적으로 널리 알려지지 않은 감독들 가운데 최고의 자리를 차지하고 있다"고 평하였다.

제41회 대종상은 헤이리 감독들의 영화계 위상을 보여주었다. 박찬욱 감독이 연출한 〈올드보이〉가 감독상을 비롯해 5개상을, 강우석 감독의 〈실미도〉가 기획상 등 4개상을, 그리고 강제규 감독의 〈태극기 휘날리며〉가 촬영상 등 3개상을 수상하였던 것이다.

헤이리에는 연출자 외에도 다른 분야에 종사하는 영화인들이 몇 사람 더 거주한다. 영화음악 분야에서 활동하는 조영욱 감독은 〈접속〉으로 한국 영화 OST의 새 장을 열었다는 평가를 받았다. 시나리오 작가 송재희 회원은 〈개 같은 날의 오후〉 원작자다. 배우 김미숙은 제2의 전성기를 구가하고 있다. 그를 다시금 스타덤에 올린 영화 〈말아톤〉을 시작으로 영화 〈세븐데이즈〉, 드라마 〈밥상 차리는 남자〉 등 영화와 드라마를 넘나드는 전방위 활동을 보여주고 있다.

〈기술자들〉〈애인〉〈더게임〉 등 여러 편의 영화가 헤이리를 배경으로 촬영되었다. 헤이리 거리와 건물들이 로케이션 장소가 되었다. 헤이리에서 찍은 뮤직비디오와 CF는 부지기수다. 한국영화에서 헤이리는 인적으로나 공간적으로 매우 중요한 역할을 수행하고 있다.

한 집 건너
작가가 사는 마을

 보통사람들에게 작가란 어떤 존재일까? 외경의 대상이면서 조금은
신비스러운 존재로 비치지 않을까?

 궁금하거든 헤이리로 달려가라. 한 집 건너 작가들이 산다. 작가들이
정원을 가꾸고 있거나, 거리를 산책하고, 카페에서 차 마시는 모습은 더
이상 낯선 풍경이 아니다. 자연스러운 헤이리의 일상이다.

 일부 작가들은 사생활이 침해되는 것을 부담스러워한다. 사람들이
손가락질하며 쑥덕쑥덕하거나 아는 체하며 불쑥불쑥 인사를 건네온다면
얼마나 당황스럽겠는가? 하지만 일부 작가들은 문을 활짝 열고 방문객을
맞아준다.

 헤이리 작가들은 작가모임을 만들어 공동의 관심사를 풀어나가는 한
편, 공동기획전을 개최하기도 한다. 헤이리 작가들이 자신들을 처음으로
대중에게 선보인 것은 2003년 헤이리페스티벌이었다. 작가들은 오픈
스튜디오 행사를 통해 자신들의 스튜디오와 작업실을 개방하였다.

 이후 오픈 스튜디오는 헤이리 작가들이 대중과 소통하는 헤이리만의
독특한 전통이 되었다. 2004년 헤이리페스티벌 때는 '오버 더 레인
보우'라는 이름 아래 9명의 작가가 오픈 스튜디오 프로그램에 참여하였
으며, 다음 해에는 '헤이리에서 보물찾기'라는 이름의 헤이리 작가전이
열렸다. 모두 15명의 작가가 그동안 작업해온 작품을 전시 형태로
선보였다. 작업실을 개방했음은 물론이다. 헤이리 공간이 넓다 보니

조각박물관을 방불케 하는 조각가 최만린 스튜디오.

이곳저곳 발품을 팔며 보물찾기하듯 작가들의 작품을 감상하자는 게 기획의도였다. 2016년에는 다양한 장르에 걸친 11명의 작가가 스튜디오를 개방해 관람객들에게 색다른 작품 감상의 기회를 제공하였다.

비슷한 문제의식을 갖고 있는 단체와 연대해 색다른 형태의 프로그램이 마련되기도 했다. 2006년 10월에 열린 오픈 스튜디오 페스티벌이 그것이다. 오픈스튜디오 네트워크 추진위원회의 후원으로 헤이리 작가들과 파주 하제마을 작가들의 작업실을 함께 공개하고 돌아보는 행사였다. 하제마을은 헤이리 가까이에 위치한 작가 스튜디오촌이다. 두 마을을 함께 둘러보는 투어버스가 운행되고, 작가 세미나도 개최되었다. 페스티벌 도록은 오픈 스튜디오의 의의를 이렇게 표현하고 있다.

행사기간 동안 작가들은 자신의 작업실을 개방하여 손님을 맞이합니다. 방문자는 약도를 손에 들고 작업실을 방문하여 작가의 작품세계와 창작실의 다양한 모습을 현장감 있게 만날 수 있습니다. 그러므로 창작의 현장에서 작가와 직접적으로 만난다는 것은 작품뿐만 아니라 예술창작의 과정까지도 구체적으로 이해할 수 있다는 것을 의미합니다. 이는 기존의 갤러리나 미술관이 주지 못하는 오픈 스튜디오만의 특별한 경험이 될 것입니다.

헤이리 작가들은 때로 뜻을 같이하는 작가들끼리 소집단을 만들어 새로운 풍속도를 선보이곤 한다. '신신낭만' 같은 작가 모임이 대표적이다. 한영실, 이은미, 홍순정 세 도예작가는 헤이리 회원인 김기덕 감독의 영화를 모티브로 한 기획전을 펼치기도 했다.

헤이리에 이사 오지 않은 회원까지를 망라해 다수 회원의 전시를 한 공간에서 감상하는 전시도 꾸준히 시도되었다. 29명의 작가가 참여한 2004년 6월의 한향림갤러리 기획전과 같은 해 헤이리페스티벌의 일환으로 치러진 헤이리 회원작가전이 그 시초이다. 헤이리작가전은 헤이리페스티벌의 단골 메뉴로 줄곧 이어지고 있다.

헤이리 봄 풍속도 : 정원 가꾸기

헤이리의 봄 풍경은 정원에서 시작된다. 집집마다 정원 가꾸기에 열심이다. 담이 없다 보니 정원에서 일하는 모습이 한눈에 들어온다. 사시사철을 정원에서 살다시피 하는 사람들도 있다. 정원 가꾸기는 독특한 헤이리 문화의 하나가 되었다. 정원을 방치해두면 손가락질이라도 받을세라 조심스레 이것저것 심어보던 사람들도 어느새 전문가가 다 되었다.

본디 헤이리 회원 가운데는 조경에 높은 안목을 가진 사람들이 많았다. 마숙현 회원은 우리 꽃 전문가다. 그의 안내로 헤이리 회원들은 일찍부터 한택식물원이며 지리산 자생화농장 등을 견학하며 우리 꽃, 우리 나무에 대한 소양을 키웠다. 식물감각 안뜰에 가보면 수줍은 듯 뽐내지 않으면서도 기품 있는 정원을 만날 수 있다. 나무 하나, 풀 한 포기, 돌 하나하나에 그의 섬세한 손길이 배어 있다. 나무나 꽃을 심는 것도 중요하지만, 무엇을 어디에 심을지 디자인 개념이 중요하다는 것을 그는 기회 있을 때마다 강조하곤 하였다.

이명희 회원은 헤이리 근동에서 빨간 장화 아줌마로 통한다. 사시

사철을 거의 정원에서 살다시피 한다. 헤이리에 사는 사람 치고 그가 기른 식물 한 포기 분양받지 않은 사람은 없을 것이다. 그의 정원은 경기도에서 뽑은 조경이 아름다운 집에 뽑혔다.

소설가 윤후명 회원은 헤이리에 후명원이란 집을 지었지만 그곳에 살지는 않는다. 그는 식물과 함께하는 삶을 꿈으로 여긴다고 했다. 산문집 《꽃》은 그가 식물 전문가임을 알려준다.

> 지난 식목일에 나는 뒤늦게 헤이리에 혼자 가서 나름대로 식목을 했다. 날씨는 좀 을씨년스러웠어도 내게는 그 식목행사야말로 꿈의 일종이었다. 내일 지구의 종말이 올지라도 오늘 사과나무 한 그루를 심겠다던 사람이 누구였더라? 왜 하필 사과나무였을까만, 내게 식물을 심는 일은 내 생존의 뜻과 별반 다르지 않다. 꽃씨도 뿌리고 어린 나무도 몇 그루 심었다.(윤후명, 〈헤이리의 꿈〉, 《헤이리》 10호)

헤이리에 살지 않는 회원이 이럴진대 그곳에서 사는 사람들은 미루어 짐작이 갈 것이다. 아마 정원에서 가장 많은 시간을 보낸 사람으로는 사진작가 공영석 회원을 꼽을 수 있을 것이다. 그는 한동안 본업은 미뤄둔 채 정원에 붙어살았다.

작가란 존재가 본디 감수성이 예민하고 섬세해서 더 정원 가꾸기에 열성일 것이다. 화가 강제순 회원도 틈만 나면 붓을 내려놓고 정원에서 사는 축에 속한다. 마당발로 통하는 화가 김기호 회원은 화초에 대한 상식에서 누구에게도 뒤지지 않는다. 그는 부지런히 마을을 돌며 정보를 나누고 나무며 꽃을 나누어 심곤 한다.

어느 날은 헤이리 회원들이 단체로 구럭을 메고 이웃필지 원정을 떠났다. 영어마을이 들어선 자리다. 그곳에 성토작업이 시작되었는데, 늪지에 잘 자라고 있던 창포며 붓꽃 같은 식물이 하루아침에 흙더미 속에 묻혀버리게 되었던 것이다. 안타까운 마음에 한마음이 되어 이들 불쌍한 식물을 구출하는 작전에 나섰던 것이다. 늪지를 헤매며 식물을 캐오는 게 어찌 쉬운 일일까? 애처로운 마음만 앞설 뿐 몇 포기 옮기지도 못했다.

이런 일이 계기가 되어 헤이리에서는 집을 지으면서 나무를 베어내게 될 경우 반드시 회원들에게 공지를 한다. 필요한 나무가 있으면 옮겨 심으라는 뜻이다. 고작 참나무 등속인데다 옮겨 심어봐야 산다는 보장도 없다. 장비를 불러야 하기 때문에 조경업자에게 주문하는 것보다 비용이 저렴한 것도 아니다. 그래도 헤이리 회원들은 최선을 다해 나무를 옮겨 심는다. 본디 그 땅에 자라던 나무들이 가치 있다고 믿기 때문이다. 헤이리 회원들은 대부분 잡목 예찬론자가 되었다.

헤이리의 상징수는 흰 꽃이 피는 배나무다. 팥배나무, 아그배나무, 돌배나무, 콩배나무, 참배나무, 동배나무가 여기에 속한다. 산사나무, 산딸나무, 이팝나무 등은 권장수다. 도라지, 구절초, 억새는 헤이리 상징꽃이다. 향나무, 측백나무, 회양목, 솔송나무는 심을 수 없다. 다른 곳에서와 달리 헤이리에서는 거의 잔디를 보기 어렵다. 잔디 식재를 억제하고 있기 때문이다.

헤이리 공공용지에는 야생화가 주로 심어져 있다. 방문객들이 야생화를 꺾어가거나 약으로 쓴다며 뿌리째 캐가는 일이 종종 발생하곤 한다. 헤이리의 조경 개념에 대한 인식이 부족해 마을 내의 꽃들이 심고 가꾼 것이라는 생각을 미처 못해서다.

헤이리에는 아직 건물이 들어서지 않은 빈터가 많다. 봄부터 여름까지 헤이리 곳곳은 유채, 구절초, 자운영, 메밀꽃, 벌개미취 꽃밭으로 변한다. 빈터에 야생화 군락지를 조성하였기 때문이다.

헤이리 문화아카데미와 문화예술강좌

헤이리에는 여러 장르의 예술가들과 비평가, 기획자들이 모여 있다. 또한 훌륭한 문화콘텐츠와 공간이 있다. 이런 헤이리의 특징은 문화예술 교육에 더없이 좋은 조건을 만들어주고 있다. 헤이리 전체가 매력적인 체험의 공간이자 교육의 공간이다. 많은 사람들이 다양한 경로와 목적으로 문화탐방을 위해 헤이리를 찾고 있다. 헤이리의 갤러리와 작가 스튜디오에서 체험 프로그램에 참여하는 방문객도 많다.

대중의 요구는 점차 높아져갔다. 헤이리가 열린 공간을 지향하는 만큼 이러한 요구에 효과적으로 부응하는 노력이 필요했다. 2007년에 헤이리 문화아카데미가 설립된 배경이다. 1단계로 문화 도우미 과정, 2단계로 도슨트docent 과정이 운영되었다. 헤이리 내의 문화시설이나 페스티벌 등에서 전시, 공연 행사를 돕고, 공간을 관리할 인력을 양성하자는 취지였다.

헤이리에서는 연중 크고 작은 행사들이 열린다. 그때마다 가장 큰 애로사항 중의 하나가 필요한 인력을 가까운 데서 찾을 수 없다는 것이었다. 서울에서 출퇴근한다는 게 여간 고된 일이 아니었다.

물론 문화아카데미 설립의 목적은 필요인력의 양성에 머물지 않는다.

더 폭넓고 중요한 목적은 대중을 위한 교양강좌 역할이었다. 헤이리에 각별한 애정을 갖고 있거나 문화예술에 관심이 높은 지역민들에게 교육서비스를 제공하기 위한 것이었다.

문화 도우미 과정의 강사는 헤이리 내외부의 전문가들이 초빙되었다. 헤이리에서 이루어지는 프로그램에 대한 강의는 내부 전문가들이 맡고, 외부 강사는 해당분야의 최고 전문가들을 섭외하였다. '미술작품 감상법' '현대미술의 이해' '미술전시 기획' '미술관 운영' 같은 것이 강의 주제였다. 도슨트 과정은 다음 해 3월에 시작되었다. 실제 프로그램에 투입할 수 있는 인력을 배출하기 위해 이론뿐만 아니라 현장실습을 중시하는 커리큘럼이 짜여졌다.

2008년 여름부터는 문화아카데미의 책임이 신설된 교육위원회로 이관되었다. 교육위원회는 첫 프로그램으로 문화교양강좌 음악편을 개설하였다. 일반인 모두를 대상으로 하는 교양강좌 성격이 한층 강화된 것이었다. 총 12강 가운데 6강은 대중음악, 6강은 클래식 음악 강의였다. 대중음악은 대중음악평론가 강헌, 클래식음악은 문화평론가 정윤수 씨가 강의를 맡았다. 헤이리는 어린이와 청소년들의 감성교육에 더없이 좋은 장소다. 청소년 캠프는 청소년들에게 유익하고 즐거운 예술체험의 기회를 제공하기 위해 운영되었다.

2014년부터는 헤이리 예술아카데미라는 이름으로 교육 프로그램이 진행되고 있다. 2017년에는 주말에 가족 단위로 헤이리를 찾는 사람들에게 문화 향유의 기회를 제공하기 위해 주말 예술아카데미를 신설하였다. 경기도교육청과 함께 진행하는 '꿈의 학교', 고용노동부와 제휴해 큐레이터와 에듀테이너를 양성하는 휴벨트 프로젝트 역시 헤이리의

자산을 활용한 교육 프로그램이다.

이제는 평생교육의 시대다. 문화예술 교양은 사람의 품격을 가르는 기준이 되고 있다. 문화예술을 통해 자기를 실현하려는 욕구도 날로 높아지고 있다. 문화예술에 목마른 사람들은 헤이리로 달려온다. 달려와 갤러리며 작가 스튜디오를 노크한다.

헤이리의 공간들은 이런 목마름에 언제나 청량제가 될 준비가 되어 있다. 헤이리 홈페이지를 방문해보면 수십 군데서 강좌며 체험 프로그램이 진행되고 있음을 알 수 있다. 어린이를 위한 프로그램, 성인을 위한 프로그램, 일일 프로그램, 강좌 프로그램, 계절 프로그램 등 다양하다. 작가가 되기를 원하는 사람을 위한 전문 프로그램도 있다. 그 영역은 조각, 그림, 유리공예, 도자기, 서예, 천연염색, 사진, 압화, 퀼트 등 넓은 장르에 걸쳐 있다. 마치 헤이리가 하나의 거대한 예술학교 같다.

갤러리들이 빚어내는
따로 또 같이 문화

어느 토요일 오후의 헤이리 풍경

오랜만에 헤이리에 갔다. 1번 게이트로 들어섰다. 입구 가까이에 있는
UV하우스에 들렀다. 터치아트 서일하 사장을 건물 앞에서 만났다.

"아, 반가워요. 무척 오랜만이네요. 어떻게 지내요?"

"네, 잘 지냅니다. 별일 없으시죠?"

"늘 똑같죠. 여기 전시 보러 왔어요. 아직 못 보았거든요."

"저도 전시 구경하려고 왔습니다."

터치아트, UV하우스, 아트팩토리, 소소 네 개의 갤러리가 공동
기획한 미디어 영상전Media Season in Heyri이 오픈하는 날이었다. 서사장은
미디어 영상전의 공동주최자로서 다른 갤러리의 전시를 돌아보고 있는
참이었다.

함께 전시실로 내려갔다. 두 대의 빔 프로젝터가 돌아가고 있었다.
기역자로 꺾인 전시장의 서로 다른 벽면에서 영상물 화면이 재생되고
있었다. 어두운 전시실에 오도카니 앉아 한동안 화면을 응시하였다. 이내
작품이 끝나고 다른 작품이 이어지고 하였다. 미디어아트 공동 작업을
10년째 해오고 있는 그룹의 작품이었다.

아트팩토리로 달려갔다. 입구에서 민속악기박물관 이영진 관장과
이정규 작가를 만났다. 반색하며 반겨준다. 오랜만에 만나니 더욱 정겹다.

그새 전시를 둘러보고 나오는 길이었다. 각자의 공간을 헤이리에서 운영하고 있으니 다른 전시를 잠시잠시 둘러보는 일도 쉬운 일이 아닐 터이었다.

안으로 들어섰다. 오프닝이 시작되고 있었다. 김해민 작가의 단독 전시였다. 등지고 서 있는 두 대의 모니터가 서로 반대방향에서 찍은 화면을 보여주는 작품을 재미있게 보았다. 6시에 터치아트에서 미디어 영상전 공동 파티가 있다고 한다. 그런데도 아트팩토리 갤러리 한쪽에는 음료와 다과가 준비되어 있었다. 작가와 손님에 대한 배려일 것이다.

터치아트로 장소를 옮겼다. 구자영과 독일작가 올리버 그림의 작품을 전시하고 있었다. 옆으로 길게 펼쳐진 올리버 그림의 사진작품은 아주 독특한 풍경을 만들어내고 있었다. 어떻게 이런 그림이 나오지 하는 의문은 360도 회전하는 특수카메라로 촬영했다는 설명을 보고서야 풀렸다.

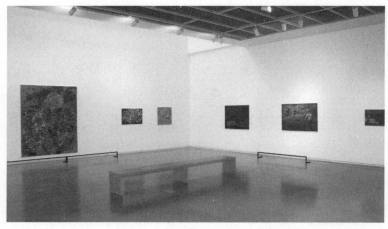

헤이리만의 독특한 갤러리 문화는 안타깝게도 기로에 서 있다.

소소 갤러리는 이름 그대로 작고 아담한 갤러리다. 앙증맞은 표정으로 언덕진 숲속에 살포시 숨어 있다. 음식물을 소재로 인터랙티브 작품을 만들어낸 전지윤의 작업과 이은하 작가의 영상물을 선보이고 있었다.

몇 해 전 어느 토요일 오후의 헤이리 풍경이다. 헤이리에서는 이처럼 여러 갤러리가 연합하여 공동전시를 개최하는 일이 심심찮게 펼쳐지곤 한다. 많을 때는 20여 개의 갤러리가 참가한다. 헤이리에서 이 같은 형태의 전시가 개최될 수 있는 이유는 우선 헤이리에 적지 않은 수의 전시 공간이 들어서 있기 때문이다. 얼추 40여 개에 이른다.

헤이리 갤러리들은 대부분 토요일에 새로운 전시를 시작한다. 토요일의 전시 개막 전통과 오프닝 파티는 헤이리의 독특한 풍경을 만들어낸다. 작가들이 동료의 전시회를 축하하기 위해 달려오고, 관람객들이 갤러리를 순회한다. 갤러리 마당에서는 밤늦도록 불이 꺼질 줄을 모른다. 이날 금산갤러리는 프랑스 작가 클로드 비알라의 전시를 새로 선보였다. 한향림 갤러리에서는 손창귀, 김은영 2인 도자전이, 알토그래프 갤러리에서는 디지털 파인아트 프린팅전이 시작되었다.

헤이리가 예술마을로서의 정체성을 갖기 위해서는 헤이리에 작가들이 많이 거주해야 한다. 헤이리에 자신의 스튜디오를 갖지 않은 작가들을 위한 레지던시 프로그램이 확충될 필요가 있다. 하지만 레지던시 프로그램을 통해 작가들을 수용하는 데는 물리적인 한계가 있다. 이를 보완하는 한편 더 의미 있게 헤이리 작가 공동체를 만들어내는 역할은 갤러리의 소임이다. 헤이리 내 갤러리에서만도 일 년에 수백 명의 작가들이 개인전 혹은 공동전에 참여한다.

헤이리 전시의 특징

헤이리 갤러리의 특징은 좁은 지역에 밀집해 있고 서로간의 친밀도가 높다는 점이다. 그래서 다른 곳에서는 발견하기 어려운 새로운 문화를 창조해내고 있다. '따로 또 같이', 이것이 헤이리의 특징이고 경쟁력이다. 상업 갤러리에서 공동전시는 쉬운 일이 아니다. 각자의 이해관계가 다르기 때문이다. 서울시내의 갤러리들은 대부분 개별 갤러리 차원에서 전시를 꾸려갈 따름이다. 그동안 헤이리에서는 대형 공동전시 프로젝트와 소규모 갤러리 연합전 등이 다양하게 펼쳐졌다. 공동전시에는 훨씬 높은 세인의 관심이 모아졌다.

대형 공동전시는 헤이리 위원회와 함께 만들어가는 큰 규모의 행사에서부터 갤러리들이 자발적으로 연대하는 방식이 있다. 이들 행사는 공익적 성격이 강해서 갤러리 입장에서는 출혈을 감수해야 한다. 작품 판매를 하지 않는 경우가 대부분이기 때문이다.

헤이리 페스티벌과 함께 열리는 갤러리 연합전을 제외하고 가장 꾸준히 이어져온 공동전시는 '아트로드77'이다. 해마다 십여 곳의 갤러리가 함께 프로그램을 준비해왔다. '아트로드77'이란 이름이 붙여진 것은 자유로가 국도 77번으로 명명되었기 때문이다. 헤이리로 이어지는 국도 77번을 '예술의 길'로 승화시키자는 취지였다. 전시 수익금을 기부하는 대안적 성격의 아트페어로서, 2016년에는 '현대미술 52인의 미술 화첩기행'이란 주제로 진행되었다.

공동전시가 진행될 때면 갤러리들은 서로 역할을 나누어 맡는다. 비용은 공동으로 염출해 충당한다. 오프닝 파티를 공동으로 진행하기도 한다.

공동 프로그램은 문화예술계의 이슈를 짚어내고 새로운 어젠다를 제시할
수 있다는 점에서 개별전시와는 격을 달리한다.

　물론 헤이리 갤러리들은 개별전시에 더 많은 시간을 할애한다. 아쉽게
도 대부분의 갤러리들이 운영에 어려움을 겪고 있다. 헤이리 갤러리들이
튼튼히 뿌리내리는 일이 중요한 과제이지만, 현실은 그 역방향으로 흘러
가는 모양새다.

미술관 : 갤러리의 행동반경을 확장하다

"헤이린가요?"

"네, 그렇습니다."

"'딸기가좋아요' 가면 딸기를 마음대로 먹을 수 있나요?"

"……."

　헤이리페스티벌 때 사무국에 걸려온 전화를 받고 스태프 가운데 한
사람이 전화 건 이와 나눈 대화내용이다. 연일 계속되는 야근에 파김치가
되어 있던 사무국 식구들과 페스티벌 스태프들은 모처럼 배꼽을 쥐고
웃으며 스트레스를 날려 보냈다.

　'딸기가좋아요'는 '딸기'라는 캐릭터를 주제로 한 테마공간이다. 상업
공간이냐 문화공간이냐 논란이 끊이지 않는 곳이다. 작은 공간들이
올망졸망 모여 있는 헤이리에서는 덩지가 큰 축에 속한다.

　'딸기가좋아요' 부속건물은 한때 쌈지미술창고라고 불렸다. 쌈지 아트

컬렉션을 보관하면서 대중에게 선보이기도 하는 독특한 개념의 미술관이었다. 베니스비엔날레를 비롯한 각종 국제미술제를 무대로 활동한 작가들의 전위적인 작품이 중심을 이루었다. 일부 작품은 포장된 채로, 일부 작품은 포장을 풀어 실물을 보여주는 형태로 전시되었다. 2004년의 개관전을 시작으로 독특하고 재미있는 개념의 쌈지 컬렉션전을 통해 소장작품의 면목을 세상에 알렸다. 대안미술관으로서 즐거움을 선사하던 쌈지 아트 컬렉션은 사정에 의해 간판을 내렸다.

역사의 뒤안길로 사라진 쌈지미술창고의 빈자리는 몇몇 미술관이 메워주고 있다. 갤러리의 행동반경을 넘어선 미술관의 존재가 반갑지 않을 수 없다. 블루메미술관은 독특한 외양으로 사람들의 시선을 사로잡는다. 건물이 큰 굴참나무를 품고 있어서다. 계절에 따라 나무는 무성한 잎으로 건물을 장식하기도 하고, 콘크리트 벽 틈으로 수줍은 나신을 드러낸다. 미술관을 설립한 이는 백순실 작가다. 그가 즐겨 그리는 모티브는 우리 차와 클래식 음악이다. 건물 전면부 파사드는 그의 대표작 시리즈인 '동다송'東茶頌을 형상화한 것이며, 미술관에서 자주 음악회가 열리는 것은 그의 유별난 음악 사랑 때문이다. 별채처럼 느껴지는 미술관 2층은 작가의 집이자 작업실이다. 작가는 숲으로 둘러싸인 미술관 주변에 정성스레 꽃과 나무를 심고, 자연과 하나가 되는 삶, 자연과 삶이 투영된 미술관을 실현해냈다.

2005년 건물이 준공된 이후 한동안은 금산갤러리가 둥지를 틀고 있었다. 따라서 기획전을 중심으로 하는 블루메미술관의 전사前史는 2013년 등록 훨씬 이전으로 소급해 올라간다. 판화, 사진, 회화, 조각 등 200여 점의 국내외 현대작품을 소장하고 있지만, 미술관의 기본 전시

방향은 여전히 큐레이터의 시선으로 현대미술을 해석하는 기획전이다. '미술관 속 큰 나무'라는 이름으로 어린이와 청소년을 대상으로 하는 교육프로그램도 활발히 펼치고 있다.

93뮤지엄은 인물 관련 미술품을 수집 전시하는 곳이다. 국보급 초상화에서부터 현대작가들의 인물화에 이르는 회화가 전시물의 중심을 이루고 있다. 이우환, 김종학 등 근현대 대가들의 현대미술품과 베트남 대표 작가들의 작품 컬렉션도 소장품의 한 축을 이룬다. 상설전 위주로 운영되지만, '맛있는 현대미술' 같은 재미있는 기획전도 개최한다. 서울 명륜동에서 옮겨온 백 년 된 한옥이 경내에 자리 잡고 있다.

한향림현대도자미술관은 근현대 도화陶畵를 수집 전시하는 미술관 이다. 도자기와 그림이 만나 만들어내는 세계를 체험할 수 있다. 한때 남프랑스 발로히에 틀어박혀 도자기에 몰입하던 피카소의 작품을 비롯해 김기창, 장우성 같은 화가는 물론, 도예가, 문인들의 개성 있는 작품이 미술관을 채우고 있다. 한향림옹기박물관의 분관이며, 수집된 작품에는 콜렉터인 이정호 헤이리 이사장이 손길이 배어 있다.

아트센터 화이트블럭은 갈대광장 옆에 자리한 미술관이다. 해마다 한국은 물론 서구와 아시아 현대미술까지를 아우르는 기획전을 4~5회 개최한다. 서로 연결되는 6개의 대형 전시실에서 대형 설치작품을 포 함한 모든 장르의 전시가 가능한 좋은 시설을 갖추고 있다. 첫손에 꼽아야 할 화이트블럭의 미덕은 작가 레지던시 프로그램을 운영하는 점이다. 재능 있는 젊은 작가의 터전이 되어야 할 헤이리 예술마을의 정체 성에 비추어볼 때 그 의미는 더욱 크다. 창작 스튜디오 입주 작가에게 18개월의 체류 기간을 보장하는 것도 큰 매력이다.

살롱음악회의 산실

우리처럼 큰 것 콤플렉스가 많은 나라도 없지 싶다. '동양 최대' '세계 최대'를 참 좋아한다. 그런 성취욕과 열정이 이만큼 우리 사회를 발전 시켰으리라는 점을 겸허히 인정하면서도 여전히 걱정스럽다.

지방자치단체가 경쟁적으로 짓는 공연장의 크기는 눈이 휘둥그레질 정도다. 무슨 프로그램으로 일 년 열두 달 공연장을 채워갈 것이며, 청중이나 관객이 들기나 할지 걱정이 앞서는 것이다. 공연이나 전시도 초대형 블록버스터를 유난히 밝힌다.

그런 한편으로 언제부터인가 작은 공연이 문화생산과 문화향유의 중요한 모습으로 자리잡아가고 있다. 대학로 소극장과 홍대앞 클럽의 공연문화가 대표적이다. 이 같은 흐름은 조심스레 클래식 음악 쪽으로 옮겨가고 있다. 이 부문에서 헤이리는 선두에 있다.

헤이리에는 변변한 공연장이 없다. 2010년 들어서야 예맥아트홀이 준공되었다. 연극, 무용, 클래식 공연을 모두 소화할 수 있는 시설을 갖췄다. 수용할 수 있는 청중의 수는 200명을 넘어선다. 예맥아트홀의 개관 공연은 클래식 음악회였다.

헤이리를 대표하는 음악 공간으로 카메라타를 꼽는 사람이 많다. 카메라타는 엄밀히 말하면 음악 감상실이다. 카메라타의 묘미는 아날로그 음악을 들을 수 있다는 것이다. 하지만 음악 공연장이라 하여도 손색이 없다. 그동안 해온 공연이 증명한다. 클래식 음악을 중심으로 성악, 퓨전, 재즈에 이르기까지 다양한 공연이 펼쳐졌다.

금산갤러리와 블루메미술관은 전시 개막에 맞추어 클래식 공연을 여는 전통을 만들어내었다. 전시장 안쪽에는 이색적인 전시물이 자리 잡고 있다. 한 그루의 참나무다. 실내 조명이 꺼지고 나무 앞 무대에 스포트라이트가 비치면 환상적인 배경이 연출된다.

갤러리 공연은 헤이리의 한 특징이 되고 있다. 전시에 맞춘 특별 공연이 자주 열린다. 화이트블럭, 북하우스, 구삼뮤지엄 등 많은 전시 공간에서 개성 있는 음악회가 헤이리를 수놓곤 한다. 세계민속악기박물관은 '예민의 작은 음악회' 같은 프로그램과 각국 민속악기로 편성되는 특징 있는 음악회를 개최한다.

헤이리는 살롱음악회라는 새로운 문화를 만들어내는 데 앞장서왔다. 청중들은 예술가들의 체취가 짙게 묻어나는 음악회를 특별한 감흥을 갖고 즐긴다. 좋은 음악가, 좋은 프로그램이라면 어디든 달려가는 음악 마니아들이 많아진 덕분이다.

헤이리 위원회 차원에서 기획한 음악회도 숱하게 열렸다. 노을음악회, 윤이상음악회, 서울스프링실내악축제 등이 대표적이다.

헤이리를 음악이 있는 마을로 만드는 데 가장 크게 기여한 이는 한국예술종합학교 음악원 지휘과 서현석 교수다. 서교수는 헤이리로 이사 오면서 헤이리 오케스트라 창립에 발 벗고 나서는 한편, 색채가 있는 음악 전시회, 뮤지컬 연주회, 독일 크로스챔버오케스트라 초청연주회 등 숱한 연주회를 개최하였다. 헤이리 전국음악콩쿠르, 헤이리예술마을 실내악 축제도 그의 손을 거쳐 기획되었다.

헤이리 사람들의 음악 사랑 덕분일까? 세계적인 지휘자인 정명훈 선생의 피아노 콘서트가 헤이리에서 두 차례나 개최되었다. 첫 공연은

2004년 가을의 헤이리페스티벌에서였다. 첼로 정명화, 바이올린 이성주 선생과 함께한 피아노 삼중주였다. 정명훈 선생은 세계적인 피아니스트이지만, 지휘자로서의 삶이 너무 바빠 여간해서는 그의 피아노 연주를 들을 기회가 없다. 정선생은 9월 하순으로 일정이 잡힌 일본 공연을 취소하고 헤이리로 달려와주었다.

아트서비스 공연장을 꽉 메운 청중들은 곡이 끝날 때마다 연신 우레와 같은 박수를 보냈다. 헤이리에서 치러진 공연 가운데 가장 뜨거운 공연이었다. 청중들은 연주자들의 손놀림이며 작은 몸동작까지 숨을 죽이며 지켜보았다. 큰 공연장에서는 결코 맛볼 수 없는 역동적이면서도 사람의 체취가 묻어나는 색다른 경험이었다.

다음 해에도 정선생의 공연을 관람할 수 있는 기회가 주어졌다. '마에스트로와 친구들'이라는 이름으로 정선생, 첼로 정명화, 바이올린 데니스 김 3인의 연주회가 열렸던 것이다.

한국예술종합학교와 함께한 노을음악회

노을음악회는 단지조성 공사가 끝난 후 헤이리 땅에서 치른 최초의 문화행사였다. 더욱 뜻 깊었던 것은 한국예술종합학교(이하 한예종)와 지학협동(地學協同 : 지역과 대학의 협력시스템) 협약을 맺어 진행한 행사라는 점이다. 음악회 내용을 알차게 꾸미기 위해 한예종이 기획, 출연자 섭외 등 음악회의 내용과 관련한 일을 책임 맡았다. 한예종은 이소영 씨를 음악 코디네이터로 위촉하였다.

'노을음악회'라는 이름을 얻게 된 것은 한예종 이건용 총장 일행과 2003년 2월 노을동산을 답사한 것이 계기가 되었다. 노을동산이 너무 아름답고 헤이리에서 가장 높은 의미 있는 곳이기 때문에 노을동산 산정에서 이색적인 산상음악회를 갖기로 의기투합하였던 것이다.

모두 6차례에 걸쳐 진행된 노을음악회의 첫 번째 공연은 4월 마지막 토요일 늦은 오후였다. 산정에서 공연을 갖는다는 사실에 고개를 갸웃거리며 힘들게 능선을 올라온 참가자들은 갑자기 사방이 일망무제로 탁 트이며 비경이 연출됨을 보고 연신 감탄사를 토해내었다. 공연이 펼쳐질 자리에는 전날에 세워둔 기러기 두 마리를 머리에 인 형상의 솟대가 서 있었다.

강권순 명창의 비나리 소리를 시작으로 음악회의 막이 올랐다. 노을을 감상하기에는 좀 이른 시간이었지만 그래도 호수처럼 넓은 강물에 늦은 오후의 태양빛이 옅게 드리웠으며, 그것은 점점 더 짙은 색으로 물들어가고 있었다. 이어서 이용구의 태평소와 타악 그룹 '공명', 솔리스트 앙상블 '상상'팀 멤버들이 헤이리의 장도를 축하하고 이 땅의 평화를 기원하는 굿 퍼포먼스를 펼쳤다.

산정에서의 공연이 끝난 후에는 장소를 한 달 전에 갓 준공된 커뮤니티하우스로 옮겼다. 커뮤니티하우스 다목적홀은 회원들의 개별 프로그램이 활성화되기까지는 공공 문화프로그램 행사장으로 사용될 예정이었지만, 공연행사를 갖기에는 여건이 좋지 않았다. 전문 공연장을 염두에 두고 설계된 것이 아니었기 때문이다. 2부 공연에서는 홍준철 교수가 지휘하는 합창단 '음악이 있는 마을'이 출연해 작곡가 이건용 총장의 합창곡들을 들려주었다. 뒤를 이은 '상상'과 '공명'의 난장 공연은

농요 〈헤이리소리〉를 삽입한 즉흥음악이 인상 깊었다. '헤이리' 이름이 〈헤이리소리〉에서 나온 것이니만큼, 〈헤이리소리〉가 음악적으로 더욱 완성되고 현대화됨으로써 〈아리랑〉 못지않게 사랑받는 노래가 되었으면 하는 바람을 가져보았다.

9월말까지 매월 헤이리 커뮤니티하우스는 음악의 향기로 뒤덮였다. 노을음악회가 시작될 때는 헤이리에 준공된 건물도 사는 사람도 없던 시절이었다. 커뮤니티하우스만이 마을 한켠에 휑뎅그렁하니 자리 잡고 있을 뿐. 콘서트가 있는 날이면 얼마나 가슴을 졸였는지 모른다. 청중이 모이기나 할까 걱정이 앞섰던 것이다. 그러나 커뮤니티하우스는 어느 틈에 청중으로 가득 채워지곤 했다.

노을음악회에는 국내 대표 연주자들이 프로그램을 장식해주었다. 첼리스트 양성원 교수, 바이올리니스트 이성주 교수 같은 이들이다. 소리꾼 김용우의 콘서트와 노래시라는 독특한 영역을 개척해가고 있던 전경옥의 시심이 묻어나는 목소리도 헤이리의 밤공기를 촉촉이 적셔주었다.

노을음악회는 한국예술종합학교 이건용 총장과 코디네이터로 수고해준 이소영 선생의 도움과 헌신에 크게 빚진 프로그램이었다.

현대음악의 거장 윤이상을 기리며

한국을 대표하는 현대예술가 두 사람을 꼽는다면 단연 윤이상과 백남준이다. 작곡가 윤이상과 비디오 아티스트 백남준, 그들은 세계 예술계에 큰 발자취를 새긴 우리의 자랑이다.

헤이리는 한때 백남준미술관을 헤이리에 유치하려 했었다. 제안서를 만들어 파주시를 비롯한 관계기관에 들고 다니고 백남준 선생 쪽에도 이야기를 넣어보았다. 백남준 선생의 작품을 다수 소장한 콜렉터가 작품을 처분하려 한다는 정보를 입수해 동분서주한 적도 있었다. 그러던 중 경기도가 나서 미술관 유치에 성공했다. 그렇지만 백남준미술관은 헤이리로 오지 못했다. 인구가 많은 수원 부근의 경기 남부에 가산점이 주어진 탓이었다.

영국의 땅끝마을이라 할 수 있는, 대서양 가운데로 튀어나온 콘월 반도 끝에는 세인트 아이브스라는 작은 마을이 있다. 경관이 좋아 예술가들이 모여들었다. 거기에 가면 런던 테이트뮤지엄의 분관을 만날 수 있다. 민간과 공공부문이 힘을 합쳐 예술마을의 정체성을 만들어가는 모범사례 아닐까 싶다.

헤이리는 윤이상 선생을 모시기 위해서도 많은 노력을 기울였다. 헤이리 바로 옆에는 정부가 소유하고 있는 좋은 땅이 있다. 이곳에 윤이상음악당과 윤이상음악학교를 세우자고 여러 곳에 제안하였다. 윤이상 선생은 남과 북에서 모두 존경받는 드문 경우이다. 그렇기 때문에 윤이상음악당은 통일동산의 조성취지와 잘 맞는 프로그램이다. 아직도 정부 땅은 비어 있다. 가능성은 열려 있는 셈이다.

윤이상 선생에 대한 관심이 계기가 되어 윤이상 선생을 기리는 음악회가 세 차례 헤이리에서 개최되었다. 첫 번째 공연은 2005년 초겨울에 열렸다. 이 해는 윤이상 선생이 돌아가신 지 10주년이 되는 해였다. 서거 10주기를 맞아 윤이상 선생을 추모하는 음악회가 베를린과 베이징, 평양 등 세계 각지에서 열렸다.

헤이리에서 공연한 단체는 베를린 윤이상앙상블이었다. 베를린 윤이상 앙상블은 평양과 베이징에서 공연을 마친 후 헤이리를 찾았다. 헤이리 공연은 윤이상 10주기 행사의 대미를 장식하는 공연이었다. 행사를 주관한 윤이상평화재단은 평생을 조국통일을 염원하며 살아온 고인의 뜻을 기리기 위한 최적의 장소로서 헤이리를 선택하였다. 그리하여 서울에 소재한 큰 공연장이 아닌 헤이리의 소박한 공간에서 뜻 깊은 공연이 펼쳐졌다.

공연에 다리를 놓은 이는 김언호 헤이리 이사장과 조희창 윤이상평화재단 기획실장이었다. 김언호 이사장은 이미 90년대 초부터 윤이상 음반을 국내에 소개하기 위해 노력해온 터였다.

음악회가 있던 날은 평일이었다. 평일인데도 불구하고 커뮤니티하우스는 입추의 여지없이 메워졌다. 늦가을의 고적한 초저녁 어둠을 감싸 안기라도 하듯 구슬프고 청아한 플루트 소리로 연주의 막이 올랐다. 〈중국의 그림〉 속에 들어 있는 '목동의 피리'였다. 플루트, 오보에, 바이올린, 첼로가 함께한 마지막 곡 〈영상〉에 이르기까지 청중들은 동양과 서양을 넘나들며 독자적인 음악세계를 구축해온 거장의 음악적 숨결에 흠뻑 취할 수 있었다.

2006년에는 봄, 가을 두 차례 윤이상 선생을 기리는 음악회가 헤이리에서 열렸다. 봄에는 현대음악 발전에 큰 기여를 한 윤이상 선생의 음악을 이해하는 데 도움을 주기 위한 음악회였다. 현대음악이 난해한 만큼 정면으로 부딪쳐 현대음악의 인프라를 확장하자는 의도였다. 11월 음악회는 국제 윤이상음악상 제정을 기념하기 위한 것이었다.

작은 마을에 심포니 오케스트라가?

사람들은 놀란다, 헤이리를 보고. 사람들은 더욱 깜짝 놀란다, 헤이리에 심포니 오케스트라가 있다는 말을 듣고. 어떻게 이런 작은 마을에 오케스트라가 있을 수 있느냐는 것이었다.

헤이리 심포니 오케스트라는 2006년 10월 창립되었다. 해마다 두어 차례 연주회를 가졌으며, 2016년 창단 10주년 특별음악회를 개최하였다. 미루어 짐작할 수 있듯이, 상설 오케스트라는 아니다. 오케스트라를 운영하기 위해서는 막대한 예산이 들어간다. 헤이리 이사회에서 오케스트라 이야기가 나왔을 때 반대의견이 많았던 것도 그런 이유에서다.

헤이리 심포니의 산파역인 서현석 교수가 제안한 것은 일종의 페스티벌 오케스트라였다. 상설로 운영하지 않고 페스티벌 때만 모여 공연을 갖는 개념이었다. 한동안은 논의가 진전되지 못했다. 예산을 확보할 길이 없었던 것이다.

그러던 중 파주오픈아트페스티벌의 프로그램 속에 오케스트라 공연을 포함시켰다. 헤이리 이사회는 물론 예산을 지원하는 파주시와도 협의하였다. 최만린 이사장은 순수예술의 꽃이라 할 수 있는 오케스트라가 헤이리를 한층 격조 있는 공간으로 만들어줄 거라며 적극성을 보였다. 아마도 최만린 이사장의 의지가 없었다면 헤이리 심포니의 탄생은 어려웠을 것이다. 외부에서 예산을 확보했음에도 불구하고 이사회 내부의 반대기조가 강했던 것이다.

2006년 10월 말의 창립공연은 몹시 긴장되는 속에서 막이 올랐다. 장소는 영화인들에게 무술을 가르치기 위해 설립된 마샬아트센터였다.

주말이면 공연장으로 바뀌곤 하는 카메라타.

막상 오케스트라 공연을 갖기로 했지만 장소가 문제였다. 헤이리에 실내공연장이 없었기 때문이다. 서교수와 함께 몇 군데 규모가 있고 가능성이 있는 건물을 일일이 답사한 끝에 마샬아트센터를 낙점하였다. 마샬아트센터 운영자인 정두홍 감독 측으로부터 어렵사리 장소 사용을 허락받았다. 그런데 요구조건이 까다로웠다. 마루에 흠집이 나면 안된다는 것이었다. 여성들의 하이힐이 요주의 대상이었다. 그렇다고 신발을 벗고 입장하라고 할 수도 없는 노릇이었다. 공사용으로 사용하는 천을 사다가 마루 전체에 깔았다.

공연은 대성공이었다. 관객이 홀을 가득 메워주었다. 더욱 환상적이었던 것은 노을이었다. 마샬아트센터 남쪽 벽 전체가 유리였는데 바깥 숲과 지는 노을이 음악과 절묘하게 어우러져 멋진 하모니를 연출하였다. 청중들은 연주에 커튼콜로 응답함으로써 헤이리 심포니의 장도를 축하하였다.

귀향자 황인용의 카메라타

헤이리에는 명소가 많다. 카메라타를 첫손에 꼽는 이들이라면 단연코 음악 마니아다.

카메라타는 언뜻 보면 별 특징이 없어 보이는 건물이다. 사각의 각진 모양이 창고를 닮았다. 그러나 자세히 들여다보면 참 잘 빠졌다. 볼수록 정감이 간다. 절제미와 균제미가 돋보인다. 콘크리트도 서정적일 수 있음을 보여주는 건물이다.

육중한 철문을 살짝 열고 들어서면 넓은 홀이다. 3층까지 뻥 뚫린 실내가 시원스럽다. 재미있게도 3층의 일부는 데크 형태로 공중에 떠 있다. 커피향 속을 장중한 아날로그 선율이 귓가에 날아와 앉는다. 소리 나는 곳은 홀의 안쪽 전면부다. 사람 키만 한 우람한 검은색 스피커 두 개가 양쪽 천정에 걸려 있다. 벽 중앙에는 그보다 더 커 보이는 옅은 갈색의 스피커가 박혀 있다. 중소형 스피커들도 벽에 걸려 있다. 스피커들은 크기에 따라 각기 저음, 중음, 고음을 담당한다.

대형 스피커는 극장에서 쓰던 것들이다. 검은 스피커는 웨스턴 일렉트릭에서 만든 제품이다. 갈색 나무 스피커는 독일에서 만든 클랑필름이라고 한다. 모두 2차대전 전에 만들어진 스피커들이니 고물도 이런 고물이 없다. 카메라타 주인장인 방송인 출신 황인용 회원은 두 스피커를 설명하면서 독일과 미국의 '스피커 전쟁'이라는 재미있는 표현을 사용하였다. 웨스턴 일렉트릭의 스피커를 이기기 위해 히틀러가 지시해 클랑필름이 만들어졌다는 것이다. 안목 있는 사람들에 의해 고물은 명기로 둔갑한다. 오디오 마니아들 가운데는 웨스턴 일렉트릭이나 클랑필름을 한번 들을 수 있으면 죽어도 여한

이 없다는 사람들까지 있다고 한다.

스피커들이 앤티크 명기들이라면 여러 대의 앰프는 국내에서 만들어진 수제품이다. 카메라타를 위해 앰프 장인이 직접 만들었다. 독학으로 오디오 시스템을 마스터하고 완벽한 앰프를 만들어내는 장인의 솜씨를 황인용 회원은 입에 침이 마르게 칭찬하곤 한다. 앰프실 앞에는 1만 장이 넘는 엘피판들이 가지런히 정리되어 있다. 애써 모은 판들을 통째로 기증하는 사람들도 있다. 그 많은 레코드판을 소장하고 있으니 없는 노래가 없으련만, 황인용 회원은 여전히 아쉬운 눈치다. 판이 부족해 손님들이 찾는 음악을 모두 들려주지 못한다는 것이다.

카메라타는 음악 감상실에 머물지 않는다. 이곳은 주말이면 공연장으로 바뀐다. 카메라타 문을 여는 순간부터 개관 기념 음악회가 열렸다. 코리안 페스티벌 앙상블을 비롯한 다양한 음악인들이 카메라타 무대에 섰다. 카메라타는 살롱음악회 형태의 실내악 공연을 대중화하는 데 큰 기여를 하였다.

개관기념 음악회 참석자들에게는 《귀향자 황인용》이란 제목의 손바닥만 한 소책자가 기증되었다. 황인용 회원과 그 가족, 카메라타 건축물, 그리고 카메라타에서 그들이 이루어가려고 하는 소망을 담은 책자였다. '귀향'이란 말을 사용한 것은 황인용 회원이 파주 출신이기 때문이다.

카메라타는 이탈리아말로 '작은 방'이란 뜻이다. 르네상스기 이탈리아 문예부흥의 한 진원지가 되었다고 한다. 따라서 음악 감상실에 카메라타라는 이름을 붙인 것은 이 땅과 이 시대의 소중한 문화생산기지가 되겠다는 의미를 함축하고 있다. 카메라타는 본디 평창동 토탈미술관 내에 자리하고 있다가 헤이리로 옮겨왔다.

카메라타가 문을 열기 전 그곳에서 벌어진 특별한 이벤트가 기억에 남는다. 카메라타를 설계한 건축가 조병수 교수의 결혼식이었다. 결혼식은 물경 4시간을 넘겨 진행되었다. 식전행사부터 결혼식, 식후행사까지가 하나의 퍼포밍 이벤트였다.

　　화가 박서보, 찰스 아놀디, 호주 원주민 작가들의 작품을 함께 관람하는 것으로 이벤트의 막이 올랐다. 이어 지신밟기와 판굿, 미추관현악단의 연주가 이어졌다. 결혼식이 거행된 이후에는 신랑신부와 하객이 함께 어우러진 왁자한 식후행사가 펼쳐졌다. 명창 김성애의 판소리, 황인용의 디스크 쇼, 재즈 보컬리스트 정말로의 공연이 이어지는 동안 하객들은 플로어에서 객석에서 몸을 흔들며 놀이문화를 만끽하였다.

　　자기가 설계한 건물을 사랑하는 건축가와 건축가에게 무한한 신뢰를 보내는 건축주의 모습이 보기 좋았다. 좋은 건축이 무엇인지 어떻게 태어나는지 생각해볼 실마리를 제공하고 있다. 황인용 회원은 조병수 건축가에게 건축가가 학생들을 가르치고 있는 미국 몬태나를 배경으로 한 영화 〈흐르는 강물처럼〉 속의 자연마냥 소박하고 편안한 건축을 주문했다고 한다. 이에 감명 받은 건축가는 헤이리 자연 속에 있는 듯 없는 듯 묻혀 단지 자연의 배경으로 존재하는 단순 소박한 창고 같은 형상을 이미지화하였다.

헤이리는 박물관촌이다

헤이리는 박물관촌이라고 불려 손색이 없다. 작은 동네에 무려 20관이 넘는 박물관이 밀집해 있다. 박물관특구로 지정되어 정부의 든든한 지원을 받고 있는 강원도 영월을 넘어서는 숫자다. 박물관이 많기로는 제주도를 으뜸으로 꼽을 수도 있겠다.

영월이나 제주도의 박물관들은 넓은 지역 여기저기에 흩어져 있다. 관광을 위해 모처럼 먼 길을 떠난 사람들은 우연히 마주친 이색적인 박물관에 들어가는 것을 주저하지 않는다. 오히려 쏠쏠한 재미로 여긴다.

헤이리는 어떤가? 박물관 문밖에서 입장을 망설이는 방문객들을 자주 보게 된다. 헤이리에 들를 곳이 너무 많다 보니 주저하는 것도 이해된다. 좁은 지역에 문화시설이 많은 것이 장점만은 아닌 것 같다.

헤이리 박물관을 잘 활용하는 방법은 미리 정보를 찾아보고 방문하는 것이다. 무작정 헤이리에 왔다가는 알토란 같은 박물관을 놓치기 십상이다. 규모가 작다고 함부로 평가절하할 일이 아니다. 작아도 내용이 알찬 것이 전문 소박물관들의 특징이다. 단순 호기심으로 입장하기보다는 교육 차원에서 접근하면 한결 의미가 배가될 것이다.

작으면서도 알찬 박물관으로 첫손 꼽히는 곳은 세계민속악기박물관이다. 3천여 점의 세계 민속악기들이 전시되어 있다. 세계민속악기박물관이 소중한 까닭은 서양악기가 세상 음악의 전부인 줄 알았던 우리의 상식을 무너뜨리기 때문이다. 그곳에는 중앙아시아, 인도, 중국, 동남아시아, 동유럽 등지의 온갖 악기들이 모여 있다. 유치해 보이는 원시적인

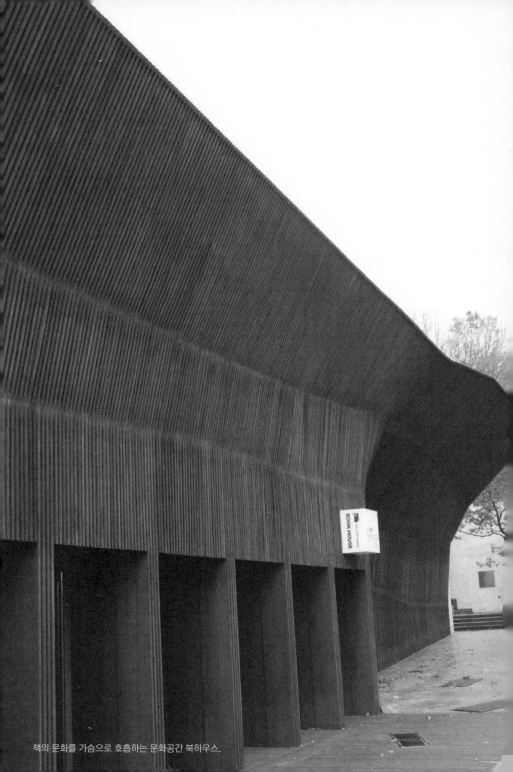

책의 문화를 가슴으로 호흡하는 문화공간 북하우스.

것들까지. 그렇기 때문에 어떤 악기가 피아노의 원조인지, 하프는 어떤 경로로 발전해갔는지, 우리 해금은 또 어떤 과정으로 발전해왔는지 그 계통을 명료하게 알 수 있다. 눈치 보지 않고 진열된 악기를 만지거나 연주해볼 수 있다. 아프리카 악기 젬베나 중국의 얼후 같은 악기 연주회에 참석해 더 깊이 세계 민속악기의 세계에 빠져보는 것도 색다른 경험이 될 것이다.

한길책박물관은 근대 출판 여명기 유럽의 고서들을 중심으로 세계적인 희귀도서를 수집해둔 박물관이다. 18~19세기 인쇄술의 역사를 보여주는 판화와 격동의 시대사를 오롯이 담고 있는 신문·잡지 일러스트 등도 주요 소장목록이다. 무엇보다 한길책박물관의 자랑은 근대 공예운동의 개척자인 윌리엄 모리스의 캠스코트 공방본이라 할 수 있다. 윌리엄 모리스가 설립한 캠스코트 공방에서 찍어낸 53종 66권의 책 전질을 보유하고 있다. 캠스코트 공방의 책은 세계 일급 도서관들의 비치목록 1호로 꼽힌다고 한다. 그 가운데서도 1896년에 출판된 제프리 초서Geoffrey Chaucer의 작품집은 세계에서 가장 아름다운 인쇄본 3종 가운데 하나로 일컬어진다.

한향림옹기박물관에 가면 우리 옹기가 이렇게 다양하고 아름답구나 하는 점을 새삼 느낄 수 있다. 조선시대 후기부터 1950년대 이전까지 사용된 5백여 점의 옹기 컬렉션을 만날 수 있는데, 특히 독특한 문양이 들어가 있거나 제작수법 혹은 용도가 특별한 옹기들을 수집해두었다. 옹기의 우수성과 문화적 가치를 알림은 물론 우리네 일상생활에서 거의 자취를 감춘 옹기에 대한 대중의 관심을 확산시키는 데도 기여하고 있다.

2014년 헤이리에는 또 하나의 뜻 깊은 박물관이 문을 열었다. 벽봉한

국장신구박물관이다. 영화 〈황진이〉를 본 사람이라면 여주인공 송혜교가 패용하고 있던 아름다운 장신구를 기억할지 모르겠다. 그 장신구를 제작한 사람이 다름 아닌 벽봉 김영희이다. 벽봉한국장신구박물관은 무형문화재 옥석장으로서 우리 전통 장신구의 맥을 잇기 위해 노력해온 벽봉 김영희의 예술세계를 만날 수 있는 곳이다. 소장하고 있는 조선시대 장신구 가운데는 영친왕비의 대수머리 장신구와 영친왕 옥대 같은 문화재급 유물도 들어 있다.

세계광물보석박물관은 세계의 희귀광물을 수집해둔 곳이다. 50여 개국이 넘는 나라의 각양각색의 광물이 전시되어 있는데, 흡사 작은 자연사박물관을 방불케 한다. 하나하나의 광물은 저마다의 독특한 성질을 갖고 있을 뿐 아니라, 그 속에 숨은 이야기는 더욱 흥미롭다. 남극 세종기지에서 수집한 남극 암석의 표본, 공룡알 화석, 나무가 화석이 된 규화목 등 이색적인 전시물을 만날 수 있다.

4번 게이트 근처에는 지난 시대의 우리를 돌아보게 하는 몇 개의 박물관이 모여 있다. 옛생활체험박물관이란 수식어를 달고 있는 '타임캡슐'에서는 몇 십 년을 거슬러 올라가는 체험을 온전히 즐길 수 있다. 타임캡슐 정원은 조각가 오채현 회원의 작품으로 채워져 있다. 비슷한 주제의 한국근대사박물관과 옛날물건박물관이 이웃해 있다.

화폐박물관은 세계 여러 나라의 화폐들을 주제별로 분류해 전시하고 있다. 인물을 주제로 하는 구삼뮤지엄 별관에는 성문화를 체험할 수 있는 성박물관이 자리하고 있다. 바로 옆의 '박물관은살아있다'는 착시체험 미술관이다. 2차원 평면 작품을 3차원으로 표현해 관객의 참여를 유도하는 놀이 체험 전시관이다. 독도에 관한 자료를 전시하고 있는 '영토

문화관 독도'와 공룡박물관도 가까이에 있다.

혜이리를 찾은 사람들은 갈대광장 근처에서 외관의 대부분이 노란색으로 둘러싸인 제법 큰 건물을 만나게 된다. 안으로 들어가 보면 독특한 콘셉트의 박물관임을 알게 된다. 선사시대의 동굴벽화부터 인상파에 이르는 서양미술사의 중요한 작품들이 재현되어 있다. 서양미술사를 오감으로 체험하며 배우는 에듀테인먼트 미술관이다. 2015년 말에 문을 열었다.

한립토이뮤지엄과 어린이토이박물관은 어린이를 위한 장난감 박물관이다. 다양한 장난감들을 가지고 놀 수 있는 체험시설이 함께 운영되고 있다. 타임앤브레이드박물관은 시계와 칼 전문 박물관이다. 30여 년 동안 세계를 돌며 수집한 진기한 시계와 로마, 몽골시대의 칼 등 다양한 용도의 칼이 역사의 이면을 돌아보게 한다.

이밖에도 커피박물관, 영화박물관, 게임박물관, 인형박물관 등 여러 박물관이 저마다의 개성을 뽐낸다. 이렇듯 많은 박물관이 있다 보니 사전에 정보를 숙지하고 방문해야 효율적인 관람이 가능하다. 물론 눈앞에 불쑥 튀어나온 어느 박물관에 이끌리듯 들어가 예상치 못했던 세계를 접하는 망외의 즐거움을 맛보아도 좋겠다.

책과 문학의 향기

잃어버린 책마을의 꿈

헤이리를 만든 주요한 목적의 하나는 일종의 책마을을 만드는 것이었다. 헤이온와이나 레뒤, 브레더보르트 같은 외국의 책마을이 모델이었다.

토지공사와 서화촌건설위원회가 초기에 작성한 서화촌의 유치시설 목록에는 서점을 필두로 문구점, 판각전문점, 고서복원시설 등이 나열되어 있다. 한국애서가클럽 여승구 회장과 박대헌 호산방 대표를 비롯해 인사동과 장한평 등지의 고서점 경영진들이 서화촌 부지를 답사하기도 했다.

반디 마당의 플라타너스와 책을 읽는 사람들의 모습이 한가롭다.

헤이리 조성 움직임이 시작되고 나서 곧바로 헤이리의 성격은 종합적인 예술마을로 변모하였다. 그럼에도 불구하고 상당한 수효의 서점이 들어설 것으로 예상되었다. 책 만드는 일을 직업으로 삼고 있는 회원들이 많았던 때문이다. 세월이 꽤 흘렀지만 서점의 수효는 기대만큼 채워지지 않았다. 오히려 뒷걸음하고 있다 해야 할 성싶다. 아마도 가까이에 파주 출판도시가 자리 잡고 있는데다, 서점이 수익성 좋은 사업이 아니기 때문일 것이다. 애초부터 헤이리의 서점을 신간서점으로 규정했던 것은 아니다. 그렇기 때문에 헌책방이 십여 곳이라도 들어섰다면 제법 책의 향기가 배어나는 마을이 되었을 텐데, 무척 아쉬운 일이다.

외딴 곳에 서점을 낸다는 걸 사람들은 의아해한다. 물론 쉽지 않은 일이다. 그래도 꿈꾸는 사람들이 있어 남이 가지 않은 길을 간다.

동화나라는 작은 서점이다. 일산 신도시에서 잘 나가던 어린이 전문 서점이었다. 서점의 기능을 넘어서는 지역의 대안 문화센터로서 큰 발자취를 남겼다. 정병규, 김향선 부부는 헤이리에서 젊은 축에 속한다. 경제적으로도 넉넉지 못한 편이다. 그런 그가 헤이리로 서점을 옮기게 된 것은 남다른 꿈이 있어서였다. 일산 서점의 지하에서 구연동화 같은 행사를 할 때 냉난방 시설도 없는 좁은 공간에 칠팔십 명의 어린이들이 빼곡히 앉아 있는 것이 너무 가슴 아팠던 것이다. 동화나라는 단순히 책을 파는 공간이 아니라 어린이들의 문화예술 감수성을 키워주는 공간을 지향한다. 그래서 북일러스트전, 구연동화, 동화를 공부하는 어른들의 모임, 체험교실 등이 자주 열린다.

북하우스는 규모와 인지도에서 헤이리를 대표하는 서점이다. 1층부터 3층까지 이어지는 보행로가 모두 서가로 이루어져 있다. 북하우스는

헤이리를 만드는 데 앞장선 김언호 전 이사장의 꿈이 집약된 공간이다. 그는 말한다.

> 북하우스! 나는 수많은 출판인들이 열정적으로 기획해내고 아름답게 디자인해낸 책들, 시공을 초월하는 현인들과 석학들의 정신과 사상을 북하우스를 통해 동시대인들에게 보여주고 싶었다. 한 시대의 정신과 사상을 담아내는 출판문화를 나는 북하우스에 전시하여 동시대인들이 그것을 체험하게 하고 싶었다.
>
> 한 권의 책이란 한 시대의 모든 문화적 정신적 사상적 역량을 담아낸다. 한 권의 책이란 그 책이 존재하게 하는 그 시대를 새로운 차원으로 진동시킨다. 우리 시대가 창출해내는 책의 문화와 수준을 가슴으로 호흡하게 하는 공간으로서 나는 북하우스를 구상하고 존재시켰다.(《책의 공화국에서》 748쪽)

김언호 이사장은 헤이리의 개념을 제안하고 발의한 사람이다. 그는 회원을 규합하는 일에서부터 오늘의 헤이리가 있기까지 가장 중추적인 역할을 해왔다. 그가 없는 헤이리를 상정하기도 어렵지만, 그가 없었다면 헤이리는 태어날 수 없었다. 헤이리는 누가 시켜 만들어진 공간이 아니다. 오늘의 회원수에 버금가는 다수 회원들이 합의해 만들기로 했던 것도 아니다. 김언호 이사장이 깃발 들고 사람을 모았을 때 십여 명이 모였을 뿐이다. 자연스럽게 그는 발기위원회의 대표를 맡았다. 수십 명의 회원으로 불어나고 정식조직이 출범할 때 회원들은 그에게 다시 조직의 책임을 맡겼다. 토목공사가 시작될 때도, 회원의 입주가 갓 시작되던 무렵

에도 마을의 완성을 위해 한번 더 봉사해달라는 회원들의 요청이 있었다.

그는 사교적인 사람이 못된다. 스스로 명분을 부여한 일에는 앞뒤 안 가리고 달려가는 사람이다. 그는 꿈을 꾸는 사람이다. 헤이리를 시작하기 훨씬 전부터 지리산 골짜기에 출판사를 차리겠다거나 제주도 벽지에 서점을 내고 싶다는 이야기를 수없이 되뇌곤 했다. 그 같은 몽상이 현실이 되어 헤이리가 되었다. 벌려놓은 일이 채 마무리되기도 전에 버릇처럼 그는 다른 아이디어를 내놓는다. 보통사람들이 좌불안석할 수밖에 없는 이유다.

그가 아니었다면 헤이리 만들기에 그리 쉽게 사람들이 모였을 리 없다. 한길사 대표라는 이름이 신용장이 되었다. 문화예술계의 광범한 지지를 받을 수 있었던 것도 같은 맥락이다. 수많은 언론에서 헤이리를 다루어준 것도 마찬가지다. 광고 없이 언론보도만으로 헤이리를 만들었다 해도 과언이 아니다. 그러나 그에게 헤이리는 독이 든 사과 같은 것이었다. 만일 일이 잘못되었더라면 모든 책임과 덤터기가 김언호 이사장과 필자를 비롯한 몇 사람에게 씌워졌을 것이다. 그는 헤이리의 성공적인 안착과 함께 조각가 최만린 회원에게 이사장 자리를 넘기고 평회원의 자리로 돌아갔다.

북카페 반디는 양서를 마음껏 탐식할 수 있는 곳이다. 시인 이종욱 회원이 평생에 걸쳐 모은 책들이다. 책을 읽다가 마음에 들면 사갈 수 있다. '꿈꾸는상자'라는 멋진 이름의 공간 역시 북카페. 교보문고 대표를 지낸 김성룡 회원이 주인이다. 신간서적을 구입할 수 있다.

한때 잡지 전문서점 매거진하우스가 헤이리에 둥지를 튼 적이 있다. 국내외에서 발행되는 잡지를 취급하던 서점이었다. 아티누스 건물에 들어

있던 어린이 전문서점과 더스텝 내에 자리하던 서점 '책이좋아' 역시 간판을 내렸다. 다시금 꿈을 꾸는 일과 현실 사이의 간극을 확인하게 된다.

헤이리를 소재로 씌어진 최초의 시

꽤 너끈한 그림자 만들어주다가
무성한 잎 속에 징그러운 벌레까지 키우다가
어느새
혹한에 이파리 몇 낱 끌어안고
까치둥지 여전히 키우는 나를 물끄러미 바라보니
알겠지 비로소
행복이 무엇인지
만족이 따뜻함이
사랑이 무엇인지
나눔이
더불어 사는 것이
무엇인지 알겠지 비로소
느끼겠지
짜릿한 생기를
어차피 후회할 것은 없다는 것을
남겨야 할 것은 없다는 것을

무척 궁금하지

나에게도

회한이

서러움이 있는지

나는 그저 이웃집의 개 짖는 소리가 좋고

이 마을의 적막, 짙은 어둠까지 좋다

개천의 물안개

홀쭉해지고 키 작아진 갈대들이 정겹다

인적에 놀라 날아오르는 산비둘기들이

종종종 겁 없이 찻길을 가로지르는 꿩들이

앞산에서 나를 내려다보는 일가붙이들이 미덥다

그렇지 않은가

정원에서 키울 나무가 아니라고

나를 베어버리려 했지 너는

무엇을 길러본 적 있니

누구에게 빈 자리 내어준 적 있니

소갈머리를 베어내고 또 무엇을 더 베어내야 할지 모르는

너는 어디에 어떻게 살아야 하는 인간이냐

'휴업중인 시인'이라는데

나는 태어나면서부터 시인인 것을

지그시 만져보라 나를

거친 껍질을 쓰다듬어보라

그 밑에 버짐을
흉터 많은 몸통을
슬며시 끌어안아보라

　이종욱 회원이 쓴 〈마당의 플라타너스가 이순의 이종욱에게〉라는 시
다. 헤이리를 소재로 씌어진 최초의 시다.
　시인이 사는 집은 반디다. 헤이리에서 가장 작은 집의 하나다. 반디
마당에는 플라타너스 나무가 서 있다. 집을 지으면서 시인은 이 나무를
베어버릴 생각이었다. 생각을 바꾸어 나무를 살리기로 하였다. 이사와 살
아보니 볼품없는 나무가 정겹기 그지없었다. 한여름엔 '너끈한 그림자'
만들어 쉼터가 되어주고, 까치둥지는 고적한 헤이리의 겨울을 벗할 새
식구를 품어주었다. 이 시는 플라타너스에게 바치는 시인의 참회록이다.
시인은 플라타너스의 '흉터 많은 몸통'을 끌어안으며 나무의 상처마저
자신의 아픔으로 받아들인다.
　북카페 반디의 각양의 책들이 뿜어내는 향기를 사랑하는 사람들이
많다. 플라타너스 나무 그늘에서 책을 읽는 이들의 모습이 한가롭다.

정한숙기념관의 시 낭송회

　한때 낭독이 제법 유행하던 때가 있었다. '낭독의 발견'이란 텔레비전
프로그램도 방영되었다. 그동안 우리는 소리 내어 글 읽는 것을 금기
시하는 문화 속에서 살았다. 책을 읽어도 눈으로만 슥 훑고 말았다. 멀

리 소급해갈 것도 없이 삼사십 년 전만 해도 직업적인 이야기꾼들이 있었다. 할머니나 어머니가 들려주는 이야기는 또 얼마나 재미있었던가? 구비문학이 생활 속에 살아 있었던 것이다.

헤이리에 문인들은 몇 살지 않는다. 이종욱, 전희천, 임지수 시인과 성미나 소설가가 있는 정도다. 윤후명, 손석춘 소설가는 건물을 지었으나 거주하지는 못하고 있다. 이들의 일부와 헤이리 사무국에서 일하던 시인 윤성택이 주축이 되어 '헤이리문학'을 만들었다.

2005년 여름 현대시학회가 주최한 시 낭송회가 헤이리에서 열린 것이 계기였다. 이날은 흡사 시인들의 소풍 잔치 같았다. 수많은 문인들이 헤이리로 달려와 거나하게 문학과 예술의 만남을 즐겼다. 이날 행사에 헤이리 윤후명, 이종욱, 황인용 회원이 초대되어 시를 낭송하였다.

정한숙기념관은 소설가 정한숙 선생을 기리는 문학기념관이다. 아들인 고려대학교 의과대학 정지태 교수가 부친의 문학정신을 이어가기 위해 헤이리에 지었다. 노을동산 산허리 숲이 울창한 곳에 자리 잡고 있다. 멀리서 보면 작은 건물이 흡사 숲 위에 떠있는 것 같다. 반사유리 벽면에 하늘의 구름이 담기면 건물은 사라지고 홀연 그 실루엣만 남는다.

정한숙기념관은 여느 기념관과 달리 자료와 유품이 거의 없다. 유품으로 기리기보다 작가의 정신을 계승하겠다는 의지에서다. 정교수는 문학을 사랑하는 이들이 프로그램으로 기념관에 온기를 불어넣어주기를 희망하였다. 문학 세미나, 강연회, 토론회 등이 활발하게 열리는 공간이 한결 의미 있다고 생각했던 것이다. 고인의 후배, 제자 문인들과 문학 연구자들이 기념관에서 여러 차례 문학행사를 가졌다. 그러나 꾸준히 이어지지는 못했다. 거리상의 불편함 때문이었다.

정한숙기념관이 한결 생기를 찾게 된 것은 시 낭송회가 열리면서였다. 2005년의 시 낭송회가 있고 나서 정교수가 정기적인 시 낭송회를 제안했다. 헤이리문학은 이렇게 하여 태동하였다.

일 년에 몇 차례 간헐적으로 시 낭송회가 열리다가 2008년부터 한 동안은 한 달에 한 번꼴로 자리가 마련되었다. 낭송회에는 한 사람 혹은 복수의 시인이 초대되었다. 헤이리 회원들은 관객으로만 머물지 않았다. 회원 시 낭송 프로그램에 참여한 것이다. 주로 자신의 애송시를 낭송하였다. 회원 자작시 특별 프로그램이 마련되기도 했다.

낭송회는 시에 한정되지 않았다. 소설을 낭독하는 행사가 개최되기도 했다. 정한숙 선생의 소설 〈고가〉를 읽고 이를 원작으로 제작된 같은 이름의 영화를 감상하였는가 하면, 윤후명 작가의 소설이 낭독회에 오르기도 했다.

노을동산 숲속을 울리는 문학의 울림이 예전만 못한 것 같다. 열정이 식어서는 아닐 것이다. 조정래, 김초혜 선생 부부, 문정희, 정호승, 최승호, 유안진 시인을 비롯한 문인들의 헤이리 행사 나들이는 꾸준히 이어지고 있다. 문학의 향기가 헤이리를 감돌아 흐르기를 기대하는 마음 간절하다.

세계로 열린 문화예술의 창

이제 세계는 하나로 교류 통합됩니다. 헤이리는 세계로 열려 있는 문화 예술의 창입니다. 세계의 문화예술 애호가들이 헤이리를 방문하고, 우리 예술가들이 세계와 경쟁하는 공간을 만드는 것이 우리의 목표입니다.

지난 2000년 발간한 '헤이리' 안내책자의 글이다. 당시만 해도 이 같은 목표는 하나의 선언이나 지향에 그칠 수 있는 것이었다. 문화의 전파란 물이 옷이나 종이에 젖는 것과 비슷한 경로를 밟는다. 소비재와 달리 한번 확보된 문화적 자산은 쉬 변질 소멸되지 않는 영속성이 있다. 그렇기 때문에 질이 중요하고 목적의식적인 노력이 필요하다.

운 좋게도 헤이리는 조성 초기부터 여러 형태의 국제교류행사를 가질 수 있었다. 문화예술의 생산과 전파에서 공적인 성격을 확보해갈수록 헤이리는 국내는 물론 세계 문화예술계의 요구에 부응하지 않을 수 없다. 그것은 헤이리의 목표이자 운명이다.

최초로 외국인 아티스트가 헤이리 무대에 선 것은 2004 헤이리 페스티벌이었다. 인도 그룹 궁구르가 인도 음악과 무용을 선보였다. 이어서 일본 뉴에이지 피아니스트 나카무라 유리코의 공연이 이어졌다.

2005년 5월의 봄페스티벌에는 세계적인 사진 전시기획자 크리스티앙 꼬졸이 큐레이터로 참여하였다. 사진과 영상, 뉴미디어 아트가 중심을 이루는 실험적인 현대예술 축제였다. 스웨덴의 엥그스테름을 비롯한

20여 명의 외국작가가 작품을 출품하였다.

8월에는 프랑스 사진작가 베르나르 포콩의 세계 순회 프로젝트가 펼쳐졌다. 포콩은 메이킹 포토의 선구자로 사진사에 한 획을 그은 작가이다. 그의 '내 젊은 시절의 가장 아름다운 날' 프로젝트는 1997년부터 세계 24개국에서 실행되었고, 헤이리가 25번째 마을로 선택되었다.

DMZ 2005 국제현대미술전은 비무장지대에 대한 정치, 사회, 경제, 문화, 그리고 지정학적 특수성을 재해석하기 위한 국제 작가들의 초대전이었다. 체코, 이스라엘, 터키 등에서 모인 19명의 작가들은 한반도라는 지역적 특수성의 관점에서 새로운 창작품들을 선보였다. 전시 참여작가들의 대부분이 국내에 초청되었으며, 헤이리를 방문하였다.

2006년의 헤이리판페스티벌에는 더욱 다양한 분야의 외국 아티스트들이 참여하였다. 그중 일본 아티스트로 구성된 스트링그라피 앙상블의 공연은 스위스 출신의 기획자 키티 하틀의 기획으로 성사되었으며, '파노라믹 사중주'는 세계 각지에서 모인 멀티 아티스트 5인이 판페스티벌을 위해 기획한 특별한 공연이었다.

세계적인 콜렉터인 이시하라 에츠로의 컬렉션 전시도 기억할 만하다. 만레이, 브레송 등의 걸작 사진들과 인상파를 비롯한 19세기 프랑스 명화들을 관람할 수 있었다. 규모가 크기로는 중국현대예술제와 일본현대예술제가 단연 압권이었다.

두 해에 걸쳐 성사된 베를린 윤이상앙상블의 공연과 노벨문학상을 수상한 오에 겐자부로, 오르한 파묵, 르 클레지오 등 세계의 문호들이 참석한 세계평화선언도 헤이리에서 이루어진 의미 있는 행사였다.

한편 국제 명사들의 방문도 줄을 이었다. 아일랜드 대통령을 지낸 메리

로빈슨 유엔 고등판무관은 경기도의 초청으로 헤이리를 방문하였다. 2006 세계생명문화포럼에 참석하기 위해 내한했던 와다 하루키, 크리스티나 버그렌 등 20여 명의 석학들은 헤이리에서 매우 뜻 깊은 시간을 가졌다. 헤이리 회원들의 집에 초대되어 이틀을 묵었던 것이다. 게스트하우스 장소로서 헤이리가 멋진 공간임을 최초로 확인하는 기회였다.

헤이리를 방문하는 외국 예술가들의 발걸음이 지속되는 것은 그들의 꿈 역시 헤이리 회원들이 꾸는 꿈과 다르지 않기 때문일 것이다. 일본, 중국 작가들과 헤이리 작가들 사이의 교류도 꾸준히 진행되고 있다.

DMZ 국제현대미술전

남북한 사이를 가로지르는 비무장지대 4마일 남쪽에 조성중인 예술인마을 헤이리 위쪽 언덕에는 1950~53년의 한국전쟁 때 만들어진 참호가 여전히 파여 있다. 이들 참호 가운데 하나에 한국작가 조덕현은 그곳에서 발굴된 남한 병사의 유해임을 암시하는 수지로 만든 머리를 안치해두었다. 근처에는 녹슨 철에 새긴 한글 글자의 행렬이 산 정상까지 이어지고 있다. 산 꼭대기에는 1970년대에 북한에 보내진 다음 다시는 돌아오지 않은 남한 공작원에게 바쳐진 시를 새긴 철판들이 서 있다. 조각 전체는 임옥상의 작품이다.

이곳 세계에서 가장 요새화된 경계지역에서의 전쟁과 분단이라는

주제는 헤이리 내 정한숙기념관에 전시된 작품에서 한층 고심한
흔적을 발견하게 된다. 그곳에는 두 명의 스웨덴 작가가 일갈란드-
바갈란드라는 나라의 가상 대사관을 설치해두었다. 이것은 세계의
모든 분단된 영토의 국경으로 만들어진 신화적 국가다. 국기는 흰색
바탕을 하고 있으며, 붉은 색 지그재그 무늬 한 줄이 들어가 있다.
작가들은 신청하는 사람 모두에게 여권과 각료직을 제공한다.

2005년 7월 23일자 《뉴욕타임스》 기사의 일부다. '아무도 살지 않는
땅 가까이에서 통일과 평화를 위한 탐색이 펼쳐지고 있다'는 제목의 장문
의 기사는 헤이리에서 펼쳐진 DMZ 2005 국제현대미술전을 상세히
보도하였다. 조덕현, 임옥상 작가의 작품사진이 함께 실렸다.

DMZ 2005 국제현대미술전은 2005년 6월 25일에 전시의 막이 올랐
다. 이날은 한국전쟁이 일어난 지 55주년이 되는 날이었다. 한 달간 지속
된 미술전의 주전시장은 헤이리였다. 일부 작품은 도라산역, 오두산
통일전망대, 출판도시 등에서 전시되었다.

DMZ 2005는 한반도를 남과 북 둘로 나누고 있는 비무장지대를
예술을 통해 조명해보려는 기획 전시였다. DMZ에 대한 분석은 다양한
영역에서 이루어져왔다. 자칫 식상할 수 있는 주제다. 그리하여 기획자는
한반도의 분단이라는 주제에 기초하면서도 한 발 더 나아가 "작가들로
하여금 한반도와 관련된 개인적 혹은 국가적 경험, 예컨대 팔레스타인,
이스라엘, 멕시코, 북아일랜드, 베를린장벽 등과 같은 보다 광범위한
주제로 해석하도록 권장"하였다.

전시에는 모두 40명의 작가가 참여하였는데 한국작가와 외국작가가

같은 비율이었다. 터키, 독일, 체코, 미국, 중국, 이스라엘 등 14개국에서 모인 작가들은 한반도라는 지역적 특수성의 관점에서 새로운 창작품을 선보였다. 이들은 DMZ로 상징되는 '단절'이라는 화두의 지정학적 문화사적 의미를 작품을 통해 창조적으로 재발견함으로써 '경계'의 의미를 확장하고 이에 대한 성찰을 끌어내었다. 개막식 다음날에는 경계와 단절의 사회문화적 의미를 짚어보는 심포지엄이 개최되었다. 이라크, 아프가니스탄 등의 분쟁지역에서 취재활동을 한 《뉴욕타임스》 이장욱 기자, 멕시코 티후아나 비엔날레의 설립자 마르타 팔라우 등 국내외 전문가들이 참가하였다. 티후아나는 미국 국경에 접한 도시로 미국과 멕시코 사이의 경제적 문화적 충돌을 상징적하는 곳이다.

DMZ 2005를 기획한 사람은 미국 뉴욕을 중심으로 활동하는 독립 전시기획자 김유연 씨였다. 2006년에도 김유연 씨가 기획한 같은 주제의 전시가 헤이리에서 열렸다. 북한 사진과 다큐멘터리 영상물을 소개하는 전시 '평양 리포트'였다. 헤이리는 지정학적으로 DMZ와 불가분의 관계에 있다. 그것은 헤이리의 강점일 수도 짐일 수도 있다. 한계마저 창조적 자산으로 변용해내는 힘은 주어진 상황에 어떻게 대응하는가에 달려 있을 것이다.

국제문학포럼과 서울평화선언

우리는 우리가 반 세기 이상 분단되어 있고 아직도 핵무기의 위협 아래 있는 나라에서 모였다는 사실을 잘 알고 있다. 우리는 분단을

초래한 문제점들과 그로 인해 아직도 계속되고 있는 긴장에 대한
평화적 해결책이 곧 만들어지기를 바란다. 또한 그것과 연관해,
우리는 아이러니컬하게도 비극적 분단의 산물인 한국 비무장지대
DMZ 자연생태계의 보존을 위해 전 세계가 나서서 지지해주기를
희망한다.

　　우리는 모든 사람들이 자국 정부를 설득해 평화로운 지구촌을
건설하는 정책을 채택하도록 해줄 것을 촉구한다. 우리는 우리의
목소리가 세상의 현재나 미래를 극적으로 변화시킬 수 없다는
사실을 잘 알고 있다. 그러나 우리는 침묵함으로써, 인간에게 고통을
주는 사람들과 공범이 되지는 않으려 한다.

　　우리 모두 세계평화를 위해서 힘을 합해야만 한다. 우리는 평화가
도덕적 전심전력과 대화와 용서, 그리고 화해로부터 태동한다는
것을 믿는다.

2005년 5월 27일 제2회 서울국제문학포럼에서 발표된 '서울평화
선언'의 일부다. 이 선언이 발표된 곳은 헤이리였다.

선언에는 해외작가 17명, 국내작가 61명이 서명하였다. 서명한 외국
작가들은 노벨문학상을 비롯한 세계적인 문학상을 수상하였거나 해마다
노벨문학상 후보로 거론되는 거장들이었다. 일본의 오에 겐자부로는
1994년 노벨문학상 수상자였고, 터키의 오르한 파묵은 헤이리를 다녀간
다음해인 2006년에, 프랑스의 르 클레지오는 2008년에 노벨문학상을
수상하였다. 이밖에도 아프리카를 대표하는 작가 응구기와 시옹고, 프랑
스의 지성 장 보들리야르, 칠레의 루이스 세풀베다, 한국전쟁 당시 북한측

종군기자였던 헝가리 작가 티보 머레이 등이 이름을 올렸다.

서울국제문학포럼은 세계적인 문호들과 한국을 대표하는 작가들이 한자리에 모여 세계평화를 위한 방안을 모색하고 21세기의 새로운 문화비전을 창출하기 위한 국제문학포럼이다.

참여작가들은 세종문화회관 등지에서 열린 행사에 참석한 다음, 행사 마지막 날 지구상의 마지막 분단현장인 판문점과 비무장지대를 방문하였다. 판문점 방문길에 나선 외국작가들은 견고한 철조망과 군인들의 삼엄한 검문에서 남북대치의 생생한 현장을 긴장감 속에 체험할 수 있었다. 고은, 황석영, 오정희 등 국내 작가들도 긴장하기는 마찬가지였다. 오에 겐자부로는 "마음속에 이곳 풍경을 담고 간다"고 소회를 밝혔다.

헤이리를 찾은 노벨문학상 수상작가 오에 겐자부로.

이어서 작가들은 헤이리로 이동하였다. 헤이리 북하우스에서 '서울 평화선언'이 발표되었다. 선언은 헝가리 작가 티보 머레이가 제안해 작성되었다. 행사를 전후해 헤이리를 둘러본 외국 작가들의 놀라움은 컸다. 비무장지대 바로 코앞에 이런 문화공간이 있다는 것을 경이로워 하였다.

헤이리 아시아 프로젝트

'아니, 웬 미사일이야?' 깜짝 놀라는 사람을 여럿 보았다. 북하우스 마 당에 난데없이 거대한 미사일이 등장했던 것이다. 마침 북한이 미사일을 발사해 정국이 민감하던 시기였다. 자세히 보니 미사일에는 여기저기 영문 글씨가 쓰여 있었다. 전쟁에 반대하는 내용이었다. 그제야 상황을 파악한 사람들은 가슴을 쓸어내렸다.

미사일은 중국작가 왕두의 작품이었다. 미사일 작품은 인천부두에서 하역된 다음 서울시내 곳곳을 누빌 예정이었다. 대형 트레일러에 실려 서울 시내를 도는 자체가 재미있는 퍼포먼스였다. 그러나 남북간에 긴장이 높아지는 바람에 불발에 그치고 말았다. 갤러리 MOA 앞에는 철창에 갇힌 '빨간 공룡'이 안쓰러운 모습을 하고 있었다. 쑤이젠궈의 작품이다.

2006년 8월 한 달 동안 헤이리는 '작은 중국'이었다. 중국현대예술제가 열렸던 것이다. 야외공간은 물론 헤이리 내 23개 실내공간에서 전시 행사가 펼쳐졌다. 회화, 조각, 사진, 설치, 판화, 비디오 등 미술 전 장르에

걸친 전시였다. 중국을 대표하는 작가 팡리쥔, 왕두에서부터 떠오르는 신인들까지 42명의 작가들이 세계미술의 중심으로 자리잡아가는 중국미술의 진수를 선보였다.

중국현대예술제는 '헤이리 아시아 프로젝트'의 첫 번째 행사로 준비되었다. 세계 미술계의 변방에서 중심을 향해 나아가는 아시아 미술을 집중 조명해보는 프로젝트였다. 2007년의 두 번째 '헤이리 아시아 프로젝트' 주제국은 일본이었다. 두 번에 걸친 헤이리 아시아 프로젝트의 총감독은 황달성 금산갤러리 관장이었다. 황관장이 아니었다면 이 같은 규모의 행사는 불가능했다. 베이징과 도쿄에 갤러리를 내고 두 나라 미술계 인사들과 탄탄한 네트워크를 갖고 있는 황관장이 앞장섬으로써 내용을 갖춘 큰 규모의 행사를 개최할 수 있었다.

중국전의 큐레이터는 한지연 베이징 소카갤러리 디렉터가 맡았다. 판디안 중국미술관장이 예술고문으로서 힘을 실어주었다. 판디안 관장은 왕두, 리우딩 등의 작가들과 함께 개막식에 참석하였다. 그는 헤이리를 보고 몹시 감명 깊어 하였다. 중국에도 헤이리 같은 곳을 만들고 싶다며 구석구석을 둘러보았다. 다음해에도 그는 헤이리를 찾았다. 국립현대미술관과 중국미술관의 교류전 참석을 위해 한국을 방문한 참이었다. 그는 국립현대미술관의 공식행사에만 얼굴을 보이고는 함께 방한한 중국작가들과 함께 홀연 사라져버렸다. 그리고 헤이리에 나타났다. 수십 명의 중국작가들이 그를 따라왔다. 일행은 한나절이 넘도록 헤이리에 머물며 이곳저곳을 살폈다. 판디안 관장이 직접 가이드를 자임하였다. 들르는 곳마다 본인이 나서 열정적으로 설명하던 모습이 눈에 선하다.

2007년 7월에는 일본현대예술제가 개최되었다. 헤이리 내 18개 공간에서 전시가 열렸으며, 참여작가는 모두 47명이었다. 다테하라 아키라 일본국립미술관장이 예술고문을 맡았다. 중국전과 마찬가지로 회화, 조각, 사진, 영상, 설치, 퍼포먼스 등 미술 전 장르에 걸친 기획전시였다. '서구적이지만 결코 서구적이지 않은 일본적인 미술로 자신의 정체성을 표현하는 작가들'이 대거 선보였다. 일본 현지의 생생하고 다양한 미술현장을 그대로 담아옴으로써 '일본만의 미감'을 살펴볼 수 있는 좋은 기회였다.

　　개막식에는 전시 참여작가들과 일본을 대표하는 비평가, 큐레이터들이 대거 참여하였다. 작가 다쓰미 오리모토는 '더러운 인형'이라는 제목의 퍼포먼스 공연을 펼쳤다. 베니스비엔날레 일본관 큐레이터를 역임한 미나토 치히로의 강연회는 많은 사람의 관심을 끌었다. 비엔날레와 일본 예술현장에 대한 강연이었다. 저명한 비평가 도시아키 미네무라와 조각가 아오키 노에는 '일본 현대미술에 대하여'라는 주제의 대담회를 가졌다. 부대행사로 마련된 일본현대영화제도 마니아들의 관심 속에 진행되었다. 두 차례에 걸친 '헤이리 아시아 프로젝트'는 아시아 미술의 가치를 발견해내고 교류를 실현하려는 노력의 산물이었다.

세상과 소통하는 창구,
헤이리페스티벌

　어떤 이들은 우리나라를 가리켜 축제공화국이라고 한다. 1천 개가 넘는 축제가 해마다 전국 도처에서 펼쳐진다.

　헤이리에 건축물이 하나둘 지어지면서 헤이리 사람들은 많은 고민을 하였다. 어떤 모습으로 세상과 만날 것인가 하고. 통상의 축제 하나를 덧붙이는 것은 아무런 의미가 없었다. 이름부터가 어려운 과제였다. 처음에는 '헤이리 아트 페스티벌'이라고 불렀다. 다른 축제들과 차별성을 부여하기 위해서였다.

　헤이리는 그 자체가 예술마을이다. 다양한 장르, 다양한 형식, 다양한 규모의 행사들이 연중 펼쳐지게 될 것이었다. '헤이리페스티벌'은 그 시작을 알리는 발걸음에 지나지 않았다. 그리하여 좀더 포괄적인 이름을 사용하기로 하였다. 중요한 것은 그 속에 담기는 내용이었다.

　헤이리는 자신의 문화예술 프로그램을 모색하기 위해 이미 1999년과 2000년 두 차례에 걸쳐 '헤이리퍼포먼스'를 치렀으며, 그밖에도 헤이리 건축전을 비롯한 몇 가지 행사를 경험하였다. 이 같은 토대 위에서 2002년부터 축제 논의를 지속해왔다. 외부의 예산지원을 확보하기 위해서도 기획안을 세우고 다듬는 일이 필요했다. 다행히 경기도와 파주시의 관심을 끌어낼 수 있었다. 예산지원이 확정된 것은 5월 말이었다. 지원되는 예산에 헤이리 자체 예산을 보태고 후원 협찬금을 확보해 페스티벌을 치르기로 하였다.

마음이 바빴다. 가을에 행사를 개최하기 위해서는 준비기간이 터무니없이 짧았기 때문이다. 기획위원회가 보강되었다. 기획위원회는 규모에 대한 집착이나 대중성 추구보다는 헤이리의 특질과 자산을 잘 드러낼 수 있는 내용, 그리고 헤이리에 실질적으로 도움이 되는 아이템이 중요하다고 의견을 모았다. 예술 장르간의 유기적 결합과 실험성이 중요하다는 합의도 도출되었다. 헤이리 15만 평 전체를 전시장 개념으로 활용하고, 완공된 건물을 건물의 성격 및 향후의 프로그램과 연결될 수 있는 전시, 공연의 공간으로 끌어내는 역동적인 프로그램을 개발하기로 하였다.

'헤이리페스티벌 2003'은 네 개의 주요 프로그램과 몇 가지 부대 프로그램으로 얼개가 짜여졌다. 주요 프로그램은 환경미술 프로젝트, 전시 프로젝트, 공연 프로그램, 건축 프로젝트였다. 환경미술은 안규철 교수, 전시는 황성옥 기획위원장, 공연은 김춘미 교수, 건축은 김준성, 김종규 교수에게 각각 코디네이터 자리가 맡겨졌다.

각 코디네이터들은 책임 맡은 부분의 전시 및 공연 주제를 정하고 작가 섭외에 분주한 나날을 보냈다. 코디네이터들은 이구동성으로 제한된 예산으로 인한 업무추진의 어려움을 토로하였다. 그럼에도 불구하고 작가들의 협조에 힘입어 큰 어려움 없이 진행될 수 있었다.

페스티벌은 많은 사람들의 희생과 헌신 위에서 이루어졌다. 전시장소로 정해진 건물의 공기가 늦어져 작가들은 몹시 애를 먹었다. 작품을 싣고 왔다가 되돌아가는 일이 발생하였는가 하면, 황급히 장소를 변경해야 하는 경우도 생겼다. 먼지가 풀풀 나는 공사장 안에서 며칠 밤샘 작업을 하기도 했다. 헤이리 회원들은 행사가 진행되는 한 달여 동안

건축공사를 중단해야 했다. 전시공간으로 사용되는 건물뿐 아니라 다른 신축건물들도 안전을 위해 공사를 중지하기로 했던 것이다. 자연히 시공회사들의 피해도 컸다.

10월 3일 드디어 페스티벌의 막이 올랐다. 문화예술계 인사들과 많은 문화애호가들이 거리를 불문하고 헤이리를 찾아주었다.

페스티벌에 대해서는 서로 대립되는 평가가 이어졌다. 단지가 완공도 되지 않았는데 페스티벌을 개최한다는 비판이 많았다. 그러나 헤이리 페스티벌을 보기 위해 외국여행 일정을 앞당겨 귀국했다는 한 관람객은 '문화와 자연을 산책할 수 있는 최고의 장소'였다는 글을 남겼다. 언론의 평가도 비슷한 맥락이었다.

> 헤이리페스티벌의 진수를 맛보기를 원한다면 화려한 축제장을 기대해선 안된다. 또한 느림의 미학을 실천해야만 이곳의 보물을 찾을 수 있다. 서두르지 말고 성급하게 실망하지도 말고 느린 걸음과 느린 시선으로 가노라면 뜻밖의 미소를 맛보는 순간이 올 것이다.(《오마이뉴스》 2003. 10. 5)

헤이리페스티벌의 진정한 성과는 문화예술 채널을 통해 헤이리를 알린 점이다. 문화예술계에 헤이리를 모르는 사람이 없다는 말이 나올 만큼 확실히 각인시킬 수 있었다. 또한 긴 호흡으로 헤이리의 문화예술 프로그램을 만들어가야 한다는 헤이리 주체들의 성찰이 아니었을까 싶다.

페스티벌이 끝난 후 다른 전시행사장에서 마주친 김범수 작가는 헤이리페스티벌이 참으로 성공적인 행사였다고 평하였다. 관람객의 수가

많았을 뿐더러, 문화예술계의 주요인사가 대거 자신의 작품을 보아주었다는 점에서 대단히 만족한다고 하였다.

다음 해에 열린 헤이리페스티벌 2004의 특징은 예술마을 헤이리의 장소성을 문화예술적 시선으로 살펴본 점이었다. 미술 기획전은 김홍희 전 서울시립미술관장이, 헤이리 작가들이 자신들의 스튜디오를 개방해 대중과의 소통을 시도한 오픈 스튜디오는 미술평론가인 이주헌 회원이, 오픈 스페이스전은 황성옥 회원이 책임 큐레이터를 맡았다. 오케스트라가 참여하는 클래식 공연에서부터 다양한 공연단체에 문호를 개방한 프린지 공연까지 공연의 외연이 확장되었다.

많은 준비를 하였건만 아쉽게도 개막일에 종일 비가 내렸다. 애써 차려입고 나간 새 옷이 비에 젖어 맵시를 뽐내지 못하게 된 것만큼이나 마음이 아렸다. 비에 관계없이 일정은 차질 없이 진행되었다. 일부 행사는 아트서비스 영화촬영소로 장소를 옮겨 치렀다.

개막일부터 연일 비가 내리다시피 하여 날씨가 나빴음에도 많은 사람들이 헤이리를 찾아주었다. 언론보도 외에는 이렇다 할 홍보를 하지 못했는데 뜻밖이었다. 물이 종이에 스며들듯이 헤이리를 방문해 감동을 느낀 분들이 주위에 소식을 전해 조용하지만 착실히 헤이리의 지평이 넓혀져감을 느낄 수 있었다.

2005년은 헤이리페스티벌의 진로를 두고 고민을 거듭한 해였다. 헤이리 도처에서 건축공사가 진행되는 여건을 고려해 행사의 규모를 줄이고, 회원 프로그램 중심으로 전체 얼개가 구성되었다. 그런 가운데도 헤이리 봄 축제가 새로이 시작되었다.

아름다운 불협화음, 즐거운 협화음

헤이리판페스티벌은 2006년 시작되었다. 헤이리페스티벌을 계승한 헤이리의 대표축제이다.

헤이리판페스티벌은 '국제 크로스오버 아트 페스티벌'이라는 기치를 내걸었다. 다양한 장르의 아티스트들과 문화공간, 현대건축물이 모여 있는 헤이리의 특성에서 자연스럽게 그 같은 성격의 페스티벌이 구상되었다. 국제적인 예술의 흐름과도 맥이 통하는 것이었다. "공연과 시각예술 등 모든 문화예술 전반의 장르가 만나고 융합되어 새로운 형태의 창작과 감상을 낳는 독창적인 예술판"을 만들어보겠다는 게 판페스티벌의 개념을 만든 총괄 오퍼레이터 엄기숙 씨의 생각이었다.

2006년 페스티벌은 '프레' 성격으로 기획되었다. 한국을 대표하는 예술축제로 만들어가려는 의욕이 넘치던 때였다. 기획을 풍요롭게 하기 위해 파리 라빌레트의 예술감독을 비롯해 국내외 주요 페스티벌과 예술 커뮤니티를 이끌던 장르별 아트 디렉터가 초청되었다. 기획자들의 국제적 네트워크를 만들어보자는 발상이었다. 각 장르 예술감독의 책임 아래 아티스트 선정과 전시 및 공연 프로그래밍이 이루어졌다.

2006년의 헤이리판페스티벌은 헤이리에서 진행된 행사 가운데 가장 큰 규모의 행사였다. 크게 전시와 공연으로 대별될 수 있었지만, 사실 구분은 무의미했다. 크로스오버라는 주제에 맞게 다양한 장르가 만나고 섞이어 어떤 용어로도 정의할 수 없는 새로운 양식을 선보였다. 아크로바트, 체조, 이종격투기, 마술, 게임까지 예술과 한데 버무려졌다. 외국 아티스트들도 수십 명 초대되어 국제 페스티벌이라는 수식어에 모자람이

없었다.

　　헤이리판페스티벌에서 가장 먼저 느껴지는 건 헤이리라는 공간
과 닮은 '조화로움'이다. 서로 다른 개성을 가진 예술가들이 모여
하나의 예술공동체를 지향하는 이곳처럼, 이 페스티벌 역시 상이한
성격을 가진 예술 장르들이 서로 어울려 전혀 다른 제3의 어떤
것을 창조하고 있었다. 오죽했으면 '아름다운 불협화음, 즐거운
협화음'이란 모토를 내걸었을까 싶을 정도로 상상할 수 없는 예술
장르들이 한무대 위에서 뒤섞이고 있었다. 재즈와 클래식의 만남은
'크로스오버'라는 말이 무색할 정도고, '파노라믹 사중주' 같은 경우
영상, 음악, 설치미술, 퍼포먼스, 연극, 무용이 만나 이뤄지는 예술
작품이었다.

　한국문화예술위원회에서 펴내는 계간지 《문화예술》(2006 겨울호)에 실린
강이경 씨의 글이다. 그러나 판페스티벌은 절반의 성공이었다. 외부의
우호적인 평가에 견주어 내부의 평가는 크게 갈렸다.
　2007 헤이리판페스티벌의 총예술감독은 2006 페스티벌 전시분야
예술감독의 한 사람이었던 김노암 씨가 맡았다. 판시각예술제, 판공연예
술제, 헤이리 프린지로 크게 갈래가 나뉘어 기획되었지만, 헤이리 축제는
무엇이 달라야 하는가 하는 문제의식이 전체를 관통하고 있다.
　페스티벌 도록은 "헤이리판페스티벌은 21세기가 다원적이며 열린
예술의 시대이기에 예술 활동의 개념과 범주를 확장하고 우리 시대의
현실에 맞는 축제로 준비되었다. 동시에 헤이리판페스티벌은 기성의

관습화된 세계관과 예술관에 자신을 묶어두기보다는 타자를 진정으로 인정하며 무한한 이해의 폭과 깊이를 넓혀나가려는 용기 있는 모험가들이 한판 신나게 노는 축제를 지향한다"고 서술하고 있다.

2008 헤이리판페스티벌은 '문지문화원 사이'가 총괄기획의 책임을 맡았다. '문지문화원 사이'는 공모를 통해 기획자로 선정되었다. 인문학과 예술이론에 탄탄한 발판을 지닌 단체답게 제출한 기획안의 철학적 무게감이 높은 점수를 받았다. 큐브 프로젝트는 예술가들로 하여금 일상적 공간을 예술적 상상력으로 채워보게 한 실험적인 프로그램이었다.

2009년부터는 페스티벌의 이름과 성격이 바뀌었다. 예술축제에서 종합 문화축제로 탈바꿈하였을 뿐 아니라, 헤이리 내부 작가와 내부 공간의 중심성이 강화되었다. 헤이리 내 갤러리들이 참여하는 '갤러리 연합전', 헤이리 작가들의 스튜디오를 개방하는 '오픈스튜디오'는 헤이리축제의 특징으로 자리 잡았다. 또한 관람객들의 눈으로 헤이리의 자연과 건축, 예술을 읽어내는 참여형 프로그램이 개발되었다.

헤이리페스티벌은 당면과제와 설정목표에 따라 축제의 성격과 형식이 조금씩 변해왔으며, 조심스러운 모색이 여전히 계속되고 있다. 헤이리의 위상에 걸맞은 축제의 개발과 봄, 가을 축제의 성격을 어떻게 이원화할 것인지 등에 지혜를 모아야 할 것 같다.

십시일반 기금을 모아 축제를 치르다

'헤이리의 꿈'은 무엇인가? 무엇보다 문화예술을 창조하고 생산하는 산실이 되어야 한다. 헤이리를 배경으로 문화예술 활동이 펼쳐지고, 대중들에게 문화예술 향수기회를 제공하는 일도 중요하다.

이러한 문제의식은 어려운 여건 속에서 페스티벌을 개최하는 일로 나타났다. 하루라도 일찍, 하나라도 더! 이것이 헤이리 사람들의 마음가짐이었다. 하루라도 일찍 헤이리가 문화예술 생산의 중심으로 자리 잡고, 문화를 사랑하는 애호가들과 폭넓게 만나는 기회를 갖자는 것이었다.

마음은 앞섰지만 준비는 부족했다. 특히 비용이 문제였다. 미리 충분한 재원을 확보해두고 행사를 기획한 적은 없었다. 물론 종잣돈은 헤이리 예산에서 확보되어야 한다. 그마저 순탄치는 않았다. 종잣돈을 마련한 다음에는 정부, 지자체, 문화기관, 기업을 찾아다녔다.

헤이리가 남달랐던 것은 외부의 후원만을 기다리지 않았다는 점이다. 내부에서 스스로 재원 마련의 길을 찾았다. 2003년 페스티벌을 앞두고는 회원들이 중심이 되어 페스티벌후원회를 조직하였다. 일회성 후원에 그치지 말고 '후원재단' 형태의 조직을 만들어 지속성을 갖추자는 비전도 제시되었다.

그러나 여건이 성숙하지 않았으므로 당면한 페스티벌 후원에 집중하기로 하였다. 두 가지 방향에서 후원활동이 이루어졌다. 첫 번째는 회원들의 협찬을 받는 것이었다. 두 번째는 후원회가 중심이 되어 기금 마련 미술전을 개최하였다. 미술전은 헤이리와 서울에서 두 차례 열렸다. 헤이리 커뮤니티하우스에서 열린 기금마련전은 구

삼갤러리의 후원으로, 서울 전시는 박여숙화랑의 후원으로 진행되었다.

회원들이 자발적으로 재원을 마련해 문화예술 행사를 개최하는 전통은 1999년에 열린 헤이리퍼포먼스로 소급해 올라간다. 회원들이 십시일반으로 기금을 모아 행사를 치렀다. 2000 헤이리퍼포먼스 때는 기금마련전을 개최해 소요예산의 절반을 충당하였다.

2004년 이후의 페스티벌에서도 회원들의 자발적 후원에 힘입어 적지 않은 협찬금을 마련하였다. 헤이리의 정체성과 문화공동체 형성을 위해 헤이리예술상 제정, 신인 아티스트 후원 등 메세나 운동을 시작하자는 의론도 꾸준히 제기되었다. 하지만 후원재단이나 문화기금으로는 발전하지 못하였다.

헤이리
두 사람의 숲

헤이리 예술마을 만들기 20년

2018년 1월 20일 초판 1쇄 찍음
2018년 1월 30일 초판 1쇄 펴냄

지은이 이상
디자인 그루아트(이수현) gruart1@gmail.com
펴낸곳 가갸날
주 소 10386 경기도 고양시 일산서구 강선로 49 BYC 402호
전 화 070 8806 4062
이메일 gagyapub@naver.com
블로그 blog.naver.com/gagyapub
페이지 https://www.facebook.com/gagyapub

ⓒ 이상, 2018
사진 37, 204, 211, 240쪽 ⓒ 김경태

ISBN 9791187949145 03600

이 도서의 국립중앙도서관 출판예정도서목록(CIP)은 서지정보유통지원시스템 홈페이지
(http://seoji.nl.go.kr)와 국가자료공동목록시스템(http://www.nl.go.kr/kolisnet)에서
이용하실 수 있습니다.(CIP제어번호: CIP2017030999)